U0039917

spot

context is all

SPOT 17
疼痛是一道我穿越了的牆 瑪莉娜‧阿布拉莫維奇自傳
Walk Through Walls: A Memoir

作者：Marina Abramović（瑪莉娜‧阿布拉莫維奇）
譯者：蘇文君
責任編輯：冼懿穎
封面設計：林育鋒
美術編輯：Beatniks
校對：呂佳真

法律顧問：董安丹律師、顧慕堯律師
出版者：英屬蓋曼群島商網路與書股份有限公司台灣分公司
發行：大塊文化出版股份有限公司
台北市 105022 南京東路四段 25 號 11 樓
www.locuspublishing.com
TEL：(02)8712-3898　　FAX：(02)8712-3897
讀者服務專線：0800-006689
郵撥帳號：18955675　　戶名：大塊文化出版股份有限公司

總經銷：大和書報圖書股份有限公司
地址：新北市新莊區五工五路 2 號
TEL：(02)8990-2588　　FAX：(02)2290-1658
製版：瑞豐實業股份有限公司

初版一刷：2017 年 1 月
初版八刷：2021 年 11 月
定價：新台幣 400 元
ISBN：978-986-6841-82-8

MARINA ABRAMOVIC

疼痛是一道我穿越了的牆
瑪莉娜·阿布拉莫維奇自傳

WALK THROUGH WALLS：A MEMOIR

Marina Abramović　　著

蘇文君　　譯

MARINA ABRAMOVIC

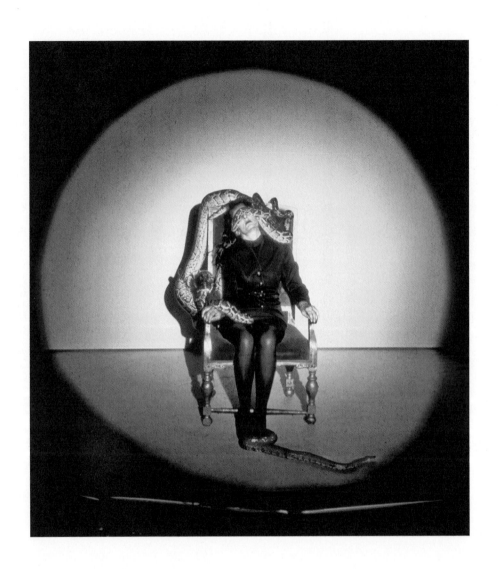

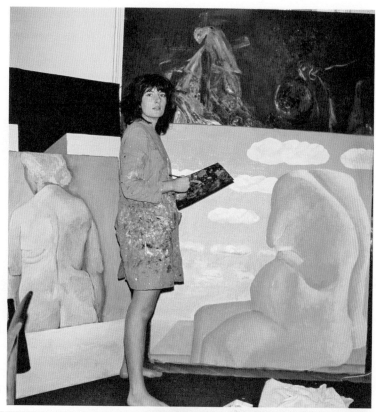

上：在我的畫室作畫。貝
爾格勒，一九六九年。
左：我早期所繪的雲朵
圖，一九六五年。
右：早期畫作《三個祕
密》（ *3 Secrets* ），一九
六二年。

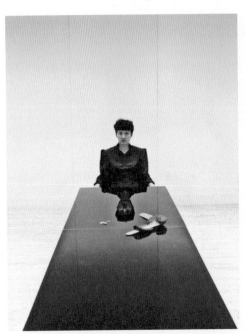

上：瑪莉娜・阿布拉莫維奇／烏雷，《藝術家的黃金發現》（後改為《穿越夜海》），新南威爾士美術館，一九八一年。
下：瑪莉娜・阿布拉莫維奇／烏雷，乞丐成為戰士（《天使之城》劇照），曼谷，一九八三年。

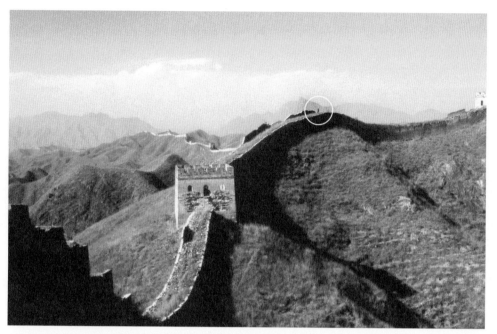

上：我在中國萬里長城的上方，一九八八年。
下：《藝術家在現場》（表演，三個月）與烏雷重聚，紐約，二○一○年。

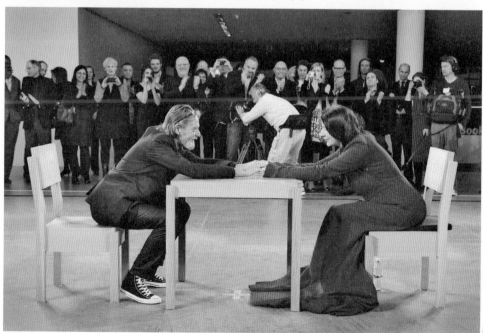

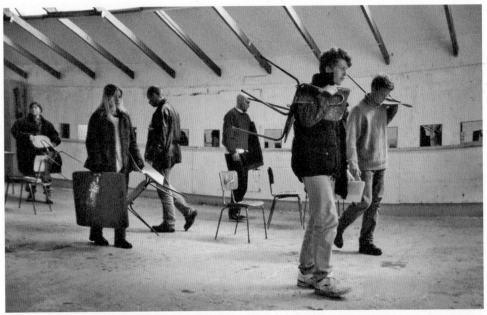

上：《清理房子》以慢動作步行（八小時），學生工作坊，丹麥，一九九六年。
下：《清理房子》四天沒有進食或講話，步行十小時後，學生工作坊，法蘭西藝術學院（Académie des Beaux-Arts）巴黎，一九九五年。

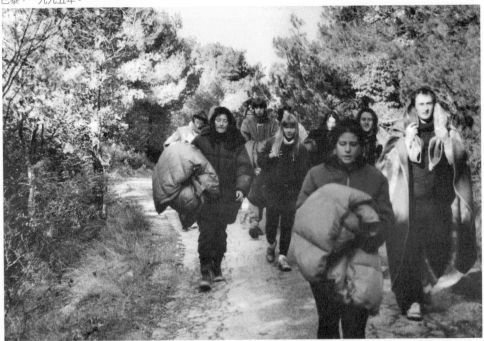

上：採金工人與我在一個研究之旅，索萊達（Soledad），一九九一年。
下：《躺睡在菩提樹下》（*Sleeping Under the Banyan Tree*），與西藏喇嘛合作，二〇〇一年。Alessia Bulgari攝。

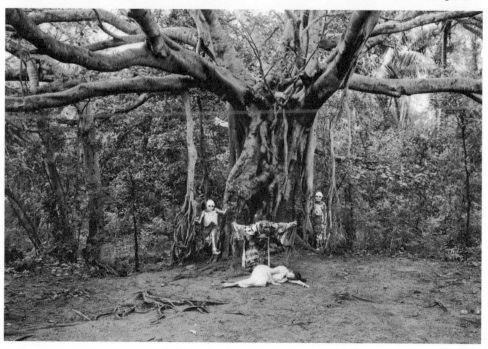

《在瀑布邊》（三頻道投影的影像照），二〇〇〇／二〇〇三年。

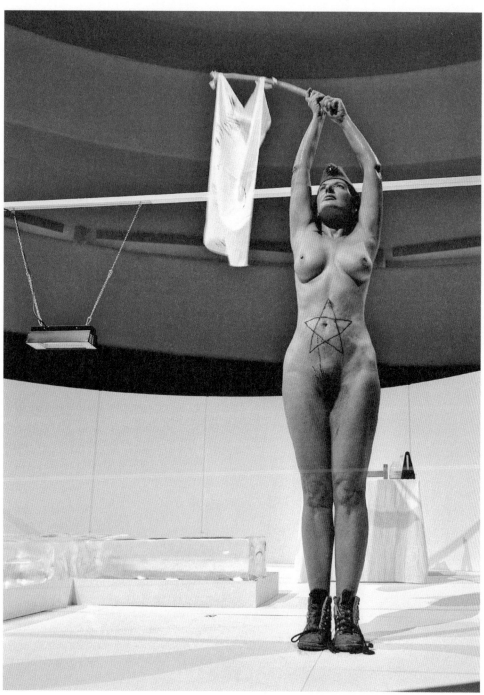

《七件簡單的作品》，重演《湯馬士之唇》（一九七五），所羅門・R・古根漢美術館，紐約，二〇〇五年。

《巴爾幹的巴洛克》（表演，三頻道錄像裝置，四天六小時），威尼斯，一九九七年。

謹將此書獻給我的朋友與敵人

某天早晨我和祖母一同走入森林。森林美麗而祥和。當時的我只有四歲，還是個小不點。接著我看見一個非常奇怪的東西——一條正在橫跨道路的直線。我因為好奇而向那條線走去；我想摸摸看。祖母驚叫一聲，又大又響。我印象非常深刻。原來那是條巨蛇。

那是我生命當中第一次感到恐懼——但我卻不知道自己應該害怕什麼。說實在，嚇到我的是祖母的驚叫聲。而那條蛇也溜走了，轉眼消失不見。

恐懼被植入內心的方式真的很神奇，來自於你的父母和周遭的人。最初你是無比的純真，什麼都不知道。

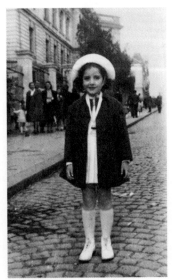

我在貝爾格勒，一九五一年。

我來自一個黑暗的地方，一九四〇年代中期到七〇年代中期的戰後南斯拉夫。掌權的是獨裁的共產強人狄托（Tito）將軍。當時只有恆久的物資短缺，和甩不開的單調乏味。共產主義和社會主義給人一種感覺——一種基於純粹醜陋的美學。我童年時期的貝爾格勒（Belgrade）連像莫斯科紅場那樣的宏偉建物都沒有。一切好像都是二手的。彷彿是掌權者透過其他共產主義者的眼睛看世界，然後蓋了一些品質低落、功能不佳、甚至更糟更爛的東西。

我永遠不會忘記當時的社區共同空間——牆面用的是醜醜的綠油漆，懸吊著沒有燈罩的燈泡，映出一道灰暗光線籠罩著雙眼。光線搭配上牆壁的顏色讓每個人的皮膚看上去又黃又綠，好像大家都得了肝病。不管你做什麼都會感到壓迫，外加一絲抑鬱。

家家戶戶都住在一種巨大醜陋的公寓建築內。年輕人沒本錢自己買房子，所以每間公寓都是數代同堂——爺爺和奶奶、新婚夫婦，再加上他們的小孩。不同世代的家族全都擠在一個小空間，造成了避無可避的複雜。新婚夫婦要跑到公園或是戲院才能做愛，更別想要買什麼新的或好的東西了。

有個共產時代的笑話：某個退休的男子由於工作表現出眾，他獲得的獎勵品不是一塊手表，而是一台新車，而工作單位的人告訴男子他很幸運，車子大概某某時間就可以到手了，只要等個二十年。

「那是上午到還是下午到？」男子問。

「這有差嗎？」申請單位的人問。

「因為我的水電工也是那天要來。」男子答。

我家並不需要忍受這些。我的父母是戰爭英雄——當時他們和由共產黨狄托領頭的南斯拉夫游擊隊一同對抗納粹——所以戰後他們成了黨內的重要成員，身任要職。我父親被指派為狄托將軍的精衛部隊；母

親則負責管理歷史遺跡，並為公共建物增置藝術品。她同時還是藝術與革命博物館（Museum of Art and Revolution）的館長。因此，我們享有不少特權。我們住在貝爾格勒市中心——馬其頓街三十二號，一棟巨大、傳統的一九二〇年代建築，有著高雅的雕花鐵飾和玻璃，就像巴黎的公寓一樣。我們一家四口佔了整層樓，有八間房間——我父母、弟弟和我同住，這可是那個年代前所未聞的事。我家有四間臥室、一間飯廳、一間大沙龍（就是客廳的意思）、一間廚房、兩間衛浴，還有一間傭人房。沙龍有著擺滿了書的書架、一台黑色的大鋼琴，還有滿牆的畫。由於母親是博物館的館長，她會到畫家的工作室買畫——那些受到塞尚（Cézanne）、波納爾（Bonnard）、烏伊亞爾（Vuillard）風格影響的畫作，還有許多抽象派的作品。

小時候，我覺得我家已經是奢華的極致了。後來才發現，原來這棟建物曾屬於一個富有的猶太家庭，但納粹佔領時期被充公。後來我也發現，原來我母親買來裝飾家裡的畫作也不是什麼好貨色。現在回想起來，我覺得——因為此等彼等理由——我們家其實是個很可怕的地方。

我的母親達妮察（Danica）與我的父親沃辛（Vojin）——人稱沃尤（Vojo）——在二戰時期有段轟轟烈烈的羅曼史。故事很精采——她美麗，他英俊，兩人拯救了彼此的性命。當時母親是軍中少校，負責指揮前線一支小隊搜救受傷的共黨游擊隊員，並將其安置於安全之地。然而某次德軍襲擊時，她染上斑疹傷寒，發高燒，全身只裹了一張毛毯，和其他身負重傷的軍人一同躺在病榻。

要不是我爸愛好女色，我媽當時可能就直接死在那裡了。但當他看見她從毛毯之下散落出來的長髮，便簡單掀開毛毯瞄一眼。當他見到眼前是一位美人時，便將我母親移到附近村莊的安身之處，請村民照料直到康復。

六個月後，我母親再度回到前線，繼續搜救並移送負傷軍人到醫院。這次她一眼就認出了曾經救她一

10

我的父母，沃辛與達妮察・阿布拉莫維奇（Vojin and Danica Abramović），一九四五年。

命、但如今身負重傷的男人。當時我父親就躺在那等死——因為無血可輸。但我母親發現原來兩人血型相同，就輸血給我父親，救回他一命。

就像童話故事一樣，就輸血給我父親，救回他一命。

但他們也再次找回彼此，戰爭又再一次拆散兩人。

人也結為連理。隔年我就出生了——一九四六年十一月三十日。

我出生的前一晚，母親夢見她產下一尾巨蛇。

隔天，她主持一場黨內會議時羊水破了。她堅持不打擾會議進行，會議結束她才願意去醫院。

我是早產兒，母親的分娩過程相當艱難。生產時胎盤滯留；母親併發敗血症。她又在鬼門關前走了一遭，後來還待在醫院安養將近一整年。出院後有一段時間，她無法正常工作，育兒也有困難。

起初，照顧我的是女傭。我的健康狀況很差，進食也不順——活脫是個皮包骨。女傭有個和我一樣大的兒子，所有我吃不下的東西都進了他肚裡，

他被養得又胖又大。當我的外祖母，也就是我母親的母親米莉察（Milica）來探望我時，看到瘦得不成人形的我，她可嚇壞了，馬上把我帶回家，和外祖母同住了六年，直到我弟弟出生。我的父母會在週末來探望我。他們對我來說是兩個陌生人，每週會出現一次，還會帶著我不喜歡的禮物給我。

他們說我小時候不喜歡走動。外祖母上市場時，會把我放在餐桌旁的椅子上，而我就乖乖地坐在同一個位置直到她回來。我不知道為什麼當時我不願意走動，但我想可能是因為要經過一個又一個的人。我沒有歸屬感，當時的我可能覺得只要一動，就代表我必須再次離開，前往某個地方。

我父母的婚姻幾乎是即刻觸礁，可能在我出生之前就有問題了。轟動的愛情故事加上俊男美女的外表讓兩人走到一塊──性將兩人牽在一起──但其他可以拆散他們的因素太多了。我母親出身富貴，又是知識分子；她曾在瑞士念書。我記得外祖母曾說當年母親離開家鄉加入共黨游擊隊時，留下了六十雙鞋子，只帶了一雙老舊的便鞋。

我父親家境慘淡，但全家都是軍中英雄。他的父親是軍中戰績豐饒的少校。父親曾經因為懷有共產黨思想而入獄，甚至在戰前就是這樣。

對我母親而言，共產主義是種抽象思想，是她在瑞士念書時讀到馬克思和恩格斯所學到的概念。對她來說，成為游擊隊是個理想的選擇，而且還很符合潮流。不過對我父親而言，那是他唯一的路，因為他出身寒微，而且還是軍人英雄之家。他是真正的共產主義者。他相信，共產主義是一個可以改變階級制度的方法。

我母親喜歡看芭蕾、上劇院、聽古典音樂會。我父親喜歡在廚房裡烤乳豬，和他的解放軍舊友喝上一杯。夫妻兩人基本上一點共通之處都沒有，因此造就了不快樂的婚姻。他們總是在爭吵。

別忘了我父親愛好女色這點，正是一開始讓他接近我母親的原因。我一開始自然是不知道這事，那時我還和外祖母同住。新的父母、新的家，還有新的弟弟，同時進駐我的生活。大概就是從那時候起，我的生活變得更糟了。

打從兩人一結婚，我父親就持續不忠。我母親當然痛恨這點，很快地也開始憎恨我父親。不過六歲以後，我弟弟韋利米爾（Velimir）出生，我也被帶回家和父母共住。

我還記得當時想回外祖母家，因為那裡對我來說是個很安全的所在，感覺很寧靜。外祖母午前午後都有固定行程，每天都很規律。我外祖母很虔誠，生活大小事都繞著教堂轉。每天早上六點鐘，太陽才剛要升起，外祖母就會點燃一盞蠟燭開始禱告，到了傍晚六點，她又點燃另一盞蠟燭禱告。直到六歲為止，我天天都和外祖母上教堂，學習不同的聖人事蹟。外祖母的家總是瀰漫著一股乳香氣息，伴隨著剛烘烤好的咖啡香。她會自己烘烤綠色的咖啡豆，親手研磨。外祖母家總帶給我深深的平和感。

當我再度和父母同住後，我開始想念外祖母家的規律行程。我父母一睡醒就去工作，家裡只有我和女傭。而且，當時我很嫉妒弟弟。因為他是男孩、是長子，一出生就自動晉升為大家的最愛。巴爾幹風格就是這樣，我父親的父母生了十七個孩子，但他們卻只留有兒子們的照片，女兒的一張都沒有。我弟的出生被當作大事件，後來我才發現我出生的時候，父親甚至沒告訴任何人，但韋利米爾出生時，他還花了一大筆錢和朋友出去喝酒作樂，對空鳴槍慶祝。

這還不是最糟的，我弟很快就發展出某種幼童的癲癇症狀——他會突然發病，發作時大家就會圍繞在他身邊，給予他更多關注。有一次沒人看顧的時候（我大概六、七歲），我試著幫他洗澡，還差點讓他溺死——我把他放進浴缸，結果噗通一聲，他掉進水裡。要是我外祖母沒有把他撈起來，我就是家裡的獨生

13

女了。

當然，我因此受到懲罰。我經常被罰，犯一點小錯就會被罰，而且幾乎每次都是體罰——不是被打就是被賞巴掌。體罰我的總是母親和她暫住在我們家的姊妹克塞尼婭（Ksenija），父親從未打過我。她們把我打得又黑又紫，打到我全身滿布瘀傷。但有時除了體罰以外還有其他方法，以前我們家有一種隱藏式的衣櫥，是一種很深又很暗的壁櫥——用塞爾維亞－克羅埃西亞語說就是 plakar。衣櫥門和牆壁是一體的，而且沒有門把，只要一推就可以把門打開。我覺得這種衣櫥很神奇，同時也覺得很可怕。家人禁止我進入衣櫥，然而，當我不乖的時候——或是我母親或阿姨說我不乖時——她們會把我關進衣櫥裡。

我其實非常怕黑，但這個 plakar 裡面充滿了幽靈、靈體——閃爍著光芒、無聲無形，卻絲毫不令人害怕。我會和他們對話。他們存在 plakar 裡對我來說是再正常不過的事。他們就是我現實的一部分，我生活的一部分。而在我打開燈的那剎那，他們就會消失無蹤。

∫

如我所說，我父親是個非常英俊的男人，有著堅毅不屈的臉龐，加上濃厚又具魄力的頭髮。那是張英雄的臉。戰爭時期他的照片幾乎每張都是身騎白馬。當時他和負責閃電突襲德軍的蒙特內哥羅（Montenegro）游擊隊第十三分隊並肩作戰；這需要無上的勇氣。他的許多戰友都喪命了。

他年紀最小的弟弟被納粹抓走並虐待至死。而我父親的游擊隊抓了那個殺了他弟弟的納粹，把人交到他手上。我父親並沒有殺他，他說：「沒人可以讓我弟弟復活。」然後就放那個人走了。他是個戰士，而

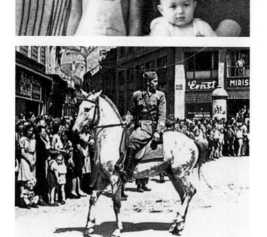

上：我與克塞尼婭阿姨、外祖母米莉察、還有弟弟韋利米爾，一九五三年。
下：沃尤身騎白馬，貝爾格勒，一九四四年。

且對於打仗有一套深厚的倫理標準。

我父親從不為任何事處罰我，他從沒打過我，我也因此深愛著他。雖然我弟弟還在襁褓時，他經常因為打仗而不在我們身旁，但父親漸漸變成我最好的朋友。他總為我做些美好的事——我記得他曾帶我去嘉年華會，還買甜食給我吃。

他帶我出遊時，通常都不會只有我和他；幾乎都是和他的女友們一起。而女友會買些很棒的禮物給我，我會非常歡喜地把禮物帶回家，開心地說：「噢，美麗的金髮女士買了這些給我」，然後我母親就直接把這些禮物扔出窗外。

我父母的婚姻就像一場戰爭——我從沒看過他們擁抱親吻或是與對方傾訴情意。可能這是解放軍年代的舊習吧，但他們睡覺時，床邊居然都放著上膛的手槍！我記得有一段難得的時期，他們會和對方說話，我父親回家吃午餐，母親說：「你要湯嗎？」我父親回答好，母親就走到他身後把湯從他頭上倒下去。他大吼，把餐桌推到一旁，打破了房裡的每個盤子，然後就走出家門。他們之間總是存有這種緊張感。他們從不交談。我們從沒體驗過一家都開心的聖誕節。

反正我們也從來都不慶祝聖誕節，我們是共產黨員。但我那非常虔誠的外祖母會在一月七號時過東正教的聖誕節。那還真是椿美好又可怕的事。美在外祖母會花上三天來準備一場完好的慶典——特製的食物、裝飾，還有一切。但她也會掛上黑色的窗簾，因為在當時的南斯拉夫慶祝聖誕節是項險舉。間諜會記錄下一同慶祝節日的家族成員姓名，把這名單交給政府便會獲得獎勵。因此我的家人會一個接一個地抵達我外祖母家，並在黑色窗簾之下慶祝聖誕節。只有我的外祖母能夠將全家人聚集在一起。那是很美好的一件事。

傳統習俗也相當美好。外祖母每年都會做起司派，她會在裡面放一塊大銀幣。如果你咬到銀幣——而且牙齒沒有斷掉的話——代表你非常幸運。咬到銀幣的人必須將其留在身邊直到隔年。外祖母也會對我們撒米，身上留下最多米粒的人，就是隔年運勢亨通的人。

可怕的是我父母互不理睬，就連聖誕節也不交談。而年復一年，我所收到的禮物都是一些實用、但我一點也不喜歡的東西。羊毛襪、一些我必須讀的書，或是法蘭絨睡衣。睡衣總是硬生生大上兩碼——母親說睡衣洗過以後就會縮水，但根本就沒這回事。

我從不玩娃娃，也從不想要娃娃，而且我也不喜歡玩具。我覺得駛過車輛映在牆上的影子，或是從窗戶透進來的陽光光束比較有趣。光線會捕捉住要落在地面的細塵粒子，我總想像這些細塵之中有小小的行

16

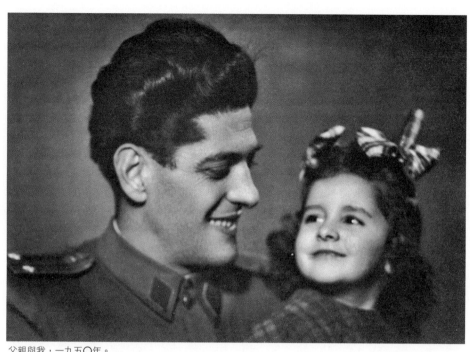

父親與我，一九五〇年。

星，上面住著不同星球的人，想像那是外星人乘著陽光射線來到我們的星球拜訪。還有那些在 plakar 裡面閃爍著的物體。我的整個童年都充滿了靈體和隱形的存在體。我所能看見的，是那些光影與死去之人。

∫

我一直以來最害怕的事物之一就是血──我自己的血。小時候被母親和阿姨打，弄得我一身瘀青，還會一直流鼻血。我剛換牙時，牙齒連續出血了三個月。我不能躺平睡覺，只能坐著才不會被血嗆到。後來我父母終於帶我去看醫生，檢查結果發現我的血液有問題──最初他們認為是白血病。我父母讓我住院，我在醫院裡待了一年，當年我六歲，那是我童年最快樂的一段時光。

家裡的每個人都對我很好，他們會送我很

好的禮物。醫院裡的人也都很照顧我，當時就像置身天堂一樣。醫生持續檢驗，後來發現我不是得了白血病，而是某種更難解的問題——或許是某種出於我母親和阿姨肢體虐待的身心反應。他們給我進行各種治療，後來我回家，還是會被體罰，但頻率似乎比之前低了一些。

我只能忍受這些處罰，不能做出任何抱怨。我想，就某種程度而言，我母親是在把我訓練成像她一樣的軍人。她也許是個挺矛盾的共產黨員，但她非常強悍。真正的共產分子有種「穿牆」的意志決心——斯巴達式的意志決心。她這麼說：「從沒有人、也不會有人聽到我尖叫。」就連看牙醫拔牙時，她都堅持不打麻醉針。

她這麼說：「至於痛楚，我忍受痛楚。」在達妮察晚年期間，有一次我與她一起接受錄影專訪時，

我從她身上學到了紀律，而且一直以來都敬畏她。

我母親對於秩序與整潔相當偏執——部分是源自她的軍人背景；另一部分，或許是對於自己婚姻混亂不堪的反應。她會在夜深時突然叫醒我，只因她覺得我睡姿凌亂，把床單弄得亂糟糟。直到今天，我都會固定睡在床的一邊，一動也不動——早上起床時只要一下子就能把被單塞好，回復原狀。要是睡旅館的話，

後來我也發現替我取名的人是我父親，他以他在戰爭期間愛上的一名俄羅斯女兵為我命名，她在他眼前被一顆手榴彈炸死。我母親非常痛恨這一層過往牽連——我想，因為這種聯想，她也痛恨我。

我在某場夢中是一個將軍，檢視著一隊數量龐大的軍人，他們每一個都完美無缺。接著我會從某個士兵的制服上拿走一顆扣子，而所有秩序都隨之崩解。接著我就驚醒，陷入慌亂中。我非常害怕破壞這種諧和對稱。

你甚至不會發現有人睡過。

達妮察對於秩序的偏執已滲入我的潛意識。我曾經重複做著與對稱相關的噩夢——那實在非常痛苦。

我的母親，保加利亞代表團訪視期間，貝爾格勒，一九六六年。

另一個重複發生的噩夢則是，我走進一架飛機客艙，發現機上空無一人。但所有的安全帶都擺放整齊，好好地落在座位上，只有一個例外。而這個沒有平整放好的安全帶讓我陷入慌亂，彷彿那是我的錯一樣。夢裡我總是那個破壞秩序的人，這是不被允許的，於是彷彿有種無形的至高力量等著處罰我。

我曾經認為我的出生破壞了我父母婚姻的和諧，畢竟，他們的關係變得狂暴而糟糕是在我出生以後的事。母親也責怪我，這一生我就像父親一樣，是個離開的人。母親對整潔與對稱十分偏執，還伴隨著對藝術的執著。

我從大概六、七歲時就知道自己想成為藝術家。我母親會為了很多事情懲罰我，只有藝術這件事獲得她的鼓勵。藝術對她是神聖的。因此在我們的公寓內，我不僅有自己的臥房，還有自己的繪畫工作室。雖然家裡的其他房間都塞滿了東西——畫作、書籍和家具，但從我很小的時候開

始，我的房間就是 spartak（斯巴達）式的。越空越好，我的臥房裡只有床、一張椅子和桌子。工作室內也只有畫架和我的顏料。

我最初的畫作都是以夢為主題。比起現實生活，夢境更讓我覺得真實──我不喜歡我的現實生活。我記得睡醒時，夢境還是如此強烈清晰，我會寫下夢境內容，再畫出我的夢，我只用兩種特定的顏色，深綠色和午夜藍。從沒用過其他顏色。

我對那兩個顏色深深著迷──我也說不上為什麼。對我來說，夢就是綠色和藍色的。我還拿了舊窗簾布給自己做了一件袍子，用的就是這兩個顏色，我夢境的顏色。

聽上去我似乎過著優越的生活，某種程度上看來確實是如此──在共產主義的枯燥和匱乏之中，我過著奢華的生活。我從未自己動手洗過衣服，從未熨過衣服。我從沒下過廚，甚至從不需要清理自己的房間。

每件事都有別人替我做，我需要做的只有讀書，並成為頂尖分子。

我上鋼琴課、英文課和法文課。我母親非常熱中法國文化──來自法國的一切都是好的。我很幸運，但在這種舒適的生活裡，我卻非常孤單。我僅有的自由是表達的自由。當時有錢買畫，但沒錢買新衣服。

在一個少女成長期，我並沒有錢去獲得真正渴望擁有的任何事物。

但如果我想要一本書，我就會得到那本書。若我想去戲院，我就會拿到票。若想聽任何古典音樂，就會有人拿唱片給我。這一切文化知識不只是準備好給我，而是被強加在我身上。我母親出門工作前會在桌上留下小字條，告訴我還得學幾句法文，還得看哪些書──我的一切都是被安排好的。

依母親的指示，我必須讀遍普魯斯特、卡繆，還有安德烈‧紀德的所有著作；我還得讀所有俄羅斯文豪的作品──儘管讀這些書是命令，我還是能在書本當中找到出口。就像我的夢一樣，書中的現實，

比我身邊的現實來得更貼近。

當我閱讀書籍時，身邊所有的一切都不復存在。家裡所有的不快——父母苦澀的爭吵、外祖母因為一切被奪走而散發的哀傷——都消失了。我與書中角色融為一體。

我熱愛極度誇張的故事。我喜歡看子彈也打不死的拉斯普丁（Rasputin）的故事——共產混合神祕主義就像我DNA的一部分。而我永遠不會忘記卡繆寫的荒誕故事《困惑靈魂的叛變》（Le Renégat ou un esprit confus）。裡面敘述一名前往沙漠部落改變他們信仰的基督教傳教士，但他自己的信仰反而被部落轉變了。當他違反了部落的其中一條規則，他們割下了他的舌頭。

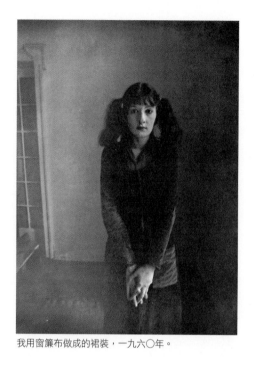

我用窗簾布做成的裙裝，一九六〇年。

我更是全然為卡夫卡折服。我讀透了《城堡》（The Castle）——甚至覺得自己就活在書裡。卡夫卡用一種微妙的方式將讀者拉進主角K苦苦想要掙脫的官僚迷宮。這一切相當痛苦：沒有出口可以逃脫。我與K一同受苦。

讀里爾克（Rilke），就像呼吸純粹的詩意氧氣一樣。他用一種我從來都不知道的方式描述人生。我後來才在禪宗佛教與蘇菲派的寫作中了解他對於眾生受苦與普世知識的想法。初次接觸這些內容就令我十分醉心：

大地，這豈不是你所要的嗎：在我們之中出現，

無形地？你的夢想

不就是某天變得全然無形嗎？——噢大地：無形！

若非變形，何為你的急迫使命呢？

我母親送給我唯一的好禮物就是《書信集：一九二六夏》（*Letters: Summer 1926*）一書，這是里爾克、

俄羅斯詩人瑪莉娜・茨維塔耶娃（Marina Tsvetayeva），以及《齊瓦哥醫生》（*Doctor Zhivago*）的作者鮑里斯・

帕斯特納克（Boris Pasternak）三人之間的魚雁往來。他們三人從未見過彼此，但因為欣賞彼此的作品，寫

下十四行詩寄給彼此，就這麼持續了四年。也因為這些通信，他們強烈地愛上了對方。

你能想像一個孤單的十五歲少女讀到這種故事的感覺嗎？（而且茨維塔耶娃還跟我同名，感覺就是宇

宙安排的強烈共同點。）總之，後來茨維塔耶娃對里爾克的愛逐漸勝過帕斯特納克，她寫信告訴里爾克她

想到德國見他。「不，」里爾克回信道：「你不能來見我。」

此舉反而更燃起她的熱情。她繼續寫信，堅持要去見他——後來他寫道，「你不能來見我——我要死

了。」

「我不准你死，」她回信。但里爾克還是過世了，而這場三角戀就此破局。

茨維塔耶娃和帕斯特納克繼續寫詩給對方，她在莫斯科，他在巴黎。後來，因為她嫁給了曾被共產黨

囚禁的白俄羅斯人，茨維塔耶娃與年幼的子女被迫離開俄羅斯。她逃到了南法，後來因為錢花光了必須回

到俄羅斯。經過了四到五年充滿情意的書信往來，他們倆決定在她回俄羅斯的路上，相約在巴黎的里昂車

站，那該是他倆第一次真正見面。

兩人都對終於要見面而緊張得要命。她帶了一只老舊的俄羅斯行李箱，因為裝了太多東西，行李箱都要塞爆了：帕斯特納克看到她極力想把行李箱關起來，便跑去拿了一條繩子。他用繩子將行李箱綑起來。

結果他們倆就乾坐在那，難以啟齒──寫作已經讓他們對彼此認識得太深太遠，當實際處於對方身邊時，情感已無法招架。帕斯特納克對她說要去買包菸──而他就這樣走掉，再也沒回來。茨維塔耶娃坐在那等呀等，最後到了她該上車的時間，她就拿著用繩子綑好的行李箱，回俄羅斯了。

她回到了莫斯科。丈夫深陷囹圄；而她身上一毛錢都沒有。於是她前往奧德薩（Odessa），謀求生路，她寫了一封信到作家俱樂部，詢問是否可以替他們做清潔活兒。他們回信說不需要。後來她拿了帕斯特納克替她修理破行李箱的那條繩子，上吊自殺。

──一旦讀到這種書，在讀完之前我絕對不會出門。我會到廚房，吃點東西，回房間繼續讀，再去吃點東西，再接著讀。就這樣，持續數日。

§

我十二歲時，母親從瑞士買來一台洗衣機。這可是大事──我們是貝爾格勒一帶最先使用這種機器的家庭之一。某天早上機器送來了，全新的機身閃亮而神祕⋯我們把它放在浴室。我外祖母不相信這種機器。

她會先用洗衣機洗衣服，再拿出來給女傭們手洗一次。

某天早上我待在家裡沒上學，就坐在浴室裡看著這台神奇的新機器運作，它發出猛獸般的聲響滾攪著

衣物——咚——咚——咚——咚。我十分入迷。這台機器有個自動的絞擰機，搭配兩個緩緩反向轉動的橡膠滾軸，衣物放在洗槽裡攪呀攪。我開始玩起機器，把手指伸進兩個滾軸之間，又迅速地抽出來。

但後來我沒有及時將手抽出來，滾輪夾住了我的手指，我的手被拉進機器中擠壓。那種痛楚就像被施了酷刑一樣；我痛到尖叫。我的外祖母當時在廚房——她聽到我的尖叫跑進了浴室，但由於她對科技的認識少得可憐，根本沒想到可以直接把機器的電源拔掉，反而決定跑下樓到街上求救。而在那同時，滾輪已經夾住了我的手掌。

我們住在三樓，而我的外祖母又是個笨重的女人，跑下三樓又跑上來花了她好些時間。她回來時帶了一個全身肌肉的年輕人，那時我的前臂已經完全沒入緩慢攪動著的兩個滾軸之間。

這個年輕人對科技的了解居然也沒贏我外祖母多少，他也沒想到拔掉電源就沒事了，而是決定以身肉搏解救我。他用蠻力掰開兩個滾軸——結果被強力電擊轟到浴室的另一端，失去意識躺在地上。而我也跌到地上，整隻手又青又腫。

這個時候，我母親剛好回來，馬上看出剛才發生了什麼事。她替我和年輕人叫了救護車，然後賞了我一大耳光。

∫

小時候在校學習解放軍歷史是一件非常重要的事。我們必須知道每場戰役的名稱，還有打仗時解放軍越過的每一座橋與每一條河。當然，我們也必須學習史達林、列寧、馬克思與恩格斯。貝爾格勒的每處公

共空間都擺著巨大的狄托將軍照片，左右兩邊則各放了一張馬克思像和恩格斯像。

南斯拉夫的小孩到了七歲時，就變成了黨內的「先驅者」。你會收到一條要戴在脖子上的紅圍巾，你必須每天熨圍巾，並且一直把它擺在床的旁邊。我們學著行軍、唱共產黨歌曲、相信我們國家的未來等等。

我還記得收到圍巾並成為黨員之一時自己有多驕傲。某天發現我那總把頭髮梳理完美的父親，將紅圍巾當成頭巾來整理他的髮型時，我嚇壞了。

遊行也是非常重要的事，所有孩童都必須參加。我們慶祝五月一日，因為那是一個全球共產黨員的節日，還有十一月二十九日，也就是南斯拉夫成為共和國的國慶日。所有十一月二十九日出生的兒童都可以在這天晉見狄托，還有糖可以拿。我母親說我是二十九號生的，但從沒有人讓我去拿過糖果。她說因為我不夠乖，所以不配有這種特權。這又是懲罰我的另一種方式。過了幾年，我十歲了，發現我根本不是二十九號出生，而是三十號。

§

我的初經來潮是在十二歲，而且還持續超過十天——流了好多血。經血不止，紅色的液體不斷從我體內滲透出來，流個不停。想起幼年時期對出血不止和住院的回憶，讓我非常害怕，以為自己要死了。

當時告訴我何謂月經的，是女傭瑪拉（Mara），而不是我母親。瑪拉是個和善、圓潤的女人，胸厚唇滿。而當她熱情地用雙臂攬著我，告訴我我的身體究竟發生了什麼事，我突然有股想親吻她嘴唇的奇怪衝動。但我並沒有真的親吻她——那是個令人困惑的時刻，而後來那股衝動也不曾再出現過。但我的身體逐

漸充滿一些我搞不清楚的感覺。在我開始自慰以後，這種感覺也經常出現，而且總是伴隨著深層的羞恥感。

步入青春期後，我也迎來初次的偏頭痛。母親也為其所苦——她每週會有一兩天會提早結束工作回家，然後把自己關進房間，一盞燈都不開。我外祖母會在母親的額頭上放些冰涼的東西，可能是肉片、馬鈴薯或小黃瓜切片，這時公寓裡任何人都不准發出聲音。當然，達妮察從不抱怨——這就是她斯巴達式的決心。

我不敢相信自己的偏頭痛如此難受：母親從未提過她的，而她當然也不曾對我表示同情。偏頭痛會持續整整二十四小時。我會痛苦地躺在床上，時不時衝到廁所上吐下瀉，讓我更痛苦不堪。我訓練自己維持特定姿勢躺著，一動也不動——一手放在額頭上，或是兩腿全然伸直，又或是頭依特定角度傾斜——這些姿勢似乎可以微微減緩痛楚。這是我開始學習接受並克服痛楚和恐懼的初體驗。

同一時期，我發現櫥櫃裡的床單底下藏著離婚文件。但我父母還是一起生活——地獄般的生活——就這樣又過了三年。他們同床共寢，床邊各自擺著一把槍。最糟的就是當父親半夜回家時，母親會大爆發，然後他們就開始互毆。接著她會衝進我房間，把我從床上拉下來，用我當作她與父親之間的擋箭牌，好讓他不再動手。擋箭牌永遠是我，從不會是我弟弟。

直至今日我都無法忍受有人因為憤怒而提高嗓門。只要有人那麼做，我就會全身僵硬。好像被打了某種針——我就是動不了。這是一種自動反應。我自己也是會生氣，但要氣到尖叫得花上好一陣子。這麼做會耗上令人難以置信的能量。當然，有時候我會在表演時尖叫——這是一種驅除魔鬼的方式。但與**對著別人尖叫不同**。

父親對我還是像朋友一樣，而我卻變得越來越像母親的敵人。我十四歲時，母親作為南斯拉夫代表前去巴黎參加聯合國教科文組織，那時她出差一次會去好幾個月。她第一次出差時，父親拿了大釘子到客廳，

我的弟弟，韋利米爾，一九六二年。

爬上梯子，然後把釘子釘上天花板。牆漆掉了一整地；父親用那釘子替我和弟弟掛上一座鞦韆，我們愛死了，彷彿置身天堂一般——那是全然的自由。當我母親回家時，她氣炸了。鞦韆也被拆掉了。

十四歲生日那天，父親送給我一把手槍。那是把精緻的小槍，有著象牙手把，銀製槍管上還有雕飾。

「這是可以放在手拿包裡的小槍，」父親這麼對我解釋。我一直不知道他是不是在開玩笑。他希望我學會開槍，所以我把槍帶進森林裡，嘗試射個幾發——後來不小心把槍掉進深雪之中，再也沒找回來。

同樣是在我十四歲那時，父親還帶我去了一間脫衣舞俱樂部。其實是件非常不妥的事，但我連問也沒問。

那時我想要尼龍絲襪，對我母親來說，那是個違禁品：只有妓女才會穿那種絲襪。我父親替我買了尼龍絲襪。母親把它丟出窗外。我知道他是在賄賂我——要我愛他，要我別對母親說他的越軌行為——但母親知道一切。

她從不想讓我和弟弟帶朋友回家，因為她怕細菌怕得要死。我們當時害羞到其他小孩都會嘲笑我們。不過有一次，我的學校和克羅埃西亞的學校有交換生計畫，所以我和一個來自札格雷布（Zagreb）的

女孩交換，她有個很美好的家庭：父母彼此相愛，對孩子也是愛護有加；他們每餐都會一起坐在餐桌，互相聊天，歡笑不斷。而住在我家的那個女生則是慘不忍睹。我們家不交談、不笑，甚至不會同桌而坐。我覺得非常丟臉——覺得自己和家人都很丟臉，覺得家裡一點愛都沒有——而這種羞恥感就像煉獄一樣。

十四歲的時候，我邀請了朋友——一個學校裡的男孩——來我家玩俄羅斯輪盤。當時家裡沒人。我們在書房裡玩，兩人隔著桌子面對面坐著。我從父親的床頭櫃上拿了他的手槍，取出所有子彈，只留一顆，轉動彈匣，然後把槍遞給朋友。他將槍口對著自己的太陽穴，扣下扳機。我們只聽到喀的一聲。他把槍遞給我，我也對準自己的太陽穴扣下扳機。我們又聽到喀的一聲。接著我把槍對準書架，扣下扳機。一聲巨響，子彈飛過房間直直射穿杜斯妥也夫斯基的《白痴》（The Idiot）書背。一分鐘後，我冒了一身冷汗，無法停止顫抖。

〜

我的青少年時期實在是無比尷尬又悲慘。在我心中，我是學校裡最醜的小孩，出奇的醜，還又高又瘦，其他小孩都叫我長頸鹿。因為我真的很高，課堂上總是坐在最後一排，但我又因為看不到黑板，所以成績很差。後來我終於發現自己需要戴眼鏡。我說的可不是一般的眼鏡——而是共產國家出產的醜眼鏡，鏡片厚實，鏡框沉重。所以我會把眼鏡放在椅子上，試著坐壞它。要不就是把眼鏡擺在窗上，然後「不小心」關上窗戶。

母親從不給我買其他小孩有的衣服。舉例來說，有一陣子非常流行襯裙——要是能有一件襯裙，我死

都不足惜。當然她不會買給我。這不是因為我的父母沒有錢。錢是有的，他們比起其他人都來得有錢，因為他們是解放軍，是共產黨員，是新階級（Red Bourgeoisie）。所以，我為了讓自己看起來像穿了襯裙，我會在外裙之內又穿個六到七件的裙子。但看上去就是不對——看得出裙子長短不一，要不就是裙子會滑下來。

然後還有矯正鞋。因為我是扁平足，必須穿一種特殊的矯正鞋——不是什麼隨便的矯正鞋，而是醜陋、社會主義的鞋：厚重的黃色皮革，綁到腳踝上。鞋子又重又醜還不夠；我母親還去找了鞋匠，讓他在鞋底釘上兩片金屬，就像馬蹄一樣，這樣鞋子才不會太快磨壞。我走路的時候就會發出躂躂聲。

我的天啊，穿著那雙馬蹄鞋，走到哪裡大家都會聽到我的聲音。當時我甚至連上街都害怕。如果有人走在我後面，我會停在別人家門口讓路給他們過——我就是覺得很丟臉。我尤其記得某次的五月遊行時，我們學校獲得可以在狄托本人面前行軍的殊榮。隊伍必須完美無缺——為避免出錯，我們在學校操場練習了整整一個月。五月一號那天早上，我們在遊行前集合，幾乎是在隊伍開始前進的同時，我其中一只鞋底上的金屬片掉了下來，害得我

父親與穿著自製襯裙的我，一九六二年。

29

無法正常走路。我馬上被從隊伍中剔除，又羞又怒地哭了出來。

所以如果你可以想像的話——我有一雙骨瘦如柴的腿、矯正鞋、還有醜眼鏡。我母親把我的頭髮剪到耳線之上，用髮夾固定，還給我穿厚重的羊毛洋裝。我有著一張娃娃臉，但鼻子卻是不可思議的大。我的鼻子發育完全，但臉還沒。我覺得自己醜斃了。

我曾經問過母親可不可以替我的鼻子動手術，每次我這麼問，她就會賞我一巴掌，於是我心生一計。

碧姬‧芭杜（Brigitte Bardot）是當年的大明星，對我來說，她就是性感與美貌的典範。我覺得只要我有碧姬‧芭杜的鼻子，那一切問題就都解決了。所以我想到一個計畫，自覺萬無一失。我剪下碧姬‧芭杜各種不同角度的照片——直視相機的、從左側拍的、從右側拍的——可以看到她完美的鼻子。我把剪下來的照片都放進我的口袋。

我父母有一張巨大的木製雙人床。當時是早上，我父親喜歡去城裡和人下棋，而母親喜歡和朋友出去喝咖啡，所以我獨自一人在家。我進到他們的臥室，決定要繞著床極力奔跑。我想只要我鼻子撞在堅硬木床的一角，就可以到醫院去。我口袋裡放著碧姬‧芭杜的照片，我想對於醫生來說，當我住院時，把我的鼻子弄得和她一樣一定是件小事。在我腦中，這計畫再完美不過。

於是我跑呀跑，然後投身撞向床，但沒撞到鼻子，反而嚴重地傷到了我的臉頰。我倒在地上，一邊流著血，過了好長一段時間。最後我母親回家了。她嚴厲地檢視著眼前的一切，然後把那些照片沖下馬桶，接著賞了我一大耳光。現在回想起來，我相當慶幸當時沒弄斷鼻梁，因為我的臉若配上碧姬‧芭杜的鼻子一定很難看。再說，她老了也不是很好看。

我的生日從不是什麼開心的時光，反而很悲哀。首先，我從未拿過適當的禮物，而且我們也沒有真的一家團聚過。根本沒什麼喜悅可言。我記得十六歲生日那天哭得好慘，因為那是我第一次意識到自己即將死去。我覺得沒人愛我，覺得被眾人遺棄。我聽著莫札特的〈第二十一號鋼琴協奏曲〉（Piano Concerto No.21），一遍又一遍──那首曲子裡的某些重複的簡短音符序列讓我的心淌血。然後有一次，我真的割了自己的手腕。我流了好多血，以為自己就要死了。後來我發現雖然割得很深，卻沒割到所有重要動脈。外祖母帶我去醫院縫了四針；她從沒告訴我母親這件事。

我曾經寫過一些與死亡相關的悲傷詩句。不過我們家從不談論死亡，在我外祖母面前尤其如此。當著她的面，我們從不討論任何不愉快的事。幾年後波士尼亞戰爭爆發，我弟弟還得跑到外祖母公寓的屋頂去擾亂電視天線，讓她以為電視出了毛病，得要「送修」。也因為這樣（加上她從不踏出家門），她根本就不知道外頭打仗了。

我十七歲時，父母舉辦了一場派對慶祝結婚週年：十八年的快樂婚姻。他們邀請了所有朋友來家裡晚餐。在所有人離開以後，好戲又上演了。

我父親進到廚房要清理東西，這其實是件奇事，因為他從不進廚房弄東弄西。但那天不知出於什麼神奇原因，他進了廚房，還對我說：「我們來洗香檳杯吧，你來擦乾。」

於是我拿了條布準備幫忙擦乾杯子。但父親一不小心摔壞了洗好的第一只玻璃杯，而就在那個當下，我母親剛好走進廚房，看到一地碎玻璃，當場爆發。他們才剛結束幾小時的快樂假象，而她心中堆積了滿

滿的怒火和苦澀——狂怒。她看見地上的碎玻璃，開始對我父親咆哮：罵他有多笨拙、罵這段婚姻是場災難、罵他跟多少女人睡過。而他就只是站在那。我在一旁默默看著，手上抓著那條小抹布。

她又吼又叫，而我父親不發一語。他也沒有走掉。感覺就像貝克特的戲劇一樣。她就這樣抱怨著這段婚姻之中的爛事，持續幾分鐘之後終於停止，因為他一點反應都沒有。最後他對她說：「你講完了嗎？」

當她說對，他拿起其他香檳杯，一個接著一個，把十一個香檳杯全都砸到地上。「這種話我沒辦法聽十一次，」他這麼說完，便走出家門。

那是終點的開始。不久後他就真的走掉了。離開那晚，他來我房間向我道別，並對我說：「我現在要走了，再也不會回來，但我們還是可以持續見面。」然後他就去旅館住了，從此沒再回來。

隔天，我居然哭到引發了某種精神崩潰症狀。他們還得請醫生來開藥——只因我無法停止哭泣。我哀痛到發了瘋，因為一直以來我都從父親身上感受到愛和支持。我知道他的離開會讓我更加孤獨。

但後來我外祖母搬進來了。

∫

廚房變成了我世界的中心；一切事物都在廚房裡發生。我們請了一個女傭，但我外祖母米莉察從不信任她，所以她每天早上第一件事就是接手一切。廚房裡有個吃柴的爐子和一張大桌子，我會坐在那和外祖母討論我的夢。那是我們一起時主要會做的事。她對於夢的意義非常有興趣，還會把夢當成啟示。如果你夢到牙齒掉了，但卻沒有疼痛感，就代表你認識的人要死了。但如果掉牙夢是有疼痛感的，那就代表你**家**

裡有人要死了。夢中見血代表最近會有好事發生。如果夢到死亡，代表你會長命百歲。

我母親會在上午七點十五分出門工作，她一走大家才會放鬆。下午兩點十五分，她下班回家（一分不差），我會覺得那種軍事掌控感又回復了。我總是害怕自己做錯了什麼，怕她看到我把某本書從左邊移到右邊，或是家裡的秩序不知怎地亂掉了。

有一次我們一起坐在餐桌上，外祖母對我訴說了她的故事──我覺得，外祖母面對我時，比起對任何人都要坦然。

我外祖母的母親生在一個非常富裕的家庭，但她愛上了一個僕人。這當然是不被允許的，因此她被逐出家門。她和這個僕人到了他的村子去住，兩個人一毛錢都沒有。她為他生了七個孩子，為了賺錢，她替人洗衣服，甚至回自己家當僕人，幫娘家洗衣服。他們會給她一些錢，有時還會給點食物。而其實我外曾祖母家並沒有什麼東西可吃。外祖母說她的母親為了面子，總會在爐灶上擺滿四個鍋子，以防有鄰居來串門子。其實她只是在燒水，因為根本沒有東西可吃。

我外祖母是七個孩子中最小的，而且她非常美麗。十五歲時，有天在上學的路上注意到一個紳士──他和另一個男人走在一起──盯著她看。到家以後，她母親要她煮咖啡，因為有人想要娶她。那個年代婚姻大事就是這樣安排的。

這個紳士想娶我外祖母，對他們家來說是一大福音──他們家實在太窮了，所以一旦外祖母嫁出去，家裡就少養一張口。更棒的是，這男人是從城裡來的，而且很富有──但年紀挺大的：她只有十五歲，而他已經三十五了。她憶起當天為他煮了土耳其咖啡，將咖啡端給他，那是她第一次真正有機會看見未來丈夫的長相。不過她遞咖啡時，羞赧到不敢看對方。他與她的父母談論了婚事計畫，然後就離開了。

三個月後她就被帶離家門，到了舉行婚禮的地點，那時她只有十五歲，卻已經身為人妻並與男人共住了。她還是個孩子，當然，也還是處女。沒有任何人告訴過她性是怎麼回事。

外祖母告訴我她的初夜，當她丈夫試著想和她做愛時。她大聲尖叫喊著謀殺，然後跑到婆婆那裡──很正常，他們都住在一起──躲在自己婆婆的床邊說：「他想殺我！他想殺我！」而她婆婆抱著她一整晚，說：「不是，他不是要殺你；這不是謀殺；這是另一回事。」那是她實際失去童貞的前三個月。

我外祖父有兩個兄弟。其中一個是東正教教堂的牧師，另一個則和我外祖父一起做生意。他們都是商人。主要從中東進口香料、絲綢和其他物品買賣；他們有數間商店，而且非常有錢。

我外祖父當牧師的那個兄弟，最後成為了南斯拉夫國王東正教教會的主教，權力僅次於國王。一九三〇年代初期，當南斯拉夫還是行君主制時，南斯拉夫國王亞歷山大曾要求主教統一東正教與天主教，但主教拒絕了。

國王邀請主教以及他的兩個富有兄弟共進午餐，並討論這個議題。他們吃了那頓飯，但主教還是不願改變心意。後來國王在招待三人的食物中攙入了鑽石碎片。接下來一個月，他們三人──主教、外祖父和另一個兄弟因為腸胃嚴重出血致死。因此我外祖母在很年輕時就成了寡婦。

我外祖母和我母親的關係很奇怪──很差。外祖母一直都很氣母親，原因百百款。戰爭之前，身為一個富有的寡婦兼店主，外祖母居然要因為自己女兒是個敢言的共產黨員而被拉去坐牢；她被迫要用自己儲存的金子來支付自己的保釋金。而戰後，共產黨全面掌權，我母親為表示自己對黨的忠誠，宣示放棄她的──還有她母親的所有財產。因為她是個極度忠心的共產黨員，她甚至還列了一張我外祖母所有物的清單，交給黨。這是為了國家好。於是我外祖母失去了她的店，失去了她的地和家，失去了所有。她深深感到自

34

己的女兒背叛了她。

而現在，我父親離開了，外祖母來和我們同住。對於我母親和外祖母來說都不容易，但對我有著舉足輕重的影響。

我還清楚記得許多與她相關的事。大概從三十幾歲開始，她就已著手安排自己入土要穿的衣服。每十年，隨著潮流變化，她也會變更自己的壽衣。最初是一套象牙白的套裝，後來她喜歡上了圓點花紋，再來又換了一套深藍色條紋樣式的服裝，依此類推。而她活到一百零三歲。

當我問她對於第一次和第二次世界大戰的印象時，她說：「德國人很準確。義大利人總是想找台鋼琴然後開派對。不過俄羅斯人來的時候，大家都會逃跑，因為他們會強姦所有女性，老少通吃。」我還記得她第一次搭飛機時，叫空服員不要安排靠窗的座位給她，因為她頭髮剛做好造型，不想被風吹亂。

我們那個文化和時代之下的許多人都相當迷信，我外祖母也不例外。她相信如果你在離家時看到了一個懷孕的女人或寡婦，你就得立刻拔下你衣服上的一顆鈕扣丟掉，否則就會有厄運降臨。但如果鳥正好拉屎在你身上，那就是至高的幸運。

每當學校要考試，外祖母會在我出門時往我身上倒一杯水，保佑我考到好成績。所以有時候明明是冬天，我還會整個背濕透地走到學校！

米莉察會用土耳其咖啡渣或是一把腰豆來占卜，她把這些東西拋出去，然後解讀落在平面上的抽象形狀或圖像。

這些圖像解析和儀式對我而言是靈性的一種。我可以藉此將內心世界與夢境相連。數年後，當我前往巴西學習薩滿教時，那裡的薩滿巫師也同樣會觀察幾種特定的符號象徵。如果你的左肩癢癢的，那就是某

種象徵。身體的每個部位都和不同象徵相互連結，可以幫助你了解自己體內正在發生什麼事——這是一種靈的層次，但也同時涵蓋肉體與精神層面。

然而，在我的青少年時期，一切才正要開始。我笨拙的身體對我來說不過是令我難堪的根源。

當時我是我們學校西洋棋社的社長——我是個好棋手。我們學校贏了一場比賽，而我被選為上台領獎的代表。我母親不願意為了頒獎典禮替我添購新洋裝，所以我就穿著矯正鞋搭配假襪裙上台。長官頒獎給我——五個全新的棋盤——我拿著這些獎品下台，結果我笨重的鞋子不知卡到什麼，害我跌倒了，棋盤也從我手中飛出四散。所有人都開始大笑。那次事件過後，我好幾天都不願踏出家門，也不再下棋了。

深深的羞恥感，滿載的自我意識。我年輕時絕不可能對著人群說話。如今我可以站在三千人面前，不需筆記，不需先想好自己要說什麼，甚至不需要任何視覺材料輔助，我可以看著每一個觀眾，暢所欲言兩個小時。

怎麼會有這樣的改變？

因為藝術。

十四歲時，我請父親買一套油畫顏料給我。他不但買了顏料，還安排了他的一個解放軍舊友：藝術家費洛‧費列波維奇（Filo Filipović）來幫我上繪畫課，他是一個稱為無形式藝術（Informel）的一員，畫的是他稱之為抽象風景的作品。他帶著顏料、畫布、還有一些其他素材到了我的小小工作室，並替我上了生命中的一堂繪畫課。

他剪下一片畫布放在地上。打開一罐膠，並把膠灑到畫布上；後來又加了一點沙、一些黃色顏料、一些紅色顏料、再一些黑色顏料。接著他在畫布上倒了大概半公升的石油，點了一根火柴，引爆一切。「這

就是日落，」他對我這麼說，然後就離開了。

這讓我印象十分深刻。我等到這團燒焦的爛攤子乾掉以後，小心翼翼地將它釘到牆上。後來我和家人一起去度假。等我回到家時，八月的太陽把一切都曬乾了。那幅作品的顏色已經消逝，沙也掉光了。所剩之物只有地面上的一堆沙和灰燼。日落已不復在。

後來，我才了解為什麼那次經驗對我來說如此重要。因為我學到過程其實比結果重要，就如表演比展出物件來得重要一樣。我目睹了製作的過程還有毀滅的過程。這之間並沒有固定的持續時間或是穩定性。就只是純粹的過程。之後我又讀到——而且非常喜歡——伊夫·克萊因（Yves Klein）的一句話：「我的畫作不過是我藝術創作的灰燼而已。」

我把畫作都放在家中的工作室。然而有一天我躺在草地上望著無垠的天空，看見十二輛軍機飛過，在天空留下了白色的軌跡。我著迷地注視著，看著它們緩緩消失，天空又恢復一片無瑕的藍。於是我突然間醒悟——幹嘛畫畫呢？幹嘛用二維思考局限自己，明明任何素材都可以變成藝術啊…火、水，甚至是人體？什麼都行！我靈光一閃恍然大悟，我意識到當一個藝術家代表有無窮盡的自由。如果我想用塵土或廢渣來創作，我是可以達成的。尤其對於一個出身於毫無自由可言的家庭的人來說，那是一種無法置信的自由敞開感。

我跑到貝爾格勒的軍事基地，問他們可不可以派出幾部飛機。我的計畫是給他們飛行方向的指示，在天空中畫出我想呈現的飛機雲圖樣。結果在基地工作的人打電話給我父親說：「請來把你女兒帶走。讓飛機在空中作畫是多麼昂貴的事，她對此毫無概念。」

但其實我並沒有完全停止繪畫。十七歲時，我開始準備就讀貝爾格勒的藝術學院——你得去夜校上繪

畫課，準備個人作品集作為入學評鑑。我記得我所有朋友都說：「你何苦自找麻煩？你什麼事都不用做

啊——只要你媽打通電話，你就可以入學了。」聽他們這樣說讓我好生氣，但其實我只是覺得丟臉。因為

他們說的是實話。這讓我更下定決心，要建立自己的風格特性。

夜校的課程主要是教人體繪畫，學校裡面有裸體模特兒，男女都有。而我從未見過裸體的男人。我記

得有一次模特兒是個吉普賽人——個子挺小的，但他的陰莖長度垂落至雙膝處。我完全不敢看他！所以我

什麼都畫了，就是沒畫他的陰莖。每次教授走過來看我的畫就會說：「這幅畫沒畫完。」

我十一、二歲時，有一次坐在椅子上邊讀著一本我很喜愛的書，邊吃著巧克力——這是我難得的快樂

圓滿時光。我坐在那裡邊吃邊看書，完全放鬆，雙腿舒展開擱在沙發的靠墊上。我母親突然不知從哪裡衝

進房間，狠狠賞了我一巴掌，力道之強勁害我立刻流出鼻血。我說：「為什麼打我？」她說：「坐在沙發

上不准把腳張開。」

我母親對於性的態度非常奇特。她很擔心我會在婚前破處。要是有男性打電話找我，她會說：「你

想對我女兒做什麼？」然後就直接掛斷電話。她甚至會把我所有的信都打開來看。她告訴我性是一件骯髒

的事，除非你想要生小孩才可以發生性行為。我因此對性非常恐懼，因為我不想要有小孩，整件事對我來

說，就像是個可怕的陷阱。我想要的只有自由。進入藝術學院以後，班上的每個人都已經發生過性行為了。

其他人都會去參加派對之類的活動，但母親總是規定我最晚十點以前要回家——一直到我二十幾歲都是如

此——所以我沒參加過派對。我從沒交過男朋友，還覺得自己一定有什麼嚴重問題。而如今我看著自己的

照片，覺得長相還不錯，但當時我卻老想著自己醜得要命。

十四歲時我曾得到一個吻，但我認為那不算數。我們當時在克羅埃西亞的海邊，那個男孩名叫布魯諾

（Bruno）。那個吻甚至還不是吻在嘴上——只是在臉頰上輕輕一啄。但我母親看到了，一把抓住我的頭髮，把我從男孩身邊拖走。我真正的初吻是後來的事。我有個非常漂亮的朋友，名叫蓓芭（Beba），所有男生都圍著她轉，很多人都想跟她約會，但多數時間她根本無法赴約，所以她會讓我代替她去。有一次她要跟一個住在我家對街大樓的男孩約會，她派我去他們相約碰面的電影院告訴他她無法赴約。所以我就到了電影院，找到他以後跟他說：「我很抱歉，但她來不了。」而他說：「可我已經買了兩張電影票。你想看嗎？」於是我們就看了電影，看完後走到下著雪的戶外，喝了他帶著的伏特加。後來我們躺在雪地上，他吻了我。那才是我的初吻。在那之後我們又交往了很長一段時間，我很喜歡他，但我並沒有和他上床。他的名字是普雷德拉格·史托楊諾維奇（Predrag Stojanović）。

我知道女生第一次給我喜歡的人，因為我不想冒著愛上得到我童貞的人的風險。我想要跟一個我不在乎的人做。

我知道女生第一次和男生上床時，通常都是愛著那個男生的，但在那之後男生總是會離開，而女生就會很痛苦。我不想要這種事情發生在自己身上，所以我擬了個計畫：我要找一個對性很有經驗的人——而且是出了名的那種——然後利用他來幫我破處。這樣一來，我

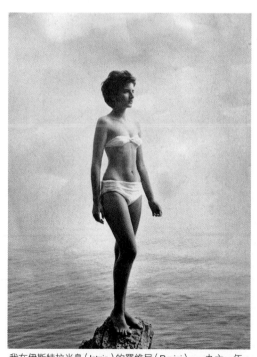

我在伊斯特拉半島（Istria）的羅維尼（Rovinj），一九六一年。

就和其他人一樣正常了。但要的話就非得是禮拜天不可，而且要在上午十點，這樣我就可以告訴母親我是去看日間電影，因為她不讓我傍晚出門看電影。於是我到了學校看呀看，發現一個很喜歡派對和喝酒的男生。正好。我知道他喜歡音樂，所以我走去對他說：「我有一張新的派瑞‧寇摩（Perry Como）唱片。你想聽聽嗎？我不能借你，但我們可以一起聽。」（其實當時我只聽古典音樂，而那張唱片是我為了這件事特地向朋友借的。我對搖滾樂一點概念也沒有。）

那個男的說：「好啊，什麼時候？」我說：「星期天怎麼樣？」他說：「好，幾點？」我說：「早上十點。」他說：「你有病嗎？」於是我回答：「好吧，那十一點呢？」

我買了阿爾巴尼亞白蘭地作為準備。那是你可以想像到最爛、最便宜的酒精了──他們早上製酒晚上喝掉。反正笑話就這麼嘲諷道。那個時代阿爾巴尼亞人會到南斯拉夫買白麵包，因為他們只有很粗糙的黑麵包。跟你可以在美國買到的那種健康黑麵包不一樣，而是因為麥的品質低劣所以做出來的麵包是黑的。那種麵包吃起來有種沙質的粗糙感。他們會把一片白麵包夾在兩片難吃的黑麵包裡，把那當成起司三明治吃。

這樣你就可以想像，用這種爛麵包釀製的阿爾巴尼亞白蘭地，味道有多糟。我連喝都沒喝，但我想至少可以把它當成某種麻醉劑。

十一點左右我到了他家，敲了敲門，但沒人應門。我又再敲了幾下，後來他終於來開門，但他還半夢半醒，好像是前一晚去了派對很晚才回家。他說：「噢……你來了？好吧。我要去沖個澡，你弄點咖啡吧。」

在他洗澡的時候，我做了些咖啡，然後放了一堆阿爾巴尼亞白蘭地進去。於是我們喝了咖啡，我放了派瑞‧寇摩的唱片，兩人坐在沙發上時，我真的是跳到了他身上。我們做的時候連衣服都沒怎麼脫，而且

我還尖叫了。他因此知道我是個處女，氣得把我轟出門外。後來又過了一年我才真正地做了愛，而且是和普雷德拉格·史托楊諾維奇，他成了我的初戀。但我對於能夠破處這件事感到很驕傲。

那時我二十四歲，仍和母親同住，仍然每晚都要在十點前回家，仍然受到她的全權掌控。

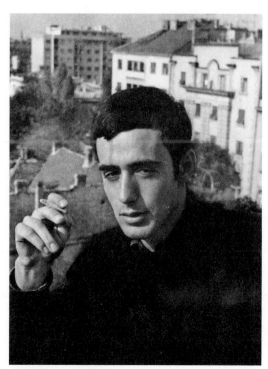

我的初戀，一九六二年。

我父親嘗試了好幾次想教我游泳——在游泳池、在淺水域的湖泊——但從未成功。我實在太怕水了，尤其是水淹過我的頭時。最後他終於失去了耐心。夏季的某天，當我到了海邊時，他用一艘小船載我划到離岸很遠的地方，然後把我像一隻狗一樣推下船。

那年我才六歲。

我慌了。我沒入亞得里亞海（Adriatic）前看到的最後景象是父親划船駛離的樣子，他背對著我，甚至不曾回過頭看一眼。我沉入水裡——不斷往下、往下、往下，我的手揮動掙扎著，鹹水灌入我嘴裡。

但當我往下沉時，我無法不去想父親漸漸划走的事實，他連回頭看我一眼都沒有。這讓我生氣，不只是生氣，而是狂怒。我開始不再吸入海水，而我揮動的雙臂和亂踢的雙腿不知怎地開始讓我浮出水面。我游回了船邊。

沃尤一定有聽見我的聲音，因為他還是沒看我——只伸手一把抓住我的手臂，把我拉上船。

解放軍就是這樣教自己小孩游泳的。

在我的工作室裡畫畫，貝爾格勒，一九六八年。

進了藝術學院以後，我繼續作畫。那段期間，有的親戚會要我幫他們畫畫，而他們也會付錢買我的作品。我會收到各種不同的靜物畫作需求，例如裝在花瓶裡的鬱金香、一盆太陽花、一條魚和一顆檸檬，或是一扇開著的窗，窗簾隨風飛起，搭配一輪滿月。他們想要什麼樣的畫我都照做，我還會在畫作底部用藍色署名大大的 MARINA。

我還會從我們的親戚手中買回許多畫作，掛在她的牆上。她對於那些作品感到驕傲，但我覺得很丟臉。現在，我和世界各地許多畫廊合作，偶爾會聽到有人說：「我有一幅瑪莉娜·阿布拉莫維奇親筆簽名的原作！」但每當我看到那些畫時都很想死，因為那是為金錢而生的創作，當中毫無情感。我下意識地把這些畫弄得很俗氣，十五分鐘就草草畫完。母親過世後，我將她手上有的大約十幅畫作拿走，收進倉庫裡。我還得思考到底該怎麼處置這些畫。我可能會燒了它們。或者給全世界看看這俗氣的榮耀——因為我終於

學會如何展露出我覺得最羞恥的東西。

在學院裡，我走的是學院風格：裸體、靜物、肖像和風景。但我也有了新的想法。舉例來說，我開始對車禍非常著迷，而我的第一個啟發就是畫出車禍的景象。我收集了報紙上大小車輛事故的照片；我還利用父親在警方的人脈，到警察局詢問是否有大型事故發生。再來我還會到現場去拍照或是素描。但我發現要將災難現場的激烈和直接感轉換到畫布上很困難。

不過，一九六五年，我十九歲時，做出了一幅有點突破性的作品：是一幅叫作《三個祕密》（*Three Secrets*）的小畫。這是一張簡單的帆布，上面有三片纖維──一片紅、一片綠、一片白──覆蓋在三個物體之上。這幅作品之於我重要的原因是，比起直接展現一幅容易消化吸收的圖像，它讓觀者成了參與藝術體驗之中的一員。它需要想像力的介入。它允許不確定以及神祕性。它為我開啟了一扇門，進入了我無意識中的 plakar。

之後是一九六八年。

二戰結束後，狄托的南斯拉夫聯邦與蘇聯分裂，宣布自己是一個獨立的共產國家，不與東方或西方同盟。戰勝納粹的榮耀歷史讓我們非常驕傲，我們的獨立也是。

但事實上狄托並不是這麼獨立：反而，他非常熟練地挑撥蘇聯和中國與西方對立，還兩邊收受好處。

他聲稱他的「自我管理」教條，也就是能讓工人決定自己勞動的結果這一點，比較接近馬克思的理念，而不是史達林派的共產主義。然而狄托在南斯拉夫推行個人崇拜，而他的獨黨政府後來無所不貪，官員由上而下地聚集財富、財物和特權，而勞工階級則過著無比慘淡的生活。

一九六八年是很糟糕的一年，全世界都動盪不安。在美國，馬丁‧路德‧金恩和巴比‧甘迺迪遭到暗

44

解放軍年會時蹲跪在狄托身邊的我的父親，貝爾格勒，一九六五年。

殺；連安迪‧沃荷也遭槍擊而險些喪命。在美國、法國、捷克和南斯拉夫，追求自由的學生站在政治動盪的最前線。

那年在貝爾格勒，人們對於共產黨理想破滅的例子比比皆是，我們突然感到一切都好像在作秀。我們既不自由也不民主。

那時候，我還和父親十分親近，而我發現一件令人驚訝的事：狄托雖然在戰後任命沃尤作為他的精衛部隊，卻在一九四八年將他降調至其他軍隊。戰後的幾年南斯拉夫反蘇聯的情感強烈，而我父親又有許多朋友支持蘇聯。那段期間許多人都入獄；父親也差點落得相同下場。沃尤覺得狄托背叛了自己，但仍持續相信更加真切的共產主義將會到來。

二十年後，他放棄了這個信念。

他從未和我提及此事（我突然看出了他拿我的先驅者紅圍巾當作頭巾的象徵意涵）。父親因為幻想破滅而沮喪，他拿出與狄托的所有合照，剪去狄托的那一半，只留下他自己。最令他生氣的，就是

政府裡所有可能接手掌權的人都漸漸被拔除，這樣一來狄托老了以後——現在他已經七十幾歲了——必須要放棄掌權時，就不會有人來取代他的位置。

一九六八年六月，我認識的每個人都支持學生示威運動，佔據了大學校舍。校園裡掛著滿滿的海報，上面的標語有：**打倒紅色資產階級、讓官僚看見他的無能，他會立刻讓你看到他的能耐。** 滿街都是鎮暴警察，接著就是封鎖校園。身為藝術學院內共產黨的主席，我也是佔據校園大樓的一分子。我們睡在那裡；熱血激昂地徹夜開會討論。當時我願意為了這個目標而死，我以為大家也都是這樣。

我父親做了一件讓我印象極為深刻的事。他身著俐落帥氣的大衣和領帶，頭髮梳理得威風不羈，站在馬克思與恩格斯廣場中央發表了一場激情的演說，宣布放棄他的共產黨員身分，痛斥新階級以及其背後的一切。演講的高潮是他將他的黨員卡丟到群眾之中——令人折服的行為。每個人都瘋狂鼓掌。我好以他為榮。

那時候我母親完全無法認同任何形式的抗議，他的和我的都是。

隔天，有個軍人把我父親的卡還給他。那個人說，要是沃尤還想拿他的退休金的話，他會需要這張卡。

學生們收集了希望政府接受的數項請願條目，說要是政府不全部同意的話，我們就會堵路抗爭。我們要求新聞自由與言論自由；我們呼籲全民就業，提高最低薪資，並替共產黨聯盟進行民主改革。「我們社會中的特權必須被肅清，」我們表示。「文化關係不能被用來盈利，而且要創造出文化與創意設施可供所有人運用的條件。」我們這麼要求。

當時我們最終的盤算是要得到一間學生文化中心。我們希望用狄托將軍大道上的一棟建築作為據點，當時祕密警察會去那裡下棋，而他們身披絲綢圍巾的妻子會在那裡幹針線活、聊是非、看電影。那是一棟很宏偉的建築——看起來就像城堡一樣——屋頂有個共產黨的五芒星標誌，前廊還有狄托和列寧的大幅肖

46

像畫。

我們持續等著狄托回應我們的請願。最後，六月十日的上午，官方宣布他將於三點發表演說。那天早上十點各大學的代表也開了會。我去開會時想著要是政府不接受我們請願的所有事項，我們就要示威抗爭到底。這就代表路障、槍火與警方強烈衝突，甚至還要賠上我們之中一些人的性命。然而，會上其他人討論的，居然是狄托演講後我們要舉辦的慶祝派對！他們在討論誰要唱歌，我們要點什麼食物來吃。我說：「我們根本不知道他要說什麼，怎麼能計畫派對呢？」所有人看著我，好像我是個白痴。他們說：「少天真了。他說什麼都不重要。一切都結束了。」而我反問：「你這是什麼意思？」我無法相信，他們已經準備好接受任何他所要給的，就算他什麼都不給也是。也就是說，這一切都不過是場騙局，一場虛無的演練。

我深深感到背叛。

我回到藝術學院等待。下午三點，狄托給了一場義憤填膺又非常滑頭的演說。他讚揚學生參與政治（他把這點與他自我管理的教條連結起來），他把最低薪資提高一倍（從一個月美金十二元變成二十四元）。他還接受了我們請願中的四個項目——包括我們想要的學生文化中心。

不管狄托給了什麼殘羹剩飯都準備好接受的學生自組政府議會開心不已。他們終止了佔

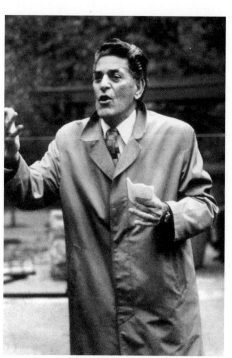

學生示威期間，我父親於馬克思與恩格斯廣場發表演說，貝爾格勒，一九六八年。

領大學校舍活動，煙火充斥在夜空中，像是勝利遊行一樣在貝爾格勒滿滿綻放。我心中一點勝利的感覺都沒有。我把我的黨員卡丟進火裡，看著它燒成灰。

一週後，我在街上看到父親，正親吻著即將成為他第二任妻子的金髮年輕女子。他假裝沒注意到我。

此後我十年都沒再見到他。

∫

示威結束後，我和學院裡的五個學生開始聚在一起，不是正式的場合，但有定期聚會，我們一起談論藝術——一起抱怨我們被教導灌輸的藝術。除了我之外都是男生：他們的名字分別是埃拉（Era）、內薩（Neša）、佐倫（Zoran）、拉撒（Raša）和蓋拉（Gera）。我們在學院裡聚會，咖啡一壺接著一壺地喝，藉著咖啡的勁，聊了又聊，憑著我們的熱情和年少的認真，我們經常討論到深夜。

這是我人生中真正感到快樂的時光之一。我每天早上起床，到我的工作室裡畫畫，然後就去和這些人們聚會討論，接著回家——總是在十點到家——隔天起床再重複一樣的事。

我們六個所痴迷地談論著的，是一種超越畫作的方式：一種把生命本質注入藝術的方式。

我的撞車畫作持續帶給我挫折。有一段期間，我開始在非常大的畫布上畫雲朵，大概零點五平方公尺大。我畫的不是真的雲，而是某種雲的象徵——像是一顆巨大花生徘徊在單色的田野一般。有時在這些雲之中會出現一個形體：一個體積龐大、曾經在學院當裸體模特兒的老女士，總是背對著畫面。有時她會融合在景觀之中。這呼應了我少女時期做過的一個白日夢——整個宇宙，我們所知的一切，不過只是一名朦

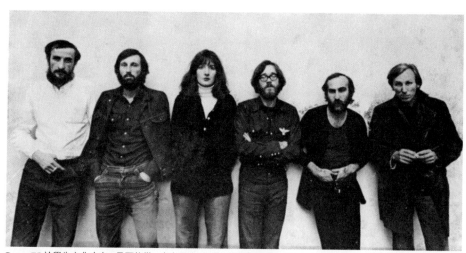

Group 70 於學生文化中心，貝爾格勒，由左至右：拉撒·圖多斯耶維奇（Raša Todosijević）、佐倫·波波維奇（Zoran Popović）、我、蓋拉·烏科姆（Gera Urkom）、埃拉·米里沃耶維奇（Era Milivojević）與內薩·帕里坡維奇（Neša Paripović）。

腫女士高跟鞋下的一顆石頭罷了。

當時的西方世界除了有政治革命和流行音樂以外，藝術也劇烈變化著。一九六〇年代出現一股前衛風潮，開始反抗藝術作為商品的陳舊概念，也就是反對收集畫作和雕像，反對逐漸被視為商品的觀念與行為藝術這等新概念。這些概念有一部分滲入了南斯拉夫。我們六人小團體的討論內容包括美國觀念藝術家（像是勞倫斯·維納〔Lawrence Weiner〕和約瑟夫·科蘇斯〔Joseph Kosuth〕這些人都推崇言語和物體一樣重要）；把日常物品轉變成藝術的義大利貧窮藝術運動（Arte Povera）；反商業、反藝術的德國激浪派（Fluxus），其中著名的人物包括進行煽動表演的偶發藝術家約瑟夫·波伊斯（Joseph Beuys）、夏洛特·穆爾曼（Charlotte Moorman），以及白南準（Nam June Paik）。還有一個叫 OHO 的斯洛維尼亞團體，他們不接受藝術作為一種與生活無關的活動：他們相信，不管是哪種生活，都可能成為藝術。他們最早在一九六九年就開始進行行為藝術：盧比安納（Ljubljana）有個名叫大衛·涅茲（David Nez）的藝術家創造了一個叫作《宇宙》

（Cosmology）的作品，他躺在地板上的一個圓圈內，胃的上方吊著一顆燈泡，試著配合宇宙的步伐呼吸。

有幾個OHO的成員曾到貝爾格勒談論他們的理念：我在演講廳中起身並讚揚他們。

他們的事蹟鼓勵了我。我在一九六九年向貝爾格勒青年中心提出了自己的第一個行為藝術作品。作品需要大眾參與，名稱是《和我一起洗》（Come Wash with Me）。我的想法是在青年中心的畫廊裝幾個洗衣槽，當有人進來參觀，他們要脫掉身上的衣服，我會幫他們洗衣、脫水並熨衣。當我把衣服還給他們時，他們就再穿回乾淨的衣服然後離開，乾乾淨淨，身心都是。青年中心拒絕了我的提案。

隔年，我又向他們提了另一則行為藝術案：我會穿著平常的衣服站在一群觀眾面前，然後漸漸把身上衣服換成過去我母親買給我的那種：長裙、厚重的襪子、矯正鞋、醜醜的圓點花紋上衣。接下來我會把彈匣只裝了一顆子彈的手槍抵在我的頭上，扣下扳機。「這場行為藝術可能會有兩種結果。」我的提案寫道。

「要是我活下來，我的生命就會有嶄新的一頁。」

我又再一次遭到拒絕。

我在學院的最後一年，愛上了小團體中的一個男生。三十歲的內薩，他有一頭淺棕色的滑順頭髮，上揚的眉毛，奇怪的、很戲劇化、輪廓鮮明的五官──他讓我想到英格瑪‧伯格曼（Ingmar Bergman）電影中的一個角色。他非常有才華，思想非常獨特。我認識的人當中沒一個具有他的氣質。在伊斯特拉半島格茨尼亞（Groznjan）山腳城鎮的一場藝術慶典中，內薩在日出的鎮集廣場上掛了一幅紅色畫布：他稱之《紅廣場》（Red Square）。對我來說，他最性感的地方就是他的想法。我們開始花更多時間共處，但那時我還是得每天十點回家──實在很不利男女交往。

一九七〇年春天，我以九點二五分（滿分十分）的成績畢業。我的證書上面寫「致專業畫家，以及所

有此頭銜賦予的權利」。這是句奇怪又意涵混雜的讚美（我母親晚年時期，總在寫給我的信上註明：「瑪莉娜·阿布拉莫維奇，專業畫家」，簡直快把我逼瘋了）；不過，這是一種讓我繼續作畫的鼓勵，起碼有那麼一段時間是。

畢業不久，我就去了克羅埃西亞的札格雷布，參加畫家克爾斯托·海根杜斯奇（Krsto Hegedušić）的碩士學程工作坊。能夠被選進他的班是個很大的榮耀：他一次最多只收八個學生。海根杜斯奇是個老人，他以畫佃農和描繪作物風景聞名——有點像是南斯拉夫的湯瑪斯·哈特·班頓（Thomas Hart Benton）。跟我實在不太搭！雖然我記得傑克森·帕洛克（Jackson Pollock）也曾經在班頓門下學習過，結果也很不錯。而我也很喜歡海根杜斯奇。我永遠記得他說的兩件事。第一，如果你的右手已經可以在閉上眼睛的狀態下畫出美麗的素描，你最好立刻換成左手，以免自我重複。第二，不要因為自己有任何想法就洋洋得意。海根杜斯奇說，一個好的藝術家，你可能會有一個好點子；如果你是天才的話，可能會有兩個，就這樣。他說得對。

札格雷布對我來說最棒的就是，那是我第一次離家。終於脫離我母親的箝制。但同時我也離開了內薩，他後來開始寫信給我，如果我們分隔兩地是否還要繼續交往。我對他的情感非常複雜。

不過，與此同時我是自由的。我租了一個小房間，走廊的盡頭有個共用的小廚房。當時有幾個學院的朋友也在札格雷布，包括我認識的一位克羅埃西亞女孩瑟瑞布蘭卡（Srebrenka），她攻讀藝術評論。這是個非常憂鬱的人——憂鬱到總是在對我們說她想要自殺。因為她實在太常把自殺掛在嘴邊，到最後我們受夠了就對她說：「去啊！不要再煩我們了。」

瑟瑞布蘭卡和我住在同一條街上，她住街尾。某天早上我本來要和她一起喝咖啡，但因為雨實在大得

不像樣，我就沒去了。那個雨天的午後，她真的做了：她自殺了。不過——我們斯拉夫民族做事都要做大！

她不僅僅是自殺，而且是四重自殺：她開了煤氣、割了腕、吞了安眠藥還上吊。

她的喪禮上，所有朋友的情緒都一樣——生氣。我們都受夠她總是威脅著要自殺，我們更氣她這樣浪費自己的人生。她這麼年輕，這麼美麗。但我也有罪惡感。我想著，**天啊，要是我那天早上有去見她，**

她可能就不會自殺了。

喪禮在上午十一點舉行：又是個雨天，下下停停的。天氣很怪——太陽有時會探頭出現個幾秒，但又立刻消失。我回家時，又是傾盆大雨。那天大概下午五點，我躺在床上，一整天下來讓我精疲力竭。我的房間半明半暗。我閉上眼睛，而當我張開雙眼時，我看見了瑟瑞布蘭卡坐在我的床尾，她的模樣無比清晰，臉上帶著一抹勝利的微笑，彷彿是在說：「我終於自殺了。」

我嚇得從床上彈起來把燈打開。瑟瑞布蘭卡消失了。但接下來幾天，只要我穿過走廊到廚房，在我打開燈之前，我都會非常輕微地感覺到有一隻手撫過我的手。然後就消失了。

我當時不知道、至今也都不知道究竟是誰或是什麼創造出這樣一個隱形的世界，但我知道這一切是可以被看見的。我後來相信，人類的死亡，只是肉體消逝，但其中的能量不會消失——而是以不同形式存在。

我變得相信平行現實這個觀念。我認為我們現在看到的現實存在一個特定頻率之中，而我們都剛好處在同一個頻率，所以才看得見彼此，但是變換頻率並非不可能，因此可以進到不同的現實。我認為世上同時存在數百種不同的現實。

後來札格雷布的房間不再讓我感到舒服。瑟瑞布蘭卡過世後僅僅一天就來了一場暴風，吹破了窗戶，碎窗片還掉到我床上——我實在太抑鬱、太迷失了，連床單上的玻璃碎片都無力清理。我只是躺著然後陷

入昏睡，而當我早上醒來，發現自己在流血。是時候該回去貝爾格勒了。

∫

後來祕密警察和他們的妻子終於離開，我們的學生文化中心終於到手——簡稱SKC。SKC有個非凡的館長，是個名叫東婭・布拉茲維奇（Dunja Blaževič）的年輕女子，她的父親是克羅埃西亞議會的主席，這代表她有著可以周遊列國鑑賞藝術的特權。她也充分利用了自己職位的資源——她真的看遍了許多事物，非常開放又明智。中心開幕前，東婭才第一次看完文獻展（documenta），那是由才華洋溢的瑞士策展人哈洛・史澤曼（Harald Szeemann）在德國主辦的一場前衛藝術展覽。史澤曼確實提升了觀念與行為藝術的影響力。東婭吸收了這一切。當她回到貝爾格勒時，相當興奮，充滿許多想法，提出了SKC第一場展覽的提案，叫作Drangularium——照字面翻譯就是trinketarium，亦即「小物件」。

這場展覽的目的是要讓藝術家展示出對他們具有某種重要性的日常物品，而不是藝術作品，本質看來……這是取源於義大利的貧窮藝術。大概有三十位藝術家受邀參展，包括我。

那是一場很棒的展覽。蓋拉，我們六人小團體之中的一個，展出了一張他在工作室用的老舊綠毛毯，上面破洞滿布。雖說是要展示重要的物件，他卻在目錄上寫道，那是他能想到對他而言最沒有意義的物件。

我的一個朋友伊芙格尼亞（Evgenija）帶了她工作室的一扇門來——「一個實用的物品，我每天都透過門把與此物有所接觸，」她寫道。我的小團體裡的另一個成員拉薩帶了他美麗的女友來，他讓她坐在椅子上，旁邊擺著上面放了個瓶子的藍色床頭桌。「我對於我所展示的物件沒有合理的解釋，」他寫道。「我不希

望這被解讀成某種象徵。」但是他對我們說了實話：「是因為我每次工作之前都會跟我女友做愛。」他這麼說。

我展示的則是我當時一直在畫的雲朵圖。我拿了一顆帶殼花生，用大頭針把它固定在牆上。花生粒在牆上的大小正好可以投射出一道小小的影子。我稱這個作品為《雲朵和它的影子》。我一看到那小小的影子，立即意識到二維藝術對我來說已經是過去式了——那個作品開啟了一個完全不同的維度。而那場展覽也為許多人開啟了新世界。

∫

在札格雷布時，我去見了一位有名的先知。他是一個俄羅斯籍猶太人，可以從土耳其咖啡的殘渣預見未來。等著要見他的人已經排到六個月之後了，但我真的很想去，因為我聽說了許多關於他的故事，而且我想知道我的命運。而最後，似乎是有人取消還是其他因素，我接到了一通電話，於是就去見他了。

我的會面時間是在早上六點！而那位先知住的是札格雷布的新區——我得換三趟巴士才到得了那裡。後來我終於到了他的公寓，按了電鈴，他替我開門。那是個非常高瘦的老人，可能五、六十歲了。當時我還年輕——對我來說只要超過四十五歲都是老人。一切都非常安靜，公事公辦，他帶我到桌子前面坐下，並倒了兩杯土耳其咖啡。

我喝了我那杯。他接過我的咖啡渣，混進他那杯之中。桌上有一份俄文報紙。他將他的杯子倒蓋在報紙上，我們安靜地等著。然後他又把杯子放正，觀察報紙上的咖啡渣。接著他往後靠在椅子上，往上翻白

54

眼，只露出眼白。

他那模樣還挺特別的──有點可怕。他翻白眼坐在那，和我說了許多事。他說我只會在晚年有所成就；我會住在大海旁邊；我會離開貝爾格勒。他說我得先去一個國家，那將對我事業的開端有重大影響；我還會收到意料之外的邀請，讓我回到貝爾格勒；我會收到一份我應該接受的工作邀請。他告訴我有個人是我的貴人，而這個人的生命中曾有過慘痛的悲劇，他的名字會是鮑里斯（Boris）。他對我說，我必須找一個愛我勝過我愛他的男人──唯有如此我才會得到幸福。但他也說，我最大的成功會發生在我隻身一人的時候，因為男人會製造我生命中的障礙。

幾年後，我首次以藝術家身分離開南斯拉夫參加了堡藝術節，我意識到自己住在倫敦，做著乏味的工作，而且非常缺錢。某天母親從貝爾格勒打電話給我，說她替我申請了在諾威薩德（Novi Sad）一間藝術學院的教職。通常我會拒絕母親──那時的我總是這麼叛逆，一直想要逃離她的勢力範圍──但這次我狀況艱難。母親告訴我有幾個人在競爭這個職位，我的希望還不錯，但我必須回去接受面試。

達妮察替我訂了機票，我飛回南斯拉夫。先是飛到札格雷布，然後轉短程飛機到貝爾格勒。格雷札布到貝爾格勒這段飛機幾乎是空的。飛行令我緊張，那個時期的我會抽菸，所以我坐在吸菸區。我拿出一根香菸──結果發現自己沒有打火機。突然間有個男人出現，替我點了火（我習慣用大拇指和食指握住香菸，掌心朝上：非常老練的樣子）。

這男人在我旁邊坐下，我們開始交談──一開始只聊些小事。我告訴他我為了一個會議從倫敦飛到貝爾格勒。他說他也是，要到貝爾格勒開會。接著他又多說了一些，我發現原來他負責管理我當時要應徵那份工作的藝術委員會。我腦中馬上閃過我和俄羅斯先知的那場會面。接著他又替我點燃了另一根香菸。我

說：「謝謝你，鮑里斯。」

我們其實還未向對方自我介紹——他臉色立刻變得蒼白。「你怎麼會知道我的名字？」他問。

「我還知道你生命中發生過重大悲劇，」我說。

他開始發抖。「你是誰？」他問。「你是怎麼知道這些事的？」

我沒說出我們其實要去同一場面試，不過我和他說了我和先知的會面，而他對我訴說了他的故事。他說他有過一段婚姻，深愛著他年輕的妻子。她懷了身孕。但是——後來他發現，她和他的至交有染。有一天他妻子和那個朋友開車外出，結果兩人因為車禍雙雙身亡。

我們在飛機上碰過面後，我就去委員會接受面試——鮑里斯看見我走進房間顯得非常驚訝！我得到了那份工作，而我再也沒見過他。

∫

我沒辦法想像要從自由的札格雷布生活回歸到母親的公寓——沒有自由可言的公寓，十點後就不能出家門的公寓。我受夠了。我離開的那段時間，內薩不斷寫信問我那些折磨人的問題——最後我決定處理一下。「我們何不結婚呢？」我說。

我們結婚吧，這樣我就可以自由了——就好像是我們之間的契約。於是一九七一年十月，我們結婚了。

但我母親並沒有因此改變。她不只沒來參加婚禮，還不准內薩搬到公寓和我一起住。她說：「這個房子不可能給任何男人進來或是過夜。」所以他從沒在我家睡過。（不過，他不時會在半夜偷溜進來，但這樣根

本沒有真正的睡覺時間！而他總是得在日出之前偷溜出去）。我們負擔不起自己的房子，只得分開住，他和他的父母，我和我的母親、外祖母共住。我還是得每晚十點回到家。這樣的安排實在奇怪，而且也令人不悅。

內薩的父母非常窮，他們住在貝爾格勒一間很小的公寓：只有一間他父母共用的臥室，一間給內薩的小房間、還有一個廚房。他的母親非常虔誠，父親算是某種勞工。他父親患有尿毒症，尿液中有血，而他病了很長一段時間，一直都很痛苦。唯一能讓他舒服一點的姿勢就是坐在床上，拱著背，用顆枕頭壓在他的腹部。房間中央有一張桌子，上面點著一根蠟燭，擺著一本聖經。只要有人到他們家拜訪，內薩的母親就會說：「噢，過來和他坐坐。」

某天我去找內薩，他母親在廚房做午餐，而他們倆就像平常一樣說：「來和他坐坐。」於是我就到了臥房，坐在擺著聖經和蠟燭那張桌子旁邊的椅子上，我開始讀起聖經。那時沒別的事可做。內薩的父親從不看任何人——因為他身體疼痛，只能坐著兩眼放空。但有那麼一下，他轉身盯著我看了好長好長一段時間。太神奇了——我從來沒和他有過這種互動。他盯著我看了又看，然後緩緩地放開了壓在他腹部的枕頭，非常緩慢地往他後方的枕頭躺下，臉上露出一絲微笑，好像看見了什麼我看不到的東西一樣。接著他輕輕闔上雙眼，深深地吐了一口氣，過了一下之後我才發現他死了。

這是我第一次見到人死去，而這是我目睹過最美麗的死亡之一。那個時刻是如此祥和而特別——彷彿是他覺得在我面前死去一點都不奇怪似的。我知道要是當時是他的妻子在場，場面一定很難看：斯拉夫女性在這種場合會有強烈反應。她一定會尖叫、一定會捶胸口。我想那可憐的男人只想要一點平靜。接著我慢慢起身，我深深被這一刻震懾，隔了好久好久都沒有離開桌子——我只想把這一段時間給他。

走到廚房說：「我想你父親要死了。」內薩的母親衝進來，看到她的丈夫死去，發了狂。她不斷對著我吼：

「你怎麼可以不叫我，為什麼你不叫我？」

她反正也是個不可理喻的女人。每次內薩出門，她都會說在他回來之前自己就會死了──這種情感上的勒索一直存在。難得有幾次我們存夠了錢想去度個假，她會說：「噢，你們年輕人去好好享受吧，不過你們回來的時候我就不在了。」當然，她活了好久好久。

∫

我和內薩有個奇怪的故事。我們之間有股強烈的吸引力，我一直都想和他做愛，但他總無法完事。這對我倆來說都相當挫折。不過我卻還是從這半套房事當中懷了身孕。當然，我把孩子拿掉了──這是我生命中三次懷孕中的第一胎。我從未想要孩子。這對我來說沒得商量，背後有很多原因。

然而，當內薩知道我懷孕以後，一切都變了──他的性能力馬上變強。非常神奇！而我們還是一起過著令人沮喪的生活，但卻不是真的在一起。

我不斷想著自由──脫離我母親、脫離貝爾格勒、脫離二維藝術。通往自由的道路之一就是金錢。我從沒有過自己的財富。雖然我什麼都不缺，卻活在受到資助的強烈束縛之中。自幼開始，就有人替我買好教科書。有人替我準備好衣服。夏天的鞋子、冬天的鞋子、大衣，達妮察為我挑選的每一樣東西都實際而耐用，而我恨透了那一切。

在藝術學院裡，學生可以在夏季時申請到亞得里亞海岸的聖殿修補濕壁畫和鑲嵌畫。我有幾年暑假都

58

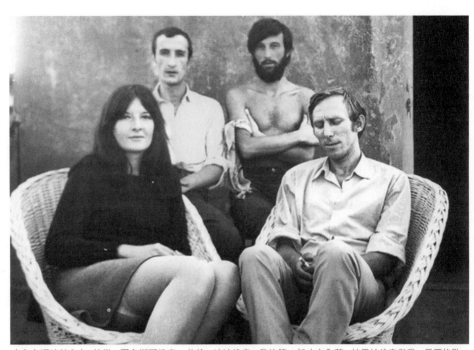

自左上順時針方向：拉撒‧圖多斯耶維奇、佐倫‧波波維奇、我的第一任丈夫內薩‧帕里坡維奇與我，貝爾格勒，一九六七年。

打了這份工；我熱愛待在海邊，熱愛我肌膚上的日光與海鹽。我在貝爾格勒還有另一份工，比不上海邊打工，主要是清理辦公室和為交易會布展——架立牌、漆地漆牆等等。這些我都很樂意做。因為當時我還住在家裡，可以拿這些自己賺的錢去買真正喜歡的東西：書、唱片甚至是衣服。

我也貸款買了其他東西：一間在格茨尼亞的單房小屋，位於伊斯特拉半島的藝術村，是個夏天可以去的地方。一個小小的我能夠獨立自主的姿態。

但多數時間我還是在母親的公寓內。那時的我已經快要二十五歲、已婚和我丈夫分開住。那間公寓真的是個很怪的地方——擺滿了一個非常追求物質生活的共產黨女性所有的華麗小飾品。

我維持對一切事物的叛逆，多數都是在反抗我母親。一天，為了不讓她接近我，我

開了三百瓶咖啡色的鞋油，抹遍了我房間的每一面牆、每扇窗、每道門以及我的工作室。看起來就像房間被屎覆蓋了一樣；味道也令人難以忍受。我的計畫完美實施。她打開門，尖叫著，然後再也沒進來過。

我母親越用她瘋狂的收藏品塞滿公寓，我就把我的房間維持得越簡陋。只有一個例外，我對於亂糟糟公寓的貢獻：我的信箱。我建了一個巨大的木製郵箱、漆上黑色，在上面放了個標誌（由我的朋友佐倫所設計）。標誌上這樣寫著「強化藝術中心」（CENTER FOR AMPLIFIED ART）。佐倫也替我設計了信紙抬頭，以及可以貼在文具上面的強化藝術中心標籤。

我也不知道怎麼想到那個名字的，但它對我來說意義深重。在母親的公寓裡、在貝爾格勒的市中心、在共產黨的南斯拉夫裡，它讓我覺得與外界——藝術世界——接觸是非常重要的。我寫信到各地的畫廊——法國、德國、英國、義大利、西班牙、美國——向他們索取目錄和藝術刊物，而我也開始收到回應，好幾堆的書在我的巨大郵箱裡積累。我每一本都讀，飢渴地吸收藝術世界的各種新知，夢想自己有朝一日也能參與其中。

∫

Drangularium 展覽之後大家都很激動，不久後 SKC 就舉辦了另一場新展覽：「物品與計畫」。我為這場展演創造了一件叫作《解放地平線》（Freeing the Horizon）的作品。我重製貝爾格勒的風景明信片，上面有不同街道和紀念碑，逼真地移除了紀念碑本身和周圍多數建築物。舉例來說，有一張明信片上面是宏偉的奧布雷諾維奇（Obrenović）舊皇宮，我把宮殿塗掉，只留下前面的草皮、幾台車還有幾個路過的人。

作品效果還挺詭譎的，但它表達出我生活在這個城市對於追求自由的強烈渴望，我想逃離母親還有共產政權的掌控。說來也怪，在九〇年代末的波士尼亞戰爭期間，有幾棟被我塗掉的建物還真的被美國炸彈炸毀了。

我越思考，就越發現藝術的不可限度。大概在那段期間，我也對聲音非常著迷。而我有個靈感：我想帶著橋梁斷裂的錄音到一座真的橋上，並且每隔三分鐘播放那段錄音——每三分鐘，雖然橋本身的結構顯然沒問題，但你會聽到整座橋梁撞毀的巨大聲響。就視覺而言，橋仍存在，但聽覺上來說，它已經消失了。不過我必須得到市府單位首肯才能執行這個展演，而我並沒有獲得允許。他們告訴我橋可能真的因為巨大聲響震動而斷裂。

不過在「物品與計畫」展覽的短短一個月後，SKC又有另一場較為小型的展出，我為那次展覽製作了我的第一件聲音作品。我在畫廊外面的一棵樹上裝了一台大擴音器，裡面循環播放著鳥兒的歌唱聲，彷彿我們身處熱帶雨林的中心，而不是陰鬱的貝爾格勒。而在畫廊之內，我放了三個紙箱，紙箱裡放了三台錄音機，播放大自然的聲音：風吹聲、浪推聲以及羊叫聲。

同樣也是在這場展演中發生了一件事，那很自然地將我帶向了未來的路。我們六人小團體之中最有才華的之一——埃拉，做出了一個非常簡單的作品，他用透明膠帶蓋貼住畫廊裡的一面大鏡子，顛覆了鏡子的正常用途，迫使觀者以扭曲的方式看著自己的反射影像。某天傍晚，我因為累了就躺在畫廊裡的一張長凳上。埃拉突然有了個想法：他決定用他的膠帶把我纏起來。我照他的意思做，雙臂放在身體兩側躺著，我的整個身體除了頭以外都被綑成木乃伊的樣子。旁邊有些人覺得很神奇；有些覺得反感。但大家都看得津津有味。

隔年，我又在貝爾格勒的其他展演中創作出更多的聲音作品：其中一件（叫作《戰爭》〔War〕）擺設在現代藝術博物館的入口，參觀的人走在兩片夾板隔成的狹窄走道上，聽著震耳欲聾的槍火錄音。我把聲音當作一種在參觀者進入博物館之前洗滌他們思想的工具。一旦他們進入館內，身處於全然的寂靜之中，便能夠帶給他們全新的藝術鑑賞方式。

後來我終於可以展示我的垮橋作品了，但不是在橋上，而是在SKC外面，用藏在樹上的擴音器播放出橋梁崩壞的聲音，呈現出令人害怕的結構全面崩毀的幻象。

幾個月後，我在SKC的交誼廳做了一個比較活潑的展演：一則不斷重播的機場廣播錄音：「搭乘JAT航空的所有乘客，請即刻前往二六五號登機門（當時貝爾格勒只有三個登機門）。本班機即將飛往紐約、曼谷、檀香山、東京以及香港。」坐在交誼廳的每個人——不管他們是在喝咖啡、等著看電影或只是在看報紙——都成了這趟幻想旅程的乘客。

諷刺的是，在我生命的那個階段，我幾乎從未離開過貝爾格勒。

∫

一九七二年末，一名來自蘇格蘭的策展人理查‧德瑪寇（Richard Demarco）為了隔年的愛丁堡藝術節到貝爾格勒參訪，想找些新靈感。我們的政府陪同他見了每個受到官方認證的畫家；德瑪寇自然是覺得枯燥無聊。不過，他離開前一晚，有人偷偷告訴他SKC的事，我的六人小團體就接到了德瑪寇想見我們的消息。我們到了他的旅館告訴他我們在做的事，也給他看了照片；他對我們每個人都很有興趣。他向政府

62

埃拉·米里沃耶維奇用膠帶把我黏在學生藝術中心的長凳上，貝爾格勒，一九七一年。

發送邀請函，邀請我們參加隔年的愛丁堡藝術節，但政府卻拒絕了他，說這種藝術不能代表南斯拉夫文化。最後他說如果我們能夠自費到蘇格蘭，他會替我們安排展演。我非常開心自己有存款。

一九七三年夏天我們全都去了愛丁堡——除了埃拉，那個用膠帶把我綁住的男人。怪的是：在我心中，他是如此才華洋溢又有趣；我覺得他就像斯拉夫的馬塞爾·杜象（Marcel Duchamp）。不過當我問他：「你為什麼不和我們一起來？」他說：「我從一個小鎮來到貝爾格勒——這已經是很大的一步了。你要從貝爾格勒去愛丁堡，但我的愛丁堡就是貝爾格勒，我已經到了。」他從未離開，他也從未真的成功。

藝術真的很有趣。有些人就是有能力——而且有體力——不只是創作作品，還要確保作品出現在對的地方、對的時機。有的藝術家

就發現，花在尋找展現管道與援助的基本設施以展示自己作品的時間，其實就跟創作作品本身一樣多。有些藝術家就是沒那個精力，所以需要其他人照應，像是透過喜愛藝術的人、收藏家或是畫廊機制。例如，備受爭議的行為藝術家維托‧阿肯錫（Vito Acconci）在他的職涯早年，藝術商人伊蓮娜‧索納班（Ileana Sonnabend）每個月付他美金五百元，負擔他的房租還有一切生活所需。他沒有販賣他的作品——他根本不需要。這筆固定薪水已足夠供他持續創作。一九七〇年代早期的貝爾格勒根本沒有這樣的援助體系，可憐的埃拉只能被束之高閣。

我們到了愛丁堡。我待在德瑪寇的友人家，在那裡規劃我的第一場演出。約瑟夫‧波伊斯當時也在，他是藝術節的焦點所在（那是他第一場德國以外的藝術行程），他身穿個人標誌性的白上衣和背心以及灰色寬簷帽，在黑板上畫滿圖表和筆記，講述了六、七個小時的社會雕塑表演課程。許多國際藝術家都在場，包括美國觀念藝術家湯姆‧馬利奧尼（Tom Marioni）、波蘭戲劇總監塔都茲‧康托（Tadeusz Kantor）、赫爾曼‧尼特西（Hermann Nitsch），還有幾個以瘋狂表演惡名昭彰的維也納行動派（Wiener Aktionismus）成員在場（其中之一的君特‧布魯斯（Günter Brus）在一次表演中自慰、同時全身抹遍了糞便，還唱著奧地利國歌，之後就被判入獄了）。那是一群精力旺盛的人；某種程度而言令我很害怕。那是我第一次在沒人陪同的狀態下離家，第一次以藝術家的身分到西方世界。我覺得自己像大池塘裡的一條小魚。

但另一部分的我其實一點也不在意那些。我母親和父親有許多過錯；但他們都是很勇敢堅強的人，他們也把這份堅毅和勇氣傳給了我。有很大一部分的我對於未知、對於冒險的念頭感到激動。但當真要冒險時，我啥也不管，說做就做。

但這不代表我無所畏懼，恰恰相反。死亡這個念頭讓我相當恐懼。每當飛行時遇到亂流，我都會怕得

64

我、約瑟夫・波伊斯與 SKC 館長東婭・布拉茲維奇，一九七四年。

發抖，並開始想我的遺書該怎麼寫。但要是說到工作，我則不顧一切豁出去。

我對於《節奏十》（*Rhythm 10*）就是這種感覺，這是我計畫在愛丁堡表演的項目。《節奏十》瘋狂得很徹底。那是基於一個俄羅斯和南斯拉夫佃農的飲酒遊戲：你把手掌攤開放在一塊木板或桌上，然後迅速地用利刀在指縫之間穿刺。你失誤刺到自己的手，就得再喝一杯。喝得越醉，就越可能刺到自己。就像俄羅斯輪盤一樣，這是一種結合了勇敢和愚蠢、絕望與黑暗的遊戲——經典的斯拉夫遊戲。

表演前，我緊張地擔心自己要命的偏頭痛會發作。想到要這麼做我就幾乎不能呼吸。但我也很認真看待我要做的事，百分百投入。當時我對於每件事都非常認真！然而我想我是需要這般認真莊重的。好久以後，我讀到了布魯斯・瑙曼（Bruce Nauman）的一句話：「藝術攸關生死。」聽起來很誇張，但卻是真的。對我來說就是如此，

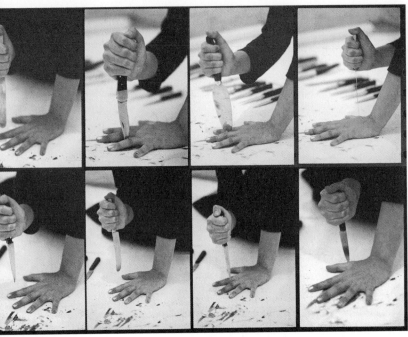

《節奏十》（行為
藝術，一小時），
現代藝術博物館
（Museo d'Arte
Contemporanea），
羅馬博爾蓋塞別墅
（Villa Borghese），
一九七三年。

從一開始就是這樣。藝術是生命和死亡。沒
有別的了。藝術是如此的認真，又如此的必需。

我這個版本的遊戲不只要用上一把刀，
而是十把，搭配聲音，以及一個新概念：將
意外作為行為藝術計畫的一部分。我在梅
爾維爾學院（Melville College）體育館的地
上——藝術節的場地之一——攤開一大張白
色的紙。我在這張紙上擺了十把大小不同
的刀，以及兩台卡式錄音機。接著，我在一
大群人的圍觀之下——站在前面的包括約瑟
夫‧波伊斯，頭戴他的小小灰色寬簷帽——
跪在紙上，打開了其中一台錄音機。

事前我真的非常害怕，但表演一開始，
我的恐懼蒸發了。我佔據的空間是安全的。

噠、噠、噠、噠、噠，我用刀在左手
的指間穿刺，用我最快的速度。而因為我速
度很快，有時候會失誤，只是輕輕地割到我
自己。每次我割到自己，就會發出痛苦的呻

吟——錄音機會錄下這段聲音——而我就會換下一把刀。

很快地，十把刀都被輪流用過一次，而白紙上濺滿了我的血。觀眾們全都直直盯著，不發出一絲聲響。我全身有一股奇特的感受，我從來沒想過會有的感受：彷彿是電流穿透了全身，而我和觀眾融為一體，變成單一的生物體。在那一刻，空間內的危險感將我和觀者連結在一起：此時此刻，再無其他。

我們生活中都有的這件事，也就是你只屬於你自己這件事——一旦踏進表演空間，你就是在扮演一個更高層次的自我，你就**不再是你自己了**。那不是你認識的自己，而是別的。在蘇格蘭愛丁堡梅爾維爾學院體育館的地上，我彷彿同時變成了一個強大、特斯拉（Tesla）般的能量接收者與傳送者。恐懼早已遠去，痛苦也不存在。我變成了一個連我自己都還不認識的瑪莉娜。

我用第十把刀插自己時，將第一個錄音機轉成播放，然後用第二台錄音機錄，再從第一把刀開始重複動作。只是這一次，第一台錄音機會播放刀鋒規律點刺的聲音，還有我痛苦呻吟的聲音，我刻意嘗試想要跟著第一次失誤的樣子進行第二輪穿刺。結果發現，我非常擅長這件事——我只漏掉兩次。而第二台錄音機正錄著我第二輪刀子遊戲的聲音，以及我第一輪嘗試的播放聲音。

當我再度輪完十把刀時，我把第二台錄音倒帶，同時播放兩次表演錄下來的聲音，然後起身離開。聽見身後觀眾熱烈的掌聲，我知道我成功利用偶然的失誤替過去和現在的時間做出前所未見的連結。我體驗到絕對的自由——我感到自己的身體毫無束縛、毫無限度；痛楚一點也不重要，什麼都不重要——我被這種感覺給灌醉了。我因為接收到這股壓倒性的能量而醉了。那一刻我知道我找到了自己的媒介。沒有任何繪畫或是我能夠做出來的物件曾帶給我這樣的感受，而那是一種我知道我必須追求的感受，一次又一次，再一次的接續。

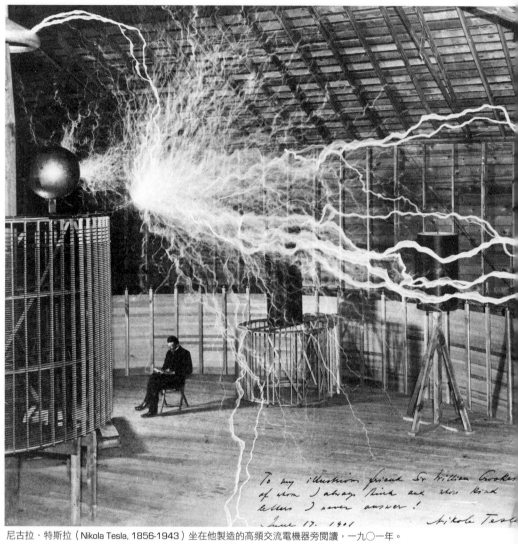

尼古拉・特斯拉（Nikola Tesla, 1856-1943）坐在他製造的高頻交流電機器旁閱讀，一九○一年。

3

很久很久以前有個美麗的金髮小女孩，非常漂亮又可愛。她坐在那兒盯著池塘看，當她看見一隻金魚。她俯身向前抓住了牠！而金魚說：「放我自由吧，要是你許下三個心願，我可以替你實現它們。」於是小女孩就放金魚自由了。

「你的第一個願望是什麼？」金魚問。女孩說：「我第一個願望是要有很長很長的手臂，要幾乎能夠碰到地面。」「沒問題，」金魚回答。就這樣，小女孩有了很長很長的手臂，幾乎能夠碰到地板。「你的第二個願望是什麼？」金魚問。「我的第二個願望，」女孩說，「是希望我的鼻子大到可以垂到接近我的胸口。」金魚說：「簡單。」願望就實現了。

「你的第三個願望呢？」金魚問。「我要一對大耳朵，像大象一樣，大到可以遮住我一半的臉。」女孩說。金魚回答：「完成！」看啊，美麗的小女孩變成了一隻長手、大鼻、巨耳的怪物。

「我知道這不關我的事，」金魚游走前開了口：「但你可以告訴我為什麼你想要變這樣嗎？」小女孩說：「美麗只是短暫的，而醜陋恆久遠。」

70

我曾經當過郵差。雖然做沒多久。

藝術節結束後，我們都不想回貝爾格勒，不過為了待在愛丁堡，我們就得找工作，所以我就找了一份郵局的差事。我對新工作感到相當興奮，但在城市裡疲勞奔波幾天後，再加上經常迷路又不太會講英文，我決定只送那些信封上地址寫得乾淨整齊的信，其他都丟掉──尤其是帳單。我的主管叫我歸還制服。我的郵差工作就這樣畫下句點。

後來德瑪蔻問我懂不懂室內設計。「當然，」我說──當然我什麼都不懂。

他帶我到一間建築公司，並把我介紹給其中一位負責人。「我們正在替一艘豪華遊輪設計餐廳。」那人說：「你能不能給我們點建議？」

隔天早上我就上工了。我做的第一件事是拿一堆白紙，並在每張紙上畫出間隔狹小的網格。用鉛筆和尺畫出那種網格是一件非常耗力的事，花了我整整一週。那一週的最後一天，建築師說：「可以給我們看看你的想法嗎？」我把我精心準備的紙張拿給他看。他看著我，把我帶到了儲藏室。裡面的架子上，有著一卷卷印製好的方格紙。至少他沒對這個半路冒出來的斯拉夫小妞生氣，反而感到好笑，但這份工作也沒能維持多久。

不久後我們五個人都移居倫敦，我在那裡的一間玩具工廠組裝線上工作，生產的是牛頓球──一種有光滑金屬球，球體前後擺動的玩具。我組裝的速度飛快，我的主管十分驚艷，驚艷到一直對我獻殷勤。我又無聊又沮喪⋯我是個藝術家，但在倫敦看似沒有能讓我創造藝術的管道。

我想，起碼我總能看看藝術。於是我在倫敦的畫廊度過數個愉快的午後。我最喜歡的是里森畫廊（Lisson Gallery），那裡主打不同媒介製作的前衛現代作品。我清晰地記得某次展覽裡，一個自稱藝術與

語言（Art & Language）的團體展出了相當觀念性的作品。我也記得坐在畫廊櫃台的一個年輕男子，他讓我感到相當害羞，害羞到不敢和他談論或向他展示我的作品。原來，他是里森的創辦人尼可拉斯‧羅格斯戴爾（Nicholas Logsdail），四十年後，這個人成了我在倫敦畫廊的經理人。

這時母親未經同意替我找了工作，貝爾格勒又再次將我拉回去。我希望能夠離開越久越好，但為了要真正離開，我必須先回去。

我開始在諾威薩德學院教書──但，多虧了我在外日益增長的惡名，當然還有我母親的影響力──我的課不多（一週只教一門課），而薪水很多。這給了我存錢與認真追求行為藝術的自由。那個時候我絲毫沒想過可以靠我的行為藝術維生。我只是有一些想法，而且覺得無論如何都要實現它們。

一九七三年末，我到羅馬參加一場叫「當代藝術」（Contemporanea）的展演，策展人為義大利批評家阿基列‧博尼多‧奧利瓦（Achille Bonito Oliva）。我在那裡遇到了許多地位顯著的行為藝術家，例如瓊‧喬納斯（Joan Jonas）、查理曼‧巴勒斯坦（Charlemagne Palestine）、賽門‧佛提（Simone Forti）、路易吉‧翁塔尼（Luigi Ontani），以及貧窮藝術的關鍵藝術家瑪莉薩（Marisa）與馬利歐‧梅爾茲（Mario Merz）、揚尼斯‧庫內利斯（Jannis Kounellis）、路西安諾‧法柏羅（Luciano Fabro）、喬凡尼‧安塞爾莫（Giovanni Anselmo）和吉賽佩‧貝諾內（Giuseppe Penone）。實在是一群陣容堅強的同伴。但隨著我的視野拓廣，並了解到觀念主義的影響力，我渴望能讓自己的藝術更發自內心。也就是說要利用身體──我的身體。我在羅馬又展示了一次《節奏十》，這次用了二十把刀，也流了比之前還要多的血。我也再一次得到觀眾的熱烈回響。我的心在燃燒──感覺彷彿行為藝術的潛力沒有邊界。

我在羅馬遇到的其中一位藝術家是巴西人，叫作安東尼奧‧迪亞斯（Antonio Dias），比我年長幾歲。

我對他的作品十分著迷，它們踩在純粹繪畫與觀念藝術之間那塊特別的、精采的領地上。其中一個作品的組成只有一台播音機、一張四十五轉唱片，還有一根香蕉。唱片播放時，他把香蕉放在上面，製造出一種有趣的視覺與聽覺扭曲。

一九七四年波伊斯參加了SKC的四月會議，而我與他共處了許多時間。我的內心如火燎一般，烈火就存在我的心頭，這是我構思中新作品的一部分。當我告訴波伊斯時，他讓我小心。「用火必須相當謹慎，」他警告我。但那時我的字典裡根本沒有**小心**這個字。我心裡的作品名稱叫作《節奏五》（*Rhythm 5*）。

標題中的「五」代表的是五芒星——其實會有兩顆星。我計畫在SKC的前庭建一個大型的木製五芒星，在這之中就是如海星般的我身體的五個端點：我的頭、還有我張開的雙手與雙腿。

這個星星其實是木條搭出來的雙星，一顆星之中包著另一顆，外圍的那顆每個端點之間距離大概是十五英尺，裡頭那個則比我的身體稍大一些。我在兩顆星之間擺放用一百公升汽油浸泡過的木屑。而我會點燃這個極易燃燒的物料，並躺在最裡頭的那顆星星之中，展開我的雙臂與雙腿。

為什麼是星星？那是共產主義的標誌，代表著我在壓迫力量之下成長、我想要逃開的事物——但同時也代表著其他許多事：一顆五芒星、一個代表古老宗教與邪教崇拜和迷信的標誌、一個承襲強大象徵力量的形狀。我試著藉由在我的作品中使用這些標誌來了解它們的深層意義。

我在SKC表演《節奏五》那晚，波伊斯和其他許多人都是觀眾。我點燃了木屑，接著在星星的周圍走了幾圈。我剪下我的的手指甲和腳趾甲扔進火裡，接著拿了一把剪刀舉向我的髮絲——當時頭髮長度大概及肩——一把剪掉，再把頭髮扔進火裡。然後我就躺在裡頭的那顆星，照著那個形狀伸展四肢。

周圍一片死寂——你在前庭只能聽見火焰燃燒的劈啪聲。那是我記得的最後一件事。火一燒及我的腿

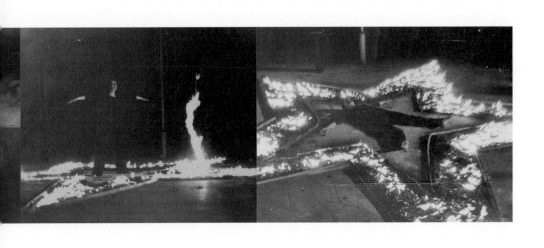

而我卻沒有反應時，現場觀眾立刻發現我已經失去意識：火焰已經把我身邊的氧氣全數耗盡了。有人把我抬起來帶到安全的地方。看來像是搞砸了，但這個作品卻算是引起了迥異的回響。

不只是我的勇莽舉止：觀眾被燃燒的星星這樣象徵性的壯觀場景，和躺在裡面的女人所震懾了。

我在《節奏五》憤怒到失控。在我的下一個作品中，我要求自己要在不打斷演出的前提下，在意識與無意識之間運用我的身體。

至於《節奏二》（*Rhythm 2*）是我幾個月後在札格雷布現代藝術博物館的行為藝術，我從醫院拿了兩顆藥丸：一顆能讓僵直性患者動起來，另一顆能讓精神分裂患者鎮定下來。我在一張小桌子前坐下面對觀眾，然後吞下第一顆藥丸。幾分鐘後我的身體開始不自主地抽動，幾乎要從椅子上摔下來。我意識到自己身體產生的變化，但卻無能為力停下這一切。

接著，隨著藥效消退，我又吞下第二顆。這次我進入了一種被動式的催眠狀態，臉上掛著一抹大微笑坐在那，什麼都感覺不到。而這顆藥丸的藥效花了五小時才退去。

在南斯拉夫和歐洲的其他地方，藝術圈中開始流傳著這個

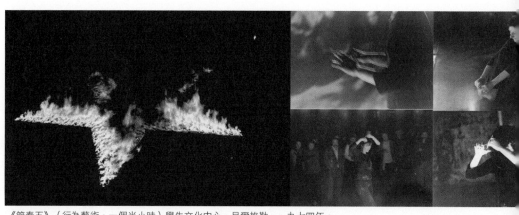

《節奏五》（行為藝術，一個半小時）學生文化中心，貝爾格勒，一九七四年。

不顧後果的年輕女子的事。同年稍後，我去了米蘭的圖解藝廊（Galleria Diagramma）表演《節奏四》（*Rhythm 4*）。這個作品中我全身赤裸，獨自待在一個白色房間，蜷縮在一台強力的工業風扇上方。同時一台錄影機會將我的影像呈現給隔壁房間的觀眾，我的臉正對著風扇吹出來的強烈颶風，幾分鐘後我就失去了意識。這點已經在我預料之中，就如同《節奏二》一樣，作品的重點在於呈現兩種不同狀態之下的我，有意識與無意識的樣子。我知道當時自己正在體驗利用身體作為素材的新方式。不過《節奏五》之中，我已經知道會遭遇危險。在那之前的行為藝術，危險是貨真價實的，這次的不同在於危險只是被預見的，米蘭畫廊的工作人員擔心我的安危，跑進來「拯救」我。這其實沒有必要，也並非事前安排，但卻都成了那次表演的一部分。

我希望我的作品獲得關注，但我在貝爾格勒獲得的多數是負面評價。我家鄉的報紙惡意地嘲弄我。我的所作所為與藝術毫無干係，他們寫道。我只不過是個愛出鋒頭的人、一個被虐狂，他們這麼說。我應該待在精神病院，他們宣稱。我在圖解藝廊內赤裸的照片尤其被當作醜聞。

這樣的反應驅使我做出至今最大膽的作品。如果我不對我自己做些什麼，而是讓觀眾決定怎麼處置

我呢？

我收到來自那不勒斯莫拉工作室（Studio Morra）的邀請函：請來這裡，想表演什麼都行。那是

一九七五年初，貝爾格勒報章對我的中傷還鮮明地存在我心頭，我計畫了一個能藉由觀眾來證明我的行為

的作品。我只是一個物件、一件容器。

我的計畫是到一個畫廊，然後就站在那，身穿黑褲黑上衣，前面擺一張桌子，上面放了七十二個物件：

錘子。鋸子。羽毛。叉子。香水。圓頂帽。斧頭。玫瑰。搖鈴。剪刀。針。筆。蜂蜜。羊骨頭。雕刻刀。鏡子。

報紙。披巾。圖釘。口紅。糖。拍立得相機。還有很多別的東西。手槍，旁邊放了一顆子彈。

當一大群觀眾在晚間八點聚集在一起時，他們會看到桌上的指示：

《節奏〇》（Rhythm 0）

指示：

　桌上有七十二種物件，可供任意使用於我身上。

行為藝術：

　我是物件。

　表演期間我會負起全部責任。

時間：六小時（晚上八點至凌晨兩點）

《節奏四》（行為藝術，四十五分鐘），圖解藝廊，米蘭，一九七四年。

一九七四

那不勒斯，莫拉工作室。

若有人想要把子彈裝進手槍裡使用，我也做好了面對後果的準備。我對自己說，**好，來看看究竟會發生什麼事吧。**

最初的三個小時沒發生什麼事——觀眾對我感到害羞。

我只是站在那，盯著遠方，不看著任何東西或任何人；時不時會有人遞給我玫瑰，或將披巾放到我肩上，或是吻我。

接著，一開始還慢慢地，後來速度變快，開始發生了一些事。非常有趣：多數時候，在畫廊裡的女人會告訴男人要對我做什麼，而不是自己動手（雖然說後來，當有人把圖釘刺到我身上時，一個女人替我抹去了眼淚）。大致上，觀眾們都只是義大利藝術機構的一般成員和他們的妻子。我想最終我沒有被強暴的理由是因為他們的妻子也都在場。

隨著夜越來越深，房間開始出現一種特殊的性氛圍。這並非來自於我，而是來自於觀眾。我們身處義大利南部，天主教教會影響力非常強，對於女性有一種強烈的兩極態度：聖母／蕩婦。

三個小時過後，有個男人用剪刀剪破並脫下我的衣服。人們把我擺成許多不同的姿勢。若他們把我的頭轉朝下，我就維持低頭的姿勢；若他們要我面上，我也就照做。人們把我擺成許多不同的姿勢。若他們把我的頭轉朝下，我就維持低頭的姿勢；若他們要我面上，我也就照做。我站在那，袒露著胸，而有人將圓頂帽戴到我頭上。有人拿了口紅，在我的前額寫上 END（結束）。有個男人拍了幾張我的拍的」──然後把它們塞進我手中，像在玩牌一樣。

立得，然後把它們塞進我手中，像在玩牌一樣。幾個人把我扛起來帶著我走來走去。他們把我放在桌上，打開我的雙腿，把刀子插在桌子上靠近我胯下的位置。

事情越發激烈。幾個人把我扛起來帶著我走來走去。他們把我放在桌上，打開我的雙腿，把刀子插在桌子上靠近我胯下的位置。

有人把圖釘釘到我身上。有人將一杯水緩緩地倒在我頭上。有人用刀子割了我的脖子然後吸吮流出的血液。至今傷口都還在。

當時有個男人──非常矮小的一個男人──他只是和我站得很近，對著我用力呼吸。那個人讓我害怕。

其他人、其他事我都不為所懼，只有他令我害怕。過了一會，他把子彈放進手槍裡，然後把槍放到我的右手。他將手槍指向我的脖子並碰住了扳機。群眾開始發出聲音，接著有人抓住了他。發生了一陣扭打。

部分觀眾顯然想要保護我；其他人則想要讓表演繼續。這事發生在南義，大家開始嚷嚷；火氣開始上升。

矮小的男人被趕出了畫廊，表演繼續。結果，觀眾變得越來越活躍，彷彿被催眠了一樣。

接著，凌晨兩點鐘時，藝廊經理來了，告訴我六個小時結束了。我眼神不再放空，開始直視觀眾。「表演結束了，」經理人說。「謝謝你。」

我的樣子非常不堪。半身赤裸還流著血⋯頭髮是濕的。接著奇怪的事發生了⋯這個時候，原本在那裡不動的人突然開始覺得我很可怕。我往他們走去時，他們跑出了畫廊。

78

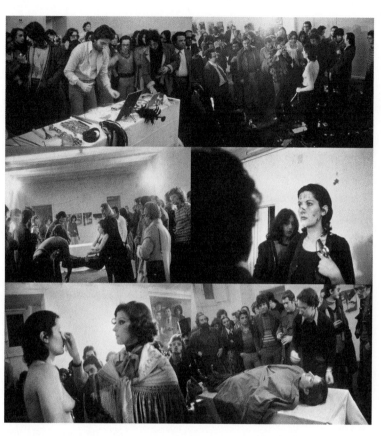

《節奏》（行為藝術，六小時），莫拉工作室，那不勒斯，一九七四年。

藝廊經理載我回飯店，我獨自回房——體驗到比之前都還要強烈的孤單。我累壞了，但我的腦還不斷地轉動著，一直重播這夜的瘋狂場景。被圖釘刺入和被刀割的傷開始作痛。對那個矮小男人不願放過我的恐懼感。最終我陷入了一種半睡眠狀態。早上我看著鏡子，頭髮灰了一大塊。那時候，我意識到群眾可以把你殺死。

隔天，藝廊接到了好幾通參與表演的人的電話。他們說他們感到非常抱歉；他們不懂自己在場時究竟發生了什麼事——他們不知道自己為什麼會做出那些事。

他們在場時發生的事，簡單來說，就是行為藝術。而行為藝術的精髓，就在於是觀眾與表演者一起創造作品。我想測試要是我什麼都不做，

群眾反應的極限會到什麼地步。這對於那晚來到莫拉工作室的人們是全新的觀念，而那些參加的人體驗到的也是再自然不過的情緒，不管是在表演時或是表演後的激動感都是如此。

人類害怕非常簡單的事物：我們害怕受苦，我們害怕死亡。我在《節奏〇》之中做的──如同我在所有其他行為藝術做的──是把恐懼展示給觀眾：利用他們的能量將我的身體推到極限。這個過程中，我將我從自身的恐懼之中解放出來。隨著這件事發生，我變成了觀眾的鏡子──如果我做得到，他們也行。

∫

有另外一個南斯拉夫笑話：

為什麼好人家的女孩全都在下午五點前睡覺？

為了在晚上十點前回家。

在貝爾格勒的現代藝術博物館春季沙龍時，我驕傲地展示了我所有節奏系列作品的照片，包括《節奏〇》。開幕之後，我的朋友們要去吃晚餐，但我知道如果我得趕在十點的宵禁回家的話，就不能加入他們。

於是，身為一個聽話的女兒，我回家了。公寓一片黑暗，這讓我很開心──代表母親已經睡了，我不需要面對她。這時我打開燈卻看見了她。

母親穿著工作制服坐在餐桌旁：雙排扣的套裝，領子上別著胸針，頭髮用髮簪盤起。她的臉因為憤怒而扭曲。為什麼？原來開幕時有人打電話給她並說：「博物館裡有你女兒的裸照。」

她對著我咆哮。我怎麼能夠做出這麼噁心的創作？她問道。我怎麼能如此羞辱我的家庭？我還不如一

《節奏》（行為藝術，六小時），莫拉工作室，
那不勒斯，一九七四年。

個妓女，她怒罵我。接著她從餐桌上拿起一個很重的玻璃菸灰缸。「我給了你生命，現在我要拿回來！」

她狂吼著，然後把菸灰缸往我頭上扔。

毫秒之間，我腦中同時閃過兩個想法：一，我母親的怒吼是直接引用了果戈里的《塔羅斯·布巴》（*Taras Bulba*）（我想，**就由得她去製造這戲劇性的結局**）；二，要是菸灰缸真的把我打死或是讓我受重傷，她就得去坐牢了。這樣該有多棒啊！

不過再一次，我可不想要冒著死掉或是腦損的風險。最後一秒我動了我的頭，菸灰缸砸破了我身後一扇門的窗沿。

另一方面，內薩則是默默為我感到驕傲，但他因為太緊張而不敢看我在貝爾格勒的行為藝術，又因為太窮而無法陪我出國演出。

我們還是會找時間相處——電影院、公園、有時則還是半夜在我母親的公寓裡——但我們卻漸行漸遠。我愛他的作品、欣賞他的態度、喜歡和他在一起。但我卻非常痛苦。我還很年輕，而且非常需要性。這點我和內薩的頻率不同。我還記得我得沖好一段時間的冷水澡才能平息欲火。

一九七五年夏天我應畫廊經理人厄蘇

拉・克林辛格（Ursula Krinzinger）之邀，到維也納參加赫爾曼・尼特西的行為藝術。尼特西是個魁梧蓄鬍的奧地利人，他是維也納行動派的成員之一，但同時也是個自身有許多黑暗幻想的人：自一九六〇年代初以降，他的一系列詭譎、血腥的表演《縱欲神祕戲院》（Orgien Mysterien Theater），由多名表演者共同演出，經常都是裸體。這些有著不祥宗教儀式的行為藝術通常都在描述殘殺、獻祭還有十字架絞刑。

那個夏天尼特西在維也納一座叫普林岑朵夫（Prinzendorf）城堡外表演。表演長度應為二十四小時。我被放在一個木頭擔架上，全身赤裸並蒙上雙眼，擔架靠在一面水泥牆上。幽暗的音樂一播放，尼特西將羊血和器官（眼球與肝臟）潑灑在我的腹部和雙腿之間。接著事情越演越怪。

就這樣持續了十二小時後，我拿下眼罩然後離開。並不是我的肉體無法支撐，而是我不想再參與其中——我意識到那並不是我想做的。是表演用到的大量性畜血液，而且我們還得把血喝下肚，加上表演場地是城堡內的一處小教堂——那感覺像是一場黑色彌撒或是狂歡。我覺得那樣太過負面了。但說到底只是因為那不是我的故事。不管是觀念或是其他面向看來都不是。

不過我還是整晚待在那，因為我想知道表演會怎麼繼續。隔天早上的看頭還真不小⋯參與行為藝術的人渾身血和土，他們被帶到一片草原，上面有鋪著純白桌巾的桌子，旁邊一個小型交響樂團正演奏著維也納華爾茲，身穿制服的服務生替大家送上早餐的湯。我得說，那景象確實不錯。但還是一樣，那是尼特西的風格，不是我的。

我在奧地利時認識一位名叫湯馬士・利普斯（Thomas Lips）的瑞士藝術家。他有一頭長鬈髮、身形瘦削、兼具陽性與陰性美——他那陰陽兼容的樣子令我著迷。雖然在性方面我從未被女性所吸引，但他對我

卻有著強烈的吸引力，我們有過短暫的一段關係（幾年後我在瑞士碰到他。他後來變成了一名律師——實在出乎我意料）。

旅行總會讓我情欲高漲。但這段緊接在尼特西的暗黑狂曲之後發生的關係，卻莫名混合在一起並烙印在我心頭。那年秋天，厄蘇拉·克林辛格再度邀請我到奧地利，這次是到她在因斯布魯克（Innsbruck）的畫廊，我籌劃了一場新演出，名稱是《湯馬士之唇》（*Thomas Lips*）。說明如下：

瑪莉娜·阿布拉莫維奇

《湯馬士之唇》

行為藝術

我用銀湯匙緩緩吃下一公斤的蜂蜜。

我用水晶玻璃杯緩緩喝下一公升的紅酒。

我用右手打破玻璃杯。

我用剃刀在腹部割出一顆五芒星。

我猛力地鞭打自己直到再也感覺不到痛。

我躺在用冰塊做成的十字架上。

懸吊著的暖氣直吹向我腹部，讓上面的星星傷口開始滲血。

我身體的其他部分是冰冷的。

我躺在冰十字架上三十分鐘，直到觀眾移開我身體之下的冰塊並打斷這場演出。

時間：兩小時。

一九七五年

克林辛格畫廊，因斯布魯克。

我鞭打自己時血花四濺。起初疼痛實在劇烈，但接著就沒有感覺了。疼痛彷彿是一扇我走過的牆，而我到達了牆的另一端。

幾分鐘後，我躺在排成十字架形狀的冰塊之上。天花板上有個用繩索吊著的暖氣機，吊在我腹部正上方，烘著上面那顆星星讓血液持續流出。同時我整個身體的背面都被冰塊凍著。躺在十字架上，我感到自己的皮膚黏在了冰塊表面。我盡力嘗試緩慢地呼吸，並且一動也不動。

我在那裡躺了半小時。克林辛格以展示極端作品聞名，維也納行動派和圈內其他人都知道：到她畫廊參觀的都是行家。然而，過沒多久，他們發現《湯馬士之唇》對他們而言也太過極端了。同樣是觀眾之一的奧地利行為藝術家瓦莉‧艾可斯柏特（Valie Export）跳了起來，同時也有幾個觀眾幫我蓋上外套，把我從冰上移下來。我還得被送到醫院，並非因為我肚子上的傷口，而是我赤手打破玻璃酒杯造成的傷。傷口縫了六針。表演時所有激烈感受混雜在一起，我壓根沒注意到自己割傷了。

∫

一九七五年十一月三十日——我的二十九歲生日，一封信寄到了我母親家的那個木製大信箱中。那是

84

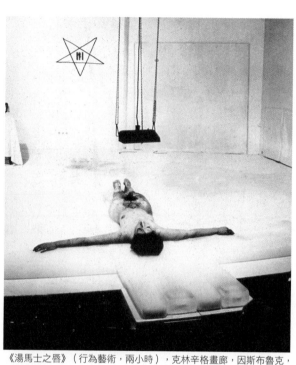

《湯馬士之唇》（行為藝術，兩小時），克林辛格畫廊，因斯布魯克，一九七五年。

來自阿姆斯特丹一間叫蘋果（de Appel）的畫廊，邀請我到荷蘭的電視秀《圖像》（Beeldspraak）表演。那是我第三次收到畫廊的行為藝術邀請函，這在當時並非常見之事。過去和現在都一樣，藝術世界靠金錢推轉，而行為藝術並不是可以拿來賣錢的東西。不過蘋果的經營人是維絲・司馬斯（Wies Smals），她算是某種先知。她是最先開始邀請維托・阿肯錫、吉娜・潘恩（Gina Pane）、克里斯・博登（Chris Burden），以及詹姆斯・李・拜爾斯（James Lee Byars）表演的歐洲畫廊經理人之一。而且她受荷蘭政府補助（電視秀也是），所以資金並非問題。

畫廊寄給我一張機票，我在十二月初飛往阿姆斯特丹。維絲和一名自稱烏雷（Ulay）的德國藝術家在機場與我碰面。她告訴我他是我在城裡的嚮導；他會協助《湯馬士之唇》的前置作業，也就是我決定在電視上表演的項目。我盯著他看：我從沒見過任何像他那樣的人。

烏雷（後來發現他的名字是法蘭克・烏維・雷斯潘〔Frank Uwe Laysiepen〕，但他從不用真名）大概三十出頭，高䠷纖瘦，有著一頭用一雙筷子盤起的蓬鬆長髮——這點立刻引起我的興趣，因為那和我盤頭髮的方

式一模一樣。但特別的是另一件事：他的臉兩邊不一致。左半邊修飾乾淨還上了粉、沒有眉毛、唇上帶有一抹淺紅；右半邊卻滿是鬍鬚、稍有油光、有著正常眉毛但沒上妝。要是兩邊臉分開看，會是截然不同的印象——一邊陽剛，另一邊陰柔。

烏雷告訴，我他從六〇年代晚期就住在阿姆斯特丹了，而他會拍照，通常是用拍立得相機，而且拍的多數是他自己。他的個人肖像強調的是女性半邊的臉，配上只有半邊的長假髮，並畫上濃妝，還會戴假睫毛並塗上亮紅色的口紅。男性的那半邊他就什麼都不碰。我馬上就聯想到湯馬士‧利普斯。

但我很快便發現，除此之外，我們還有許多共通點。

在蘋果表演完《湯馬士之唇》後，烏雷很溫柔地照護我的傷口，替我消毒並貼上繃帶，我們相視而笑。接著我們和維絲一起到一間土耳其餐廳，同行的包括幾個也在藝廊表演的人和電視秀團隊。和他們共處時我感到自在放鬆。我說著自己在生日當天收到維絲的邀請函有多開心——我還告訴大家，這是第一次在我生日時有好事發生。

「你什麼時候生日？」烏雷問道。

「十一月三十日。」我說。

「那天不是你生日吧，」他說：「那是我的生日。」

「不會吧。」我說。

他從口袋拿出了隨身攜帶的日記，並讓我看十一月三十日被撕下的那頁。「我每年生日都這麼做，」烏雷說。

我只是盯著他的小日記本。因為我是如此痛恨我的生日，我總會把日誌中的那天撕掉。換我拿出我的

86

右上，打扮成惡魔的我，貝爾格勒，一九五〇年。

日誌本並打開，同樣一頁也被撕掉。「我也是。」我說。

換烏雷盯著我。那天晚上我們回到他的住處，接下來十天都待在他的床上。

我們強烈的性愛火花只是起點。兩人同一天生日更不只是巧合。從最初，我們就呼吸著一樣的空氣；

兩顆心是一體。我們可以完成對方的句子，確切知道彼此心裡在想什麼，連在睡夢中都是：我們會在夢中

對話，半夢半醒間也能溝通，醒了還能接續對話。若我傷到左邊的手指，他就會傷到他右邊的手指。

這是我夢寐以求的男人，而我知道他對我也有一樣的感覺。

最初那段時間，我們會做卡片給對方——沒有什麼特別的理由；唯一的理由是我們深深地愛著彼此。我給他的卡片上面用法文寫著 pour mon cher chien Russe——「致我親愛的俄羅斯小狗」——因為對我來說，烏雷實在像極了美麗的俄牧羊犬，高䠷纖細又優雅。他給我的上面則寫了德文，Für meine liebe kliene Teufel——「致我親愛的小惡魔」。那實在太神奇了：烏雷根本不知道，小時候母親曾將我打扮成小惡魔去參加兒童派對。

當然她的用意根本和愛沾不上邊，跟烏雷的截然不同。

另外在一開始時，他也在一間醫學博物館發現一張詭異的連體嬰骨骼照片：這也被我們做成了卡片，是我倆身體與心靈緊緊相連的完美象徵。

約莫在我收到受邀去阿姆斯特丹的同時，我也獲邀到哥本哈根參加一場藝術節表演。我去了幾天，不是很甘願地離開我的新愛人，但我向他保證很快就會回來。我在夏洛特堡藝術節（Charlottenborg Festival）表演了新作品。我全裸坐在觀眾面前，一手握著金屬握把的刷子，另一手拿著金屬梳子。整整一小時，用力梳著頭髮，梳到會痛的程度，扯下了好幾撮頭髮，刮著我的臉，與此同時不斷說著：「藝術必須美麗，藝術家必須美麗。」當時有個攝影師把行為藝術錄下來：那是我的第一支行為藝術影片。

這個作品全然是嘲諷性質。我受夠了南斯拉夫灌輸給我藝術必須美麗的美學設想。我們家族的友人家中會有和地毯與家具搭配的畫作——我覺得那些裝飾根本是狗屁。說到藝術，我只在意內涵：作品**代表的是什麼**。《藝術必須美麗，藝術家必須美麗》（*Art Must Be Beautiful, Artist Must Be Beautiful*）的核心重點在於摧毀美的形象。因為後來我相信藝術必須要能產生刺激、必須拋出問題、必須預測未來。如果藝術只是政治性的，就會變得像報紙一樣。只能使用一次，隔天就成了舊聞。只有層次豐富的意涵才能讓藝術恆久遠——如此，社會就能隨著時間推進，但還能從藝術中擷取所需。

∫

我又回到阿姆斯特丹和烏雷度過了美妙的幾天，接著我便回到貝爾格勒。我彷彿飄在雲端，深陷愛情之中甚至難以呼吸。我全然避開內薩——只要他打給我，我就讓自己忙碌。我從未和他提及關於阿姆斯特

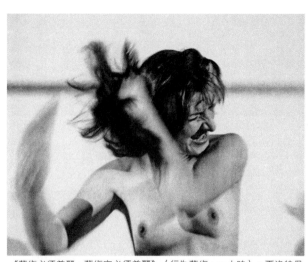

《藝術必須美麗，藝術家必須美麗》（行為藝術，一小時），夏洛特堡藝術節，哥本哈根，一九七五年。

丹的一切。我關在自己房裡，像個少女躺在床上拿著電話和在荷蘭的烏雷講好久好久的電話。就我所知，他錄下了每一通電話。我想我倆最初就覺得這段關係有某種歷史意義；我們想要紀念一切。就連在阿姆斯特丹相聚的那短短時光，我們都依時間排序記錄一起做過的一切，到了近乎偏執的程度。我們拍了數十張彼此的拍立得（有幾年，烏雷和拍立得簽約：他們提供相機和底片給他，偶爾還會給他資金旅遊並拍下他旅途中的事物。他是貨真價實的拍立得之子）。

我們在電話上聊了又聊——而當電話費帳單寄來的時候，我母親暴怒不已。她氣得把電話鎖進櫥櫃裡。從那之後，我和烏雷只好靠寫信往來。

我深陷愛河，但同時也身處困惑的感受之中。當時有另一名我想諮詢的先知，他非常有名，自稱阿察學生（Academy Student），但排隊見他的人實在太多了，我根本擠不進名單。

我在貝爾格勒感到越來越孤立，那裡對我來說越來越像個小城。一個小國之中的小城。少數人——在SKC裡的極少數人——是有想法的，但文化中心以外的人根本就聽不進這些想法。每次來看展演的觀眾最多都只有二、三十人。政府掌管藝術，而政府對藝術的唯一關注，就只是裝飾辦公室和黨員的公寓。

我越和烏雷通信，就越發現兩個人分開是多不可能的

事。我們計畫在布拉格祕密會面，恰好是在阿姆斯特丹和貝爾格勒的中間。我告訴母親和內薩，我要去那裡參加電影學院的幾場會議，接著就啟程了，我興奮得喘不過氣。

離開前我到裝訂書商那裡訂製了一本特別的剪貼本，空白的內頁搭配外面紅棕色的帆布書衣，上面用金色字體印著我們的名字，就像共產黨國的護照一樣。在布拉格那美妙的一週（我們待在布拉格的巴黎酒店〔Hotel Paris〕），我們用各式紀念物填滿了那本子：火車、公車和博物館門票；菜單、地圖和手冊。

我們開始建立共同的歷史。而我回到貝爾格勒之後，我們就決定要住在一起了。

∫

那年春天我在ＳＫＣ表演了一個新作品。在《解放聲音》（Freeing the Voice）之中，穿了一身黑的我躺在地上的一個床墊，我的頭垂掛在床墊邊緣，用我全身的力量使勁喊叫，把我所有的挫敗都宣泄出來⋯貝爾格勒、南斯拉夫、我的母親、我的困境。我叫到聲嘶力竭為止——用了三小時。

解放我自己則要花更長一段時間。那段時間我繼續教學，藉此存錢。

也大約是在那時候，義大利某本藝術雜誌的封面上刊登了我的照片。那是前一年在米蘭表演的照片⋯圖中我赤裸地跪在工業風扇前表演《節奏四》。很快地，這件事在諾威薩德學院之中成了重大醜聞。我聽到風聲：教職員們在計畫一場祕密會議，他們將在會議中討論預算與其他一般事務，順便要投票開除我。

我不想讓他們得逞，於是先行辭職。

我決定要永遠離開貝爾格勒。我的逃亡必須要祕密進行——不能告訴內薩，也絕不能讓我母親發現，

90

《解放聲音》（行為藝術，三小時），學生文化中心，貝爾格勒，一九七五年。

否則她會想出某種方法來阻擋我。我買了一張二等艙的單程車票到阿姆斯特丹，把所有我能帶得了的行為藝術照片紀錄塞進一個袋子裡：要是我多帶任何衣物，達妮察就會發現我的計畫。

說來還真是奇怪──計畫離開的前一晚，我接到來自先知阿察學生的電話。他終於可以見我了。

我到了他的公寓，就像當年在札格雷布的那位先知一樣，他喝了一杯土耳其咖啡，接著把咖啡渣倒在一張報紙上並仔細觀察。一分鐘後他皺起眉毛，搖了頭。「你千萬不要去，」他對我說。「這會是一場災難。這個男人會毀了你。你必須留在這。」

這跟我預期的完全不同──他讓我非常生氣。「不，」我說。「不。」我站起身來退到門邊，衝下樓梯。

隔天早上，我弟弟和我們的製片朋友托米斯拉夫・戈托瓦茨（Tomislav Gotovac）送我去車站。我拿著我的二等艙車票搭上前往阿姆斯特丹的火車，頭也不回地離開。

在我青少年時期，父親離開我們之前，我經常到理工學院和他共進午餐，他在那裡教授戰爭戰術與策略。有一天他的課結束得晚，所以我到梯形教室裡等他下課。我打開大教室的後門，他看著我走下階梯，說：「這就是我女兒。」他這麼說時，整間教室滿滿的學生——都是男生——全體看著我然後發出爆笑聲。

那就像場場惡夢：那個時期的我自我意識強烈，對自己的外表感到相當不安。我整個臉脹紅然後就跑開了。而我從不知道究竟發生了什麼事。

好幾年後我的一個朋友說：「我記得我第一次看到你的時候，是在你父親的大學課堂上，你走進梯形教室，你父親說：『這是我女兒。』」——那是我第一次見到你。」

我說：「好吧，你可以告訴我為什麼你們全部都在笑嗎？」他說：「你父親當時說到打仗受的傷，說有時候雖然傷害看起來非常輕微，但卻會對一個人的人生有嚴重影響；而有時候雖然傷害看起來很慘重，但那並沒有關係，你還是可以與傷害共生共存。他說：『比如說我，戰爭時，一顆手榴彈在我周圍爆炸，而碎裂物炸掉了我一顆睪丸。但你們該看看我生出了怎麼樣的女兒。』正好在那一刻你走進教室，而他說：『這就是我女兒。』」

我從不知道我父親只有一顆睪丸。

我到阿姆斯特丹時身邊僅有一只行李箱，還有不值幾分錢的南斯拉夫幣；而烏雷卻帶了好多行李。

如果說我的童年是物質不虞匱乏但是情感貧瘠，他的年幼時期就更慘了。他出生在戰爭時期的索林根（Solingen）；出生後沒多久，隨著希特勒急迫地招募上萬名年長男性和年輕男孩上戰場，已經年過五十的烏雷父親也被徵召，派遣到史達林格勒參加圍城戰役（Battle of Stalingrad）。回歸的日子遙不可待。

同時，同盟國開始在西方戰線取勝，俄羅斯則從東邊脅迫德軍。在慌亂之中，烏雷的母親帶著襁褓中的孩子逃到她以為未被佔領的波蘭領地。結果她卻落到了一個滿是俄軍的村子，她在那裡遭到輪暴。事情發生的當下，小烏雷爬走了──掉進田裡的茅坑，滿滿都是屎。後來一個俄國人，或許還是強暴他母親的軍人之一，發現了從屎堆之中露出來的嬰兒，就把他拉了出來。

德軍潰敗之後，烏雷的父親回鄉了，他病得很嚴重。戰前他在刀具工廠工作，但美軍炸毀了工廠。戰後，烏雷的父母苦於謀生，而他的父親也一直沒有痊癒：他在烏雷十四歲時離開人世。過世前不久，他還囑咐烏雷，如果可以的話，絕對不要加入軍隊。

烏雷將父親的話銘記在心。年輕的他接受了工程師的訓練，後來娶了一個德國女子，還生了個兒子。誰知兵單來了，烏雷便拋下妻兒逃離德國，到了阿姆斯特丹──在那裡又搞大了另一個女人的肚子。

他多數的往事都告訴我了；後來我又漸漸知道得更多。雖然我為這個男人痴狂，雖然我呼吸著他的呼吸，痛著他的痛，內心深處卻有了一顆小小的矛盾種子。我覺得自己永遠都不能和烏雷生兒育女，因為他總會拋棄子女。但與此同時，我卻又相信我們工作面的關係可以永遠延續下去。

烏雷在阿姆斯特丹的公寓寬敞而時髦，但裡面填滿了他的幾段過往。幾年前他在紐約遇到了一名年輕貌美的尼加拉瓜女子，是個名叫碧昂卡（Bianca）的外交官之女。他拍了幾百張她的照片，掛滿整個公寓，

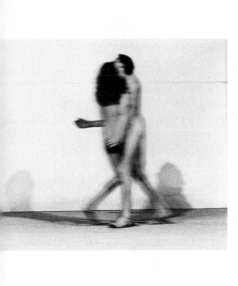

這個拍立得之中的女子就是後來米克‧傑格（Mick Jagger）的老婆。

接著還有寶拉（Paula）。

她是荷蘭皇家航空（KLM）的空服員；她的丈夫是機長。他們長期分隔兩地，顯然很享受這段開放式婚姻。後來發現原來是寶拉替烏雷支付他在新阿姆斯特丹舒適新公寓的租金；租約在她名下。而且他們還有一段非常激烈的關係。想當然耳，我猜，他也從不想談論她。我也覺得自己並沒有太想了解她。

但顯然旳，他並沒有好好處理分手的事。我到的時候，廚房餐檯上放著兩張電報：一張來自貝爾格勒，我寫著：「我等不及要見到你了。」另一張則是寶拉寫的：「我再也不想見到你了。」

∫

有些愛侶同居時會買一些鍋碗瓢盆。烏雷和我則開始計畫如何共同創作藝術。

我們各自的創作項目之中有幾個特定的共同點：孤獨、痛楚、推向極限。烏雷那個時期的拍立得相片，通常都是他用各種血腥的方式穿刺自己的皮肉。其中一件作品，他將他的格言之一刺在手臂上：ULTIMA RATIO（意思是最終論據或最後手段，指的是力量）。接著他挖下手臂上刺了格言的那塊肉，切割之深已能看見他的肌肉和筋。他將那塊刺了

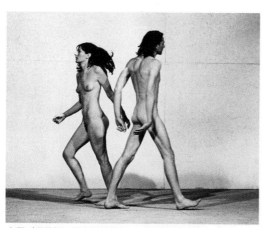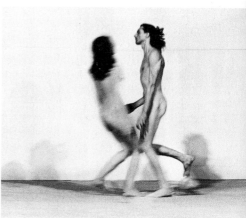

烏雷／瑪莉娜‧阿布拉莫維奇，《空間中的關係》（*Relation in Space*）（行為藝術，五十八分鐘），第三十八屆雙年展，朱代卡島（Giudecca），威尼斯，一九七六年。

青的肉放進甲醛保存並用畫框裱起來。另一張照片之中，他拿著一條血跡斑斑的毛巾，覆蓋著自己用剃刀割在腹部的傷口。還有一系列照片是他用美工刀削著自己的指尖，用自己的血在一間鋪滿白瓷磚的浴室作畫。另外還有一個鑲了珠寶的小胸針，形狀是一台飛機，他將胸針別在他赤裸的胸口。後來我發現那象徵著他對寶拉的渴望。在拍立得相片中，烏雷的姿勢和被桎梏在十字架上的基督一樣，挺著頭；而就像基督身上被矛刺的傷口一樣，血液從穿刺在烏雷胸口的飛機別針上淌流下來。

那年夏天，我受邀到威尼斯雙年展（Venice Biennale）演出，當我到了阿姆斯特丹以後，我對烏雷說我想要他和我一起表演。但首先，我們得想好要做什麼。

我們買了一大卷白紙，把這卷十呎長的白紙攤開來黏在公寓乾淨的白牆上。在這張巨大的筆記紙上，我們開始記下我們想要什麼樣的行為藝術：上面有句子、素描、插畫。過程中，烏雷居然收到了一個牛頓球，正是我在倫敦工廠工作時製造的東西。他覺得這些光澤閃耀、前後擺動的小金屬球非常神奇，他們碰撞時發出的小小喀聲，是能量完美傳遞的體現。

「如果我們也這麼做呢？」他說。

我立刻就明白他所說的：一場我們兩人相互撞擊而彈開的表演。但我們顯然不是金屬製的，我們的撞擊不可能會如此俐落整齊。

而那是件美好的事。

我們兩人一絲不掛地站著，中間相隔二十公尺。我們在威尼斯潟湖的正對面，朱代卡島的一處倉庫裡。觀眾約莫有兩百餘個。一開始慢慢地，烏雷和我開始跑向對方。第一次，我們只是和彼此擦肩而過；但接下來的每次奔跑，我們加快速度與撞擊力——直到最後烏雷直衝向我。有一兩次他把我撞倒了。我們在撞擊的點擺放了麥克風，接收肉體拍擊的聲音。

我們之所以沒穿衣服，部分是為了製造出兩個赤裸的身體碰撞的單純聲響。這樣的聲響其實是一種音樂，一種節奏。

不過也有其他原因。其一，我們想要做出極簡的作品，而再也沒比赤裸的身體在空蕩的空間來得更極簡了。這件作品的陳述只寫著：「兩個身體重複交錯，接觸對方。速度加快之後，兩者衝撞。」

而另一個原因是因為我們相愛，我們的關係非常強烈——觀眾無法不注意到這層關係。但他們對於這段關係也所知甚少，隨著演出繼續，每個觀眾基於這一絲絲所知投射出對我們的認知。我們是誰？為什麼我們要彼此撞擊？撞擊之間是帶有敵意的嗎？這之中有愛嗎？有仁慈嗎？

演出結束後，我們有著滿滿的勝利感（兩人也都覺得剛才撞擊過後身體痛得要命）。我們決定要到在格茨尼亞的小屋度幾天假，從威尼斯過去只要跨過特里亞斯特灣（Gulf of Trieste）就到了。一天早上當我們倆都還躺在床上時，我聽見了樓下前門傳來鑰匙聲。「我的天啊，」我說：「是內薩。」

我的丈夫，現在距離我是如此遙遠，他那時候已經好幾個月沒見到我了。他只知道我為了自己的藝術而旅行到阿姆斯特丹和威尼斯，完全不知道烏雷的存在。

我匆匆套上衣服下樓見他。後來我們去了咖啡廳，而在我和新愛人共處八個月後，我向丈夫說了實話。我們離婚了。這在共產國家是件非常簡單的事：只要到公證人面前簽兩張紙就完成了。我們沒有共享的東西、沒有共同財產。一根湯匙，一把叉子——都沒有。

內薩知道我得走自己的路，而要這麼做的話就必須離開國家。我就是無法再待在那裡了，而他也懂。

∫

那天是我們的生日，我和烏雷共有的：一九七六年十一月三十日。我將滿三十歲，而他三十三歲，我們決定上演一場生日秀獻給我們在阿姆斯特丹的二十位朋友。我把表演取名為《說到共同點》（Talking About Similarity）。

那時我們已經同居將近一年，而在很多事情上我們都覺得兩人根本是一體的，想法都一致。而我們決定要來測試這個假設。

我們在一個朋友的工作室進行表演，他是攝影師雅普・德・赫拉夫（Jaap de Graaf）。我們擺好椅子，像在教室一樣；烏雷面向觀眾坐在前面。有一台錄音機播放著聲音，一台錄影機記錄著表演。我們的朋友們一坐下，烏雷就大大張開他的嘴，而我打開錄音機，播放的是牙醫抽吸機器的聲音。他維持這樣的坐姿二十分鐘，之後我關掉錄音機，烏雷也闔上他的嘴。接著他拿出一根用來縫製皮革的那種粗針，拿了一些

粗縫線，然後縫合自己的雙唇。

這並非片刻就能完成的事。首先他必須用針穿刺下唇底下的皮膚（不容易），接著再穿刺他上唇上方的皮膚。一樣不容易。再來他將繩子拉緊打了個結，然後我倆交換位置：烏雷和觀眾坐在一起，而我坐上了他剛才坐著的椅子。

「現在，」我對我們的朋友說：「你們問我問題，而我以烏雷的身分回答。」

「他會痛嗎？」一個男子問道。

「不好意思？」我說。

「他會痛嗎？」男子再次問道。

「你能重述你的問題嗎？」

「他會痛嗎？」

我之所以讓他一次又一次地問，是因為某種層面來說這個問題本身就不對。第一，我已經告訴我們的朋友，我會以烏雷的身分回答；所以，正確的問法應該是，**你會痛嗎？**

再者，更重要的是，疼痛根本不是重點。我對那男子說這件作品非關疼痛；而是關於抉擇：烏雷決定要縫起他的嘴，並讓我為他思考、為他發言。我在《節奏十》與《湯馬士之唇》中學到，疼痛就像一種通往另外一層意識的神聖之門。當你抵達那扇門，另一個境界就開啟了。烏雷也體會到這一點，在我們相識之前他就知道了。

一個女人開口了。「為什麼是你說話，而烏雷保持沉默呢？」她問。

是誰開口誰沉默並不重要，我對她說。重要的是這之中的概念。

作品是否關於愛情？有人問。還是關於信任？

我說，這件作品其實純粹是關於一個人信任另一個人替他發言——是關於愛與信任的作品。

就這樣，烏雷關掉了錄影機。表演結束後有個小小的招待會，我們準備了食物和飲料；烏雷的嘴持續縫閉著，他用吸管喝了一點紅酒。他對我們表演的延續性就是那般的投入。

我們同居了一年；我們是如此親密。我只想要和烏雷一直做愛——那是一種不間斷的肉體需求。有時候我覺得自己因此燃燒著。同時，我們之間也發生了一些事。其一就是阿姆斯特丹。烏雷熱愛這座城市的變裝場所，那是他大量拍立得作品的靈感來源。雖然他已經不再接觸毒品，但還是會喝酒，而且還有好幾個他喜歡一起喝酒的朋友。他會一早起床就去他最喜歡的酒吧之一——摩納科（Monaco），然後整天都待在那裡。我曾經非常非常嫉妒他這一面的生活。有時候，出於純粹沮喪和孤獨，我會和他一起去，在他一杯接續一杯喝酒時，我只點了一杯濃縮咖啡。那實在很無趣。

自由不羈的風格，與其對於性愛與藥物的放鬆態度。我們在一起之前，他曾碰過毒品，也經常流連這座城市的所見所聞已經夠離奇了，不需要再藉由其他事物來污染我的心靈。

我從沒想要碰毒品或酒精。這並不是出於道德的決定；那些東西對我就是沒有效果。我在日常生活中

但烏雷喝酒的事讓我很操心，因為我是那麼愛他，但他卻整天坐在那些酒吧裡浪費生命。這讓我覺得我也在浪費自己的時間。我們一起創作了一些作品；我知道我們還能一起做到更多。我不斷向他提出一些想法——不嘮叨、不批評，而是用最有愛的方式提醒他，我們可以一起征服哪些世界。然後有一天，他用手指敲著桌子，看著我的雙眼，說道：「你說得對。」

那一刻開始，他不再喝酒了。畢竟，這是一個能夠用自己身體創造出美妙成果的男人。而現在他要和

我一起這麼做了。

我們決定徹底改變生活，不想要被綁在一間公寓裡，被房租綁著。而阿姆斯特丹這地方對我們也沒太大幫助。於是我們拿了一些拍立得還有荷蘭政府補助的錢，買了一台便宜的二手卡車——一台老舊的雪鐵龍（Citroën）警用車，高車頂、車身側面有羅紋——就這樣上路了。我們變成了雙人巡迴劇團。

我們帶的隨身物品不多：一張床墊、一只爐灶、一個檔案櫃、一台打字機，還有一只裝有兩人衣服的箱子。烏雷把車子漆成霧黑色，這讓車子看起來有種俐落、功利主義的風格，還帶著一絲不祥的樣貌。而

我們在路上寫了新生活宣言：

《藝術之必需》（Art Vital）

不依地而居　機動能量

恆動　　　　沒有彩排

直接接觸　　沒有預期之結果

在地關係　　沒有重複

自我選擇　　延伸的脆弱

越過極限　　接觸機會

冒險　　　　原始反應

這將是我們接下來三年的生活。

一九七七年年初，我們開車到了杜塞道夫（Dusseldorf）的藝術學院（Art Academy），推出基於《空間中的關係》的一項新的行為藝術。在《空間中的干擾》（Interruption in Space）之中我們全身光溜溜，又一次地面面向對方跑去，不過這次我們不是在中間會面，而是跑向旁邊的厚重木牆。觀眾可以看到我們兩個；而我們只能看到彼此之間的牆壁。

當我們受邀表演時，我們總要應付兩種空間的其中一種：被提供的以及自選的。而這次的行為藝術，我們接受了一個中間有牆壁的空間。這是我們必須面對的空間架構。表演中，我們探索了彼此對於中間障礙的不同態度。和過去一樣，我們越發快速地跑向中間，更加用力地撞向牆面。架設在牆內的麥克風放大了肉體撞擊木頭的聲音。

觀眾看見了分隔，但在現實生活中我們一天比一天來得靠近。我們的頭髮長度完全相同；通常也用一樣的方式盤起。我們變成了某種融合的人格。有時我們會叫對方「膠水」。兩人合起來，就是超級膠水。

我們當時很快樂——快樂到難以形容。我覺得我們真的是世上最快樂的人。我們幾乎什麼都沒有，幾乎身無分文，而風帶我們到哪我們就到哪。蘋果藝廊在他們的窗口旁設置了一個鞋盒來收集我們的信件。每週我們會用公共電話打給他們一次，而他們會打開我們的信並告訴我們接下來受邀到哪裡表演：接著我們就開車到那個地方。有時會一連好幾週都沒有任何邀請。我們那時的生活就是如此。

我們真的很窮。有時候有東西吃，有時候沒有。我記得有一次拿著一瓶空的礦泉水瓶走到加油站買油——那就是我們所能負擔得起的分量。有時，出於純粹憐憫，加油站的人會看著我們的小空瓶，免費替我們加油。那年冬天在瑞士，我們因為車門凍住了而被困在車裡⋯我們不得不在門把上呼氣來給門把加熱。

真是瘋狂。

我們在貝爾格勒停下，為SKC的四月會議表演。多虧了我在南斯拉夫的惡名，當時觀眾非常多。我們把表演取名為《吸入，呼出》（Breathing In, Breathing Out）。我們把香菸濾嘴塞進鼻孔裡以阻隔空氣，並將迷你麥克風貼在我們的喉嚨。我們面對彼此跪下。我從肺部呼出空氣，而烏雷吸入他所能吸入的所有空氣。接著我們將嘴貼合在一起，他將空氣吐進我的嘴裡。我再把空氣吐回給他。

我們的嘴緊貼在一起，而我們的呼吸聲（還有我們的喘息聲）透過音響傳遍了整個文化中心，我們不斷地交換肺裡的空氣，一次又一次──肺裡的氧氣變得越來越稀薄，而二氧化碳隨著呼出吸入的次數變得越來越濃厚。十九分鐘後，氧氣耗盡了：我們在正要失去意識前停止了表演。

母親並沒有參加表演。我去探訪她時，她忍不住擁抱了我，但她還是有所保留──我是那個回頭的浪子。我做了許多丟臉的事。她對烏雷還算和善，但我感覺得出來她知道他是德國人真的嚇壞了。就算他在戰爭時期還只是個嬰兒也一樣：他父親曾參與史達林格勒戰役。他的出生證明上有納粹的十字記號。她跟所有朋友與鄰居說他是荷蘭人。

至於我父親就完全是另一回事了。從我看到他在大街上親吻他的年輕新歡維斯娜（Vesna）的那天以後，我已經近十年沒見到他了。當他看見我，但卻覺得丟臉到不願意認我的那一刻，對我造成了深刻的傷害。而我發現我一直以來都會夢見他。在貨車裡，烏雷經常會在半夜叫醒我，告訴我我在睡夢中一次又一次哭喊著我父親的名字：沃辛、沃辛。

「你為什麼哭？」烏雷會這麼問我。「你夢見什麼了？」

我不知道該對他說什麼，只能說我很痛苦。

「聽著，」烏雷說。「你得寫信給他。寫信給你父親。給我坐下然後該死地寫封信。」

於是我寫了。**我不管你是否愛維斯娜**，我寫道。**對我而言唯一重要的事是我愛你。我替你高興。我想見你。**

我把信寄給他，而他從未回信。

在那之後大概又過了一年多。

而現在我們到了貝爾格勒，我迫切地想見到沃辛。但要是他再度拒絕我呢？我對烏雷訴說自己有多麼害怕。

「我不管，」他說。「我想見你父親。我們就是要去見你父親。」

我對自己的藝術具有勇氣，但事實是（至今他仍是）每場表演之前我都像活在地獄一樣。徹底的恐懼。我會跑進廁所來來回回二十趟。而在我踏出來開始表演的那刻，一切又都截然不同了。

於是，我這麼提醒著自己，而烏雷和我到了沃辛的家，完全是不請自來。

他仍與維斯娜同居。那是個早上，我們真的殺到了他的前門敲門。她開了門後露出大大的笑容。「我的天啊！」她說。「這真的太棒了。」她摸了摸我的臉。「你知道嗎，」她說：「你寫給他的那封信──他每天都讀，淚流滿面地讀。他因為那封信心都碎了。」

我們住了五年的雪鐵龍小貨車，於《藝術之必需／繞行》（*Art Vital/ Detour*），一九七七年。

「那他怎麼從不回信？」

她搖搖頭。「你知道你父親那個人，」她說。

於是我們進了門，他見到我之後萬分歡喜，馬上就派人去準備烤豬。所有鄰居一同慶祝我的到來。他們舉行了一場盛會，大家用一種勁頭超強的巴爾幹白蘭地 rakia 敬了好多次酒。整個場景就像艾米爾‧庫斯杜力卡（Emir Kusturica）拍的塞爾維亞電影——黑暗又諷刺，但同時也溫暖而誠摯。

父親非常喜愛烏雷。當他聽到烏雷的父親曾打過史達林格勒戰役，這只會提升他們父子在他心中的地位。沃辛全然接受了烏雷——他當晚甚至還給了他一個禮物：一副曾經屬於某個納粹上校的望遠鏡，或許是他過去親自殺掉的一個人。烏雷和我父親打下了良好關係，這情景讓我很開心。

隔天早上我們去了貝爾格勒的流浪狗收容所領養了一隻小狗。那是烏雷的主意。去年秋天我在阿姆斯特丹拿掉了他的孩子，而我完全沒有與他共組家庭的想法——我就是無法完全調適同時擁有藝術家與母親身分這件事。而當時在貝爾格勒的收容所有一隻阿爾巴尼亞牧羊犬剛好產下幼犬。我挑了最小、最後出生的那隻。她就像一團小毛球一樣大。「該叫她什麼？」我問烏雷。「她有名字嗎？」我問收容所的人。

「艾芭，」他說。

艾芭好美；我愛她而她也同樣愛我。我最愛的莫過於帶她去散步，到戶外，與她共享自然的美妙。現在有了艾芭，我們就像一家人了。

後來在歐洲的某個電話亭：蘋果藝廊的助理說我們收到了一封來自國際表演週（International Performance Week）的邀請函，地點在波隆那。許多重要的藝術家都會出席：阿肯錫、波伊斯、博登⋯吉娜‧潘恩、查理曼‧巴勒斯坦、蘿瑞‧安德森（Laurie Anderson）；班‧達阿爾馬涅克（Ben d'Armagnac）、

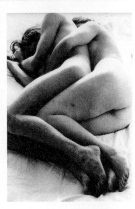

與烏雷和我們的狗艾芭在貨車的日常生活，一九七七─七八年。

卡塔琳娜・西維丁（Katharina Sieverding），還有白南準。我們想要策劃一個全新的作品。

那是一九七七年六月。我們提前十天開車到了市立當代藝術美術館（Galleria Comunale d'Arte Moderna），用完了最後一滴汽油。我們把車子停在門口，然後去問館長哪裡可以過夜（我們其實可以都睡在車上，但有可以洗澡的地方也很好）。他說我們可以在他們的清潔工小倉庫搭床。太棒了。我們開始籌劃我們的行為藝術。最後的成果是《無法估量》（Imponderabilia）。

我們在發想作品的過程中只想著一個簡單的事實：如果沒有藝術家，就不會有博物館。基於這個想法，

我們決定創作一個充滿詩意的行動——讓藝術家真的成為博物館的門。

烏雷在博物館門口蓋了兩個垂直的箱子，大幅縮窄了入口處。我們的表演就是在這個變窄的入口，一絲不掛地面對面站著，就像門柱或是經典女神柱一樣。這樣一來所有進出的人都得側著身子才能通過我們，而每個人在通過時都得選擇：面向赤裸的男子，或是赤裸的女子？

我們在美術館的牆上貼了一則說明文字：「無法估量。無法估量的人類因素，例如一個人的美學敏感度。無法估量的那凌駕一切之重要性，左右著人類的行為。」

說到錢的時候，我們完全沒考慮過那些太容易衡量的人類行為。

所有受邀的藝術家都應該預先收到參展的費用七十五萬里拉，約莫是美金三百五十元。那對我們而言是一大筆錢。這筆錢能供我們生活好幾個禮拜。而且我們是真的身無分文。所以表演日開始之前，我們天天都會到美術館的辦公室說：「我們可以拿錢嗎？」其他所有藝術家也都這麼做。而每天（那是在義大利）我們都會聽到藉口：發生罷工了。辦公室經理的表親住院了。有人忘記帶保險箱的鑰匙了。

表演日終於到了。觀眾在外面排隊等著進場；我們一絲不掛，準備站在入口處表演，而我們還沒拿到表演費。我們急壞了。我們知道要是他們保證會把費用寄給我們，就等於我們永遠拿不到錢了。於是，一絲不掛的烏雷上了電梯到四樓，打開辦公室的門說：「我的錢呢？」他站在祕書面前，祕書獨自坐在位子上。她一克制住自己的驚訝後，就拿起鑰匙（順帶一提，鑰匙其實一直都在），走到保險箱前，然後拿給烏雷一堆鈔票。

現在他手上有七十五萬里拉，全身光溜溜的，而且表演馬上就要開始了。我們寶貴的收入要放在哪呢？

他有了個主意。他在垃圾桶裡找到了一個塑膠袋和橡皮筋。他把鈔票放進袋子裡用橡皮筋綑住，然後進入

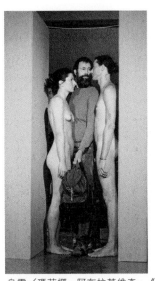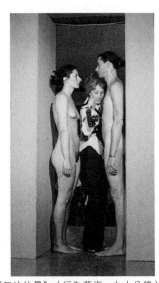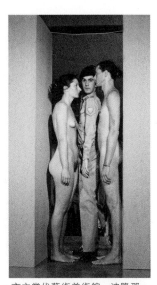

烏雷／瑪莉娜·阿布拉莫維奇，《無法估量》（行為藝術，九十分鐘），市立當代藝術美術館，波隆那，一九七七年。

此外，我們也是唯一一組收到費用的藝術家。

幸好我們的七十五萬里拉還漂在馬桶水箱裡。

為藝術被視為公然猥褻。我們必須立刻停止。

警察告訴我們在波隆那市的規範之下，我們的行

表演本應該有六個小時長。但過了三個鐘頭後，兩位英俊的警官進場了（兩個都選擇面向我而不是烏雷）。幾分鐘後，他們和博物館的兩個員工走回來，說要看我們的護照。烏雷和我面面相覷。「我的護照不在身上，」他說。

演費會怎麼樣！

而他則一直都在擔心要是有人沖馬桶的話，我們的表

艱難抉擇時都露出有趣的表情——這我一點都不知道；

我們面對彼此站著時刻意放空眼神。當人們經過我們時，有的面向我，有的面向烏雷，每個人在做出

向我站著，而觀眾開始入場。

就那樣浮在水面。接著他搭電梯下樓，趕到入口處面

他打開其中一個水箱的蓋子，把塑膠袋丟進去，袋子

公廁。那個年代的義大利，馬桶水箱是嵌在牆上的。

我們開車到了西德的卡塞爾（Kassel），參加每五年舉辦一次的前衛藝術展──文獻展。我們抵達以後發現（不管是出於什麼原因），我們並不在表演者名單上。但我們還是決定去了。我們最新的想法是《空間中的擴張》（Expansion in Space），也是《空間中的關係》與《空間中的干擾》的變體──只不過這次，我們不是跑向對方，而是背對背站著，全身赤裸地往反方向衝刺，兩人分別撞向一個相應的障礙物，一根四公尺高的木柱。接著我們會倒退小跑步回到起跑點，然後再重新衝刺一遍。

表演的場地是在一個地下停車場，那是至今我們的觀眾人數最多的一次，有超過一千人。而《空間中的擴張》有一種巨大、神話般的感覺，像是薛希佛斯（Sisyphus）將巨石推上山頂一般。烏雷自己搭造了柱子，將重量準確地設計成我們體重的兩倍──我的柱子是七十五公斤的兩倍，他的是八十二公斤的兩倍。我們撞向柱子時柱子會移動，但只是稍微移動。有時柱子完全不會動。它們是空心的，裡面裝了麥克風擴音系統，所以每次撞擊時都會發出「砰」的一聲，撞擊發出了響徹的聲音，但只產生些微的反應。我們開始同步跑向自己的柱子時，觀眾們都全神貫注地看著，一次又一次，撞擊發出了響徹的聲音，但只產生些微的反應。不管他怎麼猛力撞向它，柱子都一動也不動。

然後，很突兀地，他退出了表演。

過，雖然烏雷比我重也比我強壯，他的柱子卻完全卡死。不管他怎麼猛力撞向它，柱子都一動也不動。

一開始我沒意識到烏雷停了下來。真的，在我們職業生涯的那個時間點，那並不算什麼，在我們之前的表演《空間中的干擾》中，我也在到達體能極限時離開了舞台──那不過是行為藝術的一部分。現在（我並不知情）他站在車庫的一頭穿上了衣服，看著我繼續。

〜

烏雷／瑪莉娜·阿布拉莫維奇，《空間中的擴張》（行為藝術，三十二分鐘），文獻展六，卡塞爾，一九七七年。

後來我的柱子也不動了。

我開始退得更遠，讓自己有更多起跑的空間，也許可以增加一些額外的力量來移動障礙物。接著，我意識到我的背已經不再與烏雷的背接觸。我知道他走掉了。**好吧**，我想，**或許我退到他的空間當作我的起跑點，我就能真的得到一些動力。**

那瞬間我的策略成功了。我多跑了一點路，而我的柱子終於移動了。觀眾發出喝采。但當我持續往後退並撞擊柱子，一遍又一遍時，氛圍改變了。如今我進入了一種已變動的狀態：演出變得狂熱。這名赤裸女子撞擊巨大障礙物的景象開始讓一些觀眾反感。「停，停！」他們用德文喊著。「停，停！」其他人則仍然熱烈歡呼著——就好像一場足球比賽一樣。

那一刻，就在觀眾群的後方（我後來發現），行為藝術家夏洛特·穆爾曼似乎因為剛才與白南準的表演盡了力氣而暈倒在地。正當烏雷忙著幫她時，瘋狂的事發生了。有個喝醉的觀眾跳到我的柱子前面，手上握著

破掉的啤酒瓶，用鋸齒狀的邊緣指著我，想激我跑向破酒瓶。我發現，奇怪和精神不穩定的人，總容易陷入行為藝術之中。幸虧正好也看著表演的藝術家史考特．波頓（Scott Burton）在最後一秒把那男子推開了，而我繼續跑向我的柱子——我下定決心要成功——直到柱子又稍微移動了幾吋。通常行為藝術進行時觀眾不太會拍手，因為行為藝術應該要是未經彩排的，而且要比劇場還要強調當下。但經過這些戲劇化的發展後，在我終於退到台下時，一千名觀眾的掌聲就這樣響起了。

那天晚上表演結束後，回到貨車上的我們發現被闖空門了：我們的錄音機和烏雷的相機不見了，還有一些衣服和毯子也都被偷了。應該替我們看門的艾芭，則是開心地在空蕩的貨車裡玩著我的一件T恤。

那年秋天我們在科隆藝術博覽會（Cologne Art Fair, Internationale Kunstmesse）表演了一個新作品《光／暗》（Light/Dark）。這次我們穿著衣服，牛仔褲配上一致的白色T恤，兩人的頭髮用一樣的方式在後面綁了個包，我們面對彼此跪下然後開始輪流賞對方巴掌。每次巴掌之後，賞巴掌的人會在自己的膝蓋上拍一下，帶給這場行為藝術一個固定的一對二節奏。

我們一開始慢慢來，後來加快了速度。表演有一種很私人的感覺，但事實上這和我們的感情，或是一般而言賞巴掌的重要性都無關：這是關於利用身體作為樂器的表演。我們在開始之前聲明，表演會在我們其中一人退縮時終止——但那並沒有發生。反而，我們很自然地在二十分鐘之後停下動作，因為我們無法再以更快的速度賞對方巴掌。在那一刻我們是如此的貼近，貼近到就像我們之間存在著一種心靈連結一樣。

一九七八年初，我們的遊牧生活帶我們到了薩丁尼亞島（Sardinia）。我們在那裡待了兩個月，在靠近奧爾戈索洛鎮（Orgosolo）附近的農場工作，替他們擠山羊和綿羊奶。島中央的高原之上相當寒冷…夜裡我們靠做愛來取暖。我們沒有電視只有性愛。每天早上五點我們要擠兩百頭羊的奶，幫忙農夫製作佩克

110

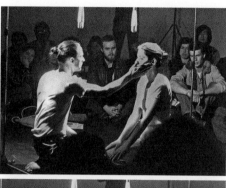

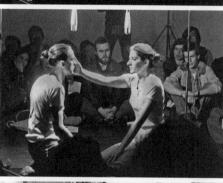

上、中：烏雷／瑪莉娜・阿布拉莫維奇，《光／暗》（行為藝術，二十分鐘），國際藝術博覽會，科隆，一九七七年。下：我在我們的貨車裡織毛衣，一九七七年。

里諾（pecorino）乳酪（我至今還未忘記怎麼做）。而他們提供我們麵包、香腸以及乳酪作為交換。

他們也給了我們羊毛，因為沾了羊屎而有臭味的羊毛。我用那些羊毛織了一件又一件的毛衣。這些毛衣看上去總是過大、滑稽而且還很熱；要是你什麼都沒穿就套上這些毛衣，還會害你起疹子。

我們沒有錢，但我覺得我們很富有：擁有一些佩克里諾乳酪、一些花園種植的番茄，還有一公升橄欖油的樂趣；可以在車上做愛，有艾芭靜靜地睡在角落，這比財富來得美好。那一切是無價的。一切都美得不可思議──我們三個依著同樣的節拍呼吸，就這樣度過每一天……

然而，儘管那是如此美好，但美中仍有缺憾。

大馬戲團到了一個小鎮。他們在廣場架起帳篷，鎮上所有人都來看演出。有獅子、老虎、大象和雜技演員。後來，一位魔術師突然出現在台上。他問有沒有觀眾自願上台。

一名母親握著著年幼兒子的手，牽他上台到魔術師旁邊，再回到自己的座位。魔術師把小男孩放進一個棺木裡並蓋上蓋子。他揮動雙手並念出咒語「魔法變變變」。之後打開蓋子，棺木空了。觀眾們屏住呼吸。魔術師再度闔上蓋子，又念了一次咒語之後打開蓋子。小男孩出現了，開心地回到母親身旁。沒有人，就連孩子的母親都沒發現，

那並非同一人。

一九七八年春天，在奧地利的格拉茲（Graz），我和烏雷在H—人性藝廊（Galerie H-Humanic）表演了一個叫作《切割》（Incision）的作品——全名是《空間中的切割》（Incision in Space）。對我們而言，這個作品在不同層面上都代表一種分離。其中，他全身赤裸而我穿著衣服；他主動而我被動。與其說我是個參與者，不如說我顯然只是個旁觀者。

進行的方式如下：一條巨大的鬆緊帶被釘在藝廊牆上的兩個端點，間隔大概有十五呎。鬆緊帶纏在烏雷的腰部，他跑離牆面，將鬆緊帶的彈性拉至極限，到了某個程度，鬆緊帶會啪一聲把他彈回一開始的位置。接著他又再跑一次，再被彈回一次，重複再重複。這彷彿是他想要逃離什麼一樣，但這條堅不可摧的鬆緊帶讓逃離變成不可能的任務。就連他臉上的表情都是痛苦的：他的經典裸體姿態讓他看起來就像希臘神話中的半神，掙扎著想要突破殘酷命運的鐐銬。同時我站在旁邊，穿著男人的襯衫和一條醜陋的米色長褲，我的雙肩下沉，眼神空洞地望向空虛，一副漫不在意的樣子。

我們知道這個作品會如何影響觀眾：會令人憤怒。當烏雷赤裸著身體掙扎受苦時，我衣衫完整而漠不關心。

但我們籌劃了一個驚喜。

大概十五分鐘後，觀眾群之中突然冒出一個身穿忍者黑衣的男人，用空手道連環雙腿飛踢把我踢倒在地。攻擊者冷淡地慢慢離開藝廊，觀眾全都倒抽一口氣。我倒在地上，似乎被擊昏了。有人會來幫我嗎？一分鐘過去，又一分鐘過去。沒有任何人願意幫我——他們全都痛恨一無用處站在旁邊的我。他們幹嘛要幫我？最後，我用盡全身的力量，站起身來回到原來的位置，回復我神情木然的樣貌，而烏雷繼續掙扎，彷彿什麼都沒發生過。

表演結束後，我們和觀眾討論這個作品。當大家聽到空手道攻擊是我們安排的，最初他們還不相信，接著開始生氣，然後狂怒。他們覺得自己的同情心被操弄了——而他們一點也沒錯。我們想要測試群眾參與的意願——或是不情願。然而，我還是無法放下沒人願意動一根手指來幫助我這一點。

我們的表演對於觀賞的觀眾而言具有多重意義，但他們對我和烏雷來說也相當重要。有時這些意涵超出我們意識的了解範圍。時隔多年，我不禁想著：《切割》之中，我們之間開始浮現的衝突呢？在《空間中的擴張》裡，烏雷離開而我持續推撞柱子的這個事實，是不是就是某種象徵呢？那時的我們是一個團隊，我們就像同一個人：烏雷與瑪莉娜。如膠似漆。但同時，人們——藝廊經理人、觀眾——越來越把我視為我們兩人的代表。這並非我追求的角色：事實上，這是帶給我私生活許多不悅的起點。

∫

一九七八年，布魯克林博物館（Brooklyn Museum）邀請我們參加一場團體秀，叫作歐洲表演系列（The European Performance Series），我們把艾芭裝進籠子裡一起搭飛機到紐約。那是我第一次到紐約，我一下就愛上了這裡，尤其是我們當時落腳的蘇活區。

我們前一年在波隆那表演《無法估量》時，認識了一位美國批評家兼作家艾蒂‧狄亞克（Edit DeAk）。艾蒂有匈牙利血統，而且是個很有個性的人。我對她印象非常深刻：其中一個原因是她的鼻子比我還大。她是我這輩子見過鼻子最大的人。簡直是巨鼻。她出版一本叫作《藝術儀式》（Art-Rite）的雜誌，那是本很前衛的刊物⋯自家製造的外觀，印在廉價的新聞紙上，免費在蘇活區的街頭發送，一九七八年的

烏雷／瑪莉娜・阿布拉莫維奇，《切割》（行為藝術，三十分鐘），H一人性藝廊，格拉茲，奧地利，一九七八年。

蘇活區和現在可是天差地別。

那個年代的紐約正處於金融危機，而整個城市卻更顯堅毅；蘇活是曼哈頓最剛毅的地區之一，那裡毫無商業活動，只充斥著沒暖氣沒熱水的藝術家閣樓，租金無比低廉。艾蒂也住在這個地方，在伍斯特街（Wooster Street）上，而我和烏雷和她同住了幾週。那幾週實在令人驚艷。

那是龐克的巔峰時期，是穆德俱樂部（Mudd Club）、WＣBGB酒吧的全盛期，也是雷蒙斯樂團（Ramones）、金髮美女樂團（Blondie）、莉迪亞・朗區（Lydia Lunch）和臉部特寫（Talking Heads）的高峰期。親眼看見和聽見這些人表演顛覆了我的內心。艾蒂是雷蒙斯樂團的朋友，而雷蒙斯他們愛死了艾芭──他們還讓她出現在一支影片裡！

當時有些機構會付錢請人把車子從紐約運到加州：我們認為那是一個走訪美國的好方法。所以由烏雷開車、艾芭坐在後座，我們往西行了。

芝加哥、丹佛、鹽湖城、拉斯維加斯──這裡在

我看來是一個神奇的國度，無比遼闊又無比美好。有好多便宜、隨你愛住就住的汽車旅館，可以在通透明亮的餐廳裡吃著分量超大的餐點。到拉斯維加斯時實在太熱了，我們還替艾芭訂了一間有冷氣的（便宜）房間讓她住！接著我們就到賭場去玩。我好愛拉斯維加斯的賭場，沒有窗戶或時鐘──在旋轉輪盤和角子老虎機之間，所有時間的觀念都消逝，又或者轉變成某種全然不同的東西，就像我們的行為藝術一樣。我完全被角子老虎機迷住。烏雷是真的要用拖的才拖得走我。

我們把車子運到了聖地牙哥，用美金九百元買了一台又大又舊的大凱迪拉克，開到墨西哥。那台車還真適合開到墨西哥──它在沙漠中央就熄火了。在我們把車拖吊回聖地牙哥之後，賣我們車的人修理了車子，而我們大刀闊斧地開車回紐約，試圖把車賣掉。雷蒙斯樂團對車子挺感興趣，還有另一個在休斯頓街上經營車庫的男子，但中間發生了一件小事：我們發現自己並不是真的持有車輛的所有權。最後我們把車子停在蘇活區的某條街上，鑰匙插在引擎發動口，接著就飛回阿姆斯特丹了。

§

幾個月後艾蒂來到歐洲，帶著一甕她表親的骨灰，她想把骨灰葬在匈牙利。但首先，她加入我和烏雷一起開車到科隆參加藝術展。我們還有幾個同伴，包括製片人傑克‧史密斯（Jack Smith），他是個非常古怪、又高、又奇特的人，非常 gay。他唯一會聽的音樂只有安德魯斯姊妹（Andrews Sisters），而且他還對霍華‧休斯[1]和巴格達完全偏執。他也喜歡旅行時帶著一個裡面放了猩猩填充玩偶的紅色行李箱。有一次

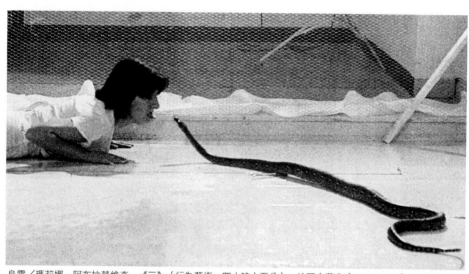

烏雷／瑪莉娜・阿布拉莫維奇，《三》（行為藝術，四小時十五分），哈爾金藝廊（Harlekin Art），威斯巴登，一九七八年。

他因為錢的事情和艾蒂吵了一架，隔天早上我們起床後，發現猩猩玩偶背後被插了一刀放在鏡子前面，而旁邊就放著傑克打包好的紅色行李箱。那天稍後他還試圖勒死他的助理。從那以後我就試著與他保持距離。

那年的十一月三十日，我們在威斯巴登（Wiesbaden）的一間藝廊做了一場生日表演，叫作《三》（Three）。作品之中的第三個元素是一條四呎長的蟒蛇。主要概念是我和烏雷都趴在藝廊的地上，分別試圖引誘蛇。這對我而言特別有意義，因為自從四歲那年和外祖母一起在森林裡散步遇到蛇以後，我就非常怕蛇。

然而，表演一開始，我就如同以往一樣越過了那個通道，疼痛與恐懼轉化成別的東西。這次也不例外。我們分別做各種事情想要引誘蟒蛇靠近——拉扯一條震動中的鋼琴線、對著瓶口吹氣——蟒蛇朝我爬近。牠吐出舌頭，我也吐出我的，兩者只相距一吋遠。就這樣，我們面對面，蟒蛇與我。那就像聖經中的某個場面一樣。表演在（四小時又十五分鐘之後）蟒蛇決定溜走時才結束。

就這樣開始形成了一種模式，我不否認自己是造成

它的因素之一──又或許是任由它發生的因素之一。在我們的藝術夥伴關係中，我們嘗試拋開自我、拋開

陽性與陰性，融合成為一種第三體，那對我來說是藝術的最高形式。同時，在我們的住家生活之中（如果

貨車也是一種住家的話），烏雷擔任的是典型的陽性角色：他是供給者，是採集狩獵的人。他負責開車、處

理財務；而我承擔所有洗衣煮飯還有織毛衣的工作。

但就如同在《三》之中不知道是什麼原因吸引了蛇，或是在《無法估量》之中觀眾把焦點放在我身上，

還是在《切割》之中的關注（儘管那是負面的），我開始在媒體間成了嶄露頭角的那一方。當我們的表演

被寫進藝術雜誌，我的名字幾乎都是先被提及的那個。當義大利知名批評家兼哲學家吉洛‧多福斯（Gillo

Dorfles）寫下一篇關於《空間中的關係》的文章，卻完全沒有提到烏雷。那篇文章讓我非常困擾，我還把

它藏起來不讓烏雷看到。

我愛他，不想讓他受傷。而雖然最初他對於這些什麼都沒說，但他卻一點都不喜歡這種感覺。

一九七九年我收到了一封邀請函，請我參加在波納佩島（Pohnpei）舉行的藝術家大會，那是一個位於

太平洋中央的小島嶼，是密克羅尼西亞群島（Micronesia）的一部分。邀請函來自湯姆‧馬利奧尼，他是

一名在加州奧克蘭克朗波因特出版社（Crown Point Press）工作的觀念藝術家。我在愛丁堡表演時認識了

湯姆，後來又在貝爾格勒SKC的四月會議和他碰面。他知道我早期的作品，所以他的邀請函是署名給我，

而不是同時給我和烏雷。

我因此感到非常懊惱。那個時期我真的很想和他一起共事，於是我騙了他。我說邀請函是給我們兩人

的，但因為他們預算有限，所以要我們兩個丟硬幣決定。在我生命中的許多重要時刻，當我需要做出抉擇

時，我都會丟硬幣決定：這樣一來，你本身的能量就不會左右決定；抉擇變成了一種宇宙的力量，而不是

你自身的。每當要丟硬幣時，我會做好輸的全然準備——說真的，我想要輸。接著烏雷拋出硬幣，我選了頭像，結果出現的是頭像。

後來我就去了波納佩。

這對我來說是一場重要的旅程。當時一共有十二位藝術家，其中好幾位都是我相當欣賞的人——蘿瑞・安德森、約翰・凱吉（John Cage）、克里斯・博登・布萊斯・馬登（Brice Marden）、瓊・喬納斯以及派蒂・史戴爾（Pat Steir）——我和約翰、瓊、派蒂交上了朋友，尤其是蘿瑞，我最初和烏雷在波隆那表演《無法估量》時見過她。她的聲名遠播。我記得讀過一篇關於她在熱那亞（Genoa）穿溜冰鞋的表演，她站在一塊冰上演奏小提琴，而冰就在她底下緩緩融化。我覺得那實在太棒了。

蘿瑞和我一起搭小船到一個小島，島上的小屋裡面似乎舉行著某種儀式。身穿牛仔褲、脖子上戴著一條有巨大十字架墜飾的項鍊的小島國王，邀請我們與其他族民一起進行儀式，族民全都赤裸著半身，穿著某種稻草裝飾。晚餐是擺在棕櫚葉上的狗肉。蘿瑞和我互看了一眼。「不用了，謝謝。」我們說。

「或許你們想帶一點給你們的朋友，」國王說。

我們覺得無法拒絕。他們給我們好幾塊用棕櫚葉包起來、又腥又血紅的狗肉，而我們把那帶回船上。當地人也給了我們一些樹皮讓我們嚼：他們說樹液有神奇的力量。嚼了樹皮之後的二十四個小時，我覺得自己什麼都聽得見——我的心跳聲、血液流動的聲音、綠草生長的聲音。當我們回到紐約以後，蘿瑞寫了一首關於這一切體驗的歌。

每位受邀的藝術家都有十二分鐘，可以與島上居民討論他／她想談的任何話題：籌辦人打算把所有對話錄下來，並發行一張名為《嘴巴的詞語》（Word of Mouth）的十二吋黑膠唱片。我的部分是

以朗誦一連串看似隨機的數字開始：「八、十二、一千九百七十五；十二、十二、一千九百七十五；十七、一、一千九百七十六；十七、三、一千九百七十六⋯⋯」

接著我就聊到我和烏雷醞釀出的新想法，把我們男性和女性的身分融合成第三個個體：

我們關心的是男女兩種個體之間的對稱。我們藉由合作創造了一個挾帶重要能量的第三存在體。這個由我們製造出的第三能量存在體不再依賴我們倆，而是有自己的特質，我們稱之「那個自己」（that self）。作為一個數字，「三」代表的只有「那個自己」，沒有其他意義。非物質傳送的能量將能量變成了一種對話，從我們這一端延伸至一個目擊者的內心與感性，而他也成為了我們的同夥。我們選擇用自己的身體作為唯一的素材，如此才有可能讓這樣的能量對話。

對我而言這說明了一切。

我繼續說：「現在我想說一件非常重要的事。」接著我就開始用一種虛構的語言發表一段演說。而有些當地人隨性地拍了手，因為我所發出來的一些聲音聽上去就像他們實際使用的語言。最後我按下一台錄音機的播放鍵，放出了烏雷的聲音，說著在我離開前他口述的一段訊息：「誰創造極限？」這是關於我們所有作品的一句重要聲明──但我現在想想──那或許也是他因為被拋下而發出的抗議。

∫

有了表演的收入以及來自荷蘭政府的津貼，我們的生活好過了些，所以我們搬離貨車找了個新住所——

一個天花板很低的閣樓，位於靠近阿姆斯特丹港口的倉庫建築物內。碼頭邊有許多這類的建築物：過去曾被用來儲藏香料，現在都租給了藝術家。

我們和幾個新朋友一起租下了左特基茲街（Zoutkeetsgracht）一一六／一一八號的第三層樓。那是個特別的地方，裡面住著特別的人。樓層一共有四間房，我們將其作為臥房使用，四個房間的中央則用作客廳／廚房。我們自己從廚房水龍頭接了一條水管用來淋浴：你要站在房間中央的一個桶子裡，用水管沖身體來洗澡。建築物的電梯從各樓層的中央串連——有時要去別的樓層的人會誤停在我們這層，而且正好是有人在洗澡的時候。

而那不過是一切古怪的開端而已。

大概一年前，我們探訪蘋果藝廊時順便查看我們的鞋盒信箱，發現裡面有一支錄像，上面標記著**瘋子製作**（Maniac Productions），**瑞典**。就這樣——上面沒有任何人名、電話號碼或是回寄地址。錄像在那個年代相當稀有，所以我們馬上就興趣大增。我們看了影片。裡面是幾個短的行為藝術作品，一支比一支精采。我們又看了一次影片，後來就忘了它。

我們租了香料閣樓不久後又再次前往藝廊，門一打開，就走進了史上最不搭軋的三人組合：一個身型嬌小的黑髮男子，一個有著搖滾巨星長髮、鼻子碩大又身材高姚的男子，還有一個身穿白色睡袍，脖子上套了個馬桶座的女孩。他們是艾德蒙多・贊諾里尼（Edmondo Zanolini）、麥可・勞勃（Michael Laub），以及只有十五歲的女孩布莉姬特（Brigitte）——一個義大利人、一個比利時人、加上一個瑞典人——他們是自稱瘋子製作的行為藝術三人組。

他們取這個名字最主要的原因是，他們會找自己家族裡面的人來做奇怪的事。舉例來說，艾德蒙多的祖父有縱火癖，又因為他已經上了年紀，所以是個危險人物——他曾經放火燒了自己家好幾次。他的家人非常謹慎地不讓他接觸火柴，除非是瘋子製作的時候。艾德蒙多會邀請他的祖父到劇場，並給他一大盒火柴；祖父會在劇場裡遊蕩放火，而三人組會進行表演，並假裝沒有注意到他。這是他的瘋狂行徑。

那是相當原創的劇場，而且艾德蒙多的祖父也相當滿足。他不在乎觀眾是否在看他，因為他有他的火柴。

艾德蒙多和布莉姬特搬進了我們的公寓。麥可出身自布魯塞爾的鑽石商人世家，所以每次他來拜訪時都會帶著一堆高級食物，供我們飽餐一頓。他也是瘋子製作的金主。

身為我們之中唯一有錢的人，他感到罪惡，所以每次他來拜訪時都會帶著一堆高級食物，供我們飽餐一頓。他也是瘋子製作的金主。

另一名租戶皮歐特（Piotr）是一名髮型超級搞笑的波蘭藝術家：扁塌的直髮剪成一顆大蘑菇的樣子。

他搬到了客廳——只因為實在太冷了，他睡在房子中央的一個帳篷裡。

每個月的最後一個週五，住在阿姆斯特丹高檔地段的人會把他們不要的家具擺到人行道上。而我們閣樓的家具就是這麼來的。第一週，我們找到一張沙發跟幾張椅子；另一週，找到一張咖啡桌；又另一週，一盞燈。接著在另一個神奇的星期五，我們得到了一台可以用的冰箱。

這個冰箱除了一般用途以外，還有一個功能。皮歐特有一本邏輯書——我想那是翻譯成波蘭文的維根斯坦（Wittgenstein）的著作——出於只有他自己最清楚的原因，他把那本書放在冰箱裡。那本書是他在這世界上最喜歡的東西。每天早上起床他臉上會掛著一副蠢笑容，從冰箱裡取出他的書，耐心地等待著他想讀的那一頁解凍，用波蘭文讀給我們聽，接著就闔上書本，再放回冰箱等著明天使用。

香料閣樓是我們的波希米亞。那是我人生中第一次的團體生活，而且每個人都是如此的古怪而不同——

122

我愛死了。我總是忙著照顧每個人，而每件事總是以分崩離析收尾。

舉個例子，艾德蒙多（投身行為藝術前曾是一名熟練的莎翁劇演員）瘋狂地愛上了布莉姬特（那名脖子上掛著馬桶座的十五歲少女）。布莉姬特的父親在瑞典開啟了色情產業——非常轟動；色情片的革命就是在那裡發生的——而她痛恨父親，也痛恨所有人。她是個深度憂鬱的人，連一個字都沒說過。公寓裡的每個人都會一起吃飯，而她就坐在那裡，一語不發。後來某天深夜裡，艾德蒙多敲了我們的門。我開了門說：「怎麼了？」「她說話了，她說話了！」他說。「她說了什麼？」我問。「她說：『呸』，」他回答。

「那沒什麼啊，」我說。

隔天早上，她打包行李離開了。就這樣。他逼她說點什麼，而她就離開了。艾德蒙多止不住哭泣。於是他的父親從義大利趕來安慰他。他是個牙醫，帶了所有的裝備一起來，他用一張報紙墊在桌上整齊地排開這些工具。然後他就開始一邊修補艾德蒙多的牙齒，一邊替我們所有人煮義大利麵。與此同時，麥可的女友瑪琳卡（Marinka）（一個美到不行的克羅埃西亞人）搬了進來，成為瘋子製作的第三名新成員。

而皮歐特瘋狂地愛上了瑪琳卡。瑪琳卡則是深深地愛著麥可。

後來發現除了因為舒適以外，麥可住在旅館還有另一個原因。原來他還有另一個女朋友，名字叫烏拉（Ulla）。「我好快樂，」有一天他這麼對我們說，他說到他的兩個女友。「她們兩人是彼此的完美互補。」瑪琳卡和烏拉知道（也喜歡）彼此，也同意（但不喜歡）這個安排。後來烏拉懷孕了——不只是懷孕，還是雙胞胎。當麥可告訴瑪琳卡以後，她搬到了澳洲。而皮歐特跟著她到了那裡，在她生日那天自殺了。瑪琳卡後來在動畫與設計方面有一番成功的事業，最後也和麥可建立了友好關係。在這之後不久，依然年輕的瑪琳卡，將因癌症而死亡。

還有更多死亡。這次是件大事：一九八〇年五月四日，狄托過世了，享年八十七歲。荷蘭電視台轉播了國葬儀式，整整四個小時。而我和同鄉的瑪琳卡準備了一場盛大的葬禮宴席，一起躺在床上看完整場國葬，一邊吃一邊哭，接著又繼續吃再繼續哭。烏雷和皮歐特覺得我們兩個看上去像瘋子。但我們哭泣是有原因的：我們知道這個人的死亡代表一切都會改變——要是少了這個強硬的男人維繫住整個南斯拉夫，家鄉的一切都會分崩離析。

葬禮非常盛大、莊嚴。狄托在斯洛維尼亞過世，攝影機記錄下火車載著他的遺體駛進貝爾格勒的畫面。現場聚集了大量民眾，每個人都身穿黑衣，都在哭。農婦們扒開了自己的衣服，露出她們的胸部，悲痛地搥打著胸口哭喊：「為什麼？為什麼你要帶走他？你為什麼不帶走我？為什麼不帶走我？」

她們在說誰？上天嗎？共產黨才不信神。但南斯拉夫人算是將神和狄托當成一體一併相信著。

我可以理解。狄托有許多偉業。一九四八年，當史達林想接管整個東方集團（波蘭、捷克斯洛伐克、匈牙利）時，是狄托阻止了他侵略南斯拉夫。他找出了方法，讓這個國家保有自己獨有的社會主義特色的共產主義，不與美國或是蘇聯掛鉤。他以偉大的風格成就了這些。

而且他以偉大的風格成就了這些。這點有說出來的必要。他有著花花公子的精神：他愛過蘇菲亞・羅蘭（Sophia Loren）、吉娜・露露布麗姬妲（Gina Lollobrigida）、伊莉莎白・泰勒（Elizabeth Taylor），她們都到過他在布里由尼（Brijuni）的避暑小島，卡洛・龐帝與理查・波頓[2]也都去過，更不用說世上每個重要的領導者了。當蘇菲亞・羅蘭到訪時，狄托把匈牙利臘腸丟進海裡，就為了能讓她看他的老鷹俯衝搶食。他與李・馬文[3]一起邊喝威士忌、邊看美國電影。他獵捕大型獵物：他總是把右腳放在剛獵到的熊身上作為拍照的姿勢。或許這一切都非常頹靡（非常美式風格），但對於南斯拉夫人而言，他們覺得：「這

就是狄托——他什麼都做得到。」

我也是這麼覺得。我的父親帶我到馬克思與恩格斯廣場看狄托演講太多次了——我們在特別觀看區，離他非常近。我很難描述那樣的體驗：他的非凡氣質是那麼的絕對、氣勢凌人。當他開口時，我感到電流在我全身竄動，淚水湧上我的雙眼。而且他在說什麼並不重要。這是一種集體催眠——一群數量龐大的人，在歷史中的某個時刻，相信他所說的每個字，知道那一切都是合理的。

∫

後來烏雷和我用催眠來做我們自己的實驗。

我們想要接觸無意識。所以我們在三個月內定期讓自己接受催眠，也把這過程錄音下來。我們指示醫生在催眠狀態之下問我們關於工作的特定問題。結束後我們會聽錄音，並從中收集概念和圖像，將它們轉變為行為藝術——總共有四個，其中三個用影片呈現，一個直接面對觀眾。

我們的第一件作品叫作《接觸點》（Point of Contact）。其中，一台錄影機拍下我們面對面站著，用食指指著對方，指尖相距甚近，同時我們專注地看著彼此六十分鐘。表演的概念是不需透過接觸就能感覺到彼此的能量，一切都透過眼睛。

第二個作品——在都柏林的愛爾蘭國家美術館（National Gallery of Ireland）的觀眾面前上演，叫作《靜止能量》（Rest Energy）。這個作品用上了一把大弓箭，是信任的極致表徵。其中我拿弓，而烏雷握著弦，把箭扣在他的指關節處，箭頭直指我的胸膛。我倆都處於持續緊張的狀態，一人拉著一邊，處於如果他鬆

手了、我就會被箭刺穿心臟的持續威脅之下。而同時，我們的胸口都貼了一個麥克風，藏在我們的衣服底下，讓觀眾可以聽到我們心跳被放大的聲音。

而我們的心臟越跳越快！這個作品的時間是四分鐘二十秒，但感覺好像永遠一樣。那緊張感令人無法承受。

第三件作品叫《心之本質》（Nature of Mind）——我們錄下了這場作品。我站在阿姆斯特丹港的碼頭邊；在攝影機照不到的地方，而在我的上方，烏雷穿著一件紅色上衣，正懸吊在一台起重機上面。影片中我只是站在那裡，雙手舉在空中，一分鐘又過另一分鐘，什麼事都沒發生。接著，感覺好像過了永遠一樣，一道紅光閃過，烏雷在那個時候突然掉入了我下方的水裡，濺起水花。你看到的只有這個鮮明的水花，大概只出現了四分之一秒。那就像發生在我們生命中的許多事情一樣：一個短暫的瞬間，永遠無法再次被捕捉。

最後一個行為藝術是《永恆的觀點》（Timeless Point of View）。不同於其他作品，這是我自己的想法而非協作成果：這源自我的一個在催眠過程看見的幻影，與我想要死去的方式相關。我們在荷蘭中部一個叫作艾瑟爾湖（IJsselmeer）的大湖拍攝作品：

背景的遠處有一艘小船，但它只以一片單一色彩上的剪影顯現。其中，阿布拉莫維奇坐著划船，而烏雷站在岸邊透過耳機聽著她划船的聲音。圖像和聲音之間的間隔十分惱人，船槳碰觸水面的聲音一直沒有改變，但不能配合上小船越划越遠，逐漸消失在地平線的樣子。

我的工作和生活兩者是如此的緊密。在我的職業生涯中，我創造了一些只有在時間流逝後，才開始看

見他們的無意識意義的作品。在《接觸點》之中，我們是如此靠近，但介於我們之間的那一小塊空間，那塊最終阻礙了我們靈魂聚合的空隙，是無法搭起的。在《靜止能量》之中，烏雷掌握著可以摧毀我的權力，他可以真的打碎我的心。在《心之本質》，他是我生命中倉促而重要的過程，因為情感是那麼的強烈，他就像水花一樣濺起——然後，就這樣，最終消逝無影。

至於《永恆的觀點》則是不可免地與我父親教我游泳的記憶相關。現實生活中是他離開，划著船遠遠沒入亞得里亞海，當我奮力掙扎著游向他時，他脅迫著要消失在我眼前，但這個事實並不重要。在這個作品中我矯正了過往，讓我自己變成有權力而且獨立的那一方：烏雷的角色則被減弱，在我的命運將我帶離他身邊時，他只能在一旁無助地看著。

我意識到這是我不斷回歸的主題——我總是試著向每個人證明我獨自也能做得到，證明我可以活下去，不需要任何人。而就某種層面來說，這也是一種詛咒，因為我總是做得很多——有時候，做得太多了——也因為我太經常被獨自留下（也可以說，我也希望這樣），而且缺乏愛。

<hr />

1 編註：霍華・休斯（Howard Hughes, 1905-76），美國著名大亨、飛行員、電影製片、慈善家。

2 編註：卡洛・龐帝（Carlo Ponti, 1917-2002），義大利電影製片人。理查・波頓（Richard Burton, 1925-84），著名英國演員。

3 編註：李・馬文（Lee Marvin, 1924-87），美國電影演員。

烏雷／瑪莉娜・阿布拉莫維奇，《靜止能量》（據影片長度為四分鐘），ROSC'80，都柏林，一九八○年。

一九八〇年十二月十五號的晚上，我在澳洲中部的內陸做了這樣的夢：

烏雷要去打仗了，現在正要開始。

我在我外祖母的肩膀上哭泣，說著：「為什麼，為什麼。」我很絕望，因為我知道

什麼都改變不了，這一切就是會發生。

他們想要殺了我，朝著我丟手榴彈。

但手榴彈一顆都沒有爆炸。

我把手榴彈從地上撿起來，朝他們丟回去

後來他們告訴我我贏了。

他們帶我到一張我可以睡的床。

床很小，軍營用的，罩著藍色床單。

從一九七〇年代中期到尾聲，行為藝術開始風行。有好多表演上場，而多數都很糟——看似大家都在做，但是只有極少數是好的作品。因為低劣的行為藝術實在太氾濫，已經到了當我和別人說自己從事行為藝術時會感到丟臉的程度——有人會吐一口口水到地上，然後說那就是行為藝術。

而在那個同時，這個媒介的創始人都已不再年輕，而這類的作品需要一定的體力支撐。市場上，尤其是買賣者，開始對藝術家施壓，要他們創造出可以買賣的作品，因為畢竟行為藝術創造不出什麼有市場的東西。從一九七〇年代步入一九八〇年代，彷彿所有糟糕的行為藝術家都變成了糟糕的畫家。就連重要的藝術家，例如克里斯·博登和維托·阿肯錫都分別轉向，開始製造物品和建築。

這一切發生的時候，我和烏雷正在尋找解決方法——創作表演的新方式。我對回去畫畫一點興趣都沒有，他也一點都不想回去拍照。於是我們說：「我們走入大自然吧。我們何不去沙漠呢？」我們總開玩笑說摩西、穆罕默德、基督和佛祖走入沙漠之前都是無名小卒，出來以後就不得了，所以沙漠裡面一定有什麼特別的……

一九七九年我們受邀到澳洲參加雪梨歐洲對談雙年展（European Dialogue Biennale of Sydney）。那是一場非常重要的活動——澳洲人第一次有機會見識歐洲新銳藝術家。許多藝術家受邀，我們被邀請做一場開幕表演……這可是一大殊榮。我們接受了，但告訴策展人我們要提前抵達感受一下現場，因為我們從來沒到過世界的另一端。我們希望能夠自然而然地、有機地得到新概念：我們不想要準備出一個和現場一點也不搭的作品。

接受邀請的我其實還別有用心。

當我十四歲時，在貝爾格勒，我發現了一個神奇的男人，名叫帝博爾·塞凱伊（Tibor Sekelj），他是

129

一位瘋狂絕倫的人類學家。當時他大概快要五十歲，已經到過世界上每個地方，也什麼都做過了。他每四年學會一種新語言。而每一年他都會深入異域旅行——巴西的亞馬遜叢林，或是新幾內亞的塞皮克河（Sepik River）——又或者到其他荒野。每次旅程他都會接觸近乎滅絕的部落，食人族或獵人頭族，接著在每一年年末，他會到大學去發表關於他研究的演說。每次我都會坐在第一排——從十四歲、十五歲、十六歲、十七歲。

我飢渴地咀嚼著他的一言一語。我的夢想就是：有那麼一天，我也可以到這些地方，也能有像他這樣的體驗。

他曾經說了一個我一輩子都不會忘記的故事。在密克羅尼西亞的某處，有一個雙環島嶼群，一環大的島嶼群包圍著一環小的。塞凱伊訴說了一段關於戒指和手環的故事。他說，在小環島群之中某座島的島民，有一種儀式：每年特定一日，所有島民都會帶著一種特別的戒指搭著小船到下一座島上。於是拿著戒指的人就會大吼大叫，並且跳一那座島上的所有人都會關在他們的小屋裡，假裝自己不在家。於是拿著戒指的人會告訴他們，從自己的島嶼來到這種舞蹈來讓躲在小屋裡的人出來，而當他們終於出現時，帶來戒指的人會告訴他們，從自己的島嶼來到這個島是多麼艱難的故事——途中經過了暴風雨；有一隻鯨魚吃掉了戒指，而他們必須和那隻鯨魚搏鬥才能奪回戒指——一連串的傳奇事蹟。而最終，他們會將戒指交出，並回到他們的島上。

隔年，收到戒指的居民會再把戒指帶到下一座島，上演同樣的儀式——只不過這次是一組新的託戒人，他們會將自己的故事加到到前一年送戒指的那群人故事裡。於是年復一年，這個戒指會繞著小環島群游行——相同的過程也依相反的順序在大環島群上發生著，但用的媒介是手環！島群的一環順時針傳遞著戒指，另一環則是逆時針傳遞著手環。而所有的故事不斷加乘。對我來說就像一場無盡的電影一樣。

所以當我想到要去澳洲時，最讓我心動的一件事就是去內陸，到澳洲中央的維多利亞大沙漠，並與澳洲的原住民接觸，就像我的偶像塞凱伊會做的一樣。他們一定有很棒的故事。烏雷和我開始閱讀一切我們

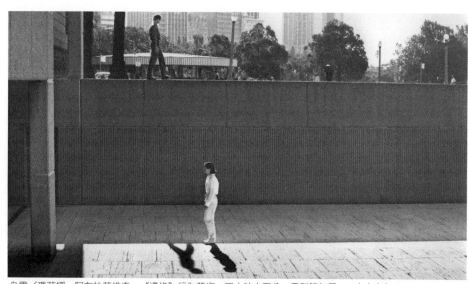

烏雷／瑪莉娜・阿布拉莫維奇，《邊緣》行為藝術，四小時十五分，雪梨雙年展，一九七九年。

能找到與原住民相關的資訊，而看得越多，我們就越了解那是一個多麼精采奇特的文化。

我們學到土地上的每一吋地理特徵對阿南古族（Anangu）都是神聖的，阿南古是他們的自稱（至於美國土著，原住民〔Aborigines〕這個字對他們來說，只是代表「人」或是「人類」而已）。我們也學到了「夢世紀」（Dreamtime），也就是原住民版本的創世紀，是同時存在於過去、現在以及未來。我們讀到創造者穿過了一片叫作歌之版圖（songlines）的土地。歌之版圖中歌曲的文字敘述了地標──那些神聖的岩石與樹木，水坑與山巒──標記出路線。而我們讀到，那些創造者跨越時間和空間存在著：原住民與他們在夢中和清醒的生活中都有所接觸。

我等不及親眼看看這個地方了。

雙年展的策劃人接受了我們抵達澳洲後才想出表演內容的計畫。我們抵達澳洲十天後，想到了一個非常簡單而美麗的點子。畢竟，我們已經來到地球的另一端，這裡的季節顛倒，光線也不同，所以我們想要利用光

影來做些什麼。我們得出了一件叫作《邊緣》（The Brink）的作品。其中，烏雷在新南威爾士美術館（Art Gallery of New South Wales）擺滿雕像的中庭高牆上緩緩來回走動；高牆的另外一邊就是繁忙的高速公路。他緩步前行在真的可能掉落的危險之上，而同時我走在中庭高牆映出影子的邊緣，走在隱喻的危險之上。同時影子悄悄移動，非常緩慢地在中庭之中變動著──直到四小時十五分之後，一秒不差，當空間中再也沒有日光時，表演結束了。

表演結束後，距離我們飛回國還有十天的空檔。我們全心想著要在內陸度過這段時間。當我們告訴雙年展總監尼克‧瓦特洛（Nick Waterlow）我們對此有多麼狂熱時，他說他有個叫菲利浦‧托恩（Philip Toyne）的朋友住在愛麗絲泉（Alice Springs），正好是沙漠的中心，而且非常熟悉那個地方。尼克說托恩是個原住民土地權激進分子兼律師，一心想要將澳洲殖民者奪走的神聖土地歸還給部落。尼克替我們寫了封介紹信給菲利浦。「他個性有點易怒，」尼克說，「但要是你們給他這封信，或許他會帶你們探訪內陸。」

那個年代從雪梨飛到巴黎或倫敦都比飛到愛麗絲泉來得容易。我們買了最便宜的票，準時到場，然後就出發了。

當時的愛麗絲泉大概只有三條街，而且路上也沒多少人。我們逢人就問：「菲利浦‧托恩在哪？」最後有個男人指引我們到一條滿是塵土的路上，路的盡頭有一間半廢棄的旅館──那是原住民土地權的總部。我們踏進總部，看見一個滿臉鬍鬚的髒男人正對著野戰電話另一頭的人大吼。後來他終於掛掉電話，對我和烏雷上下打量一番後說：「你們倆該死的又是誰？」

「我們是尼克‧瓦特洛的朋友。」我們對他說。「他讓我們交給你這封信。」

他讀了信，然後開始對我們怒吼。

「我們是尼克‧瓦特洛的朋友。」我們對他說。

「操你媽的，你們是瘋了嗎？」他吼著。「給我他媽的滾出我的辦

公室！他給我帶這些白痴來幹嘛？你們和其他人一樣都只是吸血的觀光客！你們只想要拍些原住民照片，然後就回去過你們舒適的生活，告訴別人你們見過原住民！我不想跟你們有任何瓜葛——他媽的給我滾！」

他要脅似地站起身；我們趕緊撤離他的辦公室。

所以現在我們困住了。我們買了最低價的機票到愛麗絲泉，根本沒辦法提早回去。我們得困在這個只有三條街的城鎮十天；未經允許的話，你不能前往附近任何地方，而就算可以，我們也完全不知道要去哪裡，或是該怎麼去。

鎮上只有三個地方可以吃東西，而不管我們去到哪裡都會撞見菲利浦。幾天過後他開始和我們說話。

他說：「好吧，你們想怎樣？」

我們盡了最大的努力告訴他我們是誰、做的是什麼事。我們不是觀光客，我們說；我們是藝術家。我們去過遙遠的地方，而且對於原生族群有最大的敬意。我們對於內陸與其部落相當著迷；只想了解他們，然後讓我們的所見所聞可以體現在我們的作品上。

他近乎同情地搖了搖頭。「抱歉，夥伴，」他說。「這次沒辦法。原民土地權是一件相當敏感的事——各種團體都擔心部落遭到剝削，尤其是被外國人。但如果你們真的想要為他們**做**些什麼，並且帶著正式的提案來，下次或許我們可以再談談。」

於是我們就在愛麗絲泉閒晃了十天，接著飛回家寫了一個提案給澳洲視覺藝術委員會（Australian Visual Arts Council）。我們說我們想要與原住民一同在內陸居住六個月。我們想了解他們是誰、他們是怎麼生活，而我們想要讓所學到的一切給我們的藝術注入新的元素。後續的六個月我們會在澳洲旅行，表演由前六個月的經驗所啟發我們的新作品，並且發表關於我們在沙漠期間體驗的演說。

委員會的成員非常喜歡《邊緣》。他們通過了我們的提案，並給我們接下來的一年充裕的補助金。

一九八〇年十月我們賣掉了貨車，帶艾芭去寄住我們在阿姆斯特丹的朋友克莉絲汀・寇寧（Christine Koenig）家，然後飛往澳洲。

我們在雪梨買了一輛二手吉普車，並且穿掉上我們認為接下來六個月在沙漠會需要的所有裝備，接著就踏上通往愛麗絲泉的長途旅程——車程超過一千哩；我們花了將近兩週——我們又回到了那裡，又見到了菲利浦・托恩。他說：「什麼，你們已經回來了？」

我們需要有人帶我們認識環境，並將我們介紹給部落。他熟知地域和部落。我們知道他正在編寫一本關於原民土地權的書要呈交給澳洲政府，於是我們問他能為他做些什麼。

「你們能做些什麼？」他問。

烏雷曾經是個工程師，所以他知道如何製作地圖；他也曾是攝影師。我知道怎麼做平面設計。菲利浦的書需要用到地圖、照片和平面設計。於是他同意幫助我們。

接下來的六個月我們和菲利浦開車四處走訪，製作當地的地圖，拍攝照片。每晚我們會回到愛麗絲泉，與菲利浦和他的朋友加拿大人類學家丹・瓦尚（Dan Vachon），一起到那三間餐廳之一共同用餐。我們待在那間托恩作為總部的廢棄旅館。那真的是個很不尋常的地方。房間裡經常出現蛇，還有巨大的蜘蛛。房裡沒有冷氣，而且天啊，那裡真的很熱。北半球正是秋季，赤道以南則是春季，而澳洲中部正開始升溫。

白天內陸的溫度可以高達攝氏四十五度，接近華氏一百一十五度。

某些日子我們會整天沿著土狗圍欄開車，那是一道長達三千五百哩的障礙物，用來保護澳洲東南部的

134

羊群不受野狗攻擊。我們無法相信圍欄可以這麼長，也不相信那對於阻擋掠食者會如此有效——這讓我和烏雷聯想到另一個位於北方、更長而且更久遠的例子：中國的萬里長城。

在菲利浦的指導之下，烏雷繪製了附近部落奉為神聖樹木與岩石、水坑與山巒的地圖。雖然我們讀過這些東西，但實際在沙漠裡，在令人卻步的熱氣與浩大的虛無之中，我們所見所聞的一切有了更重大的意義。對原住民來說，地上和天上的一切都存有靈。這讓我想到 plakar 裡面的靈體；存在貝爾格勒公寓裡那又深又暗的衣櫃之中，在我年幼時期與我對話的存在體。與原住民的碰面很快就能證明我並不是唯一那麼想的人，證明這個或許是隱形的世界確實存在。很快地我會發現，原住民一直都活在這個世界。菲利浦終於相信我們不是觀光客——他大概覺得我們瘋了，或許他不是很了解我們在做的事，但我想他是尊重我們的。而現在，因為我們確實幫助了他，菲利浦准許我們向南前行——那是一般旅人不能進入的領域。他會帶我們到那裡，並把我們介紹給皮詹佳佳若族（Pijantjatjara）與賓土比族（Pintupi）的成員；之後，我們就要靠自己了。

出發前，我給已經好幾個月沒有聯絡的達妮察寫了信：

今天是我們在文明社會的最後一天，我會在今年年末再

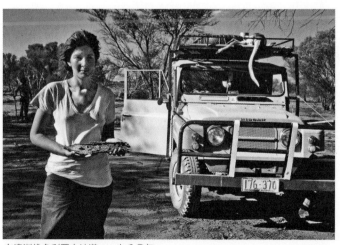

在澳洲維多利亞大沙漠，一九八〇年。

寫一封信給你。不管怎麼說，我都過著健康的生活，比在城市之中好得多。這裡的大自然實在是驚人的美麗。我們吃兔子、袋鼠、鴨子，還有住在樹洞裡的螞蟻和蟲。這些都是純蛋白質而且非常健康。我腳上穿的是帆布靴，可以好好保護我的腳不受蛇和蜘蛛叮咬。今年我們會在沙漠的營火之中慶祝我們的生日。我將滿三十四歲，而烏雷要三十七了。在我的生命中從未感到像現在這般年輕。旅行可以讓一個人保持年輕，因為他根本沒時間變老……現在的溫度大概是攝氏四十至四十五度。這個溫度真的讓我們很有感。我們在有著滿天星星的戶外睡覺，覺得自己好像是這星球上最先存在的人。

§

可怕的還不只是天氣。無處不在的塵土、強烈的臭味，以及內陸之中蜂擁成群、甩都甩不開的蒼蠅，你根本無法防備，這連西方人——就算是習慣體驗極端活動的西方人——也無法適應與澳洲的原生住民接觸。

原住民不僅是澳大利亞最古老的種族，也是這星球上最古老的種族。他們應該被當作活寶藏對待。但他們接受到的待遇並非如此。

我們（起初）和他們沒有任何交流。部落原住民不會和你交談，因為他們不是以你熟悉的方式與你交流。我花了三個月才發現他們原來是在和我說話——在我的腦海裡，以心電感應的方式。那是一切開始在我面前展開的時刻。但你得先花上三個月來攀爬這面高牆，這是多數澳洲人不會做的事。比起待在沙漠，他們更想去巴黎或倫敦。

此外還有那氣味。

皮詹佳佳若族與賓土比族不用水洗澡——一是因為沙漠中的水本來就不多，再者是因為他們不想打擾住在水坑之中的全能創造之神——彩虹蛇。他們用營火的餘燼來清洗自己，而這並不會消除他們身上的氣味。對西方人來說，這種氣味實在無法忍受：聞起來就像用一顆生洋蔥在你眼睛周圍摩擦一樣。

不過還有許多關於原住民的美妙事蹟。首先，他們是遊牧文化，非常的古老，而且與整個土地的能量緊密連結。這片土地上充滿著許多故事：他們一直在這片神話般的土地上遊走。原住民會告訴你：「這是一個蛇人在這裡和一個水女打架。」——而你會看到一些巨石，或是看上去像某種奇形怪狀的魚的草叢。

你看著這片土地，聽著這些故事，而這並不是過去發生的事，也不是未來將發生的事。這是正在發生的事。一直都是當下。並不是「發生了」，而是**正在發生**。

這對我來說是一種革命性的概念——我所有與存在於當下的觀念都起源於此。

慶典是他們的生活方式。他們不僅在一年中的特定時間進行這些儀式，而且是持續不斷的。你會看到原住民身著羽毛、面部彩繪在沙漠中行走——在熱氣沖天、塵土飛揚的一片荒蕪之中行進，而你會問：「你們要去哪？」他們會用破破的英文說：「噢，我們有正事」——指的就是慶典。

「但正事在哪？」你問，他們會帶你去看遠方的石頭和樹。

「這是辦公室，」他們會這麼說。

烏雷喝著雨後的水，澳洲中部沙漠，一九八○年。

最令我著迷的事就是他們完全沒有個人財產。這與他們不相信有明天這個事實相關；他們只有今天。

舉例來說，在沙漠中很難見到袋鼠。當他們找到一隻時，他們就有了食物可果腹，這對他們來說是件大事。

但他們殺掉袋鼠煮來吃之後無法全部吃完，總是會剩下一大堆肉。不過因為他們時常遷徙，隔天起床以後，

他們不會帶著沒吃完的肉離開。他們會拋下一切──隔天就是新的一天。

烏雷和我被分開，因為在原民文化之中，男人和男人一起，女人和女人一起。男女只會在滿月之夜做

愛，然後就再次分開。這創造出一種完美和諧──他們根本沒機會煩對方！當女人生小孩時，任何能分泌

母乳的都能餵養任何女人的孩子。這些孩子們就跑來跑去踢著足球，然後暫停幾分鐘去吸個奶，吸完又跑

去繼續玩。

我跟著部落女人的主要工作，就是看她們描述她們的夢。每天早上我會到某個田野上，然後依照階級

順序，從最年長的女人開始到最年幼的，她們會展示給我們看，用一根棒子在土地上畫些東西，畫出前一

晚夢到的東西。接著每個女人會指派角色給其他人演出夢的內容讓她們解析。她們全都會做夢，也必須揭

露這些夢──一整天都在演示夢裡的內容！有時她們沒辦法看完所有的夢，所以隔天早上她們會把前天沒

看完的夢演完，再加上昨天晚上的夢……這些工作可多了。

我對於沙漠最深刻的記憶就是靜止。

氣溫令人難以忍受。隨著春季轉為夏季，高溫會達到攝氏五十度或更高──大概是華氏一百三十度以

上。那就像一面熱牆。光是站起身走個幾步，你就會感到心臟像要衝出胸膛一樣。你沒辦法。那裡沒幾棵樹；

遮蔽物也少得可憐。所以你真的只能長時間靜止不動。只有在日出前和日落後才有辦法活動──就這樣。

要在白天的時候保持靜止不動，你必須放慢一切⋯⋯你的呼吸，甚至是你的心跳。我也想說原住民是我

所知道唯一不用任何藥物的人。就連茶對他們來說都太過刺激了。所以他們對酒精沒有任何抵抗力——那會全然抹去他們的記憶。

一開始，到處都是蒼蠅。我被蒼蠅淹沒——我的鼻子、嘴巴、全身都是。根本不可能把牠們趕走，於是我開始替牠們取名字：在我唇峰之上的叫作珍，喜歡坐在我耳朵裡的叫喬治。接著過了三個月後，某天早上我醒來，身邊一隻蒼蠅都沒有。那時我才了解，我之所以會吸引蒼蠅是因為我是陌生而不同的生物：一旦我變得和周遭的人事物相同，我就失去了吸引力。

而同時，原住民的氣味也不再令我費神了，我認為這並不是巧合。

∫

某天晚上，大概是蒼蠅不再糾纏的那幾天，我和部落的女人圍坐在營火旁，我發現她們正在我腦中說話。我們並沒有開口，但是她們正對我說著某些事：我在思考，而她們在回應我。

那是我的心靈真正開始敞開的時刻。我注意到我們會全部安靜地坐在一塊，但卻能進行完整的對話。例如，如果我想要坐在營火旁邊一個特定的位置，其中一個原住民會用心電感應對我說那個位置不好，我應該換地方坐，而我就會移動。然而

我與我救起的袋鼠菲德列卡（Frederika），澳洲維多利亞大沙漠，一九八一年。

根本沒有人說任何話——一切都不言而喻。

生活在那樣的熱度之下，處於非常寂靜的狀態，而且只有些許的水和食物，我變成了某種自然的天線。我會接收到非常神奇的影像，清晰到彷彿像在電視螢幕上看到的一樣。我在日記中寫下這些影像，恐怖的是（我後來發現），這些影像都是現實生活的預兆。我夢到義大利發生地震：四十八小時後，義大利南部發生了地震。我看到了有人射殺教宗的影像：四十八小時後，有人試圖射殺教宗若望・保祿二世（John Paul II）。

這也適用於最簡單且最私人的層面。例如，在阿姆斯特丹香料閣樓裡住著我的朋友瑪琳卡，她總是把床放在她房間裡一個陰暗的角落。而一月期間坐在沙漠某處的我，眼前浮現了她房間的三維立體影像。影像之中，她的床改放到了窗邊而非角落，而我並沒有看見她的人——就只是一間空蕩的房間，床擺在窗戶旁邊。我做了個小註記：「奇特的影像——她把床擺在窗戶邊真是不錯。」就這樣。我也寫下了日期。

一年半過去。我回到了阿姆斯特丹，來到了她的房間，看到床就如以往一樣擺在陰暗的角落。我說：「瑪琳卡，真是怪了；我在澳洲時看到一個景象，就在沙漠中央，景象中你的床擺在窗戶旁邊。我把這寫在我的筆記本裡。」她說：「我能看看日期嗎？」她看了日期，說道：「那陣子我回去貝爾格勒，把我的房間租給一對瑞典情侶。他們做的第一件事就是把床擺到窗戶旁邊。我回來以後，就把床擺回去了。」

∫

一開始和部落女人一起時，我因為天氣太熱所以偏頭痛很嚴重。後來烏雷從他們部落帶來一個藥師，

說他可以治療這種偏頭痛。他跟我要了一個容器，任何一種容器。我剛好有個空的沙丁魚罐頭，就給了他。

他叫我閉上雙眼躺在地上。我能感到他的唇，非常輕柔地碰觸了我額頭上的兩個點。後來當我睜開雙眼，

沙丁魚罐頭裡裝滿了血。他對我說：「這是鬥爭，埋了它。」我把罐頭埋進土裡。接著我照了鏡子，在他

剛才碰觸我的那兩個位置上，只有兩個藍點——皮膚並沒有破。然後我的頭就不痛了，而且還有一種無比

輕盈的感覺。而我一回到城市，偏頭痛又回來了。

部落女人算是很接納我，但部落男人們不只是接納了烏雷而已。他並沒有接受入族儀式，但他和

賓土比族一個名叫瓦圖馬（Wauma）的藥師變得很要好。而瓦圖馬替烏雷取了一個部落名瓊加拉裔

（Tjungarrayi），代表他已經走在入族的路上。

分開生活一段時間後，我和烏雷決定一起做些事。我們想要去參觀一個岩層——是個很奇特的景觀，

在一個水坑旁，看起來像是受到彗星撞擊的場景。於是我們開著吉普車，載了好幾加侖滾燙的熱水，幾罐

豆子，就這樣出發了。那是十二月的第三週，而我們想要在聖誕節前抵達這個水坑。

那天晚上我們開著車在內陸行駛，一輪巨大的滿月高掛在沙漠的空中，而我們正在談論根據太空人

所說，從外太空看地球時，唯一能看到的人類建築是金字塔和萬里長城。我們都立刻聯想到公元二世紀的

一首中國詩〈長城的自白〉：「地球小小的藍藍的，我是它的一道裂痕。」突然我們都感到一陣涼意：這

名古代的中國詩人不知怎地預見了太空人從外太空看長城的景象。[1]那一刻我們構思出了我們的下一個創

舉：我們要走過長城，一人從一端走，在中間相聚。以前從沒有人這麼做過，我們相當確定。

我們不只要在中間相聚，我們更決定，要在那裡結婚。那實在是無比浪漫。

我們到了岩層。那的確是個很奇特的地點——一個有巨大石塊和紅土圍繞的水坑。太陽正要下山；那是平安夜。於是我們開始準備生火煮晚餐，因為實在太熱了，只有在日落以後才吃得下東西。火也非常重要，因為那會產生溫熱的餘燼，我們將其撒在睡覺位置的周圍，保護我們不受毒蛇或蜘蛛叮咬。

太陽下山了而我開始煮飯。在我煮飯的同時，我們突然意識到在半暗的天空中，一隻楔尾鷹正在我們上方盤旋。牠繞呀繞的，然後降落——就在我們的營火前面。牠就站在那裡看著我們；那真的是一隻大鳥。

我停止煮飯，整個人無法動彈，這隻巨鳥站著盯住我們的樣子實在太迷人了。

我們沒有動，也沒有吃——我們拋下了食物。夜變得更深了，老鷹持續站在那裡。最後，我們實在太累，就睡著了。

晨曦的第一道光灑下時我們便醒了，看見老鷹仍站在相同的位置，一動也不動。接著——我一輩子都不會忘記——烏雷走向老鷹並且摸了牠，而牠應聲倒下，死了。牠的屍體被螞蟻全數分解。我身體的每一寸都起了雞皮疙瘩。我們迅速打包行李，撤離了那裡。

時間快轉幾個月。我們離開沙漠回到了愛麗絲泉；某天晚上我們和菲利浦‧托恩與人類學家丹‧瓦尚一同晚餐。我們和他們分享所有故事：儀式、夢、我的偏頭痛如何被治癒。接著烏雷說：「噢，藥師瓦圖馬給了我瓊加拉裔這個名字。」手上有一本原住民語字典的丹說：「我來查查這個字。」他查了以後發現，「噢，那是瀕死的老鷹的意思。」他說。

我們從沙漠與住在那裡的人們身上學到了什麼？不動、不吃、不說話。於是我們回到了雪梨，開始我

142

上：我拜訪賓土比族的一位畫家，澳大利亞大沙漠，一九八一年。
下：我們的飄浮早餐，澳大利亞中央沙漠，一九八一年。

們計畫中接下來的六個月，行為藝術部分，我們決定上演一場這樣的表演：不動、不吃、不說話。我們稱之為《藝術家的黃金發現》（Gold Found by the Artists）。

作品名稱具有實際與譬喻意涵。實際說來，我們的確在內陸發現了黃金，我們用買來的軍用金屬探測器**找到了**兩百五十克的黃金。隱喻說來，我們和原住民的體驗就是純金的。我們發現了靜止與沉默。我們在沙漠中坐著、看著、思考著，或是不思考。我們都感到自己與原住民透過心電感應的方式溝通了。要是我們單憑人類能力的極限，久久坐著凝視彼此，久久靜止不動呢？我們會得到新一層的意識狀態嗎？我們可以讀出彼此的心嗎？

新作品會這麼進行：中間放一張桌子，連續八小時，我們兩人各坐在一張不是太舒服也不是太難坐的椅子上，而我們會看著彼此的雙眼，不站起來，完全不移動。我們在桌上擺了一個鍍金的回力鏢、我們在沙漠中找到的金塊，以及又一次地，一條活蛇：一條長三呎，名叫禪（Zen）的鑽石蟒。蛇代表著生命，還有原住民的創造神話；而那些物件代表我們在內陸度過的時間。

一整天坐著不動聽起來很容易。但那其實一點也不容易。在我們的第一場表演，我們就發現那有多麼困難。

第一天，在雪梨的新南威爾士美術館，剛開始的三個小時一切都很好。但後來我們的小腿肌、大腿肌以及髖骨肌開始痙攣，而我們的肩頸開始抽痛。但我們對於靜止不動的承諾代表著我們不可能做出任何紓解疼痛的動作。

那經驗實在難以形容。疼痛是一個巨大的障礙。就像暴風雨一樣襲來。你的大腦告訴你：**嗯，如果真的有必要的話我可以動。**但如果你不動，如果你有不退讓不妥協的意志，疼痛會變得非常劇烈，讓你覺得

144

你就快要失去意識了。而就在那一刻——也只有在那一刻——疼痛消失了。

我們在雪梨接連十六天表演了《藝術家的黃金發現》。那段期間我們斷食，只在傍晚喝些果汁和水，而且完全沒和對方說過一句話。

我們從一九八一年的七月四號開始。而在我試著不眨眼，盯著烏雷兩個小時以後，我開始看見他周圍出現一道光環——「一道清晰閃耀的亮黃光」，我把這寫進日記。熟悉的身體疼痛回來了…為了要維持完全靜止，我想像觀眾之中有人用手槍指著我，要是我一動，他就會扣下扳機。

每天表演結束後我都會在日記裡標記條目。「我今天覺得我好像要失去意識了，」那是我在第四天七月七日寫下的。

我的身體湧進一股奇怪的熱氣。我成功止住了我頭部、頸部與脊椎的痛感。現在我知道每個姿勢的舒適度都是差不多的。甚至最舒服的姿勢過了一段時間以後也會變得非常難受。我現在知道我只能夠接受這種難受：面對痛楚並接受它。

一切都同時發生：一切靜止——沒有疼痛——只有心跳——一切都變得輕盈。這個狀態對我來說是如此的寶貴。除此之外就是疼痛和改變。烏雷持續改變。在秒與秒之間他轉變成數百

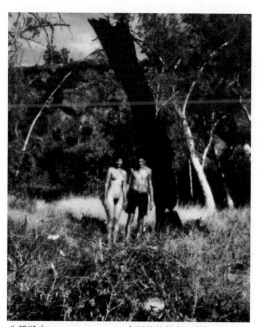

失望湖（Lake Disappointment）以西的某處，澳洲，一九八○年。

張不同的臉孔和身體。這個變化一直持續到他變成一片被光圍繞著的空蕩藍色空間。我覺得有什麼重要的事正在發生。這個空蕩的空間是真實的。其他所有臉孔和身體都只是不同形式的投射。

我也是這個空間。這幫助我不移動。

我發現了一個新版本的自我，疼痛對於這個自我並不重要，並不是我的心智轉變使得疼痛消失。疼痛只不過是到了其他地方。它在那但也不在。而第四天當我坐在那裡看著烏雷時，他從我眼前消失了。我只能看見他的輪廓。輪廓之中是純淨的藍光，你能想像到最藍的藍──就像希臘小島上無雲的天空那種藍。很令人震驚。我嘗試著不眨眼；現在，因為我無法相信自己並不是產生幻覺，於是眼睛眨了又眨，而什麼都沒改變。坐在桌子對面的不再是烏雷，只是一道藍光。

多年後，我想到了一個比較，我這種心智狀態和杜斯妥也夫斯基的《白痴》裡面發生的事。那本小說當中，米希金王子精確地描述了在癲癇發作之前籠罩他的感覺：他體驗到自己與身旁一切和諧共處的強烈感受，還有一種自然中有形的輕盈感與光線。如杜斯妥也夫斯基所形容的，那些感覺如此強大，連神經系統都無法承受，所以最後才會有癲癇發作。

這些感覺聽起來和我在表演長時延作品時的體驗非常相似。這些作品重複性高，經常是不變的：對身體而言沒有什麼預料之外的事，所以大腦就像是收工了一樣。那一刻就是你進入到與周遭一切和諧共處的時刻：那就是我所謂的「液態知識」（liquid knowledge）來到你身上的時刻。

我相信普世的知識無所不在。唯一的問題在於，我們如何取得那種理解。許多人都體驗過那種瞬間，我相信那種大腦告訴你「我的天啊，現在我懂了」的瞬間。那種時刻感覺非常罕見，但知識卻一直都在那裡等著

146

我們抓取。你只需要關掉你身旁的所有聲音。為了要這麼做，你必須先耗盡自己的思考系統，還有你自身的能量。那是最關鍵的一點。你必須真的耗盡力氣，到什麼都不剩的程度：要累到你再也無法承受。當你的大腦已經累到無法再思考——那就是液態知識能夠進入的時候。

這樣的知識對我來說是非常難以取得的，但我取得了。而唯一能夠贏得的方式就是——不管在任何狀況之下，都絕對不能放棄。

∫

那夜，我寫道：「我夢到我的大腦要動手術。我有一顆腫瘤。我只剩下幾天可活。醫生的名字很奇怪。」

隔天，我又再次感覺我能夠聞到空間當中每個人和每個物體的氣味，像隻狗一樣。然後，我在我的日記裡寫下：

「今天，時間過得好慢，」我在七月八日這樣寫道。「最後我對於自身有種強烈的感知，尤其是氣味。」

一種關愛萬事萬物的感覺。有一股溫暖的空氣同時由內又由外發散出來。今天我沒有移動。今天我沒有感到任何疼痛。透過疼痛我建立了觸點。要是我適當地呼吸並停下思想的流動，我就能控制疼痛。今天有東西嚇到了蛇。牠激烈地收縮，先傳到烏雷那後來又傳到我這。我的右側太陽穴感到真切的疼痛。現在我已經能夠觀察到烏雷光環之中最微妙的變化。時間對我而言是不

我撐過了五個小時，而且克服了肉體的疼痛和想要移動的欲望。接下來的三小時我沒有感到任何疼痛。我只覺得又輕又安靜。

同於常人的，我把自己交給時間擺布。什麼對我都不重要。我時不時會感到一陣強烈的流從我的身體走出來。八個小時過去，當我離開椅子站起身來時，我彷彿是第一次見到眼前的一切——有點頭暈——不是疲憊，但身體作痛著。疲憊與疼痛不再是同一件事。我愛 malog（小）鳥雷。

七月十號那天的桌上，我因為肩膀劇烈疼痛，必須逼迫自己讓手垂落在膝上。「那個動作讓我很氣自己，」我寫道。

在這之後一切都變得容易。今天時間是過得最快的。結束前的兩小時真正的惡魔以某個南斯拉夫人的身分出現了。他走向我說道：「你好嗎，瑪莉娜？」那句話對我造成莫大的干擾，我的心臟開始不受控制地跳動。

我花了好一段時間才又靜下來。在這之後，同一個男人又用不同的方式干擾我，試著讓我注意他。他拍了他的腳，還咳嗽，最後又說了再見。我不能相信我會因為那樣而大受干擾。我需要極大的力量才能再次靜下來。明天我要請主策展人柏妮絲‧墨菲（Bernice Murphy）派一名警衛。

這個干擾我的男人只不過是來參觀美術館的，他用塞爾維亞─克羅埃西亞語對我說話，想得到一些反應。我一點反應都沒有，但私底下我卻是完全驚慌。

而隔天，這個男人又回來了⋯

148

七月十一日

我只感到背脊的疼痛。雙腿開始不受控制地顫抖。但忍過這些以後時間就過得很快。那個南斯拉夫人又來了，還問了我兩次：「你好嗎，瑪莉娜？」這次我比較沒那麼受干擾。再次感到和平。

回家喝果汁是一種言語無法形容的愉悅——幸福——

接下來的兩天非常艱難。

七月十二日

危機。無法專注。觀眾是平庸的。太多噪音和氣味。時間沒有前進。我感到緊張。烏雷的下腹部感到疼痛。我們還剩下七天。我希望我們能夠成功完成剩下的表演。有一瞬間我覺得無法控制自己的身體，但很快地又回復正常。觀眾對我不移動我的身體有所助益（幫助我）。誰能幫助我停止思考呢？

七月十三日

艱難的一天——我想哭。我全身都痛。我無法專注。怎麼撐到最後？

接著到了十四號，真正的危機發生了⋯

七月十四日

中午過後，烏雷站起身來離開了。過了一會有人走向我，放了一張烏雷寫的小字條。他說我必須自己決定是否要繼續。他下腹部的疼痛劇烈到令他無法繼續。我繼續坐著。他椅子上的光環還在那裡。兩個圓圈的中心有一個明亮的點。七個小時過後，我回家了。

150

那夜離開美術館以後，我寫了一封信給他：

親愛的烏雷：

我們的理智面要我們停止。你的大腦從未受過這樣的對待。專心度下降，體溫下降，這些都是有可能的。

烏雷，我們這並不是好的或壞的經歷。我只是在一段為期十六天的日子裡有一段經歷。這都在你之中，也都在我之中。我不同意你說的（如果我們繼續）就只會圓滿一個量上面的承諾，而不是質上面的。我把十六天當作一個狀態，禁食當作一個狀態。當西藏的喇嘛說要禁食禁言二十一天時，你不覺得那非常困難嗎？但他說了二十一天。我們說了十六天。我們想要突破有形的肉體。我們想要體驗不同的精神狀態……我有過好日子，也有過壞日子。我想停止。我不想停止。你將會再有好的體驗。它是上

不管發生了什麼——好的或壞的——我也認為不好的經驗和好的一樣重要。

上下下的。我把這個作品和這十六天當作一種磨練。

隔天早上我們去了醫院。烏雷的脾臟嚴重腫脹，而且他掉了二十六磅。我掉了二十二磅。醫生警告我們，要是繼續的話身體會壞掉。我們看了看彼此決定要繼續下去。

蟒蛇戀人繼續上陣，《雪梨晨鋒報》（Sydney Morning Herald）的頭條這麼寫道。

七月十五

我感覺很好。今天蛇和桌上的回力鏢掉到地上四次。那之後一切又變得寧靜。我擔心烏雷。我們能繼續下去嗎？這件事佔滿了我的心頭，甚至忘記了自己的疼痛。我無法停止自己思緒的流動。

隔天，要命的疼痛和突發的痙攣持續發生，但伴隨著這些症狀我發現了一個新現象⋯三百六十度的全面影像。我真的有一種感知，像盲人一樣，可以看到在我背後發生的事。不過，我在日記裡面寫著：「我越來越不想寫下這一切。」

後來烏雷又得離開桌子。我又一次地留下。

「現在我比較能夠應付疼痛了，」我在那晚寫道。「烏雷又無法繼續。我實在無法理解。我們對自己說了要做十六天。除此之外什麼都不用想。我們必須繼續。我希望一切順利。」

他回來了，而我們完成了十六天的表演。說起來，我們之間的差異只是性別上的差異，純粹是人體構造上的差異：我的臀部肉比較多，而且我沒有睪丸。烏雷的臀部實在太瘦了，他的骨頭和椅子之間幾乎是只隔了一層皮膚。

但我們對於《藝術家的黃金發現》的期待也有所不同。他以為當他在表演中站起身來時，我也會站起來──但我沒有。我的想法只是他已經到達他的極限，但我還沒。對我而言，工作是神聖的，一切以工作至上。

或許另一個差異是我的游擊隊遺傳背景，我父母傳承給我的那種穿牆式的堅定意志。這也反映在《空間中的擴張》裡，當烏雷離開之後，我還繼續撞著柱子。

不管差異是什麼，那已經深植到他的肌膚之下並開始潰爛了。我們繼續表演《藝術家的黃金發現》，但我們之間已經產生了微妙的差異，後來越來越明顯。

當我們表演像是《空間中的關係》或是《光／暗》這些作品時，衝向對方的身體或是賞對方巴掌時，或是在對著彼此吼叫直到我或烏雷失去聲音的《AAA-AAA》（AAA-AAA），我們是在釋放怒氣，釋放敵意。但在我們一同靜默和冥想的表演作品中，在積累能量時，一些事開始發生了，一些不好的事。

釋放能量。

∫

我們補充精力後回到了阿姆斯特丹。我們決定在接下來的五年表演九十次《藝術家的黃金發現》，巡迴全球的博物館和美術館。不過我們給表演想了個新名字：《穿越夜海》（Nightsea Crossing）。

152

不能以字面上的方式來看這個名稱：表演和夜間穿越海洋沒有關係。而是關於穿越無意識——夜海代表的是未知的事，是我們遠赴沙漠與原住民深度接觸後發現的事。是關於無形的存在。

一九八二年的三月到九月，其中四十九天，我們在阿姆斯特丹、芝加哥、紐約、多倫多表演了《穿越夜海》，也在德國（馬爾、杜塞道夫、柏林、科隆以及卡塞爾文獻展）、根特、比利時表演了幾次，最後在法國里昂收尾。

當時爆發了一件事。

烏雷又一次因為臀部和腹部的劇烈疼痛（我猜他的脾臟又腫大了），必須在八小時的表演中起身離場。

而又一次地，我留在座位上。

下一場表演前，我們起了爭執。跟先前的爭執一樣：他覺得我應該起身離開，留下空蕩的美術館；我則強烈地認為，作品的完整性應該是勝過任何個人考量的。又是同樣的爭執，只是這次升級至用吼叫的，而突然烏雷打了我，他非常用力地賞了我一耳光。

這並不是表演作品，而是現實生活。那是我最沒有預料到的事。那巴掌又熱又刺；淚水湧上我雙眼。

那是他第一次也是最後一次因為生氣而打我；後來他道歉了。但這已經摧毀了一道界線。

§

一九八二年我們生日那天，烏雷接到一通從德國打來的電話：他的母親快死了。他立刻打包了一點行李跑回她身邊。我留在阿姆斯特丹，並不是因為我自己想要這樣，而是因為烏雷不想要我和他一起去。

他在醫院陪她度過最後的時光；她死後，烏雷打電話給我，而我去參加了她的喪禮。那晚，他說他想和我一起生個孩子。我拒絕了，理由和以往一樣：我是，也將永遠是個藝術家，毫無疑問。有了小孩會阻礙這件事。於是現在不生小孩也成了我和烏雷感情中的問題。

我們實在太累了，所以暫時休息了一下。那年年末我們到了印度東北部旅遊，去了佛祖頓悟的地方——菩提迦耶（Bodh Gaya）。

悉達多・喬達摩（Siddhartha Gautama）是一個與國王住在皇宮裡的王子。一切都有人替他打理，而他從不知道牆外的世界、印度真正的樣貌。一天，他的僕人，也是他的朋友對他說：「我們走到這牆外，到處去看看吧。」於是他們第一次打開了城門，出了皇宮。

悉達多對眼前的景象相當震驚：他看到了貧窮、飢餓、瘋瘋病、人們在街上死去。他說：「如果世界是這番光景，我不想當一個待在城堡裡的王子。」於是他拋棄了王子的身分，拿了一件賤民的衣服，那僅是塊又髒又滿是補釘的破布，他與男僕一起，開始尋找真理。他想要找到免於苦難的方式。他想要知道生命究竟是怎麼回事：為什麼人們如此貧窮、又得病又瀕死，為什麼人類會老去，死亡的本體是什麼。他想要體驗頓悟。他花了好幾年尋找答案。

不過到了某個時候他幾乎都要放棄了。他與聖人交談、練習瑜伽，以及最高層級的冥想。後來他說：「這一切都是荒謬。」當時他在菩提迦耶，那裡有一株大菩提樹，樹葉看起來就像是站在小河旁邊燃燒的火焰。悉達多決定不吃不喝，坐在那棵樹下，直到頓悟為止。

他在樹下坐了好幾天，靜修著。一隻眼鏡蛇經過看見了他：烈日正焰，蛇伸長身子來想弄出一道陰影替他遮陽。悉達多又坐了好幾天，消瘦成了皮包骨。不久後他就瀕臨死亡的邊緣。

154

剛好在附近，一個富有人家的女兒在照顧他們家的九十九頭牛。當她看到這個年輕男子，如此瘦削，在那裡打坐著，她說：「我的天啊，他要死了，他要餓死了。」於是她拿了一個大壺，擠了九十九頭牛的奶，然後把牛奶煮成糊，把米加至濃縮的乳汁中，接著把這乳糜倒進一個金碗裡。她走到悉達多身邊，把這碗食物給了他。他因為中斷了自己的靜修而感到罪惡，但他意識到如果就這樣餓死，也無法再繼續靜修。於是他吃了美味的飯食，身體重新獲得了能量。他不只打斷了自己的靜修，還拿了女孩的金碗。於是他走到河邊對自己說：「我要把這個金碗扔到水中，而金碗逆流上漂了。但現下他實在太累，於是他回到菩提樹下陷入沉睡——而後來他頓悟甦醒了。

這是我對故事的解讀：為了達到一個目標，你必須付出你的**一切**，直到什麼都不剩為止。那目標自然就會達成了。那非常重要。這是我對每場表演的座右銘。我付出了每一克的精力，而成果有時會發生，有時不會。這也是我不在乎批評的原因。只有在我沒有全力以赴時才會在意批評。但要是我付出所有——比所有再多出百分之十——那麼別人說什麼就都不重要了。

這下子悉達多感到雙重罪惡了。他不只打斷了自己的靜修，還拿了女孩的金碗，但她拒絕收回。女孩轉身離開了。

他將金碗丟到河裡，要是它順流而下，我將永遠得不到頓悟。要是它逆流而上，或許我還有機會。」他將金碗扔到水中，而金碗逆流上漂了。

菩提迦耶算是你可以想像到的所有神殿的麥加——緬甸、越南、泰國、日本、中國、蘇菲、基督。每一種宗教在那裡都有一個小小的總部，人們會在這裡禪定靜修好長一段時間。那是一個至高的朝聖地，最適合去的時間就是滿月之際，也就是能量最強的時候。

那裡的蘇菲道堂非常有名。我們和一名蘇菲哲學家大師長期通信，而我們也與他相約在菩提迦耶碰面。

那時候，我對西藏還不是特別有興趣，不過蘇菲派對我而言非常重要。我讀過魯米（Rumi）的詩，對於蘇

155

菲教的旋轉舞與其他的一切深深著迷。

當我們到達菩提迦耶時，便四處找尋落腳的地方。那裡沒有旅館，只有幾間客房。但那裡的中國廟宇非常大，而且有很斯巴達式的宿舍──基本上就是一個擺著木頭長凳的區域，你可以在裡頭擺好睡袋住下，只要花一點點錢，一晚大概美金五角。那時天已經黑了，所以我們去了那裡，找到幾張可以用的板凳。

我們吃了點東西就睡了。半夜我得起床尿尿。你得走到外面，因為裡面沒有廁所，幾公尺以外才有一間戶外廁所。那時候很暗，而我沒有手電筒──只能靠感覺走。我被一個台階絆倒，腳踝嚴重扭傷。當我隔天早上起床時，腳踝已經腫得不像樣，變成青色，而且痛得要命。我那隻腳完全無法走路。

但是同時，我們和蘇菲派大師約好了當天下午三點見面。這感覺是攸關生死的事──我們**必須**要見他。

烏雷很不放心我的腳踝。我說：「至少我們要去道堂；或許有方法到得了。」

我們坐上一台三輪車前往道堂。它就在那──在一個大山丘的頂端，三百階樓梯之上。我說：「天啊。」我們然後我對烏雷說：「你知道我要怎麼做嗎？我要用爬的上去。我會在三點鐘抵達，但我要慢慢來。」我們買了幾把傘，因為陽光實在太炙熱了。當時是上午十點鐘，而我開始爬上樓梯。

烏雷直接走上去，而我用我的屁股移動──慢慢地、緩緩地。我身上有一點食物、一些水和一把傘。

太陽實在太可怕了，腳踝也痛得好厲害。但三點鐘時，我到了。

下午三點整，他們帶我們到道堂裡一間特別的小房間。我坐下，把我的腳放在一張椅子上，用一條毛巾包著──腳踝看起來很恐怖，而且比剛才都還要痛。接著蘇菲大師進來並坐在我們面前。他做的第一件事就是看著我的腳踝。「怎麼了？」他問。我告訴他發生了什麼事。他說：「你怎麼上得了那些樓梯？」我告訴他我從上午十點開始，從下面爬上來。他露出了佩服的表情。

接著我們開始對話。非常有趣——我們討論了生與死之間的通道，而靈魂是如何從腦門離開身體。這些是我一直以來都很想知道的問題。

最後，幾個門徒供茶給我們喝。茶喝完時，大師說：「請慢用——我還有另一場會面。很開心見到你們。」他離開了，我們坐在那邊喝完我們的茶。我是在拖延無可避免的事：我知道不久後我得站起來，再爬下那三百階樓梯。這時我站了起來——而我不痛了，一點都不痛。真的很奇怪，因為腳踝仍然是腫的。

我聽說過這些人有移除疼痛的能力，但這是我第一次親身體驗。我用走的下了階梯。腳踝還是腫了三週，但疼痛都沒有再發作。

我們在那裡待了幾天，聽到傳聞說達賴喇嘛的老師要來。那是林仁波切（Ling Rimpoche），他們當中最重要的老師。傳聞說他要去西藏廟宇。我從沒去過西藏廟宇。

有人告訴我要是我想見他並且得到他的祝福，我應該要去買一種特別的白色披巾。當我站在他面前，我得把這條披巾交給他。他會對這條披巾祈福，並將披巾圍在我脖子上。

我們去買了披巾，然後加入排在寺廟前的人龍。林仁波切在裡面。等了好久終於輪到我們。他是個很老的男人，起碼有八十歲，以蓮花的姿勢盤坐。在他的紅袍之下有個大肚腩。我將披巾交給他。他把披巾還給我，但他做了一件我沒看到他對其他人做的事。他用手指輕輕地彈了一下我額頭的中心——非常輕柔地——並且露出微笑。

下一個是烏雷，但我沒看到他與林仁波切的互動。我直接走到寺廟後面坐下。大概五分鐘後，我的身體好像著火一樣，整個人變得跟草莓一樣紅，而且開始不受控制地哭泣——大力喘息著啜泣，從我胸口爆發出來。我停不下來。我覺得太丟臉了，必須離開寺廟，然而接下來的三個小時我持續哭泣。我整張臉都

哭歪了。

我一直想：「為什麼我會哭成這樣？發生了什麼事？」接著我開始明白：這個剛才如此輕柔地彈了我額頭的男人有什麼不同，他有著某種不可置信的謙虛、無邪、純真。我想是那樣的無邪打開了我的心房。

如果那個人叫我打開窗戶跳下去，不管是為了什麼，我都會照做。那是我從未有過的體驗——全然降服。

純粹的愛。如波浪般，就這麼出乎意料地襲來。

接著尊者達賴喇嘛來了，我們參加了他的弘法演說。那個年代要見他相當容易；他會和每個人講話。

我在那場演說中學到了一件非常重要的事。他說，要是你先用幽默打開人心，你就能看到最可怕的真實。

否則心門關上了，什麼東西都進不去。光是與他共處一室就是一種無比美麗的體驗。不過這只是我們第一次與他接觸；後續還會有很多次。

在那之後，我們進行了二十一天的內觀修行。內觀講究的是全神貫注：呼吸、思考、感受、行動。我們齋戒，也做了平常會做的事——坐著、站著、躺下、行走，甚至進食——慢動作進行，讓我們能更加了解自己究竟在做什麼。內觀後來便成為阿布拉莫維奇方法（Abramović Method）的基礎之一。

∫

我們回到了阿姆斯特丹，待在克莉絲汀・寇寧家。經歷過菩提迦耶的盛暑之後，我們迎來了一個嚴冬——非常冷，在室內也一樣，馬桶都結凍了。有一張我那時候在克莉絲汀的洗手台尿尿的照片：並不是我在賣弄，而是因為那是唯一上得了廁所的地方。

我與麥可‧勞勃，龐貝，一九九九年。

有一天克莉絲汀從城裡回來，告訴我她遇到的一個朋友說：「我看到烏雷的兒子，而且他長得越來越像烏雷了。」

「哪個兒子？」我問。我唯一知道的那個兒子在德國。當我問烏雷那是不是真的，他是不是在阿姆斯特丹也有個兒子，他否認，說人們胡亂造謠想要拆散我們兩個。

∫

一九八三年初，我們的比利時友人麥可‧勞勃帶我們到泰國去幫助他被委任拍攝的影片；結果，我們自己想出了我們的影片概念，即麥可替比利時電視製作的《天使之城》（City of Angels）。

影片在曼谷以北的大城府（Ayutthaya）拍攝，那是十八世紀緬甸軍隊抵抗暹羅人時被炸毀的前首都。我們想要拍出這個奇異美妙之地的豐富感，拍出那裡許多毀損的廟宇，而且我們有很多嚴格

的規定。第一，只有當地人——一個街上的乞丐、一個人力車夫、幾個市場的水果販子、運河上撐船的幾個年輕男子、一個小女孩——會出現在影片中；我和烏雷完全不會出現在鏡頭之中。不會有旁白：影片中唯一可聽見的語言是泰文，所以前景會是人們談話的聲音，而不會是你能夠理解的語言。為了增添作品的視覺美感，我們只在清晨太陽剛升起，以及傍晚接近日落時拍攝。

這對我們來說是全新的事，是我們第一件非關自己的作品。藉由景象與聲音，我們想要捕捉在廢墟之中生活的奇特感，以及他們所象徵的過去的死亡。在一段特別迷人的場景中，一個乞丐一手握著鏡子，另一手握著一把劍站著：鏡子反射出落日的光芒，同時乞丐緩緩把劍往他的頭部放下，在我們眼前轉變成了神話英雄。另一個場景之中，攝影機看似飄過了一長串躺在地上的成人與孩童，他們手牽著手，最後畫面停在一隻烏龜身上——牠從龜殼裡探出頭，然後迅速地走掉。

我認為將我們體驗到的豐饒文化帶進作品中是很重要的事。後來那年，我們想到了延伸《穿越夜海》的一個方法，正好能做到這點。

方法是這次把桌子換成圓的，四個人坐一桌，兩人一對相望：烏雷與我，以及一名澳洲原住民和一名西藏僧人，他們代表兩個對我們來說極為重要的地方。我們把作品稱為《穿越夜海交叉口》（*Nightsea Crossing Conjunction*）。

現在想想，這個作品除了是延伸以外，或許也是分散每次表演《穿越夜海》時烏雷與我之間積累起來的緊張壓力的一種方式。

荷蘭政府與阿姆斯特丹的福多博物館（Museum Fodor of Amsterdam）都同意贊助《交叉口》。博物館館長嘗試從西藏帶來一名僧人——結果居然發現多數西藏僧侶都沒有護照！後來他們不知如何找到了一個

在瑞士的西藏修道院裡的僧人。同時，烏雷回到澳洲內陸與賓士比族重新接觸。當他問他的老朋友藥師瓦圖馬願不願意到歐洲與我們一起表演時，瓦圖馬笑著說他不只答應，還十分樂意。

四月，我們在阿姆斯特丹一間路德教堂表演為期四天的《穿越夜海交叉口》。這次，為尊重我們的客人，表演時間從八小時改成四小時：這雖然算不上什麼可怕的折磨，但也不是像在公園散步那麼容易。第一天的表演從日出開始；第二天從中午；第三天從日落；而第四天，從午夜開始。我們四人圍坐著的圓桌——烏雷與我坐在有扶手的椅子上，分別在圓桌的東和西兩個點；瓦圖馬與僧人阿旺索巴路牙（Ngawang Soepa Lueyar），則是坐在南北兩個點的座墊上——直徑大約是八呎，上面鋪滿了美麗的黃金樹葉。阿旺平靜地打著蓮花坐；另一邊的瓦圖馬則是雙腿緊密交纏地坐著，像他這樣一個警惕的獵人——我發誓，如果有一隻兔子跑過去，他一定馬上跳起來抓住牠。

那個作品真的是創舉。這兩個文化——原住民與西藏——從未接觸過。我想我們打開了這兩個世界與其他世界的窗口。今天，多重文化四處可見。當時卻是前所未見，新鮮到荷蘭當地開始抱怨花了太多公帑在這個奇怪又無實質結果的作品上。福多博物館的館長之一法蘭克·魯伯斯（Frank Lubbers），給了一則美妙的回應：「這是用一輛中產車的價碼，買到了一輛勞斯萊斯。」他這麼說。

多年後，奇妙的事發生了。一九八〇年代中期，當已故的布魯斯·查特溫2正在內陸為他關於澳洲原住民的巨作《歌之版圖》進行研究時，他訪問了一名他稱作約書亞（Joshua）的部落男子。依照查特溫的描述，約書亞是個精力充沛的中年人，「腿長身短，牛仔帽之下有著非常黝黑的皮膚。」原住民為這位作家描述了（吟唱了）幾首「夢歌」，或是歌之版圖：其中一首描述一隻碩大、肉食性的原生斑眼巨蜥；其他夢歌則是吟唱著營火、風、草地、蜘蛛、豪豬。還有一首約書亞稱作〈大飛物〉（Big Fly One）的歌。

「當原住民在砂礫中描摹歌之版圖時，會畫出一連串的線條，中間填滿圓圈。」查特溫寫道。

線條代表的是祖靈旅程的一個階段（通常是一天的行進）。每個圓圈就是一個「站」、「水坑」，或是祖先的其中一個紮營地。但是大飛物這個故事是遠超出我所知的。

最開始是幾條直線的飛掠，接著路線繞成了一個方形迷宮，最後是一連串扭動的線條。隨著畫下每個片段的同時，約書亞持續唱著一段副歌，英文是：「呴！呴！那兒有金錢。」

我那天早上一定是神智相當不清：我花了好久才意識到那是「澳航之夢」。約書亞曾經搭飛機到過倫敦。「迷宮」就是倫敦機場：入境大門、檢疫局、移民處、海關，接著還有到城市地鐵的路程。「扭動的線條」就是計程車從地鐵站到旅館的左彎右拐。

在倫敦，約書亞看了所有一貫的景點——倫敦塔、衛兵換崗等等——但他真正的終點是阿姆斯特丹。

阿姆斯特丹的表意文字更令人困惑了。有個圓圈，旁邊圍繞著四個小一點的圓圈……最後，我開始意識到那是約書亞參加的某種圓桌會議，加上他共有四個成員。其他人，依順時鐘方向分別是「白人、父親」、「瘦子、紅色」、「黑色、胖子」。

結果，原來查特溫書中部落男子的姓名是假名。現實生活中，「約書亞」其實就是瓦圖馬，而他所描述的奇怪場景就是《穿越夜海交叉口》。「白人、父親」就是烏雷，「黑色、胖子」是阿旺，而「瘦子、紅色」是我。

更奇特的就是，我們實際變成了原住民文化及夢歌的一部分。

緊接在空前成功的《穿越夜海交叉口》之後，我們搬出了我至今創作過最糟的作品。

《正向的零》（Positive Zero）是我們第一件劇場作品，而且是個充滿野心的作品：這次，表演中不只會有一位西藏喇嘛，而是有四位（我們設法找到了持有護照的僧侶），兩位原住民（但不是瓦圖馬，他早就回澳洲了），還有烏雷和我。荷蘭藝術節與蘋果藝廊是贊助單位；荷蘭公視負責拍攝；歌德學院、奧地利委員會，以及印度藝術委員會都投入了資金。這是大手筆製作。

表演將是一系列依據塔羅牌圖像的活人畫，描繪年少與年長、男性與女性之間的衝突──非常嚴肅。喇嘛會誦經，部落男子會演奏他們的迪吉里杜管（didgeridoos），而當我們開始和這些從沒站上過舞台的人彩排活人畫時，我便意識到這不是個好作品。

或許我們繼續下去，成果會漸漸出來，我這麼想。但並沒有。

接著首映夜到來了，就在阿姆斯特丹的皇家卡雷劇院（Royal Theatre Carré）：觀眾都到了，已經沒有回頭路了。除此之外我還感染了病毒，高燒到華氏一百零四度。整晚就像一場徹頭徹尾的瘋狂噩夢。其中一個場景，我以《聖殤》的樣子抱著躺在我腿上的烏雷：從錄影的畫面之中可以看到我的雙眼泛紅──不是因為在哀悼聖殤，而是因為在發高燒。那是整個作品當中唯一真實的時刻。剩下全都膚淺又低俗，只具描述性質又不純熟──生硬到了極點。就是一齣爛劇。

《正向的零》當中的四位喇嘛在彩排期間和演出結束後的幾天都待在我們家。他們每天早上四點就起床打坐，接著他們會泡茶──西藏茶，其實比較像是西藏湯──湯汁濃厚豐富，全都是奶油、鹽以及牛奶味。我記得有天早上大概五點半，我被一陣笑聲吵醒，那不是什麼輕笑聲：從廚房持續傳來宏亮、發自內

心的笑聲。我走去看看到底發生了什麼事，而我發現原來笑聲是喇嘛們發出來的。我問翻譯：「這些和尚在笑什麼？」他說：「冒泡的牛奶讓他們十分開心。」我很驚訝。

《正向的零》或許真的很糟糕，但至少表演者的收入還不錯。四位喇嘛收到荷蘭盾一萬元──這筆金額之大，足以供他們整間修道院七百人生活四年！表演結束後，離開荷蘭的前一夜，喇嘛們就去購物了。

週四阿姆斯特丹的商店營業到比較晚。

於是僧人們拿著他們的一萬元荷蘭盾，帶著他們的翻譯到了市區，穿著一身講究的紅袍──他們每個都像達賴喇嘛一樣。而他們去了好幾個小時：七點鐘、八點鐘、九點鐘、十點鐘就這樣過去。我們說著：

「天啊，修道院的錢──全沒了。他們把錢花光了。」最後他們在十點十五分回來了，那時商店都已經關門，而他們看起來超級快樂、非常興奮。我說：「你們買了什麼？」他們歡娛的咧著嘴笑，並拿出戰利品給我看……兩把雨傘。

∫

失敗是至關重要的──它們對我而言有重大意義。經歷一場慘敗後，我變得極為抑鬱，出現非常負面的身體反應，但很快地我又會重獲生命，因為其他東西而活過來。我總是質疑那些因為自己作品而非常成功的藝術家──我認為那代表他們在重複自己，而且不夠冒險。

如果你嘗試，你就會失敗。就定義來說，嘗試代表著進入到你從未踏足過的領域，而在那裡失敗是極有可能發生的。你怎麼知道你會成功？擁有面對未知的勇氣是相當重要的。我喜歡活在不同空間裡頭，那

164

是一個你拋開舒適圈與習慣，並讓你自己全然接受機會的地方。

這也是我熱愛克里斯多福‧哥倫布故事的原因——哥倫布受到西班牙女王指派，要找出通往印度的新航道，女王給了他一船犯人，因為當時所有人都相信地球是平的，要是穿越大西洋就會掉出世界的邊界。

接著，在踏上未知的航程前，他們的最後一站是加那利群島（Canary Islands）上的耶羅島（El Héro），在那裡吃晚餐——我總是想像這頓晚餐，天知道接下來會去哪的航行之前的晚餐，要冒著深不可測的風險前夕的晚餐。我想像著哥倫布和罪犯們坐在桌前，全部的人都覺得這可能是他們最後的晚餐了。

這一定比登陸月球需要更大的勇氣，我是這麼想的。你以為你會從地球的邊緣墜落，結果你發現了新大陸。

然而，你會從世界邊緣墜落的可能一直都在。

1 譯註：〈長城的自白〉是中國現代詩人黃翔（一九四一—）的作品，並非二世紀的中國古代詩。

2 編註：布魯斯‧查特溫（Bruce Chatwin, 1940-89），英國旅遊作家、小說家及記者。重要作品有《巴塔哥尼亞高原》（In Patagonia）、《歌之版圖》和烏茲（Utz）等。

兩個故事結合成一個。

我在貝爾格勒有個朋友，那是一個非常聰明、和我弟弟一起進入電影學院的男生。他的名字是拉札・斯托亞諾維奇（Lazar Stojanović）。拉札的畢業論文是一部極為驚人又前衛的電影《塑膠基督》（Plastic Jesus）。劇情難以描述，但基本上是一則關於狄托的預言。狄托就是塑膠基督，在片中由製片人（後來成為行為藝術家）托米斯拉夫・戈托瓦茨（Tomislav Gotovac）飾演。

電影非常爆笑，而且深刻諷刺著狄托與南斯拉夫政治體系的衰敗。有一幕長景，當中領導者和他的司令官辯論著到底上戰場要不要刮鬍子。最後他們決定最好是在打仗時不刮鬍子，但打贏了以後要把鬍子刮得乾乾淨淨。

拉札的論文指導委員長給這部電影最高的分數。但後來，在一次政府鎮壓當中，委員長受到祕密警察質詢而被學院開除了，而斯托亞諾維奇因為他的反狄托電影被判入獄服刑四年。

現在我們深入波士尼亞，在森林深處、窮困潦倒的村落邊緣，有一個大家都討厭的狩獵管理員。這個管理員相當嚴格——要是村民在非狩獵季節殺了幾隻兔子，他就會寫下村民的名字並交給警察。

於是村民決定報復。他們剛好知道，這個管理員幾乎每天都會到森林裡的一塊空地，用某種口哨信號從樹木中引出一隻年幼母熊，然後幹牠。

村民告訴警察這件事，而他們躲在草叢裡看著正要走到森林空地吹口哨的管理員。

很快地，熊從草原走了出來，狩獵管理員又一次上了這頭熊。結果警察就逮捕了管理員。為什麼呢？不是出於道德因素，而是因為熊是受國家法律保護的野生動物。狩獵管理員於是淪落監獄。

現在再回到我朋友斯托亞諾維奇身上。在牢裡待了四年以後，他終於出獄了，而我們給他辦了一場盛大的派對。有一堆食物、一堆飲料與歡笑聲。拍一部電影要關四年？我們仍然不敢相信。有人問拉札：「牢裡最糟的是什麼？」而他說：「身為知識分子，最糟的就是我必須要和上一頭熊的狩獵管理員關在同一個牢房裡。」

回西藏前，喇嘛告訴我們他們想進行卜迦儀式（puja），一種消災與祈求長壽的大型儀式。儀式要在清晨五點進行，其中會有禱文、鈴聲和唱誦，要供奉鮮花鮮果以及食物，僧人們希望所有荷蘭藝術節的策劃人都能夠在場，也包括烏雷與我。卜迦會在我家舉行，所以我們本來就得早起，但後來發現其他五個人，各自因為不同的原因，都沒有到場。一個起不來，一個身體不舒服，另一個忘記了──各種不同的理由。於是就只有我與烏雷在場，僧人們進行了整場卜迦，祈求長壽，並抵銷《正向的零》釋放出的負面能量。

接著他們就回家了。

《正向的零》耗掉我們太多心力，而結果又令人失望，我們實在心神交瘁：於是我們決定要去度個假。

還記得我們香料閣樓裡的艾德蒙多嗎，那個瘋狂愛上從不開口說話的憂鬱瑞典少女的行為藝術家？在他逼迫她說話以後，她搬回了瑞典，而他悲痛欲絕——但後來她寫了封信給他，說其實問題都是出在阿姆斯特丹這個地方。她恨透了住在城市裡，她說，她會回到他身邊。

結果是，艾德蒙多的祖父（有縱火癖的那位），原來在托斯卡尼有一間農舍。所以艾德蒙多對他的祖父說：「我不想要等到你死——你可不可以把你的小屋和農場給我，讓我可以帶這個女孩去過著快樂的生活呢？」於是他祖父把農舍給了他。瑞典女孩回來了，而他們到了托斯卡尼，從此過著幸福快樂的生活——只是三個月後，她愛上了鄰居的牧羊人，還懷了他的孩子，離開了艾德蒙多，他又再次心痛欲絕，而且亟需有人陪伴。我們——烏雷和我、麥可‧勞勃、瑪琳卡、還有我們剛開始一起工作的藝術家經紀人朋友麥可‧克萊（Michael Klein）——可以去拜訪他嗎？

一個在托斯卡尼無憂無慮的假期聽起來非常完美。於是我們開車到了那裡，卻只發現艾德蒙多的農舍根本是一片廢墟，只有半個屋頂，而且老鼠到處跑來跑去。我們意識到根本不可能睡在那裡。結果我們去鄰近的村落買了一個帳篷，才能睡在艾德蒙多的地產上。

托斯卡尼的風景很美，但艾德蒙多的農場實在有問題。橄欖油裡有一顆老鼠胚胎。他養了有癲癇的雞——每次一經餵食，牠們就會倒地。他有一頭患疝氣、叫蘿多芬娜（Rodolfina）的豬，還有一頭愛上疝氣豬的驢子：那驢子不知道自己是驢子，牠和蘿多芬娜一起睡。農場裡唯一成功的部分只有艾德蒙多種的大麻，他會定期澆水——他不管走到哪嘴裡都叼著一根大麻菸。

維絲．司馬斯在阿姆斯特丹的皇家廣場，一九七九年。

於是我們搭起了帳篷並待在那裡，那是個愉快的假期。我們在那裡待了大概一週後，有天早上烏雷到了村裡，打電話回阿姆斯特丹的蘋果藝廊，想知道我們的鞋盒信箱裡是否有新的表演邀請。回來的時候，他整張臉發白——幾乎開不了口說話。我說：「發生了什麼事？」

原來，那次在荷蘭藝術節幫忙的五個人——那天早上錯過了卜迦儀式的五個人——全都因為飛機在瑞士失事死亡了。維絲．司馬斯也是其中之一，還有她六個月大的兒子。他們到日內瓦看法國觀念藝術家丹尼爾．布倫（Daniel Buren）的裝置藝術，而他們正在回阿姆斯特丹的路上。那是一台小型飛機：飛行員駕駛這種機型的經驗不足，他們在阿爾卑斯山上方遇到一波沉降氣流，然後就掉到山裡了。

這實在太令人無法想像，真的——完全是場噩夢。我們打包行李，立刻開了十小時的車回阿姆斯特丹。

我們抵達後發現他們的遺體還在瑞士。我記得走

進藝術中心時，一切都像以往一樣：我們的鞋盒、維絲的眼鏡、桌上擺著的三顆蘋果……我記得當時想著這些小東西承載著多重要的意義。

當所有人一臉疑惑地站著時，我走進廚房倒了一桶熱水，接著拿了一些抹布，然後擦起了藝廊的地板。

這一刻我需要做點實質的事——一些非常簡單的事。

後來，最不可思議的事發生了。遺體被送回來，必須安排一場葬禮。在那期間，出現在《正向的零》之中的僧人寄來了一封信。信封上的郵戳是飛機墜毀的前一天，而信裡面寫著：「節哀順變。」

我曾相信快樂具有保護人的作用。我把這當作一層隱形的護盾，保護你免於不幸。維絲有了孩子是如此的喜悅——她沉浸在愛裡。應當沒有什麼事能夠傷害他們。他們的死亡終結了我這個信念。

∫

從地球上的一個裂縫到另一個。

起初，我們就和其他多數人一樣，以為中國建造長城是為了抵禦成吉思汗以及蒙古外族。但我們讀了更多資料以後，發現根本不是那樣。我們發現長城的外型是依照一條巨龍的樣子所設計，是銀河倒映的鏡像。為了要打造出龍首的根基，古代中國人開始建造長城時，先在黃海邊緣沉了二十五艘船。接著，當龍自海中升起，牠的身體竄過土地和高山，路線與銀河的形狀一致，一直到戈壁沙漠，也就是龍尾沒入的地方。

又一次，我們正式提案給幫助《穿越夜海交叉口》得到政府資助的福多博物館館長們。

170

內容寫道：

最能夠傳遞地球是一個生命體這個概念的宏偉建築，莫過於中國長城。以長城其實就是住在這道綿延堡壘之下的一條龍來說⋯⋯龍是綠色的，而牠代表大地與空氣，這兩種自然元素的結合。長城記錄著巨龍穿越大地的行進，也象徵著同樣的「攸關生死的能量」。用現代科學術語來說，長城就坐落在所謂的大地力線，或是地脈。

雖然住在地底下，牠卻代表著地球表面攸關生死的能量。

那是與地球能量的一個直接連結。

我們的計畫是讓我從長城的東邊，也就是陰極、黃海邊的渤海灣往西走；而烏雷從西邊開始，也就是陽極、戈壁沙漠的嘉峪關往東行。在各自走了兩千五百公里後，我們會在中間碰面。

至於我們最初在中間碰面時結婚的計畫，已經越來越少被提及了。

事實是我與烏雷的關係正在瓦解中。自從他母親過世後──尤其是葬禮那晚，我拒絕和他一起生小孩以後──我們對彼此都很生氣，但我們幾乎什麼都沒說。

其實，我們從熱戀愛侶轉變成幾乎只是活在平行線上的伴侶，是從《穿越夜海》開始的。為了表演，我們私下時間必須禁慾並保持距離。烏雷迫切地想要一氣呵成地完成這個表演，但他卻一直必須中斷，這讓他非常痛苦，也把我們彼此的距離拉得更遠。而我們還是到處表演這個作品，想要達成我們設下的九十場表演目標。

他把他的屈辱發洩在我身上。他會在我面前和女服務生、空姐、藝廊助理──任何人──調情。現在

回想起來，我能確定當時他就出軌了。

那年夏天我們到西西里製作另一件影片作品，是拍攝《天使之城》時受到啟發的。在新作品中，就和在《天使之城》一樣，我們沒有出現在畫面裡。我們曾在那裡待過，對於那兩性間的差異很是著迷：女人總是待在室內，講話的時候圍成一群坐著；男人則總是在外，和他們自己的小團體聊天。我們想以這樣的現象拍攝影片。

我們當時在特拉帕尼（Trapani），那是個寸草不生的地方。我們一到那裡就先在報上刊登廣告，找尋七十歲至一百歲的女性，以及任何介於八十與九十歲之間的處女。我們說會支付她們費用。廣告登了。接著我們在飯店裡坐了三天，但一個人都沒來。一個影子都沒見著。後來，到了第四天，一位非常端莊的老女士來了，她穿得像個高雅的寡婦一樣。她身邊有個朋友，穿得和她差不多，但開口說話的只有第一位女士。她說：「你們想要什麼？把故事告訴我們。」

於是我們說了，熱切地說出我們心中所想的影片故事。當時我們用小小的義式咖啡杯一起喝著咖啡。

那女人看著我。接著她說：「我們會幫你；我們會和我們的兄弟談談。」而就在隔天，整個城鎮的人都動員來幫我們。他們給了我們一間老舊的大宅，也給我們可以在戶外任何地方拍攝的許可。會有年輕人出現來幫我們搬動器材設備，更重要的是我們的器材很安全。在一切都由黑手黨掌控的西西里，我覺得要是不像老鷹一樣緊盯著自己的所有物，三秒內東西就會不見。現在我們可以把相機放在沒上鎖的車上，什麼人都不會去動——有黑手黨保護我們。我覺得他們就是喜歡我們，因為我們像瘋子一樣奇怪：他們覺得我們很有趣。我們甚至還照到兩名處女，一對八十六歲的雙胞胎姊妹。當相機拍到她們時，她們很可愛地紅了臉頰。

我們把影片取名為 *Terra degli Dea Madre*──大概的翻譯是《母系之地》（*Land of the Matriarchs*）。其中，攝影機的鏡頭神祕地從一間滿是年老女士聊天的飯廳裡（背景音樂是我用方言說著話），到了外面的墓地，那裡站著一群身穿黑西裝白襯衫的男人，正用粗糙的嗓音說著話。為打造出這種飄浮的效果，我們用了攝影機穩定器。對相機非常狂熱的烏雷覺得這機器非常神奇，想要試一試。那是個又大又重的設備──你得把自己綁在上面，而就在他把機器穿戴上身的同時，他覺得自己背後好像有什麼東西裂了。沒感到疼痛，但一定裂了。

那晚，我們在當地餐廳吃完晚餐後，去了鎮上廣場吃冰淇淋。服務生把帳單放在桌上，正當烏雷要伸手拿的時候，一陣風把帳單吹飛了起來。他嬉鬧地伸手去抓──結果居然痛得倒在地上。他整片背的肌肉都痙攣了。

他看起來好驚恐：他正承受著極大的痛苦。而當地的醫院一點幫助都沒有──要是你去上廁所，另外一個病人就會來佔走你的床位：病患的家人得真的坐在病床上才能保住位置。在那裡度過幾個糟糕的夜晚後，我們飛回荷蘭並帶烏雷住進像樣的醫院。他被診斷出椎間盤突出，醫生希望即刻動手術。烏雷拒絕了。

他害怕自己的背要接受手術，但我認為那個當下他害怕的事有很多──害怕、生氣又困惑。我們找到了一位阿育吠陀醫師湯瑪士（Thomas），他開始替烏雷進行另類治療，用針灸搭配草藥油進行，而他的狀況也改善了。但我們的關係持續走下坡，甚至比以前來得快速。

自從他背部狀態脆弱以來，我們的性生活也連帶停止。差不多接近一年，我降格成他的看護，而我為他做的每件事情他都不滿意。如果我拿吃的給他，他不是嫌太冷就是太鹹，還是太怎麼樣的。要是我釋出同情，他就變得冷漠不理人。我又受傷又憤怒，但這還不止：我已經三十歲晚期了，我覺得自己又胖又沒

魅力，整個人的自我形象很差。

隔年春天，我們收到一封邀請函讓我們到舊金山藝術學院（San Francisco Art Institute）指導為期兩個月的夏季課程。那是份給薪非常優渥的差事，而現在烏雷的背也好多了，但他不想去。他說：「我覺得我們需要分開一陣子；你去吧，我留下。」於是我去了，他留下。

∫

到舊金山後，我做的第一件事就是在我的行為藝術工作坊內宣布，所有學生必須進行為期五天的齋戒，這是一個改善意志力與專注力的運動。就跟以往一樣，我也照做了。

第二件事就是來場狂熱的偷情。

這是我第一次對烏雷不忠，而這已經在我心裡積累了許久。他並沒有讓我感到被需要或有魅力。還有一個簡單的生理因素：雖然我快要四十歲了，但我還是個年輕的女人。烏雷養病時，聲稱自己對於能釋放他靈量（Kundalini）的特定密宗修鍊有興趣。他說，禁欲是計畫中的一部分。

那可不是我的計畫。

數年前我在阿姆斯特丹認識的畫家羅賓‧溫特斯（Robin Winters），也在學院教授夏季課程。某天晚上下課後我們發現只剩彼此，而我們就開始親吻，只有這樣。至於下一週我們除了做愛，別的什麼都沒做。那很棒，不過接著我開始感到無比的內疚，於是我就停了。然後就到了我該回家的時候。

我離開了兩個月，那也是我和烏雷分隔最久的一段時間。那個時候還沒有電子郵件，想當然耳，越洋

174

電話更是貴得要命。我們寫信，但內容很少。他的信中除了說他很好以外也沒太多別的訊息。而我的罪惡感持續鑽進我內心。

烏雷在阿姆斯特丹的機場等我。他看起來比以前都還要瘦，我光用眼睛就能看出他還是承受著一些肢體疼痛。這只會增加我的罪惡感。開車回家的路上，我們這裡那裡地聊了些小事，但我內心的壓力不斷增長，後來終於爆發：我哭了出來，並告訴他一切。只有一個禮拜，我說；那什麼都不是。我真的真的很抱歉。

他的反應令我吃驚。他很冷靜，很體諒。「我可以理解，」他說。「別擔心，一切都沒事。」哇，或許密宗修鍊真的在他身上產生神奇的效果了，我這麼想著。**這是我所認識的最棒的男人了。如此難以置信，如此美麗，他真的可以理解。**

我是早上到的。舊金山到荷蘭是一段長途飛行，所以我一回家就睡著了。後來我終於在大概晚上六點醒來，而烏雷不在家，所以我就到廣場去和幾個朋友喝咖啡。我和大家說了一切經過：我的出軌、我的自白、烏雷的神奇反應。他們面面相覷。接著他們告訴我：在我飛往舊金山三天後，烏雷就和一個來自蘇利南（Surinam）的女生搞上了，而且直到我回來的那天早上，他們兩個都一起住在我們家。

我回到家，當烏雷回來以後，我問他那是不是真的。他說他去了某個開幕展，遇到了這個蘇利南女孩，接著他們一起去吃了點東西，結果兩人都因為吃魚而出現某種食物中毒的狀況，不得不去醫院洗胃，之後他邀請她到家裡來，於是她就留下了。

他居然想試著博取我的同情！

然而，我整個人大爆發。我砸爛了家裡的每一樣東西，當我沒東西可砸時，我把已經砸爛的東西拿起

來再砸一次。要是他在我對他坦白的時候告訴我實情，那就另當別論。但把一切都拋到我身上還假裝一副自己最清高的樣子⋯⋯那種趾高氣揚（或是膽小）實在令我嘆為觀止。摔了最後一個盤子以後，我走出家門，跑去待在朋友家。一天後，我回家打包，接著便永遠搬離那裡了。後來我就去了印度。

他追到印度來找我，我們就又重新開始了。所有朋友都告訴我這樣行不通。我其實應該要聽話的。

∫

福多博物館的館長同意幫助我們的長城行。我們和他們一同創建了一個「雙面」（*Amphis*）基金會，來推動計畫。我們與在海牙的中國大使館接洽，詢問他們的建議。一位官員私下告訴我們，比起用行為藝術作品來歌頌做出這件創舉的人，中國政府會比較喜歡關於行走長城的影片。而且還有一件事：他們不希望第一次這麼做的人是我們。大使館的其中一個人引用了孔子的說法：「前人未行之路不可行。」[1]

我們又開始一段長時間的斡旋。

大使館替我們和北京的一個重要團體──中國國際友誼促進會（China Association for the Advancement of International Friendship, CAAIF）接洽。當然，他們其實只是中國政府的一個執行部門。我們寫信給他們解釋我們的計畫（這次在內容中提到我們想拍攝影片），他們回了一封很有禮貌的信，但並未同意任何事情。他們也說了雖然我們提到的影片很有趣，但要讓外國人在長城做中國人都沒做過的事，還需要時間多加考量。

接下來幾年我們持續寫信到中國，我們也持續收到與國際友好相關、模糊又禮貌的回應。過了一陣子

之後，我們去請教一個和中國有生意往來的朋友。我們說：「不好意思，我們到底哪裡做錯了？我們根本沒辦法推動這個計畫。」我們給他看了部分信件。他看了看我然後開始笑。「有什麼好笑？」我們問。

「你知道的，」他說。「中文當中有十七種說不的方法，而這封信裡面他們十七種全都用上了。」

「我們該怎麼做？」

「你們得先找荷蘭文化部長，」他說。他提醒我政府之下有個龐大的文化基金會。我們當初怎麼會完全沒想到這點呢？於是我們將提案交給基金會，結果馬上就得到回應了。非常有趣的作品，政府說。他們想和我們談談。我們非常興奮。

這件事情發生的時空背景如下，荷蘭政府和電子產品公司飛利浦正在中國建造一個大型工廠──但同一時間，荷蘭政府也簽下了要在台灣製造潛水艇的合約。因為那紙合約，中國大使離開了荷蘭以示抗議，而中國切斷了與荷蘭的所有連結。

說來也怪，荷蘭政府認為我們的作品可以用來修復與中國的關係。他們取消了和台灣的潛水艇合約，並向中國提出了這個美妙的長城友誼之行。而中國政府也對此有興趣，因為他們想要飛利浦的工廠。於是開啟了一長串的協商。

最後中國人說他們會同意我們的計畫，不過他們要一百萬元荷蘭盾（大概是美金三十萬）用來支付維安、住宿、供餐以及導遊的費用。結果荷蘭政府也覺得沒問題：用這筆錢來恢復與中國友好的關係。我們之後我們被告知計畫必須再延遲一年。我們完全不知道原因。

然而這時，宛如奇蹟一樣，一個中國人走完了長城。就夾在這一切之中。

一九八四年，中國政府同意我們的計畫後，一個來自中國西部的鐵路員工劉宇田便踏上了獨自走完長城的旅程。中國官方新聞發布說：在一九八二年，劉「讀到了新聞裡的一篇文章，說外國探險家計畫要探索長城全程……他聽到新聞之後覺得不太開心。他心裡想，長城是屬於中國的，要是有人要探索長城，那也應該是個中國人。」

有趣的故事。更令人感到神奇的是時間點。

一年後，我們首次被邀請到中國——不是要啟動我們的計畫，而是去見英雄一般的劉宇田，第一個走完長城的人，並進一步討論我們的行程。當時他們舉辦了一場盛大的儀式紀念我們與劉氏的會面；拍了好多照片。所有公關宣傳都點明了第一個走完長城的是中國人，而我和烏雷是第二個。

北京讓我感到害怕。我們覺得受到持續監視。那裡幾乎沒有汽車，但有上萬台腳踏車——只有政府官員擁有汽車。我們被安排住在一棟沒有廁所的水泥公寓裡：你必須要到街尾才有公廁。不過有室內盥洗間——我們了解那已經算是奢華了。這完全就是過去貝爾格勒那種東方集團的沉悶樣貌，但還更糟：這是盲從與共產主義的混合體。我們參與了一場接著一場的會議，關於我們所談論的事，我從頭到尾一點頭緒都沒有，也不知道有沒有任何進展。在這樣冷漠的氣氛之下，烏雷和我又變得更貌合神離了。

∫

因為長期與拍立得合作，烏雷可以使用拍立得公司在波士頓的巨型相機，機身佔滿一個房間那麼大。這台相機可以拍出超大、根本是真人尺寸的相片（八〇×八八英寸）。我們製作了許多系列的大拍立得照

烏雷與第一個走完長城的中國人，一九八八年。

片。其中一組的《生活模式》（*Modus Vivendi*）當中，烏雷和我分別擺出駝背、疲累的姿勢，手上拿著一個盒子。他的盒子是空的，我的是滿的。這些圖像有種莊嚴、恆久的特質。

我們的藝術家經紀人麥可・克萊開始賣那些巨型照片——賣到博物館、銀行、公司——而我們首次在這段關係之中，不會窮到吃土。一直以來，我都不管錢，那是烏雷負責的事。

一九八六年春天，我們在洛杉磯的伯恩特米勒藝廊（Burnett Miller Gallery）展示了部分的巨型拍立得，展覽名稱也叫「生活模式」。開幕的那晚聚集了一大群人。烏雷待了一會，但接著他對我說：「你知道怎麼應付人群；我想我要去散個步。」然後他就走掉了。

他離開了幾個小時。開幕那晚，有那麼一兩次我想到他去散了很長的步⋯⋯我是不是多少知道，究竟他去做了什麼呢？我有懷疑嗎？我在那裡，對我不感興趣的人們微笑著，聊著無關緊要的事，進

行我們的事業，而他正不知道在哪裡搞著藝廊的祕書，一名年輕貌美的亞洲女人。後來朋友們告訴了我這件事。我希望他們從沒告訴我。

這是我與烏雷的工作關係開始出現問題的時候。

我們在一起的最後三年，我一直隱藏我們的關係已經破裂的這個事實，甚至瞞著我們最親的朋友。我瞞著所有人，因為我無法接受失敗這件事（而且我非常害怕——我一直想著，**你掩蓋著所有情感會讓你生病，就是這時候你會得癌症**）。我放棄了自己獨立創作，為的是我以為更加崇高的目標：共同創造藝術，並製造出這個我們稱為**那個自己**的第三元素——一個不受自我荼毒的能量，一個融合陰陽的存在，對我而言是最高等級的藝術。我無法接受這件事根本行不通的想法。

況且我們還是因為最蠢、最微不足道的原因而失敗——因為我們的私人生活——那是最可悲的一點。

私人生活對我來說也是工作的一部分。對我而言，我們的合作一直都是為了更崇高的目標、更巨大的理想而犧牲其他一切。但最後我們卻是因為小事而失敗⋯⋯

∫

一九八六年十月，我們在里昂的藝術博物館（Musée des Beaux-Arts）做了最後一場《穿越夜海》的演出，第九十日。烏雷著黑衣，我穿白衣。為了紀念表演完成，博物館也舉辦了一場展覽，展示我們過去五年的作品成果：包括我們在每一場表演中穿的各種顏色長袍的照片，也有我們在《穿越夜海交叉口》當中使用的大圓桌。博物館取得了《穿越夜海》表演中的完整擺設，以及當我們為了工作在歐洲穿梭時住了很

180

瑪莉娜·阿布拉莫維奇／烏雷，《生活模式》，拍立得，一九八五年。

久的那台雪鐵龍小貨車。

不久之後，我們為伯恩藝術館（Kunstmuseum Bern）表演了一件叫作《月亮，太陽》（Die Mond, Der Sonne）的作品，其中單純的只有我們兩個製作的巨大黑色花瓶，尺寸和我們的身體一樣大……一個有著平滑光澤的表面；另一個則是霧面，完全吸光的材質。這兩個花瓶代表我們不再能共同演出。這件作品也是我們兩個私人關係的明確終點。

或許我應該把發生在我四十歲生日的事當成一個預兆。《藝術論壇》（Artforum）的創辦人，也就是我們的朋友東尼‧科納（Tony Korner），在十一月三十日替烏雷和我舉辦了生日派對，做了一個外型像長城的巨大蛋糕——蛋糕長城延伸到整張餐桌上，兩端上分別是我和烏雷的小人偶。這中間總共有八十三支蠟燭，因為他四十三歲，我四十歲。當蠟燭全部被點燃，突然整個蛋糕燒了起來，產生的一道火光融掉了蛋糕長城，還差點失火燒了房子。多好笑……崩壞的蛋糕，用來慶祝我們崩壞的感情。

一九八七年年初，烏雷又到中國去協商我們的長城行計畫。中國人一直改變條件，真的很令人憤怒。但後來終於有所突破，我們得到了一個確切的日期：長城行將在夏季進行。我得去泰國和他碰面，並討論出作品的最後計畫。

我得告訴你們那個當下我的心情：我覺得自己是個敗筆。烏雷一次又一次出軌，背著我和當著我的面都來。於是當我到了曼谷，我感到很絕望。我因為嫉妒而發狂，想知道他現在和誰搞在一起想得要命，而且下定決心要扮演一個角色……一個快樂而且毫不在乎的女人。我和一位法國作家狂熱偷情中，我告訴他；性愛實在太棒了。但那完全是杜撰。

不過那正中他的下懷——他馬上告訴我他在做什麼。她是個富裕、有盎格魯薩克遜血統的美國人，她

<div style="text-align:right">182</div>

瑪莉娜‧阿布拉莫維奇／烏雷，《月亮，太陽》，漆器雙花瓶，伯恩藝術館，瑞士，一九八七年。

的丈夫是音樂家，因為吸毒而淪落泰國監獄。

「太棒了！」我說，仍然扮演著快樂、開放的女人角色。「我們何不來個三人行呢？」

我已經淪落至此。而性愉悅跟我所提的建議一點關係都沒有。

不過很自然地，烏雷覺得很刺激——而且又驚又喜地以為我轉變成一個不一樣的女人了。不再瘋狂嫉妒、不再亂砸東西。

他微笑。「我問她，」他說。

隔天，他又微笑著，帶回了她的答覆：她可以，他說。

那天晚上我們去了他和她待在一起的房子，她活脫脫是個從搖滾樂世界裡出來的女人，他們兩個喝得爛醉，還嗑了很多古柯鹼。我什麼東西都沒碰，但很快地，我們三人都一絲不掛。我一點興奮感都沒

有。很難解釋我當時內心那種可怕的狀態：**我必須親眼目睹**。

我這輩子都不會忘記那晚。一開始烏雷和我做愛，只有一下下，接著他們兩個就在我面前幹起砲來。

就像我完全不存在一樣——甚至我都不知道怎麼地忘了自己的存在。

後來，大概凌晨五點，我躺在他們倆旁邊的床，完全清醒，而他們兩個累到不行的睡著。我就躺在那裡，隨著新一天的晨光緩慢溜進來，而外頭的公雞開始啼叫……接著我聽到一個年老的泰國女人在廚房裡，一邊洗著碗盤一邊準備早餐。我記得每件事：氣味、靜止、跟我一起躺在床上的那兩個人……

我已經讓自己沉浸在太多的痛苦中，痛到我不覺得痛了。那就像是我的其中一場行為藝術一樣，但那不是——那是現實生活。但我不希望那是真的。我什麼都感覺不到。人們總說，當他們被一輛巴士撞到而少了一條腿，他們並不會感到疼痛：神經沒有辦法將那種程度的疼痛傳至大腦。那是完全的超載。但我卻是刻意做的。我必須這麼做。我必須把自己丟入這種狀況之中，給自己帶來這麼大的情感傷痛，才能擺脫這一切，才能把他從我的生命中驅除。我必須這麼做。但是代價真的非常高。

我感到全然的平靜，什麼都沒有。麻木了。然後我起身，沖了個澡便離開了。在那一刻我不再喜歡他的氣味，而當我不再喜歡他的氣味以後，一切都結束了。

那天稍晚，我搭上回阿姆斯特丹的飛機。

∫

中國人收了錢，也定了日期。後來他們又突然想要更多錢了。這就像黑手黨的作風。中國政府發了個

184

電報給我們，要求再多給二十五萬荷蘭盾，大約是美金八萬元，名目是「安全以及軟性飲料」。那個時候荷蘭政府已經付給他們很大一筆錢，預算都已經用光了。但別無他法——因為已經投注了太多的時間和金錢，我們必須籌到額外的資金。而我們預定夏季開始的日期又延後了。

要和烏雷在阿姆斯特丹度過另一個冬天的想法我實在不能接受。我想要離他越遠越好，不管是地理上的還是精神上的，所以我決定去兜率天（Tushita）佛寺，就在喜馬拉雅山的山腳，做綠度母菩薩（Green Tara）靜修。我最開始認識到綠度母菩薩是在我到菩提迦耶的時候，祂是幫助人們解難的西藏女神祇。

現在的我有好多障礙。和中國人的問題；和烏雷的問題。我覺得好痛苦。我想，這趟長途靜修應該能夠洗滌我的內心，幫助我走過長城。

靜修非常嚴格。必須要全面隔離，不能見任何人、禁言、你必須重複一段特定的咒語一百二十一萬一千一百二十一次——念誦的同時，想像自己**就是綠度母菩薩**。整個過程大概要花上三個月。我迫切地想開始。

我從阿姆斯特丹飛到德里，接著搭了好長的一段火車往北，到達賴喇嘛的家鄉達蘭薩拉（Dharamsala），那是個美麗的山村，可以看到絕美的喜馬拉雅山雪景。兜率天佛寺位於城鎮之上的山丘。我在下午三點左右抵達，並去了遊客中心，那裡的一個男人告訴我：「你應該在這裡過夜，明天早上再去寺裡——那時有人力車可以帶你去。」我說：「不，不，拜託——我不想要在這裡過夜；我想要立刻就去寺廟。我可以用走的。」那男人說：「但這裡五點半左右就天黑了。」而我說：「我聽說這條路大概兩哩半長，應該四十五分鐘就可以走完。我大概四點或是四點半就可以走到了。」男人說：「森林裡有很多猴子；你真的不該獨自走的。」我說：「你告訴我該怎麼走就好了。」

他拿了張地圖給我看，路程看起來非常簡單——只要轉三個彎。於是我背著肩上的背包，出發了。

山林裡真的有猴子，煩人的小野獸，我一邊走路一邊對著牠們跳來跳去：我得一直對著牠們喊叫才能趕走牠們。我走呀走，大概超過一小時了。我很確定我該轉彎的地方都轉了——只是現在天色暗了，但卻完全沒看到寺廟的蹤跡；路上沒有任何標示。我不知道自己身在何處，完全迷路了，也完全不知道該如何是好。

接著我看到微弱的燈光，遙遙的在林木之上。

我向光走去，很快地就發現那是山林中一間小屋散發出的光芒。一位老僧人站在屋子前面，正在洗他的飯碗。我說：「兜率天佛寺，兜率天佛寺」——而他笑了又笑。「進來。進來，」他說。「茶，茶。」

「不，不，不，」我說。「時間，時間，天黑。走到寺院。」

「不，不，不，」他說。「請進。」他完全沒提到寺院。我意識到自己別無選擇。畢竟，那是他的房子。

我進了屋子並跟著老僧來到客廳。就在客廳的正中央，坐著乾癟的林仁波切，達賴喇嘛的老師，那個五年前在菩提迦耶輕彈了我額頭，讓我哭得不能自己的人。遺體用鹽保存著：看起來陰森地有生命。

僧人端來了我的茶，放在桌上便離開，靜靜地關起他身後的門。

我聽說過，在我見到他之後三年他死了，我以為再也不會見到他了。如今他就在那，而我必須在森林裡迷路才能找到他。

那排山倒海、絲毫不變的溫柔和關愛如狂潮一樣再次席捲了我。我在他面前行俯臥禮，哭了又哭。過了一陣子後我坐起身來喝我的茶，只是看著林仁波切，一邊搖著頭。

186

我想我大概待了一個小時。接著我走出去，看到老僧人就坐在那。「兜率天佛寺？」我說。

「兜率天佛寺在隔壁。」他說。

接著他牽起我的手，帶我穿越樹林到了寺院，大概就在一百公尺外。

兜率天的僧人們問候我，接著我就開始了。散落在佛寺之中、深藏在林內的是一間一間的小靜修室：高築平台之上的小屋，空間只能容納一個睡袋和神壇。他們給了我一間屬於我的小屋以及指示。

我得複誦多羅咒語一百二十一萬一千一百二十一次。我必須利用佛珠來計算我念完的咒，而且這一點也不輕鬆——我必須念經並計數三個小時，睡三個小時，接著再起來念三個小時，重複重複再重複，同時一併想著自己是綠度母菩薩。很快我就發現這是一件非常困難的事。我沒辦法不想像，如果自己是綠色的話看起來會多不健康。

每天早上，小屋的門上會有一聲輕叩聲，這代表其中一名僧人替我送來了食物。靜修時不能跟僧人交談，不能有任何形式的溝通——他們只會把食物留在那裡，然後就離開，而我會打開門開始進食。每天只有一餐素齋。非常清淡——他們認為鹽和香料會刺激情慾。還有一瓶水。你必須在中午前吃飯。

我在那三個月間有些低潮時刻，有時感到深深的抑鬱。但是複誦經文具有穩定心靈和身體的效果：你不再是那個被各種限制箝制的小小的你——「可憐的瑪莉娜，」那個因為切洋蔥不小心割到手就哭得像個孩子的人。當這種形式的自由來臨時，就好像你與的睡眠與清醒狀態合為一體，夢境會流動到現實之中。而當你踏進這種不同的心智狀態時，你就接觸到了一種無限的能量，一個你想做什麼都能達成的地方。你不再是那個被各種限制箱制的小小的你——「可憐的瑪莉娜，」那個因為切洋蔥不小心割到手就哭得像個孩子的人。當這種形式的自由來臨時，就好像你與宇宙的意識搭上了線。不久後我也會發現，這似乎和每一場好的表演中發生的事一樣：你在更大的框架之下；那裡不再有限制。

那是我學到非常重要的一課。

數了三個月的經文之後，我放了一張字條在門外說我已經完成了。接著僧人來把我帶到佛寺，我得在那裡燒掉身上的所有物，讓我能夠重生。僧人們很實際——你不能燒掉你的錢或護照，否則他們就會永遠都擺脫不了你了。但你還是得放棄一切對你重要的事物，對我來說那就是我的睡袋。它很貴，而且很保暖；它就像我身體的一部分一樣。我愛那睡袋。我把它燒了。然後我自由了。

∫

靜修結束後，我下山到了達蘭薩拉。那是一個小鎮，只有三條街，就開始覺得自己彷彿置身在時代廣場，開始感到強烈的偏頭痛。我得逃回寺廟再待十天，才能平衡我自己。

接著我決定要再休息一陣子。我搭上了前往喀什米爾達爾湖（Dal Lake）的火車，在那裡你可以住在美妙的船屋上。那裡非常宜人，但有一點無聊。在船屋上漂了幾天和微笑了幾天後，我決定去拉達克（Ladakh）看跳舞的喇嘛。

拉達克每年都會舉辦慶典，在慶典上喇嘛會穿著裝飾的戲服以及神的面貌的面具，一邊誦經一邊跳上整天的舞，而且一次跳個好幾天，搭配上響亮、不中斷的鼓聲。這種不間斷地跳舞與誦經要耗上幾乎是超自然的體力：面具與戲服都非常重。從行為藝術的觀點來看，我覺得喇嘛準備慶典的方式非常神奇。

從喀什米爾搭車穿越剛融雪的喜馬拉雅山到拉達克這段旅途，可以說是很找死的一段路。道路非常狹窄，而山壁又相當陡峭。彎路時，你可以看到車輪基本上都已經超出邊界了。我聽說一年前巴士車隊被雪

188

觀賞拉達克慶典中的喇嘛舞，一九八七年。

崩擊中。五台巴士直落入山底：所有人都死了。後來發現我們這台巴士司機的兄弟是當時其中一輛車的司機。當我們經過事發地點時，我們的司機停車，下了車，爬下山崖去尋找他哥哥的遺體——當時正在融雪，所以那是他見到他的最後一次機會。他就把我們留在巴士上：我們得在上面睡一夜。隔天另一台巴士來接我們，而我們終於到了拉達克。

拉達克位於海拔四千公尺高的地方——你只要走個三步就會頭暈。光是要習慣這裡的高海拔就得花上個幾天。最後我終於適應了，還花錢請了個導遊帶我到寺廟去。我到了，而他們替我準備了一間房。我站在寺廟前，太陽正要下山，山裡的日落總是非常早——這時候我看見一個樣子瘋瘋癲癲的金髮女人穿著西藏服，頭髮上別了一些花，背上有個背包，她正一邊唱著歌一邊從山坡上走下來。這景象實在有趣！我走過去和她說話。

她是一名來自芝加哥的景觀設計師，會說三種西藏方言，而且曾在達賴喇嘛開悟期間受到他本人指定，負責重新建設菩提迦耶的佛之花園。她對我說：「噢，不要睡寺廟；來跟我一起睡帳篷──那樣好多了。」

我有點擔心：日落之後會變得很冷，我已經燒掉了美妙又高價的睡袋，少了可以讓我隨時隨地保暖的東西，身上只有一個便宜的新睡袋。但我覺得我必須說好，因為這個女人感覺很神奇。

夜幕降臨；我去了她的帳篷，她就紮營在寺廟的正前方。她在帳篷裡全身赤裸，身上只蓋著一件小毯子。「你那樣怎麼有辦法睡？」我問她。她說她和西藏人學過拙火（Tummo）靜坐，那是一種特殊的修鍊，要花上四年才能精通。透過想像你的腹腔上方有一盆火爐，這樣能將你的體溫提升到就算在雪中也會熱的溫度。修鍊的過程，西藏僧人會一絲不掛地坐在雪地，打著蓮花坐，而徒弟們會將濕毛巾放在他們身上。只要身上的毛巾先乾的人就贏了。這個從芝加哥來的女人居然知道這招，讓我另眼相看。

寺廟裡有十二名僧人，從幼到老、各種體型身高都有。其中兩個很年輕又很高；一個是中年的，矮矮胖胖，體型幾乎都是一個方型了。我和他們共處了十天，和他們一同用膳，看他們在庭院為即將到來的慶典準備喇嘛之舞。

我非常喜歡這些喇嘛。我們分享了許多歡笑。但他們的修行準備還真是讓我失望。只練了一點打鼓──砰、砰、砰──跳了一點點舞，但沒什麼驚人之處。我開始想自己是不是走錯了地方，找錯了人。

大日子到了。來自喜馬拉雅各地的人都來了，大概有四千人。所有人都在黎明前圍著這個大庭院席地而坐。鼓手開始鳴鼓，喇嘛準備好要跳舞。一切要在太陽升起的那一刻開始。那時是全然的寂靜。矮胖的喇嘛身穿厚重的紅袍站在庭院的中心，臉上戴著一個金色的羊臉面具。等呀等著太陽升起。寂靜，引人入勝。接著第一縷的銀色日光浮出水平面，鼓聲就此響起。

鼓聲震耳欲聾。相同的節奏，一次又一次再一次地重複，聲響大到你的身體都隨之震動。而小隻的方形喇嘛，又矮、又胖、身上又穿戴笨重面具與服裝，翻身跳起飛入空中，連續做了三次死亡之躍——倏——倏——就這樣輕巧地雙腳著地。他甚至連喘都沒喘。他連續十天都重複相同的舞步。

後來我問他是怎麼辦到的。我看過彩排：練習時和實際狀況完全不同。

「但這不只是我們在跳，」他說。「你穿戴上了神體面具和服飾的那一刻，你就不再是你自己了。你就是她，而你的能量是無窮的。[1]」

1 編註：原文為「It is impossible to walk a road that has never been walked before」，此處採直譯。

二戰期間南斯拉夫對抗納粹最知名的歷史事件就是遠征伊格曼（Igman March）。

一九四二年一月，在賽拉耶佛（Sarajevo）以北的山丘，德軍包圍了第一無產階級旅（1st Proletarian Brigade），已經快要全面圍剿他們了。游擊隊通往安全的唯一道路就是穿越伊格曼山（Mount Igman）。這顯然是不可能。當時正值嚴冬，積雪很深，而且途中還有一條又寬、又只有部分結凍的河，山中的溫度只有攝氏負二十五度。但游擊隊還是越過了伊格曼山。許多人凍死了。我父親是越過山並存活下來的其中一人。

當我打電話給我父親並告訴他我要走過長城時，他說：「你為什麼要做這件事？」

「嗯，你從伊格曼行軍中活了下來，」我說。

「這個中國長城要走多久？」他問。

「三個月，」我說。「一天走十小時的話。」

他說：「你知道伊格曼行軍花了多久嗎？」

我不知道。對我而言那感覺就像永遠一樣。

「一個晚上，」他告訴我。

「我能走完長城。」

八年前，我們在澳洲內陸的滿月之下，想出了走完中國長城這個無比浪漫的想法。這個構思在我們共有的想像之中如此強烈地顯現著。我們想著（在那個時候）長城是一個完整、持續的結構，我們只要在上面走就好了；我們會分開走；我們會每晚都在長城上紮營。我們在兩端開始之後（龍首在東，龍尾在西）會在中間碰面，然後互許終身。這個作品的名稱，多年以來，都叫作《愛人──長城行》（The Lovers）。

如今我們不再是戀人了。也或許就如同多數愛情的命運一樣，一切都不如當初想像。但我們並不想放棄這段長城行。

原本計畫的獨行，現在變成了我們各自身邊有一群人隨行，包括幾名護衛和一名翻譯／導遊。護衛本來應該是要保護我們的，但中國人也很擔心我們會去到不該去的地方、看到不該看的東西。長城上有一整個區段都是軍事禁區：我們不能直接穿越那個區域，而是要分別搭吉普車繞道而行。而在長城上紮營更是不可能的事，因為經歷過文化大革命的中國人根本不想要刻意讓自己受苦，尤其是被派來陪同我們的軍人。於是我們就待在沿路的客棧或是村落裡過夜。

至於長城本身，這個可以從外太空看見的龐大龍形建築，大部分都是廢墟，尤其是西部這一端，好幾段路都已消逝在砂礫之中；東邊，因為穿過了山脊，冬日還有歲月都留下摧殘的痕跡⋯長城有好幾處就只是一堆危險的石塊。

而我們最初的動機已不復存在。我對把畢生積蓄花在中國行並採訪我們長城行的《村聲》（Village Voice）雜誌行為藝術批評家辛西亞・卡爾（Cynthia Carr）說⋯

先前，〔這之中〕有著強烈的情感連結，所以向對方走去有一種作用力⋯〔這是〕一對戀

人在受難之後相聚在一起，近乎史詩般的故事。但那個事實已經消逝了。我現在面對的就只是長城和我自己。我必須重新安排我的動力。我一直記得約翰‧凱吉說的一句話：「當我對易經感到困惑時，我越不喜歡的答案會是讓我學到最多的答案。」

我很開心我們沒有取消這個作品，因為我們需要一種特定的結束方式。我們向著對方走完這條長路，而我們並不會開心地碰面，但我們之間會畫下句點——某種方面來說其實很符合人性。

這比起一對愛侶的浪漫故事來得更戲劇化。因為不管你做什麼，最終你會真的是獨自一人。

∫

我的導遊叫作韓大海（音譯）。他二十七歲（順帶一提，他後來也告訴我他是個處男）。他說得一口流利英文，而且還很討厭我。

我稍後會發現原因。他英文之流利讓他能替所有中國重要官員翻譯，並與他們走遍世界各地。去年他和中國政府代表團去美國的時候，負責當一位顯赫人物的導遊，在那期間他第一次親眼見識了霹靂舞（break dancing）。他愛上了霹靂舞；對它魂牽夢縈。他拍了許多張舞者的照片，回到中國以後，他用影印機印製，私下發行了一本關於美國霹靂舞的小手冊。

政府發現了這件事，撤除了他官方翻譯的職位，派他擔任我長城行的導遊兼翻譯。我是他的懲罰。

他到的時候身著灰色中山裝配黑皮鞋。走了三天以後，他生病發燒，皮鞋都磨壞了。我得把我多的鞋給他。他的腳小到還得在鞋裡塞報紙才能穿得合腳。我還把一半的衣服都給他穿了——那一點也不重要；

194

走在中國長城崩壞的區段，一九八八年。

他還是討厭我。我記得他提到中國侵略西藏是一件多好的事，因為不論如何，西藏都是中國的一部分。我說：「什麼？」他真的很懂怎麼激我——我也同樣地討厭他。

我後來得知烏雷同樣受不了中國人加諸在我們身上的異動事項：總是緊跟在我們身邊的一群軍人和官員、只能待在骯髒的客棧而不能就地紮營、還有我們必須避開的禁區。對他來說，我們最初構想的純粹性已經被破壞了。

我總是那個隨遇而安的人，但那並不代表——完全不代表——我對於我的長城行百分之百滿意。這其中有許許多多的難關。而這並未出乎我的意料。

這是天安門事件發生前的中國，一個西方人極少見過的中國。我得穿越十二個禁止外國人出入的省份。其中還有受輻射污染的區域。我看見被吊在樹上的人，他們被留在那裡等死，那是一種處罰方式。我看見狼群在啃食屍體。這是沒有

任何人**想要**看見的中國。

東部的土地非常陡峭，還有很多岩石，這些石頭很容易讓人滑倒。有一次我滑倒傷到了膝蓋，得停下來休息個幾天。在山裡，長城兩面陡峭的高度令人害怕；有時在高海拔區段的風勁太強，我們得全體仆倒才能避免被吹落長城。

身旁緊跟著七名紅軍這件事真的要逼瘋我了——他們試著走在我前面這件事更令我生氣。我才不想看著他們的背！我相信這是我身為強悍解放軍人之女的倔強天性，但**我**就是想要走在前面。儘管那是如此艱難。每天夜裡，我的膝蓋都痛得要命。我很痛，但我不在乎——我就是要當領頭的。

那時我身邊一直都跟著七個衛兵，但跟著我的小隊成員會隨著我到了不同省份而改變。其中有一段的紅軍少校很佩服我，這個走在長城上的女人，他佩服到還帶了手下的幾個軍人陪我一起走。有一天我們遇到一個超級陡峭的山壁，幾乎是垂直的，而我開始爬——仍然領先在前——這些軍人開始喊叫。

「他們在說什麼？」我問韓大海。

「他說我們要繞開這座山；我們不能爬過去，」他說。

「為什麼？」我問。

「這座山叫絕立山，」翻譯這麼說。「從來沒人站上去過。你爬不了的。」

「但那是誰說的？」我問。

他像看著全世界最蠢的人一樣的看著我。「反正就是這樣，」他說：「一直以來都是這樣。我們得繞過去才行。」

那時候少校和他的手下已經坐下來開始吃午餐了。我看著韓大海說：「好吧」，然後開始走上山。直

196

挺挺的，我不在乎——我一直往上走，而他們就坐在那裡吃東西。最後我終於登上山頂往下看。這時少校開始對著士兵們吼，接著他們全都登上了山。那晚，在我們落腳的村莊裡，少校發表了一段關於我的演說。

「不能把障礙視為理所當然，」他說。**「你必須面對它們，然後看看是不是有克服這些障礙的可能。這個外國女人替他們所有人上了一堂勇氣之課。」**他說。我感到無比驕傲。

在走了好幾個星期以後，有一天，我開始注意到我的翻譯總是走在最後面，在我和衛兵的後面。我問他：「你為什麼都走在最後面？」

他看著我說：「你知道，中國有句俗語叫『笨鳥先飛』。」

那之後我有時會讓衛兵走在我前面。

∫

長城和地脈、也就是地球能量線之間的關係太令我著迷了。但我也開始意識到當我走過不同地勢時，我自身能量的變化。有時我踩在腳下的是黏土，有時是鐵礦、有時是石英或銅。我想要嘗試了解人體能量與地球能量的關聯。每當我進到一個村落，我總會要求與那裡最年長的人見面。他們之中有些已經一百零五或是一百二十歲了。而當我請他們告訴我長城的故事，他們總會說起龍，一尾黑龍與一尾青龍交戰。我意識到這些史詩般的故事其實象徵著土地的組成：黑龍是鐵，而青龍是銅。那就像澳洲沙漠中的夢歌傳奇一樣——每一寸土地都富有它的故事，而所有故事都與人類的身心相連。土地和人密切結合。

我理解軍人不想紮營的原因，但我很討厭每天晚上要走下長城，花兩個小時走到最近的村莊，然後，

每天早上，又要再走兩個小時爬上長城，在我真的開始每天的長城行之前，這段時間已經讓我精疲力竭了。

某天早上我實在太恍惚了，當我開始走的時候本應該向左轉，但我卻轉向右邊，整整四小時都走在錯的方向上！我一直走到前一天停下來拍照的一個鄉邊景點才意識到我走錯了。我得帶一整隊人轉彎再往對的方向走。軍人們不在乎——那對他們來說只不過是一份工作而已。

就連大間一點的客棧都令人失望——毫無裝飾的水泥建築，而且沒有室內廁所。燈光有夠糟；有上漆的牆面漆的是我清晰記得的醫院綠色。就像貝爾格勒廣場一樣。而村落更是個噩夢。他們那種非常共產黨式的宿舍總共有三塊空間。中間是廚房。一邊是男人的睡鋪，另一邊是女人的。暖氣就從中間的廚房火爐分別往左和右輸送，管線藏在睡鋪底下替兩個空間加熱。

所有年齡的女性，從老奶奶到小女孩全都擠在女性這一區睡覺——我得擠進她們之中。她們的頭旁邊都會擺尿壺，因為半夜出去尿尿實在太冷了。那味道真的難以忍受。

我會試著早起，這樣我就可以自己去廁所，但那實在不可能。我起來的那秒，他們就起來了。總是會有十個女人跟在我旁邊，全都想要握我的手，因為我實在太新奇了——對她們來說，一個沒有男人的女人，沒有孩子，一個要走萬里長城的外國人，實在難以想像。她們總會試著抓我的鼻子——當我問我的翻譯為什麼的時候，他說她們覺得那有保佑生育的功效，因為鼻子實在太大了，在她們看來就像陰莖一樣。

他們的廁所真的難以言喻——只是一個你可以在地上拉屎的棚子。成堆的屎，蒼蠅飛滿天。我們得全部的人蹲在一起，手牽著手唱著友情之歌：這是中國式作法。起初，這讓我嚴重便祕。我就是上不出來。

一陣子過後，我就再也不在乎了——我就跟他們其他人一起蹲、一起唱友情之歌。

當辛西亞‧卡爾來跟我一起走的時候，我實在太開心了。她剛到的那晚，在差不多該是離開長城，往

旁邊的村落去的時候，我問她要不要上廁所。我說：「我可以牽你的手嗎？」

她以為我瘋了。「不！」她說。

「好吧，」我說：「我是想幫你做好心理準備。」

隔天早上，我看到她在那裡，和另外十個女人牽手蹲著。「現在我知道你的意思了，」她說。

村莊的早晨，他們會給你一大鍋沸騰的豬血，讓你配著豆腐吃——他們覺得牛奶對身體不好。沸騰的豬血有助於清理腸道系統。那早餐還真是令人不想面對。

有天早上在某個村子裡，我特別早起，想要不受干擾地如廁，結果一個老男人從房子裡出來，開始一邊吼叫一邊追趕著我，好像想要殺掉我一樣。我不知道那男的在叫什麼，而當然我的體力也比他好，於是我繞著廣場跑呀跑，想消耗掉他的體力，同時一邊喊叫著想叫醒我的導遊。老男人抓不到我，但他還是像個瘋子一直跑——實在太恐怖了。最後我的導遊終於醒來，跑到那男人身旁說了些話，後來那個人就走掉了。

「不好意思，剛剛到底是怎麼回事？」我問我的導遊。

「他在說：『該死的日本鬼子，給我滾——我殺了你！』」我的導遊這麼說。這個老人從沒見過外國人，他以為我是要侵略他們村莊的日本人。

我這才意識到我對韓大海來說也是某種入侵者。而他終於也說出自己如何從政府翻譯被降格成我的導遊的故事。當他提到他拍的霹靂舞照片時，臉上散發出熱情的光芒。

偶爾我們一起吃飯時，還會聊天；而他終於也說出自己如何從政府翻譯被降格成我的導遊的故事。當他提到他拍的霹靂舞照片時，臉上散發出熱情的光芒。

於是我決定要替他拍照。我拍了一件作品叫《中國導遊》（Le Guide Chinois）。我用糖和水替他弄髮型，

讓他站在長城上擺姿勢，裸著上身，擺出密宗手勢。照片非常美麗。

韓大海和我變成了朋友。在我完成長城行之後，他的處罰也結束了，他回到了政府。後來當他再次踏上美國國土時，他叛逃了。最後他淪落到佛羅里達州的基夕米（Kissimmee），就在迪士尼世界的旁邊賣起了漢堡，還娶了一個美國女人。那完全是一場災難。後來他離婚了。

當中國變得比較開放了以後，他回去了。現在他是一名在華盛頓的著名外交作者，也是新華社的特派記者。這才是他的命運。

∫

有一天，我走到一半時，一個信差給我捎來了烏雷的訊息，他仍在遙遠的中國西方。「走長城是世上最容易的事，」他寫道。僅此而已。

我真的可以殺了他。他走起來當然容易——他只要越過沙漠，地勢都是平的。而我必須要上上下下地爬山。不過，這樣的不平等也不是他的錯。因為火本來就象徵著陽性，水象徵陰性，一直以來計畫都是讓烏雷從沙漠那端開始走，而我從海這一端開始。

∫

而我也承認儘管發生了這麼多事，那時候我對於挽回我們的感情還是抱持希望。

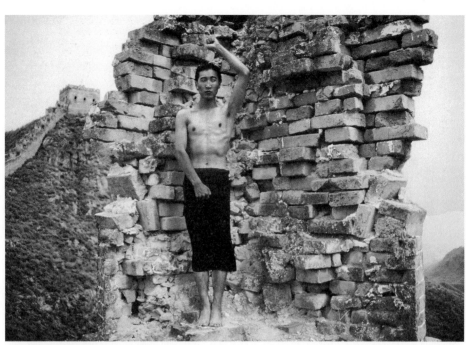

上：我的導遊韓大海，一九八八年。
下：握手象徵著我倆私人與工作關係的終結，一九八八年。

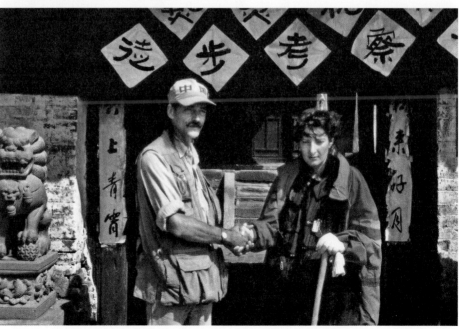

終於，一九八八年六月二十七日，踏上長城三個月後，我們在陝西省神木縣二郎山見面了。但我們的見面卻不如計畫，連邊都沾不上。本來預期會看到烏雷從另一個方向朝我走來，但卻發現他在兩間廟宇——一儒一道——之間的風景點等著我。他已經在那裡三天了。

而他為什麼停在那呢？因為那裡是拍照記錄我們會面的完美景點。我才不管照相什麼的。出於美學因素，他破壞了我們最初的構想。

有一小群觀眾圍觀我們的會面。我哭泣，而他擁抱著我。那是同僚的擁抱，而不是戀人的：他的溫暖已經全部流失了。不久後我也會發現他讓他的翻譯丁小宋（音譯）懷孕了，他們將於十二月在北京結婚。這其中我的部分就像史詩一樣，漫長的苦痛終於結束。我內心的傷痛和感到解脫的程度幾乎是一樣的。當下我就飛回北京，在當時城裡唯一一間西方旅館待了一晚。接著我就飛回了阿姆斯特丹。獨自一人。

烏雷和我的關係，曾是合作對象也是戀人，長達十二年。我告訴我的朋友，我因為他而受的苦，起碼佔了這段關係中一半的時間。

∫

一直以來都是由烏雷管理我們的錢；錢的事我一概不知。我們分手以後，他給了我一萬荷蘭盾，那時候大概是美金六千元，他告訴我這恰好是我們所有錢的一半。我並沒有懷疑。

我們早就放棄了在左特基茲街上的倉庫公寓；我待在我朋友派蒂‧史戴爾和喬斯特‧艾爾佛斯（Joost

Elffers）家。有一天，我正要到廣場喝咖啡時，經過一間破爛的屋子，前門釘了一個木條。木條上面潦草

地寫著「出售」兩個字，上面還有一組電話號碼。

我記下了那個號碼；一開始我也不確定為什麼。但咖啡喝完以後，我撥了電話，電話那頭的男人說這

間屋子是法拍屋：屋子的所有權在銀行手上。我問他這個下午能不能看看房子。「當然，」他說。

我去看了房子。其實那是兩棟屋子：後面的是一間十七世紀的房子；前面的則是十八世紀的。兩棟房

子都有六層樓，中間有個庭院串起它們；室內空間是一千一百五十平方公尺。

那地方是一個被擅自佔住的空房——裡面住了三十五個海洛因成癮的人。房子的混亂顯而易見。聞起

來的氣味像是狗屎、貓屎加上尿。一群嗑了藥神智恍惚的人正朝著十七世紀的木雕門丟刀子。其中一層樓

還被火燒過——只剩焦黑的木地板，還有中間的一個馬桶。這地方看起來糟透了。但去掉這一切，屋子其

實非常美麗，有著優雅的粉飾灰泥匠樑與大理石壁爐。我有了一個願景。

「多少錢？」我問。

四萬荷蘭盾，他們告訴我。他們顯然只想盡快脫手這間屋子。但要是你買了，你等於也得到了把那裡

當自己家的癮君子們，而在荷蘭法律之下，要把這些人趕走根本是不可能的。任何把這裡買下的正常人，

就等於是把錢丟出窗外一樣。於是我說：「好，我有興趣。」

我告訴朋友們這件事。「你瘋了，」他們說：「你哪有那個錢——你想怎麼辦？」

隔天我去了銀行。他們說我需要付至少百分之十的押金，而我有三個月的時間找到貸款。要是不能在

一個半月之內拿到貸款，你可以告訴銀行你對房子不再有興趣，並拿回你的押金。但要是在那之後你繼續

嘗試，但最後拿不到貸款，你就拿不回你的保證金。

我給了他們四千荷蘭盾——那幾乎是當時我畢生財產的一半。真的，那就像瘋了一樣。接著我就開始跑銀行。

我拿的仍然是南斯拉夫護照，並沒有荷蘭簽證。一直以來我都是非法待在那裡的。不管我去哪裡，文化部都會給我通行證；我從沒碰過問題。我也從未有過銀行帳戶：我用烏雷給我的錢開了生命中第一個帳戶。而我申請貸款的每間銀行，在我踏進門的那一刻，甚至都還沒走到走廊盡頭，他們就說：「我們沒興趣。」房子本身有點價值，但只要這些非法居住的人在裡面，你就不可能拿得到貸款，而且你也不可能趕他們出去。所以房子價格才這麼低。

一個半月過去了；銀行打來。「你申請到貸款了嗎？」他們問。

「還沒，」我說。

「你要中止契約了嗎？」他們問。

「不，」我說。我就是沒辦法放手，就算失去所有保證金也在所不惜。

我掛掉電話並對自己說：「好，瑪莉娜，你現在得換個新方式。你要先得到這間屋子的一些資訊。」

於是我去拜訪那間房子兩旁的鄰居，敲了他們的門。鄰居人挺不錯的：他們告訴了我那間房子的故事。他們印象中的第一任屋主是個歌劇演員。後來搬進了一家年紀很大的猶太人。再後來，又經過一或兩任屋主之後，一個毒販買下了這地方，但他沒有付貸款。該付錢的時候他都沒有付，到了最後他實在負債累累，就決定燒了這間屋子來領取保險金。只不過火被及時撲滅，所以只燒壞了一層樓。後來保險調查員發現是毒販蓄意縱火的，於是銀行就從他手上拿走了這間房子。這就是房子現在變成癮君子集散地的過程。

「不過這男人在哪？」我問。

「他還住在裡面，」鄰居告訴我。

房子有兩個入口。一個通往一樓，另一個通往二樓。被木條封起來的那個入口通往一樓，也就是我去過的地方；毒販住在二樓。於是我到了那裡，敲了敲門，而他應門了。「我想和你談談，」我說。

他開門讓我進去。樓層中間有一張桌子，上面放了搖頭丸、古柯鹼、大麻，全都等著分裝入袋。桌上還有一把槍。這男人全身腫脹——看起來氣色很差。他看著我，突然間我開始掏心掏肺地對他道出我的故事。

我把一切都告訴了他——烏雷、長城行、懷孕的翻譯、他給我的錢，每件事都講了。我說我想要這間屋子——我只想要這間屋子——這是我手上僅有的金錢能買到的唯一的家。我哭泣著。這男人張開嘴站在那，他一定覺得我是別的星球來的。

他站在那裡看著我。接著他說：「好吧。我會幫你。但我有條件。」

他告訴我，他已經在這間曾屬於他的屋子裡偷住了兩年，因為銀行賣不掉房子，所以他免費住在這。他出租過夜的地

205

改變了我一生的房子，阿姆斯特丹，一九九一年。

方給那些癮君子，每個晚上五元荷蘭盾。這就是他的生活。

「我恨透了那些銀行的混帳，我恨政府，」他說。「但你不同。我的提議是這樣的，我會把所有人清空出去；這樣你可以拿到你的貸款。但在你簽約得到房子的那一刻，你也要和我簽下我可以永遠住在這層樓的合約，而且租金要非常低。這是我的條件。要是你跟我作對⋯⋯」他秀出了他的槍。

「給我兩週時間把大家趕出去，」他說。

那個時候我大概還剩一個月就要簽約了。兩週後我回來這裡，而所有嗑藥的人都離開了。公寓裡只剩下毒販一人。但整間屋子看起來還是很恐怖。

我拿了一個大垃圾桶，動員了我在阿姆斯特丹的所有朋友，我們將原本屋內的所有東西全都丟掉，一件不留。我們找到的東西足以讓我們開個毒品市場，但我們把一切都清掉了。我們丟掉了沾了尿而濕透的地毯，然後用巨量的薰衣草噴霧把整棟房子噴過一遍，裝了工業燈照亮所有陰暗的角落，接著停下來看看朋友們和我的傑作。

現在我眼前看到的是一棟極具潛力的房子。房子坐落在一個不錯的社區，相似的房屋售價可能會是這棟的四十到五十倍。而且房子是空的——裡面一個癮君子都沒有。於是我和銀行聯絡。第一間銀行來看了房子，說他們有興趣，會和我聯絡。第二間銀行也來看了，同樣說了會和我聯絡。而第三間銀行當下就說好。我花了不到一週就成功拿到貸款了。

但現在，因為我的銀行知道房子是空的，荷蘭法律讓他們有權可以自己買下房子。所以我又去找了毒販，對他說：「我們能不能讓幾個嗑藥的人回來？因為現在房子狀況太好了。」

「你要幾個？」他問。

206

「大概十二個，」我說。

「沒問題，」他說。他找回了十二個癮君子。我把在垃圾桶裡找到的窗簾掛回窗上，接著又在地上撒了一些碎片。

現在我只要等待就好了。距離簽約的時間還有兩週——那是我生命中最漫長的兩週。那天終於到來了。

我穿上了最正式的洋裝，拿著生日時父親——不是母親——送給我的昂貴萬寶龍鋼筆，走進銀行。

當時氣氛非常嚴肅。其中一個行員看著我說：「我聽說不受歡迎的住戶都離開房子了。」

我的胃翻攪著。我冷酷地看著他說：「對，有的走了；但裡面還有好幾個。」

他清了清喉嚨說：「在這裡簽名。」我簽了。「恭喜你，」行員說。「你現在是這間屋子的所有人了。」

於是我看著他並說：「你知道嗎？其實大家都離開房子了。」

而他回顧我說：「我親愛的女孩，如果那是真的，那你就成交了一筆我執業二十五年來最好的房屋買賣了。」

∫

房子是我的了。我馬上到律師那裡擬了一份給毒販的公寓租約。那時候是早上。那天下午，我拿著合約和一瓶香檳，敲了敲他的門。我不想亂來。毒販開了門。「這是你的合約，還有一瓶香檳，」我說。「準備好了嗎？」

「哇——看來你遵守你的諾言了，」他說。然後他簽了約。

而當我一打開香檳，他就開始哭了。他告訴我他的妻子正在某處的醫院，因為過度服用海洛因而身處死亡邊緣；他有兩個小孩，分別是十二歲和十四歲，兩個都是不良少年，現在待在某種特殊照護機構裡。

「我好希望我的孩子和我在一起，」他啜泣。「我生命中的人都離我而去──實在太糟了。」我坐著聽他說；現在我們的情況多少有些逆轉了。他的住處看起來糟透了。

我開始住進房子裡。阿姆斯特丹總是下著雨，而這間房子的室內也在下雨。我在地上到處擺了桶子接水。我有個非常大的櫥櫃，幾乎跟衣櫃一樣大（另一個plakar）：那是我睡覺的地方。它是唯一不漏水的地方。燒壞的那層樓還是燒壞的。沒有一件事是對的，而我也沒錢修理。除此之外，每五分鐘就會有個毒蟲來按門鈴，問可不可以借住一晚或是借用廁所（順帶一提，能用的馬桶只有一個）。人們在我的門前注射海洛因：每天一早台階上都見得到血。我每個朋友都說：「你為了這間爛房子忍受這些爛事是真的瘋了。」

烏雷也回到了阿姆斯特丹，而他就住在幾個街口外的一間房子。某天我坐在我的大房子裡──外面下著雨，雨水也從我的屋頂破洞處灌進屋內，滴答滴答，滴進地上的水桶──我從窗戶往外看，看著雨中的運河，而就在那，烏雷正站在橋上親吻著他懷孕的中國妻子。

是時候該離開城市了，我告訴自己。

∫

我和烏雷分手以後，覺得自己又胖又醜又沒人要。我大可以只躺在我的床上用棉被包著頭，然後一個

208

人吃完一整盒巧克力。但我就是那種會行動的人，所以我做了些事。除了買房子以外，很快地，我還做了

糟的改變是一個年輕的西班牙人——雖然他一開始看來確實不糟。他替麥可·克萊的事務所工作；他

生命中的兩大改變，一個非常糟，另一個非常好。

三十歲而我四十二歲，並且相當俊美。他還非常自戀，每天花好幾個小時待在健身房裡。但他在我迫切需

要某個人的時候被我吸引了，我什麼都沒問。我應該要問的。

一開始他讓我坐在他的腳踏車後座帶我兜風，而我們出了車禍：我摔了下來，而且嚴重傷到了身體。

我對自己說，**要是我外祖母那時候能看見我，她會說：「不要再繼續了，這結局一定很難看。」**

在中國的時候，我強烈感受到腳下的礦物和我的身體的關係。在村莊裡和人瑞談話，聽了他們說的各

色龍戰鬥的故事之後，更加鞏固了這個概念。而我也帶回了當地找到的一些美麗礦石：玫瑰石英、透明石

英、紫晶與黑曜石。在灰濛濛的阿姆斯特丹，處於絕望深淵的我有了一個靈感。我要建造能夠表現出礦物

與身體之間關係的物件——能夠傳遞這些礦物能量給接觸他們的人的物件。將《愛人——長城行》介紹給

大眾也是一件重要的事，因為只有那件作品，並沒有觀眾在現場。

那年春天，我創作了一系列作品——我稱之傳遞物件（transitory objects）。它們外表看來就像斯巴達

式的床：是一片上面覆蓋著氧化銅的長方形厚板，並用玫瑰石英或是黑曜石當作礦物枕頭。每片板子都

被固定在牆上，或垂直或水平，供觀眾以三個基本的人體姿勢使用：坐著、站著和躺著。我稱它們《青

龍、紅龍與白龍》（Green Dragon, Red Dragon, and White Dragon），它們簡單而輕易地逆轉了我與觀眾一般時

候的關係：這次是觀眾在牆上，而我自由地在表演空間中移動、看著他們。那年夏季，巴黎的龐畢度中心

（Pompidou Center）收購了這三件作品，並在秋季時為我開了個展。

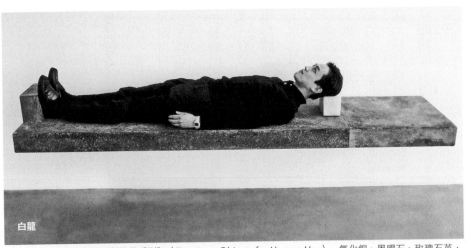

白龍

右、中：《人類使用的短暫物件系列》（*Transitory Objects for Human Use*），氧化銅、黑曜石、玫瑰石英，
一九八九年裝置，維多利亞米羅畫廊（Victoria Miro Gallery），倫敦，一九九一年。
左：我的第一組時尚照片，身穿山本耀司，巴黎，一九八九年。

同時，龐畢度給了我一筆資金來創造更多作品，而我也與法國美術學院（École nationale supérieure des Beaux-Arts）簽了三年約，在那裡教授行為藝術。於是我決定在巴黎租一間公寓——而西班牙男搬進來和我同住。現在我有能力裝修我的新家了，但我暫時還不想住進去。這個當下我已經受夠阿姆斯特丹了。

∫

那是我生命中第一次真的有錢，而西班牙男的首要目的之一就是幫我花掉這些錢。他曾對我說：「如果你幫我買輛車和船的話，我就幫你一起生個小孩。」他這麼說時總是微笑著，而我們都笑了，但他其實是半認真的。

當他不是在想著自己的時候，他似乎就是在想著我。所謂的想著我，是說用最膚淺的方式想我。「我會讓你自我感覺良好一些，」他會這麼對我說。這代表著模仿他的自戀：上健身房、去做頭髮、買訂製服。

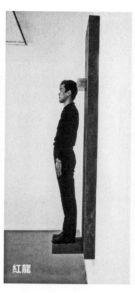

紅籠

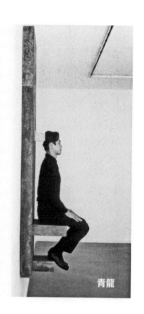

青籠

我對這種外在的自我改善沒有抵抗力，一點也沒有。

而華美的衣服變成了我生命中的一個新階段。我去了山本耀司的店，買了一件精美的套裝：黑長褲、一件不對稱的夾克、還有一件只突出一邊領子的白襯衫。我現在還留著這件套裝，而且隨時都可以穿——是經典款。

那件套裝是個啟示。我感到舒適而優雅，感覺很對。我無法相信它所帶來的改變，就連走在街上都感覺不同。我不再感到強烈的自我意識。我覺得自己很美麗。

在龐畢度的展覽開始前，我做了許多專訪。我過去也接受過很多訪問，但法國人給我的感覺非常不同。那是時尚雜誌的盛大採訪，而他們想要我列出平常所穿的設計師衣服清單！一開始我還想說：「幹嘛？」接著便說：「山本耀司。」

他們送來了一整竿衣架的衣服要我試穿，還派了化妝師。他們花了三個小時替我打扮和拍照，而採訪只進行了二十分鐘。但當雜誌出刊時，我得說我看起

來真的很不錯。巴黎對我而言突然變成了一個全新的世界——我覺得自己就連要去買個長棍麵包當早餐也得盛裝打扮。

新衣服改善了我對自己的觀感，但我的西班牙男友並沒有。

龐畢度的展覽開始前，我在布魯塞爾也有展覽。我把《愛人——長城行》的影片片段變成了影像裝置，也創造了新的礦物牆面作品：垂直的三聯作品，觀眾可以將自己的頭部、心臟或是性器官靠在上面來交換能量。當時我替這件作品寫了以下的描述：

所有傳遞物件都有一個共同點：它們不會獨自存在；觀眾必須與其互動。有的物件可以洗滌觀眾，有些可以傳送能量，而有些可以幫助達到靈體分離。

每個人都不該干擾自然的循環；他絕不能使用能量但不歸還。

當轉變發生時，物件會接收能量以運行。

西班牙男幫忙製造了部分物件並布置展覽——當他在那裡的時候，也開始和一名年輕的美術館經理人偷情。我很快就聽到傳聞了。

我當時最好的朋友是德國藝術家蕾貝卡・霍恩（Rebecca Horn）（她大我三歲，已經經歷過所有發生在我身上的事了：我叫她霍恩博士），她說：「瑪莉娜，你的時刻到了——你該慶幸他跟別人偷情！現在就趁機甩了他。」

於是我打給他。「我知道你和那個某人搞上了，而且我完全理解，」我說。「她比較年輕、漂亮，比

著她仔細地檢查公寓，用手摸過每樣東西的表
番。她微微的點了頭，並沒有即刻下定論。接
淨得發亮。達妮察到了，先是瞇起眼打量了一
無菌狀態的等級——我指的是，每樣東西都乾
的公寓。於是我把我的住處清理到有如手術室
住在巴黎喬治五世四季酒店，但說想來看看我
你可以回想我母親對衛生的偏執。她當時
起來好像真的很感興趣。「我會去，」她說。
暫物件作品。當我向她解釋那是什麼時，她聽
我告訴她我會穿衣服，我是在展示我的短
「你在裡面有穿衣服嗎？」她問。

度有一場展覽，要是她能出席開幕的話就太好了。
高尚與優雅的代表。這喚起了她當年擔任聯合國教科文組織代表的美好記憶。我很驕傲地告訴她我在龐畢
達妮察聽說我現在住在法國，非常興奮地打了電話給我。對她而言，巴黎象徵著藝術的極致，是一切

∫

「你在裡面有穿衣服嗎？」她問。

我好多了。」我非常有說服力。於是他離開了。

我與母親在查爾斯卡特萊特藝廊（Galerie Charles
Cartwright）的開幕式，巴黎，一九九〇年。

面。終於她又點了點頭。「還算乾淨，」她說。

開幕的那天，我不想準時到場，所以我大概晚了半個小時才到達畢度，當我抵達時，看到我母親站在藝廊裡，身穿她的招牌藍色套裝搭配胸針，身邊圍著一小群人。大家正在拍她的照片。我踏進藝廊。達妮察正在和一群批評家大肆討論著我的作品（用完美的法文，**相當自然**）。她控制了全場——我的出現根本不必要。

我用阿姆斯特丹的房子申請了第二筆貸款，然後裝了一個新的屋頂（不需要再用水桶接雨水了），但我並沒有修繕自己住的區塊，反而重新翻修了毒販住的地方。

又一次，所有人都告訴我：「你不知道你自己在做什麼。你瘋了。」而我也再一次跟著自己的直覺走。

工人施工後，把毒販的公寓弄得很美。他還是幹著以前的勾當，還是在嗑藥——但也還是執著想接回自己的孩子。而現在他有一個舒適的家可以讓孩子們居住了。所以他到了孩子們待的照護機構，並告訴那裡的人這件事。而現在他有一個英國女生，她說她必須先看看他住的地方。

於是她去看了，他的公寓非常完美。機構決定把孩子交還給他——條件是社工每週要過去檢查一切都沒問題。

現在有了孩子和他同住，他的行為也開始變得檢點。他減少用藥；下廚做好食物給他自己和孩子們吃。當毒蟲來敲門，他也趕走他們。他正一點一點地在改變；而出身英國貴族家庭的社工，也一點一點地愛上了他。

∫

214

一九九一年，巴黎藝廊經理人安利寇・納瓦拉（Enrico Navarra）開始迷上了我的短暫物件系列。他給了我一大筆預付費用，讓我創造更多新作品，那筆錢足以供我到巴西旅行，並尋找水晶與礦物。要想進入礦坑，必須得到礦坑主人的允許——那是我離開巴黎時手上沒有的東西。但很幸運地，當我到了聖保羅，朋友替我引薦了金・艾斯蒂夫（Kim Esteve），是個熱愛藝術品的收藏家，他邀請我和他在沙卡拉弗洛拉（Chácara Flora）的家人共住。就在那裡，金替我引薦了幾位礦坑主，而我也得到了我需要的通行證。

我最先去的地方之一是塞拉佩拉達（Serra Pelada）。

塞拉佩拉達是位於亞馬遜河口一個巨大的金礦坑。偉大攝影師塞巴斯蒂奧・薩爾加多（Sebastião Salgado）令人難以忘懷的攝影作品，使得這地方變得聲名狼藉，他拍下數以萬計沾滿污泥的人裸著上身推擠在一起，不顧一切地在山腰上淘撈金箔。

塞拉佩拉達被稱作諸神告別之地。那是地球上的地獄。毫無法律可言，而且極度危險——每個月都有數十起謀殺案，全都未破案，因為根本沒有人可以調查這些案件。唯一會出現在那裡的女性只有妓女。其他會去那裡的女生一定是瘋了⋯你會被先姦後殺。

只有搭船或飛機才到得了塞拉佩拉達——那裡沒有道路。我搭上一台沒有座位的飛機，飛機中央有一頭用繩子綁住的驢子。驢子的旁邊是一罐安眠藥和一把獵槍。牠被用安眠藥鎮定住了。我們被告知要是牠醒了，就得射死牠，因為牠會嚇瘋然後弄垮整架飛機。

我隻身前往，只帶了一個背包和三箱可口可樂。沒帶相機。我聽說就在幾週前，史蒂芬・史匹柏（Steven Spielberg）曾到那裡嘗試替他的印地安那・瓊斯（Indiana Jones）電影取景，那裡有些人因為看到他的攝影師拍照而心生不滿，於是就開槍殺了他。我不想惹毛任何人。三箱可口可樂是用來交朋友的。

我待在一個叫狗旅館（The Dog Hotel）的地方，那裡還真是恰如其名。就連艾芭也一定會討厭那裡（那時，艾芭已經將近十五歲，算是狗中的老人了。她的嘴變成灰色；眼睛還有一道藍色陰影——是白內障。她幾乎已經無法爬上我阿姆斯特丹的家的樓梯。我帶她去了馬略卡〔Majorca〕，到我朋友東尼〔Toni〕美麗的家，而我和東尼替她在樹下蓋了一間面海的小狗屋。一天早上她安詳地走了，我們把她埋在樹下）。

狗旅館髒到不行，住在那裡的其他人都是老妓女。街道上只有土。礦工穿著破爛的衣服走來走去，全身覆蓋著紅土：他們的牙齒都換成了金牙。我看到一個缺了一根手指的男人，他戴著黃金手指。

所有東西都用黃金交易，就連番茄和香蕉都是。要得到這些黃金，這一大群裸著上身的男人會爬進礦坑，裡面都是泥土而且很不穩固。經常會發生崩塌意外，每天都有很多人因此喪命。

我為什麼要去那裡呢？不是為了黃金。我有一個更瘋狂的點子，想拍出一個叫作《死亡的方式》（How to Die）的影片作品（我想，最終，我會想出可以帶上攝影機又不會遭受攻擊的方法）。

構想是這樣的：當你在電視上看到真實的死亡事件、慘死或是其他死法的片段時，你可能會停下注目一會，但你終究會受不了就直接轉台。當你觀賞歌劇、劇場或是電影，看到主角死亡時，你對這種安排好的、美學形式的死亡能夠產生共鳴。你看著，情感受到觸動，然後就哭了。

所以我想在一段影片之中穿插幾分鐘的歌劇死亡場景（我心中所選一直都是瑪麗亞・卡拉絲[1]——我對卡拉絲已經是偏執狀態了，我對她有強烈的認同感），以及幾分鐘的真實死亡場景：串在一起變成一幕。我能想到最真實的死亡就發生在塞拉佩拉達。所以我去了塞拉佩拉達見證這些死亡。

我的構想在紙上看起來相當引人入勝。我向法國文化部長提案，並得到了非常正面的回應。而當我到了塞拉佩拉達，一切都出乎我意料之外。

216

我想要和這些金礦工以最公開、最誠實的方式交流，不用照相機、沒有訪綱。我帶來的可口可樂是個開啟話題的利器。我會和他們一起坐下，給他們幾罐可樂，然後開始聊歌劇：《茶花女》（La Traviata）、《奧賽羅》（Othello）。其中一個和我聊天的男人，膚色黑如深夜，有著一口金牙——艷陽正高照，而他微笑著，他的牙齒反射著陽光的光芒。我對我自己說，**這就是奧賽羅**。另一個，是個義大利人，他知道《茶花女》，他還為我唱著裡面的歌。我碰上的人都喜歡我⋯他們似乎想要保護我。他們還不只想要保護我，其中有幾個身上帶著相機的甚至開始拍我的照片——他們把那些照片給了我，有些影像非常棒：我將他們納入我的書《大眾身體》（Public Body）之中。

在那裡待了三天，我全然相信，越想就越覺得《死亡的方式》會是個強大的作品。這個構想在我腦中發展。我會委託七位不同的時裝設計師來為歌劇的橋段設計衣服。我要請（舉例來說）阿瑟丁・阿拉亞（Azzedine Alaïa）用五十碼的紅色絲綢來做《卡門》（Carmen）裡的禮服。荷西會用刀刺卡門，而那個當下攝影機會展示出發生在塞拉佩拉達的真實死亡事件。接著還要請卡爾・拉格斐（Karl Lagerfeld）另外設計《茶花女》的服裝，接著我也會導演這幕死亡場景。這些片段會被剪接在一起，然後作為一支影片裝置呈現。

而到了最後一切都太貴了。我沒有真的做出這個作品。但我一直保留這個想法：我從沒放棄有一天能真的實現它。

一年後我又回到巴西，這次同行的有另外二十六位藝術家，我們受到歌德學院及里約熱內盧現代藝術博物館（Museum of Modern Art of Rio de Janeiro）贊助，要進行一趟順亞馬遜河而上的旅程。我們唯一的任務，就是利用能夠推廣生態的原生材料進行創作——那是一趟美好的旅程，相當放鬆又有趣。其中一名

藝術家是我的老朋友——葡萄牙畫家朱利安‧薩門托（Julião Sarmento），所以有人和我一同歡笑。某天晚上在貝倫（Belém）有一場選美，「蹦蹦小姐選拔賽」（Miss Boom Boom），要選出全巴西最出眾的美臀！朱利安和我還被邀請擔任評審。

一群來自德國電視藝術網絡ZDF的攝影成員陪同我們上路，而導演麥可‧斯特凡諾夫斯基（Michael Stefanowski）漸漸迷上了我。這對我的自尊心有所助益，尤其是在我和西班牙男自我摧毀式的放縱關係結束後。麥可和西班牙男幾乎完全相反：他矮小而聰明，臉上都是皺紋，而且他一點也不在乎自己的身材。

他對於電視圈壓力的解除方法就是連續抽菸，還有喝一堆伏特加。

我們開始交往。他剛和妻子分開，是個非常討喜的男人，充滿關愛——在他身邊，我感到無比舒適。我從不需要假裝什麼。當我感到不安，他鼓勵我；當我焦慮，他告訴我別擔心，而我也聽他的話。接下來幾年，只要我們倆都在歐洲，就會找時間相聚。我們也一同旅行：到泰國、到馬爾地夫。當我們在海島上的時候，他拍了一張我的快照，是我最喜歡的照片之一，我穿著舊式的泳裝，手拿著一顆海灘球微笑著。我看起來很快樂。我是很快樂。我並沒有真的愛上斯特凡諾夫斯基，但我喜歡他喜歡到甚至曾經冒出想要嫁給他的念頭。他說：「幹嘛結婚呢？」當時我並沒有一個好的答案。

∫

一九九二年我從德國組織——德國學術交流資訊中心（DAAD）得到了一大筆贊助金，讓我到柏林工作一年。他們給了我一間美麗的工作室，一筆優渥的薪水，還有一間在夏洛滕堡區（Charlottenburg）

218

克勞斯・比森巴赫與我，一九九五年。

的舒適公寓。我經常有機會見到我的朋友蕾貝卡，她在柏林也有一間工作室。而我也與一位年輕的策展人克勞斯・比森巴赫（Klaus Biesenbach）成為朋友，他才剛開了一間新的藝術機構 Kunst-Werke（即今德國現代藝術中心）。克勞斯非常有趣，非常聰明，對我的作品非常感興趣，同時兼具冷酷與溫暖的特質。

有那麼一段頻繁的時期，我們不只是朋友──比較像是靈魂伴侶，我們共同的直覺和親近讓我們得以挑戰彼此。但經過這些年，我們都發現工作上的關係才是最適合我們的關係。

新工作室對我來說非常重要──是我繼貝爾格勒以後第一間屬於自己的工作室──而我馬上就開始創作一件非常有野心的延伸表演，名叫《傳記》（Biography）的大型劇場作品。我的合作對象是查爾斯・阿特拉斯（Charles Atlas），是我幾年前在倫敦認識的一名美國影片藝術家。主題就是我的一生與作品，以劇場

的方式搬上舞台。

某種程度而言，《傳記》是我脫離烏雷終極的獨立聲明。其中甚至有告別的場景──我說那是「掰掰戲」。搭配的是卡拉絲唱著貝里尼的心碎之詠唱調〈聖潔女神〉（Casta Diva），我朗誦：

再會
極端

再會
純粹

再會
親密

再會
激情

再會
嫉妒

220

再　再　西　再　危　再　孤　再　憂　再　淚
結　會　藏　會　險　會　寂　會　愁　會　水
構　　　人　　　　　　　　　　　　　　再
　　　　　　　　　　　　　　　　　　　會

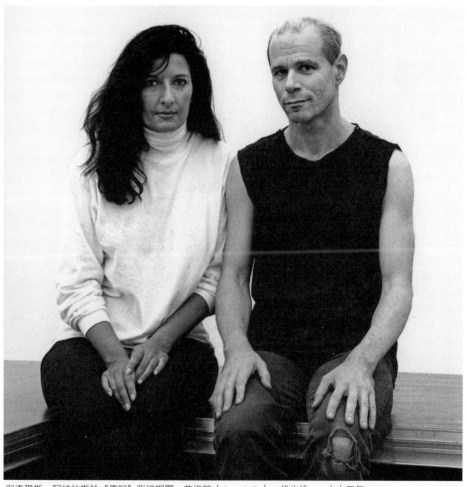

與查爾斯・阿特拉斯於《傳記》彩排期間，美術館（Kunsthalle），維也納，一九九二年。

再會
烏雷

長城行過後，我們這件作品的展覽開始在阿姆斯特丹、斯德哥爾摩以及哥本哈根的博物館裡巡迴展演，但因為我和前任伴侶已不再說話，所以要分別辦兩場記者會、兩場開幕式的晚宴。我知道這對我而言很難，我想這對策展人來說更痛苦。

大概也是那個時候，慕尼黑的一個文化電視節目想要拍攝關於我們的紀錄片。他們計畫把片名取作《心上一箭》（*An Arrow in the Heart*），取自我們的作品《靜止能量》，但同時也點出我們分開的痛苦。唯一的問題是我們不願意一同受訪。德國人同意分開拍攝我們兩人，前提是對我們的提問會是一樣的。

他們來到我在阿姆斯特丹的房子，那時房子已經整修得相當美麗，而我為了錄影盛裝打扮，穿上優雅的衣著與高跟鞋，表現出自己是快樂生存者的樣子。訪問進行得很順利，我以為。幾個月後當紀錄片在電視上播出時，我和蕾貝卡‧霍恩一起觀看，她幫我翻譯。我的部分還不錯，但當我看到烏雷的時候，我差點心臟病發。他不是在家受訪，而是選擇一個地板都毀壞了的廢棄學校教室，展現出自己是個貧窮、流離失所的藝術家。教室中間有一個裡面燃著小火的垃圾桶。他們問：「為什麼箭頭不是指著你？」他說：「因為她的心就是我的心。」接著他叫：「露娜（Luna），露娜」，那時，一個美麗的中國混血小女孩跑進了他懷裡。那是我第一次見到她——在那之後我因為偏頭痛連續在床上躺了三天。

那年我在歐洲各地表演《傳記》：起初在馬德里，接著，一邊演出一邊調整與改進，後來又到了維也納、法蘭克福和柏林。那是一件非常累人的作品：其中有一些過去時期的單人表演重現，例如《節奏十

和《湯馬士之唇》，必須用到真刀，而且我會流血。其中還有兩個分開的投影畫面播放我和烏雷的共同創作——分開的螢幕是我們兩個實際分離的實體戲劇象徵。同時播放著一段錄好的編年式旁白：

一九四八年：拒絕行走⋯⋯

一九五八年：父親買電視⋯⋯

一九六三年：我的母親寫道：「我親愛的小女兒，你的畫畫框很美。」

一九六四年：喝伏特加、在雪地睡覺。初吻⋯⋯

一九六九年：我不記得⋯⋯

一九七三年：聽著瑪麗亞・卡拉絲。意識到我外祖母的廚房是我世界的中心⋯⋯

而劇中也有幽默元素。在台上，我朗誦一連串符合我的字詞：「和諧、對稱、巴洛克、新古典、純粹、明亮、光澤、高跟鞋、情欲、轉身、大鼻子、大屁股，對了這就是⋯阿布拉莫維奇！」

1　編註：瑪麗亞・卡拉絲（Maria Callas, 1923-77），生於紐約的希臘人，史上最有影響力的女高音之一。最著名的演出作品為《崔斯坦與伊索德》、《托斯卡》、《茶花女》等。

又一次，我來到了泰國，但這次不是只有我。某天下午我正走過一區廢墟，天氣熱得令人窒息，而旁邊一條小路上駛過滿滿的卡車，沙塵滾滾。突然間我發現自己餓了。剛好身邊都是些小吃攤販，我正想著要去吃哪一攤。最後我選了一個老女人經營的攤子。她有一個大炒鍋，還有大概六、七張搖搖晃晃的小桌子，那就是她的餐廳。她煮的東西都是雞料理。雞翅、雞肝、雞胸、雞什麼的。她身邊有好幾個桶子，裡頭裝著處理狀況不同的雞。其中一大桶裡面都是活雞。另一桶只有雞肝。再另一桶只放了雞腿和雞腳。還有另一桶放的是還沒去毛的死雞。又另一桶裡面堆滿了拔好毛的雞，等著下鍋。

我坐在其中一張小桌子，而老女人給我端來了辣雞翅。它們實在太美味了。我吃著雞翅時，她繼續煮更多給我。然後，當我嘴裡還嗑著雞翅時，我往桌底下一看，看見了我一輩子都不會忘記的東西。

我往下看的同時，正有一縷陽光從雲層中灑下，照到了桌底下的這個場景——雞的生命：一隻母雞和牠的小雞們。一群迷你小雞，黃黃毛茸茸的，在這縷陽光下繞著牠們的母親轉，大聲地唧唧叫著，好不快樂。牠們的母親看起來非常驕傲。陽光之下的片刻幸福，就在其他死雞之中，在裝了不同雞的部位的桶子之中……下一個進到鍋裡的就是這個母親了。而我想，就是這個了。這就是我們。儘管我們擁有片刻的幸福，很快地，我們也一樣，將要進到那鍋子裡。

這，對我來說，就像一種精神上的啟示。

我離開烏雷以後也離開了麥可‧克萊的事務所。麥可仍是烏雷的經紀人，西班牙男也還是他的員工。

我得拋下過去了。當然我也得賺錢過生活。我總是想要為我的作品而活，這是我最了解的事，還有**靠著我**的作品而活。

但奇怪的是，對於一個在表演上如此大膽的人來說，我卻對展示我的另一個作品感到不安。我正在製造短暫物件、影像裝置以及攝影作品。但藝廊會真的對我感興趣嗎？我曾經幾次在羅馬遇見傳奇藝術經紀人伊蓮娜‧索納班，但我實在不敢與她攀談。對於知名的倫敦里森畫廊經理尼可拉斯‧羅格斯戴爾也是一樣。

後來我的朋友朱利安‧薩門托的出現救了我。他在紐約的經紀人是一個叫尚‧凱利（Sean Kelly）的英國人，朱利安很喜歡他。他告訴我：「我想尚會是那個可以真的理解你作品的人，還能想出實際替你賣出作品的方法。」

我大可請朱利安替我介紹，但我對此卻很沒有安全感。我不想要讓朱利安或是尚‧凱利感到任何個人壓力。我想，要讓凱利注意到我，而我又感到舒服的方式只有隨機碰面。

當然所謂的隨機碰面得經過安排。

朱利安正要去紐約與尚碰面，於是我決定和他一塊去。

我們想出了一個計畫。朱利安和尚約好某某天要在一間位於蘇活區春泉街（Spring Street）上的小餐廳Jerry's吃午餐。朱利安對我說：「你就從窗戶外面經過幾次。當你看到我們吃完了要喝咖啡時，就走進來說：『噢，朱利安，見到你真開心。』」而我會說：『坐下來跟我們一起喝杯咖啡吧。』」聽起來是個很不賴的計畫。

那天到了。我一直走過Jerry's門前，大概五次，因為那時候還沒有手機可以方便安排事情。每次我往窗內看，他們都還在繼續吃午餐。**耐心**，我不斷對自己說。終於看到他們桌上的午餐盤被收走了，正要送上咖啡。於是我走進餐廳，到了他們的位子。

「瑪莉娜，見到你真是太棒了，」朱利安說。「來，請坐。這是尚。」

我們開始聊天，最後我終於鼓起勇氣對尚說：「我真的很想與你合作。」

然後尚對我說：「你知道嗎？你真的是挑了我生命中最糟的一天。我才剛丟了工作。」他本來是蘇活區的洛杉磯羅浮畫廊（L.A. Louver Gallery）的總監，畫廊老闆是個加州人。而那天，加州的老闆告訴尚他想要展出一些加州藝術家的作品，而當尚看到那些作品時，他恨透了他看到的東西。「好膚淺，太恐怖了。」他說。接著老闆說：「我付錢給你，這是我的畫廊。我想要展出這些藝術家的作品。」尚說：「我辦不到。」

於是他就辭職了。

尚的公寓還有房貸。他有兩個小孩，一個四歲、一個六歲。他身處紐約卻沒有工作，也依然沒有美國護照。他說：「你想跟我合作？我剛失去了我的畫廊，已經一無所有。」

「正好，」我說。「我不要一個有藝廊的經紀人。我要一個不需代表藝廊的經紀人。這樣你可以撥更多時間給我。」

事情就這麼成了。尚開始在他蘇活區的家工作，他和妻子瑪麗（Mary），以及他的兩個孩子湯馬士（Thomas）和蘿倫（Lauren），開始靠著自己出頭天。瑪麗在這階段的身分實在太重要了──要是沒有她，我不覺得尚有辦法撐得過來。除了家務事以外，她還得打理他們非常活躍的社交生活，有持續的晚餐與派對邀約，還需要經常接待來看作品的收藏家。之後的許多年，我將會和凱利家共度最棒的聖誕節──我尤

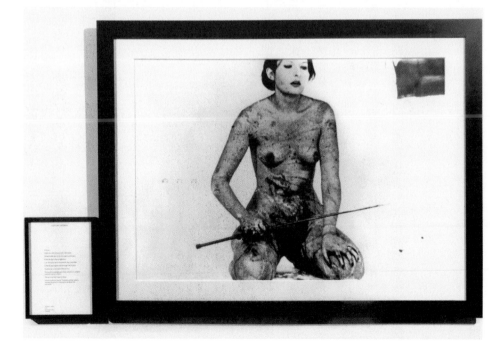

上：與尚一同創作能量物件，阿利坎特（Alicante），一九九八年。
下：《湯馬士之唇》，黑白相片配上活字印刷敍述板，克林辛格畫廊，因斯布魯克，一九七五年。

其越來越愛吃瑪麗的英式麵包醬，每次總會多吃一份，而且還用大湯匙挖著吃。

尚來到阿姆斯特丹看我早期個人作品的照片，從《節奏十》開始。他每一張都看了，並從每件作品中挑了一兩張出來。《湯馬士之唇》的影像尤其強烈（而且血腥）：我鞭打自己、還有割在我腹部的星星。「好，」他終於開口說話：「我們來稍微統整一下。你要在每張上面寫下一小段敘述，然後我們展出這些作品，看看有什麼回響。」

於是我們就這樣開始了。

∫

狄托憑藉他的個人特質把南斯拉夫凝聚在一起──還有他向俄羅斯、中國以及美國借來的鉅款（精明地讓這三方彼此對立）。狄托一死，一切都變了樣。六個原來由鐵腕政權凝聚在一起的共和國，如今分崩離析。當初彼此互相依賴──舉例來說，南邊有銅礦，南邊的銅礦送到北邊的工廠加工──而他們現在全都陷入爭執。

狄托在他的遺囑當中規定，在他死後，每個共和國都應該由一位總統來管理，每任任期一年。這是一場大災難。每任總統都不管卸任後會發生什麼事情──執政期間能替自己還有代表的共和國撈多少錢就撈多少。

南斯拉夫已不復存在。

一切都在一九九二年年初，隨著波士尼亞戰爭而終結。過去共存時彼此間就有摩擦的不同種族，塞爾

維亞人、克羅埃西亞人以及波士尼亞的穆斯林，全都突然記起對彼此的憎恨。那是一場充滿仇恨、災難式的衝突大爆發，就和二十世紀中發生的任何一場戰爭一樣愚蠢。

雖然多數戰役——還有屠殺——都發生在波士尼亞和赫塞哥維納（Herzgovina），並未波及貝爾格勒，我還是擔心我的父母。他們現在已經七十幾歲了，還困在戰火綿延的國家中。

我父親的狀況尤其難受。雖然他從未寫信給我，甚至沒有一張明信片，但我們偶爾會通個電話，而他的聲音突然變得又老又哀傷。他娶回家的美麗金髮女友，穿著短裙和高跟鞋的她是如此性感；後來她成為法官，是國家中最年輕的法官。好。她和她英俊、同歲的丈夫離婚，嫁給了我父親，一樣非常英俊而且是個革命分子，但卻大她三十五歲。而今這個年齡差距開始變得明顯。

現在沃辛被困在貝爾格勒，又窮又病。所有進出這座城市的商業航班都被暫停：城市因為各種物資短缺而叫苦連天。我母親從不抱怨，但我知道她也很痛苦。我決定回去，並且用我的力量幫助他們。我還決定帶查爾斯·阿特拉斯同行，拍攝與達妮察和沃辛的專訪。我腦中構思著一個包含他們兩人的新作品——法蘭克福的安塔劇院（Theater am Turm）給了我製作經費——但我也想在還有機會的時候記錄下我的父母。

戰爭時期的物資短缺令人費解。我看見新聞報導說，現在貝爾格勒的市民可以輕鬆貸款購買宰好的豬隻——人們會用分期付款的方式買下這些豬，帶回家做成香腸。大家的浴室都掛滿了生豬肉。只要有販賣商品——衛生紙、番茄罐頭——的卡車出現，暴民就會出動，用過高的價錢買下這些東西回家囤積。公寓裡全都塞滿了衛生紙。

我問我的父母他們需要什麼。答案就跟以往一樣。我母親想要香奈兒的唇膏、香水、保濕乳霜；我的父親想要盤尼西林、燈泡還有電池。我和查爾斯飛往布達佩斯，在那裡買了所有我能帶來的東西，接著我

們搭巴士到了塞爾維亞。

經過一段長途、精神緊繃的巴士旅程——我們沿路在各檢查站被軍人攔下檢查——深夜才抵達貝爾格勒。沃尤來接我們，而我被他現在垂老的樣貌嚇到了。我從未看過父親哭泣。他滿面愁容，給我們看了他帶著的一把手槍。「現在事情已淪落至此，」他告訴我。幾天前，有個年輕人在街上對著他吐口水。「你這共產黨，」那男人說。「是你和狄托害我們陷入這該死的混亂。」

當我們到了他的住處（他走路有點跛腳，臀部也有點問題），他給我們看了他和狄托的舊合照，那些被他剪掉一半的。現在他的淚水已不受控制。「這不是我所奮鬥的目標，」他說。「我的一生全都浪費掉了。」他看上去真的就是個心灰意冷的男人。

∫

當我快三十歲、還住在我母親貝爾格勒的大公寓裡時，我有了個想法。「我們何不把這個大空間切割成三塊？」我問她。她可以獨自享有一間公寓，我這麼提議；我也可以有一間，我弟弟也能分一間。「大家可以自由獨立，」我說。「這是個很好的解決辦法。」

這根本不在她的討論範圍——她要掌控所有人。於是我就在二十九歲時逃家了。接著，在我離開一年以後，當她終於了解我不會再回來，就按照我的提議把家分成了三等份。她給自己留的空間不大，給我弟弟的很寬敞，而留給我的只有一點空間，像她的一樣。三年後，我弟弟賣了他那一份，還把錢花掉了。後來達妮察打電話給我，說：「我們要怎麼打理你的那塊呢？你的廚房想漆成什麼顏色？我有幾個好主意可以

「替你整頓一切……」

我告訴她我連個狗屁都不想管，那地方她愛怎麼弄就怎麼弄。

後來我外祖母開始住在那裡，替我留住那個地方，一直到她過世——她是在這間公寓過世的。當我終於拿回這地方，便把它賣了。我對那地方沒有一丁點留戀——我甚至把所有家具都賣了。我母親最後搬進了其中一間新式社會主義公寓住宅。當我在戰爭初期回到貝爾格勒時，她就住在那裡。

我問她是否能帶攝影團隊到她的公寓採訪她。「穿著髒鞋還帶電線？」她說。「我不認識的人？想都別想。」

於是我替她租了一間劇院。她像卡拉絲一般登場。黑色禮服、珍珠項鍊、完美的髮簪。我在舞台的正中央擺了張椅子，並調整燈光角度，照出她最美的樣子。攝影機啟動的那瞬間，就彷彿她一輩子都在表演一樣。她非常自在，應答如流。

我站在攝影機後面，在黑暗之中。我只想聽她談論她的人生，不過有時我也對她提出特定問題。「為何你從沒親吻過我？」我在黑暗之中這麼問道。

她露出訝異的神情。「怎麼，我那當然是不想寵壞你啊，」她說。「我母親也從未親吻過我。」

這在我看來非常有趣，因為我外祖母經常親吻我。不過，就像我說的，外祖母和我母親的關係不太好，甚至是談不上好。關係中的恨多過於愛，因為二戰以後，我那位忠心的共產黨員母親，把外祖母的所有財產都交給了黨。

但我的母親，一名忠心的黨員，居然有許多令人訝異的浪漫記憶。她回想，年紀還小時，她很喜歡在東正教主教伯伯的宮殿裡遊蕩。她還提到十四歲時偷溜進電影院看葛麗泰・嘉寶（Greta Garbo）的《茶花

231

女》。但她一直以來最喜愛的電影，她嘆了一聲，是《亂世佳人》（Gone with the Wind）；她十七歲時第一次看了《亂世佳人》，就愛上了劇中的白瑞德！但也可能她真正喜歡的是克拉克·蓋博（Clark Gable）。

後來她也說了一些，這些不是這麼浪漫的記憶，身為游擊隊員打仗的記憶。有一次，她說，她的同志之一抓到一顆義大利手榴彈，在他來得及扔回之前就爆炸了。那個男人的手是她幫忙截肢的⋯⋯在他被槍托敲昏之前只喝了一口格拉帕酒（grappa）──這就是麻醉。她的臉突然變得嚴肅。「至於痛楚，我可以忍受痛楚，」她說。「這很罕見，尤其是女人生小孩的時候，整間醫院居然沒有人聽到我喊叫。我不吭一聲。當他們帶我到醫院時，他們說：『我們要等到你開始叫。』我說：『從沒有人，也永遠不會有人聽到我尖叫。』」

我又從黑暗中問，她是否害怕死亡。

達妮察微笑。「我不怕死，」她說。「我們只是暫時存在這個世上。我認為可以有尊嚴地、不躺在床上、沒有病痛地死去是件很美的事。」

遺憾的是，她的心願並沒有實現；她會死得很慘。

我後來在父親的公寓訪問他。他幾乎只說了他戰爭時期的經歷，還有他所目睹的恐怖⋯⋯人們用一根棍子替彼此挑出身上傷口長出的蛆；感染了斑疹傷寒的人吃馬腸。人們躲在死牛的體內來躲避寒冬。餓死的人被狼群分食。他靠堅毅存活下來，他說著，一邊在攝影機前拿出他的手槍展示。

我在貝爾格勒時還有第三個訪談，對象是一個三十五年以來都在城裡替人抓老鼠的男人。當我在組織《妄念》（Delusional）的時候，捕鼠人的故事一直佔據在我心頭，《妄念》是我與查爾斯·阿特拉斯受到法蘭克福安塔劇院（歐洲最前衛的劇院之一）的藝術總監湯姆·史東伯格（Tom Stromberg）之邀，在一九九四年春季推出的一個五幕劇表演。那是一件大型、複雜的作品──實在太複雜了，但其中蘊含了我

我父母在《巴爾幹的巴洛克》（*Balkan Baroque*）中的影片截圖（行為藝術，四日六小時），第四十七屆威尼斯雙年展，一九九七年。

未來更多成功作品的種子。

《妄念》在一個用帆布覆蓋的塑膠玻璃舞台上演。我躺在舞台中央的冰床上，穿著一件黑色小禮服。散落在地上的是一百五十隻看起來像死掉了的黑色塑膠老鼠，它們側身躺在地上。背景同時播放著我訪問我母親的錄影片段。一會兒後，我站起身來隨著快速的匈牙利民俗音樂奮力跳舞。當我累了的時候，我就又躺回冰床上。

當我躺在那裡，呼吸還很急促時，背景會投映出一段新的影片，裡面的我穿著一身實驗室白袍，正在講授與老鼠相關的課。在紐約市，我說，每個人平均會遇上六至八隻老鼠；在貝爾格勒，平均會遇上二十五隻。我持續說著老鼠驚人的繁衍力──接著，當影片變成和沃辛的訪談時，我換了戲服。

這套戲服是老鼠女王服，由倫敦行為藝術家暨風雲人物黎‧鮑利（Leigh Bowery）為我打造。鮑利是個體積龐大的男人，又高又胖（算是畫家盧西安‧佛洛伊德〔Lucian Freud〕的裸體繆思），是個極端人物，他會穿上把自己的肉擠壓成奇形怪狀袒露出來的奇裝異服演出。看著他，你會不自覺地替他感到羞恥，而這也正是他所想要的。羞恥是一

種很強烈的情感，而《妄念》之中全是我感到羞恥的一切…我父母的不幸關係、不被愛的感覺、母親打我、父母互毆。

老鼠女王服是可透視的塑膠材質。在那底下我什麼都沒穿。它緊貼著我的整個身體，包括我的臉——

觀眾眼裡看來會覺得我像是要窒息了一樣，而這正是重點…我因為羞恥而快要窒息了。

當沃尤在我身後的螢幕揮動著他的手槍，我將蓋著塑膠玻璃舞台的帆布扯下，揭露出底下四百隻正在亂竄的活老鼠。我最初的想法是一個鐵製的舞台，並在上面放四百隻穿著磁鐵鞋的老鼠，讓牠們賣力在上面跑著。我在比利時找到了一個說可以做這些鞋子的人。但三個月之後，他說老鼠的腳尺寸太不一了，要替牠們每一隻都量製鞋子會耗上一段無盡的時間，而且還會很貴。

我花了很多時間研究老鼠行為，學到牠們是地球上繁衍週期最迅速的生物。母鼠生完一窩小鼠後，只要過十五分鐘她便能再度懷孕。為了這場戲，我們一開始買了十二隻老鼠並將牠們帶進實驗室…不到兩個月，我們就繁衍出了四百隻老鼠。

站在塑膠玻璃舞台上的我，卸下了老鼠女王戲服，一絲不掛地打開了活板門，向下爬進老鼠群中——至少看起來是那樣，其實我受到鏡子做的圍牆保護。作品的高潮是我回到舞台上，仍然一絲不掛，一邊哭泣，一邊吃下一整顆生洋蔥（連皮一起）。接著我躺在台上，頭往後傾對著觀眾，並對他們訴說我的「幸福圖像」故事…我懷孕了，坐在火爐旁的一張搖椅上織著東西，當我的丈夫，一名全身覆蓋著煤灰和汗水的煤礦工走進門時，我走到冰箱，拿出牛奶瓶替他倒了一杯冰牛奶。他用右手拿起牛奶；左手摸著我的肚皮…輕輕地、輕輕地。這是我父母所希望的我的命運嗎？

我的恥辱深深地浸透了《妄念》，蕾貝卡‧霍恩看了覺得實在太令人不舒服了。表演結束後，她到了

234

《妄念》（劇場表演），安塔劇院，法蘭克福，一九九四年。

我的更衣室說：「你得控告查爾斯・阿特拉斯──

我可以幫你找到最好的律師。」

我告訴她這個作品表達的正是我所想說的。

∫

現在我從柏林搬回阿姆斯特丹了。一九九〇

年初的藝術市場景氣很差，但尚仍替我在各處賣

了一些照片。為了貼補我所需的錢，我去教書。

超過二十五年的時間，我的教學，還有作為

我教學根基的工作坊，都是我事業極重要的部分，

更不用說那是我主要的收入來源。我在好多地方

教學：巴黎、漢堡、柏林、日本南部的北九州、

哥本哈根、米蘭、羅馬、伯恩，以及（最久的──

八年）北德的布朗施維格（Braunschweig）。

我任教的每個地方，都是讓學生參加工作坊作

為開始。工作坊教的是忍耐、專注、感知、自我控

制、意志力以及面對心理與生理極限。這是我教學

的核心。

每次工作坊我會收十二到二十五個學生，把他們帶到戶外，不是到太寒冷就是到太炎熱的地方，絕對不是舒適的所在；再者，我們會同時禁食三到五天，只喝水或是藥草茶，不能說話，我們會進行許多種練習。舉例來說：

呼吸：躺在地上，屏住呼吸用最大的力量將身體貼向地面，只要你承受得住，就繼續維持這個姿勢，到了極限就深呼吸並放鬆。

蒙眼：離開你的家並走進森林，在那裡蒙上雙眼，然後試著找到回家的路。就像盲人一樣，藝術家需要學習用他或她的全身來看世界。

注視色彩：坐在椅子上，注視一張印了三原色之一的紙張一小時。另外兩個顏色也照做。

行走地景：從一個特定位置開始走，沿著景觀的直線連續走四小時。休息，之後沿著同樣的路線回來。

倒著走：倒著行走四小時，走的時候手上握著一面鏡子。用反射的鏡像來觀察現實。

感受能量：閉上雙眼，雙手往前伸至另一個學員的方向。不要碰到對方，雙手朝著他們身體的其他部位的周遭移動一小時，感受他們的能量。

停止憤怒：若你感到憤怒，暫停呼吸並屏氣直到你再也受不了為止，接著吸入新鮮空氣。

回想：試著回想在醒來與睡著之間的每一刻。

對著樹木抱怨：抱住一棵樹並對著它抱怨，至少持續十五分鐘。

慢動作練習：一整天都用慢速動作：走路、喝水、洗澡。用慢動作尿尿非常困難，但請試試看。

開門：連續三小時，非常緩慢地開一扇門，不進也不出。三小時過後門將不再是門。

學生曾問過我希望他們從這些工作坊中學到什麼，還有我自己又學到了什麼。我告訴他們工作坊結束後，學員會有正能量的爆發，而且會湧出新的想法；他們所做的事會變得清晰明瞭。整體感覺就是苦練是值得的。而且我和學員之間會建立起一道強烈的一體感。接著我們就會去學院並開始工作。

頭三個月，我會讓每個學生坐在桌前，給他們一千張白紙，並在桌底放一個垃圾桶。他們每天都要坐在桌前數個小時並寫下他們的想法。他們會把喜歡的想法擺在桌子的右邊；不喜歡的就放進垃圾桶。但我們不會把垃圾桶的東西丟掉。

三個月後，我只選擇垃圾桶裡的想法。他們喜歡的想法我連看都不看。因為垃圾桶是個他們不敢做的事情的寶庫。

接著的那年，他們得做出四到五個表演。我會從頭到尾給予指教。我總是不斷地對他們說布朗庫西[1]說過的話：你在做什麼並不重要，真正重要的是以什麼樣的心態去做。表演講究的全是心態。所以為了取得正確的心態，你必須身心都做好準備。

我記得在布朗施維格的時候，學生很從容。他們看起來沒什麼精神和動力。於是我到了漢諾威（Hannover）的藝術博物館，詢問館長是不是一場表演結束後，他會等一段特定時間才展出下一場。他說對，通常會是三到四天。我說：「你能不能把那三到四天留給我的學生做表演？」

「我給你二十四小時，」他說。

我接受了。但我也和他協商，讓我們在二十四小時內完全利用整個博物館──電話、祕書、所有東西。

這系列稱作《終於》（Finally）。我們提供參與演出的大眾睡袋、三明治還有水。

這場表演結束後，我們成立了一個叫作獨立表演團（Independent Performance Group, IPG）的組織。我們把

隨著演出邀請開始湧入，我們到了歐洲所有願意提供空間給我們的博物館進行活動。我們去了文獻展一次，

威尼斯雙年展兩次。

這個團體後來培養出一些厲害的行為藝術家。我把一切所知都教給他們：什麼是表演？從開始到結束

的過程為何？如何被記錄下來？該怎麼寫提案？每個月我會上一堂開放課程。來自各地的許多學生──韓

國、中國、英國、歐洲──會給我看他們的作品。那時候我是歐洲唯一一個專精於行為藝術教學的教授。

起初我這一派的行動只局限於藝術學科。但不久後，我就會發現該如何把我的方法教給所有人。

∫

對我來說，小小的荷蘭已經不是個謀生的好地方了──烏雷和我已經在國內多數大型博物館展出過

我們的作品。於是我在那幾年走遍歐洲，不只從事教學，也進行表演和安排展覽。我把我在賓能肯特街

（Binnenkant）二十一號的房子叫作「短暫的永恆」。每當我賺了些錢，就投資在那棟房子上。而一點一點，

一步一步地，曾經像是地獄一樣的地方變成了我的夢想住家。

在那六層樓之中有好大的空間。我把房子當作身體的延伸。我有一間思考室，一間專門在裡面喝水的

房間。還有一間只在火爐前擺了張椅子的房間，可以讓我坐在前面注視著火堆。所有居住空間都非常乾淨寬敞，還有完美的木質地板。地下室是健身房，還有一個三溫暖空間。一樓是一間現代式廚房和餐廳。樓上是一間偌大的工作室還有幾間客房，我的朋友麥可·勞勃向我租了那層樓。屋頂還有花園。花園的樓下，最頂樓，就是我的臥室。

「臥室非常重要，」法國一本雜誌寫了一篇關於我的房子的文章，我在裡面這麼說：

那是睡眠、夢境以及情欲的聚合處。要是你對生命沒有熱情，你對藝術也不可能有熱情。如果你有一種強烈而濃縮的性愛或情欲能量，你就會把這個能量投射到作品上……做愛是我生命中重要的一部分——情色、性欲、熱情——臥室必須是這些事情發生的地方。

而這棟房子真正美好的地方在於，一切都從我整修了毒販住的那層樓之後開始外推發展。

現在毒販已經不再是毒販了。當我在巴黎時，他打電話告訴我他和美麗的英國社工要結婚了，而他想要我當他們的儐相。於是我從巴黎飛回去參加婚禮。那是一場對比的探究——這是你在現實生活中無法想像會牽連在一起的兩個家庭。他的家人來自社會最底層：全身刺青、看上去一點都不像樣的醉漢們；她的親友世故又高貴。但是這兩人陷入愛河並創造了一個新的家庭。而他們就住在我家最重要的位置。

239

一九八〇年代中，我在阿姆斯特丹認識了英國策展人克莉絲‧伊勒斯（Chrissie Iles），我們兩人立刻就成了朋友——其中一大原因是因為，她也是十一月三十日出生的（雖然我至今都還不知道她幾歲，她總是有不告訴我的大道理），但更重要的是，因為她能夠深深了解我的作品，幫助我看出連我自己都沒發現的事物。一九九〇年她邀請我到牛津的現代美術館（Museum of Modern Art）表演，作品名稱是《龍首》（Dragon Heads），其中有四條大蟒蛇與一尾巨蚺攀在我的頭和雙肩。

現在克莉絲準備替我策劃回顧展，地點同樣是在牛津。我和烏雷分開時，他拿走了我們合作作品的所有文件記錄，所以回顧展內容只有我早期和最新的作品。為了讓展覽更有內容，我創造了叫作《洗鏡》（Cleaning the Mirror）的影像表演三部曲。

那是我邁入五十歲的前一年，心頭上盤旋著死亡的概念。我也讀了一本關於西藏弱郎儀式（rolang）的書，其中僧人必須透過在墓地裡和腐化程度不一的屍身共眠，來習慣死亡的概念。

《洗鏡》的其中一部曲之中，我赤裸地躺著，身上疊了一個（非常真實）的人形骷髏，隨著我的呼吸緩緩起伏。另一部曲當中，我坐著，腿上放了一具骷髏，我用一把硬刷和一桶肥皂水，連續三小時奮力刷洗那骷髏身上的每一處窪孔與裂縫。

《洗鏡 III》（Cleaning the Mirror III）用上了牛津皮特河博物館（Pitt Rivers Museum）之中數件神奇的古老文物：一隻被做成木乃伊的古埃及朱鷺。一個奈及利亞的魔法藥盒。一雙澳洲原住民以鴯鶓羽毛所製的巫師（Kadachi）鞋子。一個裝滿水銀、來自英國蘇賽克斯（Sussex）的瓶子，傳說裡面住著一個中世紀女巫。我坐在博物館內一間黑暗的房裡，文物的保管人會戴著白手套，小心翼翼地將物品放在一個托盤上，再放到我面前的桌上；我會張開雙手放在文物之上，不觸碰到文物，只是感受它的能量。

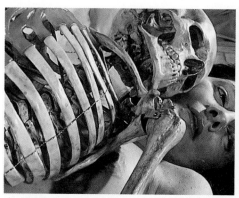

左：《洗鏡II》（ *Cleaning the Mirror II* ，行為藝術錄像，九十分鐘），牛津大學，一九九五年；右：《洗鏡III》（行為藝術錄像，五小時），皮特河博物館，牛津，一九九五年。

241

我思索著，如果能量可以超越時間，那為什麼不能超越人體呢？

而又為什麼人類的靈魂不能超越憤怒呢？那年我在賓能肯特街二十一號的家舉辦了一場盛大的耶誕午餐，我聽從了我出色友人斯特凡諾夫斯基的建議，邀請了烏雷和他的妻子，宋，還有他的小女兒露娜。

他們三人都來了，而在餐桌上出現的笑容都是真誠的。我預計要用來忘掉烏雷的六年已經過去了。同時，他還是保有我們共同創作的作品紀錄，這是我每次想到都會覺得不開心的事。但就另一方面來說，一半的和解比起全然不和解來得好多了。

∫

不久後，我到德州大學住了三個月，在那期間我拍了一件影像作品《洋蔥》（ *The Onion* ）。那是很詭異的三個月：我深刻感到自己的年歲，而且還特別孤單。大學替我安排住在校園附近幾哩的汽車旅館。而因為我那時候還沒學開車，想去哪裡都得叫計程車。

我非常謹慎地建構《洋蔥》。拍攝的背景是一片明亮的天空藍，我塗上鮮紅色的口紅和指甲油站著，一邊吃著一整顆洋蔥（就和《妄念》一樣），一邊抱怨我的生活。我抱怨的時候，眼睛望向天空，就像聖母瑪利亞受難一樣。因為我吃的是連皮的生洋蔥，淚水從我臉上撲簌簌的落了下來。我當時其實吃了三顆洋蔥。吃第一顆的時候，聲音不對。吃第二顆時，打光有點問題。到我吃完第三顆時，我整張嘴和喉嚨有著嚴重的灼燒感。但我們終於拍到影片了！我嚼著洋蔥時抱怨著：

我厭倦了經常要轉機。在候機室、巴士站、火車站、機場裡面等待。我厭倦了海關前永無止境地排隊。在購物中心裡快速採買。我厭倦了越來越多的職業決策、博物館與畫廊開幕式、無盡的接待、手握一杯白開水站著，假裝我對這些交談有興趣的樣子。我厭倦了我的偏頭痛發作、孤單的旅館房間、客房服務、長途電話、粗糙的電視電影。我厭倦了總是愛上錯的人。我厭倦了鼻子太大、屁股太大的羞恥感，厭倦了南斯拉夫的戰爭。我想離開，離開到電話和傳真都到不了的地方。我想變老，老到一切都不重要的那種老。我想了解並清楚看透這背後的一切。我想要不再有欲望。

影片對我而言，還是相當重要。影片是一場表演最直接的紀錄，比照片更能保留住作品的能量。而這個影片有點像是時空膠囊——包含著一九九〇年代，還有我當時的生活。它同時是自我中心（注意我在第三條列的是對於南斯拉夫戰爭的羞恥感，緊接在我的大鼻子和大屁股之後），也是普世的。它道出了藝術

現場的膚淺，還有我在五十歲時對於所有孤獨感受的恐懼。

那年夏末，我應蒙特內哥羅國立博物館（National Museum of Montenegro）之邀開課演講。那時候我去了父親出生的村莊，就在策提涅（Cetinje）附近。他的老家已經是一片廢墟，只剩下一堆石頭。但在這片虛無石堆之中長著一棵巨大的橡樹。而當我坐在或許曾經是我父親家的客廳的位置時，我想著那棵樹的生命力，以及我生命中的困境，突然出現了兩匹馬，一黑一白，牠們居然開始交媾，就在我面前！那就像塔可夫斯基（Andrei Tarkovsky）的電影一樣。我想著，**要是我跟別人說，一定不會有人相信我。**

但還不只那樣。

在我父親的老家廢墟旁邊，有一間還有人居住的小屋。屋子旁邊圍繞著山羊。當我坐在那裡看那兩匹馬時，一個有著巴爾幹大鼻子的老牧羊人，搖搖晃晃地從小屋裡走了出來，他醉了（那時是上午十一點）他說：「你是阿布拉莫維奇？我的名字也是阿布拉莫維奇。」

我握了握他的手。我能夠聞到他呼吸氣息中的酒味。我問他關於我父親家族的事，他和我說了幾個他小時候村裡發生的故事。他指著老舊的地標，然後說：「阿布拉莫維奇——你能不能借我四千第納爾？我剛打牌輸了好多錢。」

∫

我想要在五十歲生日時弄個盛大場面。同時我的展覽也在根特市立當代藝術博物館（S.M.A.K）開幕，於是我邀了一百五十人，請我在全球各地的朋友一同參與晚宴慶祝。

又一次，懷著和解的精神，我邀請了烏雷還有他的妻子和女兒。畢竟那也是他的生日——那時感覺這麼做是對的。

我想到這個場合的主題，幾乎就像做夢一樣：我決定把這個派對叫作《急迫之舞》（*The Urgent Dance*）。我想著，還有什麼比在歲月面前跳舞來得更急迫呢？而且有哪一種舞可以比得上我一生都迷戀的——阿根廷探戈——來得更急迫而性感呢？我一直都想學探戈，所以也上了一些課。我跳得還挺不錯的。

派對以探戈舞開場。我的舞伴是我的探戈老師。那是個難忘的夜晚——美食、動人的音樂，還有些很棒的驚喜。稍早我問了博物館的館長楊‧荷特（Jan Hoet），能不能幫我準備個特別的生日蛋糕，他聽了以後震怒。「我們花錢請了交響樂團、花錢弄你的展覽、花錢弄了這一切！」他說。「你瘋了嗎？我們哪有錢再弄別的東西？況且還要蛋糕——實在有夠庸俗。」

但他其實偷偷拿了我在《湯馬士之唇》的照片到比利時最好的糕點店，做了一個我的真人尺寸的杏仁蛋糕，用滿滿的巧克力條裝飾我的腹部，仿造我在作品裡割出的傷口。午夜前的十五分鐘，有一扇門打開了，五個男人扛著這個驚人的蛋糕走進來。他們將蛋糕放到桌上時，所有人都拍手喝采，而每個人都想把我吃下肚，切著我的杏仁蛋糕胸、腳和頭。

接著，就在午夜之前，同一扇門又打開了，剛才那五個男人又走了進來，這次扛著一個巨大的盤子——上面躺著一絲不掛的楊‧荷特，全身只別了個領結。

想像這世界上任何一個博物館館長做出這樣的事，會是怎麼樣的光景。

為了我的大壽，另一位博物館館長、蒙特內哥羅國立博物館的佩達‧楚科維奇（Petar Cukovié）給了我一份非常特別的禮物：代表塞爾維亞和蒙特內哥羅參加明年夏季威尼斯雙年展的邀請函。

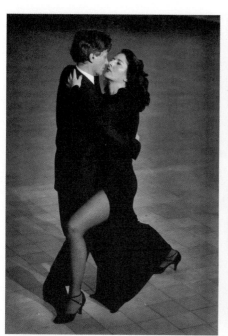

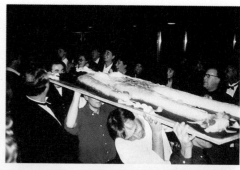

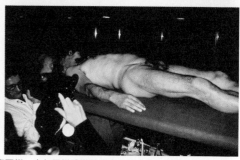

左：《急迫之舞》，一九九五年。右上：我的五十大壽蛋糕，杏仁蛋糕體搭配巧克力製疤痕。右下：楊‧荷特，S.M.A.K 館長，將他的身體當作生日禮物，根特市立當代藝術博物館，一九九六年。

但那晚還有另一個高潮：我和烏雷又再次同台表演了。

我們重演了十五年前在澳洲表演的作品《相似的幻覺》（*A Similar Illusion*）。當中我倆緊貼站立，以共舞的姿態相擁三個小時，他的手握著我的。隨著〈嫉妒探戈〉（The Jealousy Tango）的音樂持續播放，我們緊扣的雙手無限緩慢地垂落。一九八六年的墨爾本，這個作品持續了三個小時。在我五十歲生日的那晚，那只持續了二十分鐘，但對在場的所有人來說，那場經歷還是具有強烈情感的。不過，對我來說，過去碰觸他身體時感受到的電流已經永遠消逝了。

我不斷想著楚科維奇的邀請，還有雙年展要表演的項目。我越想就越確定我必須要對於發生在巴爾幹半島的災難戰爭做出反應。幾名國際藝術家——珍妮‧赫澤（Jenny Holzer）是其一——都曾依此推出作品。但對

瑪莉娜·阿布拉莫維奇／烏雷《相似的幻覺》（行為藝術，九十六分鐘），雕塑三年展（Sculpture Triennial），維多利亞國家美術館（National Gallery of Victoria），墨爾本，一九八一年。

我來說，戰爭感覺太近了：塞爾維亞參與其中，讓我感到深深的羞恥。

除此之外，尚·凱利一直對我說我不該接受邀請，說代表塞爾維亞和蒙特內哥羅參加雙年展，就是把我自己和米洛賽維奇2那個混帳變成同一陣線。但我不聽。我覺得參與戰爭的任一方都有錯。我想表達對於世界各地戰爭的哀嘆，不是製造出只針對這場衝突的政治相關作品。

於是我寫了提案送到蒙特內哥羅的文化部。

我構思出一件詭異又令人不安的作品，我說，沒什麼比戰爭更令人不安的了。我提出的表演由幾個成分平均構成，包括《妄念》中的老鼠動機，以及我父母的影片，還有先前一個叫《清理房子》（Cleaning the House）作品中擦洗牛骨的片段。我需要三台高畫素的投影機、新鮮屠宰後取下的兩千五百根牛骨，還有在表演開始前存放這些牛骨的冷藏設備。總共的費用，我說，大概會是十二萬歐元。那是一大筆錢。但為了雙年展購買這些

我與烏雷重聚，在我的五十歲生日派對表演該作品《相似的幻覺》，一九九五年。

設備比租借來得便宜（表演結束後，當中使用的影片和布置會被保留四個月直到展期結束）。我同時也提議要捐出這個作品，把設備和一切捐給蒙特內哥羅國立博物館，因為他們館內還沒有收藏任何我的作品。

然而，蒙特內哥羅的文化部長戈蘭·拉科塞維奇（Goran Rakocevic）選擇全然誤解我的提案。雖然他同意了楚科維奇的邀請，但他現在開除了楚科維奇並把矛頭指向我。他說，這個怪物作品不只要用大筆蒙特內哥羅老人的退休金來支付，而且我所提的根本不是藝術，只不過是一堆又醜又臭的骨頭。他在蒙特內哥羅的《波德戈里察》（Podgorica）日報中一篇標題為〈蒙特內哥羅不是文化殖民地〉（Montenegro Is Not a Cultural Colony）的文章寫道：

這個難得的機會應該被用來表現屬於蒙特內哥羅最真實的藝術，不該摻雜任何自卑

的次等情結，因為我們有著獨特的傳統和精神，根本無須自卑……蒙特內哥羅不是一個文化邊緣國，也不該成為狂妄表演的家國殖民地。在我看來，應該要由能夠表現出蒙特內哥羅與其詩意的畫家來代表我們，因為我們有幸也有這個榮耀，能夠擁有各種面向的傑出藝術家。

換句話說，就是社會主義派的現實主義，或是假冒抽象派的畫家。拉科塞維奇不只是在說我不是真正的藝術家，還不是個真正的南斯拉夫人。

我震怒。

兩天後我寄了一封聲明到塞爾維亞和蒙特內哥羅的報社，表明我要終止「任何與蒙特內哥羅文化部和其他負責雙年展中南斯拉夫館的單位往來」。拉科塞維奇，我寫道：「無能……試著濫用我的藝術作品與名聲來達到奇怪的目的，極有可能是政治上的目標。」他的「邪惡意圖」，我這麼說：「是我無法忍受的。」

雙年展的策展人、義大利藝術史學家暨批評家傑曼諾·切蘭（Germano Celant）聽到了這次爭議，便邀請我參與國際區的展演。但是，他說：「只剩下一塊空間，因為你實在太晚到了——我很抱歉，這是最糟的狀況。」那是在義大利館的綠城花園區（Giardini）：一個陰暗、潮濕、天花板低矮的地下室。

「最糟的就是最好的，」我這麼對傑曼諾說。

∫

雙年展的前一個月，羅馬的一名藝術經理人史黛芬妮亞·米謝堤（Stefania Miscetti）邀我發表關於長

248

與傑曼諾和阿堅托‧切蘭（Argento Celant），巴黎，二〇〇〇年。

城行的演講。那是個週六的上午，演講過後，史黛芬妮亞向我介紹了她的一位藝術家朋友，保羅‧卡內瓦里（Paolo Canevari）。他的黑髮向後梳齊，富有情感的深色雙眸，電影明星一般的好看外表。他雙手握著我的手告訴我，我的演講讓他感動到落下眼淚——說他無法相信會有這麼令人難以置信的演講，還說他想要進一步認識我。

我對他這般圓滑的羅馬魅力產生了懷疑嗎？並沒有。他看起來真的很感動，而且他也沒有放開我的手。

再者——不知道該怎麼形容，因為這真的發生了——我們望入彼此雙眼時，時間暫停了。突然史黛芬妮亞打破了這個魔法。「我們要去吃午餐了，」她有些失禮地開了口。

「我能去嗎？」保羅問道。

「不，你不可以——瑪莉娜和我有事情要討論，」史黛芬妮亞說。

這出乎我意料，因為就我所知，她和我只是像朋友一樣要去吃頓午飯。我也很失望。但午餐時，史黛芬妮亞對我說了實話：她最好的朋友莫拉（Maura）是保羅的女友。保羅與我瞬間擦出的火花都看在她眼裡，而她想對她的好友保持忠誠。她的好友當時四十一歲，比保羅還大上七歲。

幾天後我參加了我在羅馬城外一處宮殿的裝置藝術開幕儀式。保羅出現了，獨自一人，還騎著摩托車。

那是個雨天。接待會結束後，他問我想不想去附

近一個小鎮的街頭市集。當然，我說。於是我們就去了，在雨中，我坐在他摩托車的後座上。我們在市集停下，走呀走的。帳篷底下有賣食物的攤販，濕冷空氣之下傳出來的食物氣味令人頭暈——尤其是賣豬肉捲（porchetta）的攤位，那是一種薄切、慢煮的豬肉。「我的天啊，」我說。「我們買點這個吧。」

保羅一臉遲疑。「我吃素，」他說。

「噢，」我說。「沒關係——那我們買點別的。」

他搖了搖頭。「不，我和你一起吃。」

於是我們吃了，又再多走了一會兒，而且聊了又聊。接著他得回羅馬，於是他載我回到我的飯店——在我關上房門的那一刻，我倒在床上，想像他的手撫摸著我的身體，那帶給了我前所未有的高潮。

我們沒有交換電話號碼。但接下來在羅馬的幾天，我不管走到哪都在尋找他的身影，像個陷入愛河的少女——希望能在街上偶遇他，但我從沒見到他。

後來我在史黛芬妮亞的畫廊有一場電視訪談，結束後她在附近餐廳安排了晚餐，而他就在那，在長桌的另外一頭，身旁是他的女友。整場晚餐，我一直注視著他，但他從沒與我對到眼。晚餐的最後，保羅和莫拉起身要離開，當他們經過我身邊時，他給了我一聲短促、冰冷的哈囉。

這樣，我想，就這樣了。

〜

我作品的名稱《巴爾幹的巴洛克》（Balkan Baroque）說的並不是巴洛克藝術運動，而是在說巴爾幹人

心中的巴洛克。只有來自巴爾幹的人，或是在那裡待了好長一段時間的人，才能真正了解巴爾幹人的心理。

想用智能去理解它是不可能的事——這些激盪的情感就像火山爆發，沒有理智可言。這個星球上總有某處發生戰爭，而我想要創造出一個普世的圖像，能夠代表任何地方的戰爭。

在《巴爾幹的巴洛克》當中，我坐在義大利館的地下室，底下堆了龐大的牛骨：下面是五百根乾淨的；上面是兩千根血淋淋、還黏著肉和軟骨的骨頭。每天七小時，連續四天，我坐著刷洗這些帶血的骨頭，同時我訪問父母的靜止無聲圖像——達妮察交疊雙手放在自己胸前，然後把手放到她的雙眼之上，沃辛揮動著他的手槍——在我身後的兩個螢幕上閃爍著。在沒有冷氣的地下室與夏天威尼斯的濕熱空氣中，連肉帶血和軟骨的牛骨已經腐爛，上面爬滿了蛆，而我刷洗著它們：那惡臭實在駭人，就像戰場上的屍臭一樣。

觀眾湧入並注視著，雖然氣味令人作噁，但眼前的景象卻讓他們無法動彈。我刷洗著骨頭時，一邊哭泣，一邊唱著我童年聽過的南斯拉夫民謠。

第三個螢幕上是戴著眼鏡、身穿實驗室長袍和厚重皮鞋的我，看上去很有科學感，而且帶有斯拉夫風格，我訴說著狼鼠（Wolf Rat）的故事。

這個故事是我從貝爾格勒訪問的捕鼠人那裡聽來的。老鼠，他告訴我，從不會殺掉自己家裡的成員。他們非常有保護性，但同時也非常聰明——愛因斯坦說，要是老鼠體型再大一些，牠們就可以統治世界。

殺老鼠是件很困難的事。要是你給牠們下了毒的食物，牠們會先派出生病的老鼠去試吃，要是生病的老鼠死了，健康的老鼠就不會去吃那些誘餌。殺死老鼠的唯一辦法（捕鼠人告訴我），就是創造出一隻狼鼠。

老鼠住在鼠窩，裡面有很多洞，一洞住著一家子老鼠。捕鼠人把水倒進洞裡，只留一個不倒，這樣某一家的老鼠都只能透過這個洞逃生。牠們逃出來時，捕鼠人會抓住牠們，並把其中三到四十隻老鼠放進

籠子裡，只抓公鼠。抓到以後不給牠們食物，只給牠們水喝。

老鼠有個很特別的構造：牠們的牙齒會不斷生長。要是牠們不一直咀嚼東西、一直磨牙，牠們的牙齒就會長到讓牠們窒息。這樣一來捕鼠人就有從同一家出來、一籠子滿滿的公鼠，牠們只喝水，沒食物可以吃。老鼠不會殺害自家成員，但牠們的牙齒還是繼續長著。最後牠們被迫要殺掉最弱的那隻，接著再殺掉第二弱的、第三弱的。捕鼠人會等到只剩下一隻老鼠。

時間點非常重要。捕鼠人等到最後一隻老鼠的牙齒長到幾乎要讓牠窒息時，便打開籠子，用刀子挖出那隻老鼠的眼睛，然後放牠走。這隻又瞎又絕望的老鼠會衝回自己家的鼠洞，沿路殺掉每一隻老鼠，不管是不是家人——直到另一隻更大更強壯的老鼠殺掉牠為止。接著捕鼠人又重複一樣的步驟。

這就是他製造狼鼠的過程。

我在影片中訴說一整段故事，影片在我身後播

《巴爾幹的巴洛克》影片定格照（行為藝術，四天六小時），威尼斯，一九九七年。

放，而我在現場清理著腐爛生蛆的骨頭。接著，

在影片當中，我開始對著攝影機露出誘惑的神情，

並脫下了看起來像科學家的眼鏡、實驗室長袍和

洋裝，脫到只剩一件黑色睡袍，然後拿著一條紅

色絲質的手帕開始跳起性感、狂野的舞蹈，搭配

著一首節奏快速的塞爾維亞民謠——那種你可以在

南斯拉夫小酒館看到的舞，店裡會有蓄鬚的男人

狂飲著巴爾幹白蘭地拉基亞（rakia），還把他們

的酒杯砸到地上，然後把錢塞進歌手的胸罩裡。

這就是《巴爾幹的巴洛克》的精髓：駭人的

屠殺與一則讓人感到強烈不適的故事，緊接著一

場性感的舞蹈——然後回到更多更血腥的可怕現實之中。

四天，每天七小時。每天早上我都得回去擁抱這堆生蛆的骨頭。地下室的熱氣難以抵擋。氣味難以忍

受。但那是工作。對我來說，那就是我所謂《巴爾幹的巴洛克》精髓。

每天表演結束後，我會回到租賃的公寓洗個好長好長的澡，試著洗掉滲透進我毛孔的腐肉臭味。到了

第三天這股氣味感覺已經無法洗掉了。

就在那個時候尚，凱利敲了我的門，臉上掛著大大的微笑告訴我，我獲得了雙年展的金獅獎，是本屆

最佳藝術家。我放聲大哭。

於一九九七年威尼斯雙年展，以表演《巴爾幹的巴洛克》獲得金獅獎最佳藝術家的我。

而表演還必須進行一天，還得忍受七個小時這可怕的臭味。

那個獎項給我帶來難以言喻的喜悅⋯⋯我把全部的靈魂都投注在這作品裡。在我的獲獎演說中，我說：

「我只對能夠改變社會意識形態的藝術有興趣⋯⋯只注重在美學價值的藝術是不完整的。」

頒獎典禮那天，蒙特內哥羅的文化部長就坐在我兩排以後的位子，他從沒起身向我道賀。

後來，南斯拉夫館（把我換掉後他們找了一個景觀畫家）的新負責人來找我，並邀請我到他們的招待會。「你心胸寬大，能夠原諒我們。」他說。

「我心胸寬大，但我是個蒙特內哥羅人，」我對他說：「沒人可以傷害蒙特內哥羅人的自尊。」

那天稍晚，我和尚‧凱利與他的妻子瑪麗一同走過聖馬可廣場（San Marco Square）。廣場就跟往常一樣擠滿了遊客——但這次似乎所有人都看過了《巴爾幹的巴洛克》。我每走五步就會有人過來擋住我，告訴我這個作品讓他們有多麼感動，還有他們因此有多感謝我。烏雷和我曾一起與廣大群眾建立過連結，但這是我第一次獨自達成這點。

那天晚上，我和傑曼諾‧切蘭去了葡萄牙館替朱利安‧薩門托舉行的派對。雖然我愛薩門托和他的作品，而我們也聊得很開心（他很真誠地祝福我得獎），但那天稍晚又變成了另外一個，如同我在《洋蔥》裡抱怨的藝廊招待會，我握著一杯白開水站在那裡，假裝對不同陌生人的閒聊有興趣。我想在招待會上喝酒的人比我有利多了——或許酒精會讓這些空虛的對話感覺有趣一些。

就在那刻我看到了保羅。

這次只有他自己一個——沒看到莫拉。不過，我卻不是獨自一人⋯麥可‧斯特凡諾夫斯基和我一起參加了雙年展。那時他在擁擠的派對的另一頭，但保羅露出大大的笑容轉向我時，我卻有著敏銳的意識，或

許下一刻麥可就會轉過頭看見我們。

那他究竟會看見什麼呢？

保羅又一次握住了我的手，用敬佩的眼光注視著我。「你的作品實在太驚人了，」他說。「我四天都去了——我沒辦法不去。非常恭喜你得獎——你實至名歸。」

我向他道謝，試著找出他話中的其他意思。

來了。「我得和你聊聊，」他說。

「但我們已經在聊了，」我說。

「我想和你坐下來談。」

那個派對真的非常擁擠。有幾張椅子，上面都坐了人。後來保羅看到花園角落有一張空的扶手椅。他把我帶往那裡，示意要我和他一同坐下。那時候有個男人走出來並說：「抱歉，這裡有人坐。」

「我付你錢，」保羅說。「你要多少？我是認真的。」

男人搖了搖頭走掉了。這時保羅把我拉進椅子和他一起坐下。「我想抱你，」他說：「我想吻你——你身體的每一寸。」

麥可還沒看見我們，但我也不算是派對上大家不會注意的人物。「我現在不能這麼做，」我對他說，「我想和你聊聊，」他說。

他聽出了我聲音中的急迫，點了點頭。但不一會後，他加入了一群排隊向我道賀的人，當輪到他和我握手時，我感到掌心有一張紙條，紙條上面是他的電話號碼。後來我們開始打電話給對方。噢，天啊，我們可不只是打電話給對方而已。

幾個月後，我到了紐約和尚‧凱利討論一些未來規劃。我待在尚和瑪麗的公寓裡。而保羅剛好拿到一筆藝術家贊助費，也來到了紐約。

我們約了午餐時間在蘇活區王子街和梅瑟街的老咖啡廳費南利（Fanelli）碰面。我們喝了咖啡——有誰會餓呢？——盯著彼此的雙眼。之後我們回到保羅向他朋友約翰‧麥克艾佛斯（John McEvers）借的公寓，在那裡做愛，做了好久好久。

接下來幾天，我們的菜單完全一樣：在費南利喝咖啡，牽著手並望著彼此的雙眼，再回到公寓。一切都祕密進行——那是其中一條罪名。每天早上當我離開凱利家，尚和瑪麗會問：「你要去哪？」而我會說：「噢，我有一些從前南斯拉夫流亡的朋友，我要和他們吃午餐，他們想要我見見他們其他流亡的朋友。」

幾天後，尚說：「我能見見這些流亡的朋友嗎？」

斯特凡諾夫斯基當時在德國。我們先前計畫當我回到阿姆斯特丹以後，我們兩個要去馬爾地夫度個假。我回到阿姆斯特丹，麥可和我便去了馬爾地夫，那真是一場災難。

我們去了一個很小的島——可可島（Cocoa Island），小到步行繞完整座小島只要十二分鐘。島之所以出名是因為萊妮‧里芬斯塔爾[3]曾在那裡潛水，那裡真的美到不行，但我卻覺得很難過。當斯特凡諾夫斯基去潛水時，我就會跑到島上唯一有電話的地方打給保羅。剩下的時間，我只在沙灘上面繞著圈圈走路，拚命地想他。

我注意到一件特別的事：因為遊客把島上的貝殼都撿走了，島上的寄居蟹只能住在被丟掉的空防曬乳

罐裡。我替牠們感到非常難過（也為我自己），結果我花了兩小時搭船到附近的島，到了那裡的市集買了好幾袋貝殼回來給那些寄居蟹。我回來以後，把這些貝殼撒在沙灘上，並在接下來的十天觀察牠們是否會搬家，但牠們比較喜歡空塑膠罐。

我和麥可從馬爾地夫到了斯里蘭卡，想做阿育吠陀療程。斯里蘭卡實在太美了——我告訴斯斯特凡諾夫斯基我想要再待個兩週。但他必須回德國工作。他離開的下一秒，我就打給了保羅。

他那時候還和莫拉在一起，所以他對她說了個故事。他想要思考人生，他說——他要騎著摩托車外出走走，釐清自己的思緒。但其實他騎著摩托車到了機場，然後飛到斯里蘭卡，在那裡與我度過了美好的三天。

當保羅回家以後，他的心已經不在莫拉身上；他們的關係迅速走下坡。某天他從報紙上剪下自己的星座占卜——上面說他應該斬斷舊牽連，並去尋找自己——他將那張紙留在廚房餐桌上，接著打包行李，來到了阿姆斯特丹。

1 編註：布朗庫西（Constantin Brâncuși, 1876-1957）：羅馬尼亞、法國雕塑家和現代攝影家，被譽為現代主義雕塑先驅。重要的雕塑作品有《沉睡繆斯雕像》、《無限延伸的柱子》、《公雞》等。

2 譯註：米洛賽維奇（Slobodan Milošević, 1941-2006）：南斯拉夫解體後，塞爾維亞共和國的第一任總統。二〇〇一年成了歷史上第一個被送上國際戰爭罪法庭的前國家元首。二〇〇六年，被發現死在海牙羈留中心牢房的床上。

3 編註：萊妮·里芬斯塔爾（Leni Riefenstahl, 1902-2003）：德國演員、導演兼電影製作人。曾為德國納粹黨拍攝宣傳性紀錄片《意志的勝利》（Triumph des Willens），也因為此宣傳片而備受爭議，戰後漸轉為攝影師，並從事拍攝海洋生物紀錄片。

那是波士尼亞戰爭剛結束的塞拉耶佛——沒有食物、沒有石油、沒有電。人們坐在一間咖啡廳餓著肚子，只能喝水和聊天。那時候，一個波士尼亞男子停下他的賓士敞篷車，那是最新的款式，他走了出來，引擎沒有熄火。他身穿亞曼尼西裝，帶著一只大勞力士表，他走進咖啡廳並說：「我請客——所有喝的都算我頭上。」大家都很驚訝。

他們問：「你怎麼會有錢？」他說：「戰爭時期最賺錢的生意就是妓院。」有人問：「那有多少女人替你工作？」而他說：「現在我還是小本經營——只有我。」

雙年展之後我迎來了一段頻繁旅遊的時間：在歐洲和日本舉辦我的工作坊和教學工作，把我的展覽帶到慕尼黑、葛洛寧恩（Groningen）、漢諾瓦、根特等地的博物館。一九九〇年中期到末期，我忙著製作一系列不同的短暫物件。我那時寫道，我希望使用我的物件的人可以把作品當成一面鏡子——這樣一來他們在作品中看到的就不是我，而是他們自己。

因此，我對我最初到日本的兩件委任作品特別驕傲。《黑龍》（Black Dragon）是我在東京購物區的一件裝置作品，由五組枕頭狀的玫瑰石英塊組成，垂直架在三塊不同的水泥牆面上。旁邊有一小塊看板邀請觀者——男人、女人和小孩；也歡迎一家人共同參與——暫時離開他們繁忙的街道，將他們的頭部、胸部、臀部靠在這些淡粉色、看起來很柔軟的板塊上，「並稍等。」等什麼呢？牆上的標示寫著使用者應該要維持這個姿勢，想要待多久就多久，以達到洗滌內心的效

《黑龍》，地區限定計畫，玫瑰石英，東京立川市紀念碑，一九九四年。

果。從遠方看起來，使用者只是面對牆壁站著。

在岡崎市美術博物館（這是一個專門檢視人類大腦無法解釋的一切事物的單位——生命的起源、黑洞等等）（那是一棟全然由玻璃建造的抗震建築物），我在那裡設置了兩張銅椅：一張正常尺寸供人坐、椅背上有一塊黑色電氣石；另外一張則是沒有座椅、浮在空中（五十呎高），給靈魂乘坐的椅子。

不過雖然經過了許多的靈魂探索，我仍有一堂重要的課要學。

一九九九年，新德里西藏之家[1]的負責人，朵本土庫（Doboom Tulku）仁波切邀請我參加邦加羅爾（Bangalore）的聖樂慶典。那是一場大型活動，囊括了五種不同的佛教傳統：上座部佛教、大乘佛教、密宗、小乘佛教以及苯教——還有許多其他文化：猶太、巴勒斯坦、祖魯、基督教、蘇菲教。

達賴喇嘛認為音樂能使眾人團結，他希望我來編排一件作品，讓來自各宗佛教的僧侶合唱一首歌。我被帶到位於南印度蒙果（Mundgod）的甘丹寺，和一百二十名僧人共同合作：每宗佛教各有二十名，包括二十名大乘佛教的尼姑——這可是前所未有的革命性開創。

我選擇的行為藝術項目是般若波羅蜜多心經，是各宗佛教都熟悉的經典。至於編舞，我決定安排僧人們在不同高度且可移動的板凳上，組成一座人類金字塔。而為了要讓一百二十名僧人在簾幕升起時就準備好唱誦，我必須訓練他們在不到三十秒內排好走位。

我和他們合作了一個月，但他們實在不可理喻。沒有一次記得自己的走位，而且一直在嘻笑。但最後，我們終於把編舞彩排到完美的狀態。佛寺甚至替我做了特製的附輪長凳。一切都準備就緒了。

到了要前往邦加羅爾的那天，開車需要五小時，我們得先到那裡準備表演。朵本土庫和我正要走向我們的車子，這時候住持走過來和我們道別。「你能來這裡真是太棒了！」他說。「我們真的很享受和你合

260

作的時光——但我們有個問題。」

「什麼問題？」我問。

「我們不能表演金字塔，」他說。

「什麼？」我說。

我的天。我開始滔滔不絕地說我們訓練了一個月，還有特製的附輪長凳……「是的，」住持說。「是這樣的，人體金字塔這個概念不能用在我們身上。藏傳佛教裡面，沒有人可以在最頂端。」

我恢復了一些理智。「不好意思，」我說：「但我已經在這裡待了一個月。我們每天都練習得這麼辛苦。我們一起創造出了整個表演。為什麼你們不在第一天就告訴我這些？」

「啊，」他說：「你是我們的貴客，我們絕不會冒犯你。」

結果就這樣了。

和朵本土庫一同前往邦加羅爾的路上，我挫敗地哭著，又氣又累——而喇嘛們全都在笑。西藏人非常愛笑。我淚眼看著他說：「有什麼好笑的？」

「啊，」朵本土庫說：「現在你在學習割捨。」

「但我辛苦了這麼久，」我說。

「你已經盡力了，」他說。「現在該放下了，」——他只有愛笑。「事情會發生就是會發生。記得佛祖的故事嗎——在完全放棄一切時才得到了頓悟。有時候你盡己所能地去達成一個目標，而目標卻沒有實現，這是因為宇宙的法則有其他安排。」

於是我到了邦加羅爾。我沒有我的附輪板凳，也沒事可做。我安排了台上的燈光，接著載了一百二十名僧侶的巴士陸續抵達，然後音樂會開始了。僧人們坐在自己想坐的位子。他們唱誦了般若波羅蜜多心經。

簾幕閉上了。而達賴喇嘛尊者走向我，把我擁入懷裡。「你做了一件無比美好的事，」他對我說。「我們都好開心；大家都好開心。」

262

∫

當我在蒙果時，我也為了腦中構想的一個作品而拍攝了和尚與尼姑的影片。我的計畫是拍攝一百二十名和尚和尼姑獨自誦經的樣子，然後把這些影片拼湊起來，組成一個巨大的分格畫面，同時播放他們誦經的影像，帶來視覺和聽覺上的強大震撼。這件大型作品，最終花了五年才拼湊完成，名稱將會是《在瀑布邊》（At the Waterfall）。邦加羅爾音樂節結束後一年，我回到印度各個寺廟繼續完成影片的拍攝。

我回到阿姆斯特丹後，和我合作的其中十名僧人來到了荷蘭，我想感謝他們在印度對我的盛情款待，於是邀請他們待在賓能肯特街二十一號的房子。我的房子現在更美了，而我也很樂意招待他們。他們全都用睡袋睡在我工作室那層樓，我們度過了一段美好愉快的時光。現在我知道讓西藏僧人住在家裡會發生什麼事了：他們每天凌晨四點起床，打坐一小時後，開始煮那味道噁心的西藏茶──那種會讓他們非常快樂的西藏茶。每天早上還很早的時候，這種西藏茶的味道就會伴隨著他們的笑聲飄入我的臥室──因為牛奶發泡而讓他們感到純粹歡娛的笑聲。

他們在城市裡觀光，參加了幾場研討會，後來他們回印度的時間到了。離開前一天，他們告訴我想要

進行特別的卜迦儀式，來驅走我屋子裡的邪氣。準備工程非常的浩大。他們做了糕點，到處點香，搖鈴，持續誦經了四個小時。隔天一早他們滿臉歡欣地向我道謝後就離開了。

恰恰過了一小時，我的門鈴響了。是前毒販和他的妻子。「我們可以跟你喝杯咖啡嗎？」他問。「我們有事想告訴你。」當然，我說。我們坐下來喝了咖啡。閒聊了一會後，他的妻子看著我。「我們決定離開這間房子，」她說。她告訴我，雖然他們的公寓很美，但裡面攙雜了太多她丈夫過去的回憶。他們想要徹底改變。他們存了點錢，計畫要買艘船住在上面。於是他們說要把之前簽的合約還給我。現在整個房子都是我的了。我可以出租他們住的那層樓──那層樓是和房子其他部分分開的──這樣我就有錢付每個月的房貸了。而我也這麼做了。

這一切，都發生在僧人們離開的一小時之後。

§

波士尼亞戰爭在簽署達頓和平協議（The Dayton Agreements）後結束，但過了幾年，南斯拉夫還是搖搖欲墜。貝爾格勒的生活仍然艱苦。而我的父親受夠了他過去熱愛的家國，現在想要離開。

沃辛的妻子、金髮法官維斯娜和她的前夫生了一個兒子，而她的前夫和兒子都搬到了加拿大。現在（一九九八年年初）我父親和他的妻子也想搬到加拿大。美麗、穿著迷你裙的金髮維斯娜，那個我曾經在貝爾格勒大街上目睹與我父親親吻的女子，罹患了胃癌，如今已經是末期了，她希望能在死前見兒子一面。而我的父親，沃辛的身體狀況也一樣很差：他一直以來都很瘦，但他現在體重已經過輕到危險的程度了。

從沒向我要過錢的父親，問我能不能借他一萬歐元。那對我來說是筆大數目，但我還是湊到了錢並寄給他們。他從沒真正說過謝謝。他們去了加拿大，在那裡待了兩個禮拜——然後就回來了。我一直沒搞懂原因。

他們應該待在那裡的。不久後塞爾維亞／蒙特內哥羅與科索沃之間爆發衝突，一九九九年的春天，北約開始轟炸貝爾格勒，我的母親、父親還有弟弟都還住在那裡。

韋利米爾比我小六歲，我們倆的生活一直是平行線，鮮少有交集。他有著異於常人的智慧和才能⋯他的第一本書，是一本叫作《安塞普》的詩集（書名 Emsep 是反著拼音的塞爾維亞—克羅埃西亞語「詩歌」），那時他只有十四歲，而發行詩集的是塞爾維亞的大出版社諾利特（Nolit）。書中的一首詩，全文如下⋯

橋下修築深淵

是最高等建築師的工作

他進了貝爾格勒的電影學院，並獲得了哲學博士學位，專攻萊布尼茲2的時空論。

他聰明有成，但也是個很複雜又難搞的男人。雖然他從我母親身上得到了我從未獲得的關愛，但他還是恨她。他娶了一個名叫瑪麗亞（Maria）的女人，她是核子物理學家，也是貝爾格勒的尼古拉‧特斯拉博物館（Nikola Tesla Museum）館長。他們育有一個漂亮的女兒，伊凡娜（Ivana）。後來瑪麗亞被診斷出罹患了乳癌。

貝爾格勒開始被砲轟以後，瑪麗亞告訴韋利米爾，他必須帶著女兒到阿姆斯特丹——和我一起住——直到衝突結束。她說她必須留下來繼續接受化療。根本沒人問過我這一切；我是被告知的。而且事情並不

264

是這麼簡單，因為現在我和保羅同居了。

我戀愛了。他不只聰明（而且小我十七歲！），還是個有才華的藝術家，雖然創作的速度比我慢上許多⋯⋯他對摩托車的喜愛，莫名地讓他想要創造和輪胎或其他與橡膠相關的雕塑品。

但我的藝術或他的都不是這段關係的重點。保羅是把我當成女人來看待——他的女人，他這麼叫我。

他告訴我他想和我共度餘生。而且他熱愛下廚，他的廚藝就像美夢一樣，還想要餵我。我認為這個男人，是真的可以照顧我的男人。

不像我的弟弟，是需要被照顧的人。

我在羅馬認識了保羅的朋友布魯娜（Bruna）和艾伯托（Alberto），而且非常喜歡他們。我在羅馬的時候，會經常和保羅的姊妹安潔拉（Angela）和芭芭拉（Barbara）在一起，但我最愛的是他的爸爸安傑羅（Angelo）。我可以和他聊上好幾個小時。他懂得許多義大利的歷史、美術、建築。他過世前一週我還跟他通過電話。有一次他生日，我送了他一支手表，後來發現他臨死前吩咐他的太太，要把表和他一起入土。

那時，爆發了科索沃戰爭，而我人在日本，替二○○○年的越後妻有大地藝術祭三年展進行另一項新任務——《夢之家》（Dream House）。在東京以北的山間村落（新潟縣，十日町市松之山湯本），我得重新整修一間屋齡超過一百年的老舊木屋，將它轉變成某種客棧，裡面有大型的銅製浴槽，還有放了石英枕頭的床鋪。有四種不同的臥房，紅、藍、綠、紫。訪客會在浴池裡沐浴，並穿上特製的睡袍睡在床上。睡袍的顏色也有四種，搭配臥房的顏色，睡袍裡的小口袋裡藏有磁鐵，可以加速血液循環並促進做夢。之後訪客會在夢之家的夢日誌當中寫下他們的夢。我強烈相信浴池中和床上的礦物會散發他們的能量，將地球的能量與人體的能量串聯在一起，並製造出意義深遠的夢。

這個作品是源於我一直以來想解答的問題，而我現在也還是會問：藝術是什麼？我覺得要是我們把藝術視為某種個別孤立的東西，某種神聖而與其他一切區隔開的東西，就代表藝術不是生命。藝術必須要是生命的一部分。藝術必須要屬於每個人。

而生命——即便是在一九九九年——推進的速度也快到讓人難以吸收。「我要你做夢，」我在《夢之家》的提案中這麼寫道。「你必須做夢才能面對自己。」

當地的村民負責看管夢之家，二〇〇〇年七月至二〇一〇年十一月，大約會有四萬兩千名訪客。同一時期大約會有兩千兩百個人來過夜。二〇一一年三月十二日，一場震央在長野縣北部的大型地震對木屋造成嚴重損害，導致夢之家關閉。隨著大規模的修建計畫，他們決定在二〇一二年的越後妻有大地藝術祭三年展時，重新開放夢之家，以此作為紀念，我們也會同步發行《夢日誌》（*Dream Book*）。書中記載的其中一則夢是：

藍色—八（**BLUE-8**）

時間的進程游移著，而我活在比起其他人快上十分鐘的未來，我等呀等，等著其他人穿越過他們浪費掉的那十分鐘。（二〇〇八年八月六日）

我完成了夢之家的修整工作，便又回到阿姆斯特丹面對我的弟弟。

韋利米爾抵達時只帶了一個皮箱，裡面放著他和女兒的行囊。幾天後我發現他和小伊凡娜總是穿著同樣的衣服，便問弟弟他的行李箱裝了什麼。他看著我說：「只是些書。」

我出去替伊凡娜買了所有她需要的東西，也替韋利米爾買了五套西裝。不久後我和保羅要舉辦新年晚餐聚會。客人抵達前，我弟弟穿著他沾了污垢的褲子還有抵達那天穿的髒上衣走了進來。「拜託，」我說：

「我有客人要來。你能不能去換上我幫你買的新衣服？」他換上新衣走了出來——大大的衣服標價牌垂落下來，上面寫著折扣——七折。

我和韋利米爾之間也頂多是處不來而已。對他來說，接受盛名遠播的姊姊款待，住在她阿姆斯特丹美麗的房子裡實在太困難了。他不能陪在生病的妻子身旁，還得照顧小女兒。她倒是個很棒的小女孩。十歲的伊凡娜就像個大人一樣，孩童的軀體裡活著一個智慧的老靈魂。當我從日本回到賓能肯特街二十一號的房子時，發現她把在街上買的玩具和小玩意擺在大屋子裡的各個地方。我請她把玩具收回自己房間。她看著我的雙眼，用非常認真的口氣說：「你不知道小孩子都會怕空蕩蕩的地方嗎？」

哇。

我的姪女實在太驚人了。她在不到三個月的時間內就學會了荷語，上荷蘭的學校也毫無問題。我知道這樣的轉變對她來說很困難：新國家、新語言、沒有朋友、沒有媽媽。但我從沒看過她哭泣，除了一次，在她自己的房間裡，沒有任何人看見。

反之，我弟弟盡他所能地扮演著典型巴爾幹男性的角色。對他來說，當客人不只很困難；他是在一個女人從頭到尾服侍男人的文化之下成長的。真的。我母親在他年紀還小時，曾把食物帶到他的床邊給他，到他年紀不是那麼小了的時候也一樣。所以起初當韋利米爾待在我家時，一根手指都不動的他令人意外嗎？我會幫他準備晚餐，然後，當保羅和我與伊凡娜整理桌面時，我會空等著我那一點忙都不幫的弟弟。

「你不用洗自己的碗盤，」我告訴他：「但你能不能至少把它們拿到廚房裡放進碗槽呢？」而他就只是看

著我。

韋利米爾曾寄給我一張明信片，上面是蒙特內哥羅的男人和他的母親與姊姊一起去度假。那是個不是玩笑的玩笑（現在姊妹與母親會走在前面，因為有地雷），而那真的是韋利米爾對世上女性角色的觀感。

我很慶幸自己逃過了那樣的命運。

我對弟弟和姪女起初住在我家（斷斷續續一共三年）的印象，就是韋利米爾坐在扶手椅上，一直看著

CNN的報導怨嘆著：「他們在轟炸貝爾格勒，而我老婆就快死了。」

那些日子也讓我聯想到另一段不愉快的記憶：我父親的妻子過世了，而韋利米爾告訴我在他離開貝爾格勒前，沃辛請他過去聊聊。在這場談話之中，我的父親說他在遺囑上仿造了我和弟弟的簽名，聲明我們姊弟拋棄繼承，並將他所有的金錢和財產，他有的一切，都給了他的繼子——和他住在加拿大的生父。

可能是他已故的妻子說服他這麼做的。韋利米爾什麼都沒說就離開了那個公寓。整件事讓我悲傷不已。

我的房子很大，但沒有大到可以讓我和韋利米爾毫無摩擦。伊凡娜經常夾在中間。當我替她辦生日派對時——她在阿姆斯特丹沒有朋友，於是我邀請了附近的小朋友——我弟弟說我是為了公關才這麼做，好表現出我「對可憐的難民釋出善意」。而當我計畫要替小姪女安排一間固定的臥室，他怪我破壞了他做父親的威嚴。

但他自己就是這樣破壞不已。有一次，當我出公差回家之後發現伊凡娜獨自一人在我的房子裡——一個十歲大的小女孩，獨自在六層樓的公寓裡待了兩個禮拜。我打給他生病的妻子，而她從貝爾格勒過來帶走了女兒。

我愛伊凡娜，但我沒有辦法照顧她，我得工作。而我弟弟住在我這裡的三年，就像瘋了一樣。最後他

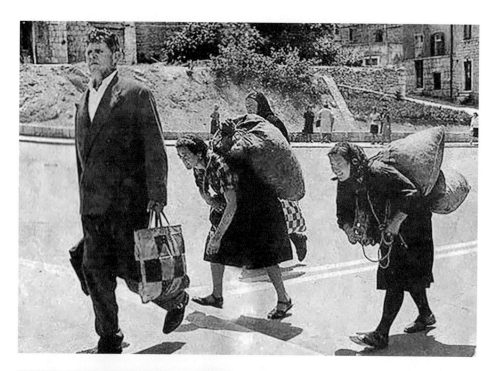

上：我弟弟韋利米爾寄來的明信片，一九九九年。
下：貝爾格勒被轟炸後，我弟弟與姪女伊凡娜在我阿姆斯特丹的家，一九九九年。

太太打電話給我說：「我只剩四個月可活；請你照顧她。」那已經是好幾年前的事了，從此我努力和這個女孩保持親近，她現在已經是一個出色的年輕理論物理學家，在馬克思普朗克協會（Max Planck Institute）專攻等離子體物理學。她的「環狀磁局限核融合裝置」研究，叫作 Wendelstein 7-X，基本上就是一個實驗室裡製造出的可產生能量的人造太陽──實在令人無限驚嘆。

§

電話答錄機裡的聲音非常虛弱，幾乎聽不見。那是我父親，從貝爾格勒打來的。

他想再借一次錢。

他妻子的死讓他悲痛欲絕──我真的相信她就是他一生的摯愛。現在他一個人住，而他的神智已大不如前，身體也是。他最近才跌倒，摔斷了髖骨。

這個曾經如此強壯的男人，曾在山中與納粹交戰、挺過伊格曼遠征的男人，聽見他虛弱的聲音讓我突然感到一絲悲傷。但更多的是憤怒的情緒。他拿了我給他的錢卻從沒說過一聲謝謝，還假冒我的簽名讓我拋棄繼承。現在他又想要更多的錢？

去他的。我再也沒有回電。

那是二○○○年八月二十九日的晚上。隔天早上我和麥可‧勞勃飛往印度準備新的劇場作品。我在傍晚抵達，累得直接上床睡覺了。凌晨四點，一陣閃光嚇得我從床上跳起來。那不是閃電──而是一道奇怪的光穿過了我的身體，像電流一樣。我坐在床上，非常困惑──坐呀坐的，無法再入眠。那天早上我接到

一通電話說我父親過世了，正好就是那個時間。

我無法原諒自己沒有回電給他，但我和弟弟都未能出席他的葬禮。

過了一陣子，一位塞爾維亞的老將軍、也是解放軍的前任成員拿了一個老舊的豬皮袋給我，他說，那個小旅行袋裡放的是我父親在這世界上最珍惜的東西。光是看著這個舊行李袋就讓我心痛不已——我過了整整一年才有辦法打開。

後來我終於打開了。

裡面沒多少東西。我看了看，有我父親和狄托的照片，被他自己剪成一半的那些。一張我弟弟和我小時候的照片。他所有的勳章。接著我在裡面的小內袋裡摸到東西，拿出來的是……

一個小小的木製削鉛筆器。

那是我在袋子裡發現的東西之中最令我崩潰的一樣。

生命是什麼？我想著。它就這樣來了又去，就只是這樣。最後留下什麼呢？一個削鉛筆器。

而我為了紀念父親，創作了一個叫作《英雄》（*The Hero*）的影片作品。我把地點選在西班牙南部的鄉間，並請我親愛的朋友、NMAC基金會的會長希梅娜・布拉奎茲・阿瓦斯卡爾（Jimena Blázquez Abascal）替我製片。影片中我坐在一匹白馬上，就像我父親過去經常做的一樣，手上拿著一條在風中飛舞的大白旗。我就在那裡坐了好久，望向遠方，影片搭配的音樂是一個女人唱著狄托時代南斯拉夫的國歌。

順帶一提，那首歌，現在已經在前南斯拉夫被禁播了——狄托從國家英雄變成了國家公敵。影片是黑白的，以強調過往與記憶。而當影片在畫廊或博物館裡播放時，螢幕前會有一個玻璃櫥窗，裡面放著豬皮旅行袋，袋裡有照片、勳章，還有削鉛筆器。

271

為什麼選擇白旗？我父親從不對任何事物屈服。但他死了，而白色也是死亡的顏色。我們都必須屈服於變化，而死亡就是最大的變化。

在我父親過世前，我也同樣經歷了一個改變——我和鳥雷的關係。雖然現在我們分開的時間已經幾乎和在一起的時間等長了，和解卻是難以定奪的，說起來至少是這樣。我同意讓他掌控我們的作品紀錄——數百張照片和負片，還有長達數百個小時的影片錄像帶——而我經常懊悔我這個決定。他會賣掉我們的作品，有時賣給我不喜歡的人，有時以我沒有同意的低價賣出，而屬於我的那一份錢卻神祕地怎麼都到不了我手裡。他會在低劣的藝廊裡展出作品。我深深地憎恨這一切。

有一天鳥雷打給我約我碰面——他想談正事。他到我這來，說他想要把一切都賣回給我，因為他需要錢來保障他女兒的未來。

他是真的需要錢。那時候他自己創作的作品很少，而他需要養老婆小孩。但我哪裡來的錢買這些紀錄呢？尚‧凱利有個主意。

一九九〇年代初期，他向我介紹了一名富有的瑞典收藏家——威廉‧佩普勒（Willem Peppler），他變成了我作品的頭號粉絲，我們也成了朋友。佩普勒甚至在蒙特內哥羅撒資之後，替我承擔了雙年展時《巴爾幹的巴洛克》的費用。現在，依照尚的建議，我問瑞典人是否能借我錢買回這些作品存檔，而他很快就同意借給我整筆費用，不需利息，只要我能免費贈送他其中一件作品。

那是一大筆錢——三十萬德國馬克——但那給了我所有作品的掌控權：重製、展覽還有出售。除了這一大筆費用以外，日後只要阿布拉莫維奇—鳥雷的作品存檔售出，鳥雷都能拿到其中百分之二十的收入。

換來我的自由是值得的。

經過了邦加羅爾音樂祭的混亂後，我相信再也不會被邀請和西藏僧人合作了。但兩年後，朵本土庫寫信告訴我，大家對於和我的初次合作都開心不已，而他和西藏之家的每個人都希望再次和我合作。世界還真是充滿驚喜。

這次他們請我替十二位僧人編排節目，要在柏林的一個大型世界文化中心（Kulturen der Welt）的民族節身著祭祀服裝表演歌舞。他們希望搬上舞台的儀式，通常在寺院裡會花上十到十五天；而民族節的節目只有五十五分鐘長。所以我必須教會這十二名僧人以最快的速度更換服裝，並安排他們站在聚光燈之下的正確位置，在空間有限的舞台上重演他們平常進行的儀式，也就是平常需要兩週做完的事必須在五十五分鐘內完成。

在保羅、朵本土庫與兩位友人阿蕾莎‧寶嘉莉（Alessia Bulgari）和朱利歐‧迪葛羅培洛（Giulio di Gropello）的陪同之下，我前往了印度南部的克里希納穆提3道場，在那裡與十二名僧人合作，那

《英雄》，銀鹽影像作品，二〇〇一／二〇〇八年。

裡有我需要的一切設備。我們訓練、訓練又訓練，直到一切完美就緒，接著我們進行了一場總彩排，觀眾是附近村莊的村民，一切都很順利。表演非常動人，一切都很順利。

距離民族節還有三週。但我告訴我的翻譯我想要僧人們提前五天到柏林進行彩排，因為我知道三週過後他們就記不得之前的訓練了，而這場表演最重要的就是精準的時間點。僧人們同意了。

我飛回柏林，在約定好的那天到了機場等他們出現。朵本土庫和我的翻譯跟我一起。飛機降落了，十二名僧人走了出來——而他們是我這輩子從未看過的十二個人。我說：「這些人是誰？我的喇嘛呢？」

「噢，你的喇嘛們沒有護照，」他們的陪同人員說。「所以他們派了一批新的人來。」

朵本土庫又笑個不停。「啊，又要學一堂割捨的課了，」他說。「一切自然會發生。」

他說得容易！接下來的五天我開始瘋狂訓練這些僧人，從完全不會表演到稍微會一點點。民族節的表演順利結束了，而我的頭上多了好幾根白髮。

∫

我深愛我在阿姆斯特丹的家，但事實是，我已經逐漸厭倦那個城市了。而部分時間和姊妹待在羅馬，剩餘時間待在阿姆斯特丹和我同居的保羅，完全厭惡阿姆斯特丹。每次他來到這裡就覺得身體不適——他說這個城市讓他血壓下降，因為城市的高度在海平面以下，而且，這裡總是下著雨，他實在受不了。畢竟他是個羅馬人。

我們想過要搬去羅馬。羅馬對我來說是個很不錯的度假地點，但每當我到了那裡，就覺得自己走在許

正在指導一群佛教僧侶表演，世界文化中心，柏林，二〇〇〇年。

多文明的殘骸之上——給我一種莫名的窒息感。於是我們討論、討論、再討論，結果發現保羅真正想要的是更大的改變。「我們搬去美國吧，」他一臉熱血地說。「我們去試試新的生活。我們改變你住的地方，改變我住的地方——我們一起**做**點什麼吧。」而我愛著他。於是我決定將從佛教當中學到的割捨付諸行動：賣掉我的房子並搬到紐約。

我很怕去那裡，這也是我覺得我最應該搬走的理由。我去過紐約許多次，在那裡表演和展示我的作品；但我的事業是在歐洲打拚出來的。我想著我的作品是不是就能這樣跳過大西洋，並且在這世上要求最高的城市裡成功發展。

雖然我很害怕，但我有個新行為藝術計畫想給人在紐約的尚‧凱利看看。

自從我們不是那麼巧合地會面後，尚的事業拓展了不少，我們的友誼也變得穩固。而同時，他在雀兒喜（Chelsea）開了一間美麗的新畫廊。尚說他替我和保羅找到了一個好地方，在蘇活區

的格蘭德街（Grand Street）上，正好位在他公寓的對面。那是一間私人企業名下的公寓，又大又通風，有很多窗戶。我毫不懷疑地相信尚的品味。於是我請他幫我出個價，而我把阿姆斯特丹的房子放到市場了。

賓能肯特街二十一號在我名下的十三年間經歷了許多變化。我將它變成了那種任何人在踏進門檻的瞬間就會感覺非常良好的屋子。現在證實，一九八九年第一次給我貸款的銀行家說的話是預言：四萬荷蘭盾的投資現在價值美金四百萬，確實是驚人的房地產交易。這個令人興奮的轉變當中唯一的低點就是失去我的助手迪克蘭・魯尼（Declan Rooney）。他是我以前的學生，不願意搬到紐約，但他會在紐約待到我全部安頓好為止。後來他回到愛爾蘭生活，最後則到了我朋友麥可・勞勃那裡工作。

二〇〇〇年，在我和保羅搬到紐約前，而克勞斯・比森巴赫——他從一九九六年開始就柏林紐約兩地跑，擔任 PS 1 當代藝術中心（MoMA PS1）的館長——邀請我參加他的生日派對。他住的地方很小，只有一間臥室，而他邀請了四個人：馬修・巴尼（Matthew Barney）、碧玉（Björk），以及他的好友蘇珊・桑塔格（Susan Sontag）和我。我們全都坐在床上看我最喜歡的電影，皮耶・保羅・帕索里尼（Pier Paolo Pasolini）的《定理》（Teorema）。

一九七〇年代，我第一次看到這齣電影就迷上了。泰倫斯・史丹普（Terence Stamp）在裡面扮演一個人稱「訪客」的神祕男子，他到了義大利一個上流中產家庭作客，誘惑了家裡的每一個人——母親、父親、兒子、女兒還有女僕——將他們從抑鬱和自滿之中解放出來，引領他們得到某種信仰上的啟示。那是個很複雜的故事，提及了許多重大議題：不只是性和信仰，還有政治與藝術。有一陣子我和克勞斯還聊到要翻拍這部電影。

那時候碧玉懷著身孕，而且——那是我第一次見到她——很古怪。她那時帶著某種紙板做的包包，裡面

276

放了一支紅色電話（我另一次看到她是在某個人的派對上，她脖子上圍了鳥籠，裡面沒有鳥。）電影看完以後，她和馬修和克勞斯開始在床的一邊聊了起來，而我在另一邊和蘇珊聊天，我們就這樣一直聊。我非常喜歡她。她對我的國家很了解，曾經在波士尼亞戰爭時住過塞拉耶佛，那時她在燭光點燃的戲院當中導演貝克特的《等待果陀》，贏得了圍城之中觀眾的喜愛與感激。而她本身又是如此富有俄羅斯人的靈魂。

派對結束後我們共乘計程車，也交換了彼此的電話號碼，就只有這樣。我覺得害羞不敢打給她，而她也從沒打給我。就這麼過了兩年。

如今是二〇〇二年的秋天，保羅和我一起住在紐約。而十一月，我在尚・凱利雀兒喜的藝廊裡表演了一直在計畫的新作品《有海景的房子》（*The House with the Ocean View*）。

那是極有野心的一個作品。我以一個截然不同的構思開始發展。我在印度時認識了一名叫巴巴機長（Pilot Baba）的尊者（guru），會這麼叫他是因為他曾經是印度空軍的一員，而且是總理尼赫魯（Nehru）的指定飛官。故事是這樣的，有一次巴巴機長載著尼赫魯要飛往巴基斯坦時，突然有了一股靈性的體驗：他看到機艙裡有一隻巨大的手把他往回推。於是他把飛機掉頭飛回德里。其他跟著他們的飛機都被巴基斯坦人射了下來。巴巴機長有著神奇的能力。最特別的是，他能夠將呼吸放慢，慢到可以讓他被埋在土裡或是待在水裡好幾天都能存活下來。

我的想法是將巴巴機長帶到紐約的一間倉庫，我會在那裡赤裸地躺在冰製的床上，而他會坐在裝滿水的水槽裡。大概經過半小時，我西方人的身體就會到達極限，而我會從冰床上起身，但巴巴機長會繼續待在水裡，可能待個十二小時。我會邀請地球上一百位最具影響力的人——對科學、科技和藝術做出偉大貢獻的人——來觀賞這件作品。觀賞期間禁止拍照。這些重要人物只能親眼見證這件事，當然他們會感到震

撼，因為這件事沒有合理的解釋。他們會將這個作品的記憶存在心裡再回到現實生活，接著去觀察這件事如何影響他們的生活和事業。

但巴巴機長不想來紐約，他完全不想受到西方世界的矚目。尊者和老師（swamis）如果不是出於宗教因素而在別人面前施展他們的神力，他們就會失去那些能力。所以我得想出替代方案。我至今已經在印度做過幾種修鍊了，而且也學到了不少重要教訓。我能把所學的教訓帶到我的藝術中嗎？我想要將我自己的內觀帶進新的作品裡，但我也想納入觀眾的。

我設計了一組裝置。尚的藝廊會豎立起三個邊靠邊、巨大、被牆包圍的平台，距離地面約五呎。每個平台的第四面牆，也就是面對觀眾的那面，是敞開的。我會在這些平台上生活十二天，期間只喝濾過的水，並展現出我所有的身體功能──洗澡、尿尿、坐著、睡覺──給觀眾看。其中一個平台會有馬桶和淋浴設備，第二個會有一張桌子和一張椅子，第三個會有一張床。每個平台會透過梯子連接地面──只是梯子上布滿了尖銳的雕刻刀，刀鋒朝上。我可以透過敞開的那面牆通往其餘兩個平台。

作品的目錄有更詳盡的解釋：

概念

這個行為藝術是出於我的渴求，我想知道是否能夠藉由簡單的日常紀律、規則與限制來淨化自己。

我能夠改變我的能量場嗎？

這個能量場能夠改變觀眾與這個空間的能量場嗎？

278

居住裝置條件：藝術家

作品長度十二天

食物　　無

水　　大量純水

說話　　不允許

歌唱　　可能但不可預料

寫作　　不允許

閱讀　　不允許

睡眠　　每日七小時

站　　不限制

坐　　不限制

躺　　不限制

淋浴　　每日三次

居住裝置條件：觀眾

使用望遠鏡

保持安靜

與藝術家建立能量交流

服裝

《有海景的房子》中的服飾受亞歷山大・羅欽可 4 啟發。

服裝顏色依據印度吠陀方形的原理挑選。

靴子是我在一九八八年行走中國萬里長城時穿的那雙。

九一一事件剛結束：人們的內心狀態還很敏感，而來觀賞作品的觀眾會待好長一段時間，在藝廊的地上坐著、看著，思考他們正在體驗的是什麼，並深陷其中。我的觀眾和我會強烈地感受到彼此的存在。空間裡有一股共享的能量，還有凝重的寂靜，這樣的氛圍只會被我放在桌椅房內滴答作響的節拍器打破。其中一名觀眾是蘇珊・桑塔格，她每天都來。但我根本不知道她在那裡，部分是因為藝廊的地面沒有打燈，也因為我在平台上忙著生活——坐著、站著、喝水、倒水進杯子裡、尿尿、沖澡——以（如同表演紀錄所寫的一樣）催眠般的速度和內觀進行著：

十一月十五日，星期五：第一天

身著白色

坐在椅子上

《有海景的房子》，行為藝術，十二天，紐約，二〇〇二年。

我坐在椅子上，抖動我的肩膀並用雙手將頭髮從臉頰和額頭往後撥。我先移動了左臀，在移動右臀，直到它們靠到椅背，而我直挺挺地坐著。我的後腦勺極力靠著石英枕頭……

我深吸了一口氣，而我的胸部升起。接著又下降。我維持坐姿。桌子左手邊的節拍器敲打著。玻璃杯放在桌子的右手邊，它是滿的。我的腳平放在地上，兩腳間距與我的臀寬一致。我的背直頂著椅子。我看著觀眾。我的頭沒有移動，只有眼睛移動了。我眨眼。我的嘴閉著。我又眨了眼。當我深深呼吸時我的胸口起起伏伏。我身體的其他部位保持不動。我坐了好長一段時間後得再次挺直我的背。

每天，我的例行活動就是在三個單位之間

移動：浴室、坐房、臥室。我所表演的每一項活動都必須在最高層級的意識下進行，不管是淋浴、尿尿、坐在椅子上喝水、躺在床上休息，或者——尤其是——站在其中一個平台的邊緣，就在放了刀鋒的梯子上方，盡我所能地長時間站著。

這是我的心神不會游移到其他地方的唯一時間，因為我可能會摔倒並嚴重傷到自己。這些時刻我總會試著捕捉眼前光線昏暗的觀眾席中某一人的雙眼。這個鎖住的目光通常會維持好長一段時間，製造出非常激烈的能量交流。但有時，剛好在這些時刻我會有想要尿尿的強烈衝動。

所以，我會跨過通往浴室平台的空隙，不打斷這段凝視，轉到我的右邊（繼續看著觀眾），然後用我的右手拿架子上的衛生紙。我會把衛生紙放到淋浴盆的角落。接著我會用左手掀開馬桶蓋，並將它放到豎起的位置。當我轉正身子，我會掀起上衣並解開褲子的鈕扣。我會緩緩地脫下褲子，脫到大概膝蓋以上的位置，接著坐在馬桶上。我會把雙腿靠攏，然後將雙手放在腿上。我會坐直身子等尿意來襲。這會花上一下子，這個時候會有一陣靜默。我仍然鎖住觀眾的目光，接著我會拿恰恰四張衛生紙，把每張都準確地摺成一個三角形。之後——持續鎖定觀眾的眼光——我會等著尿液急切地洩出，等到最後三滴尿，接著才擦拭自己並將褲子穿上。我會轉開水龍頭來裝滿水桶。持續鎖著目光，我會用直覺來確定水桶裝了半滿，接著用水沖馬桶。

這一切都是為了表現出站在下方布滿刀片的平台之上尿尿這件事——尿尿還是跟其他任何事情一樣重要。這個舉動伴隨的羞恥感已全然消失，而目光緊繫著我的那個人也完全了解這點。

整場表演我唯一有隱私的時間就是在我洗澡完之後擦乾臉部的那幾秒。

十二天之中，許多人都深深受到這個作品的感動。我覺得，在某種微小的層面來說，彷彿這城市最大

282

的一部分已經開始接受我了。人們在藝廊裡留下各種東西給我：圍巾、戒指、信件。他們給我的東西裝了滿滿三大箱。表演結束後我看著箱子裡的東西，發現了一張某家餐廳的餐巾紙，上面寫著：「我真的很喜歡這個作品；我們一起吃個午餐吧──蘇珊。」

從那時開始我和蘇珊·桑塔格真的成了朋友。而作為友誼開始的第一個友善表示，是她給了我一本書，序言是她寫的──《書信集：一九二六夏》，那是里爾克─茨維塔耶娃─帕斯特納克三人的通信故事──和我母親給我的是同一本書，那本在我十五歲時燃起了我想像力的書。蘇珊熱愛對話。她喜歡邀請人們到她的公寓聊天，每次都是在她的廚房裡，而且總是一對一：她和我都認為三個人同時對話並不是真的對話。

我通常會在下午拜訪她，因為我不是個晚睡的人：下午三點是我最喜歡去找她的時間之一。

她的冰箱幾乎每次都是空的。一天我對她說：「我要帶點東西過去給你，」她說：「帶點甜的來吧。」於是我去每日麵包5幫她買了個檸檬派。那是個又大又美味的派。我告訴她：「我小時候在我外祖母的廚房裡，她會做巧克力蛋糕，但我從沒真的喜歡過蛋糕，我只喜歡上面的糖霜。」她說：「那我們也這麼做吧。」

蘇珊把派切成兩半，給了我一根湯匙，接著我們就吃掉了上面的餡，其他都沒碰。那實在太棒了！她教會了我關於自由重要的一課──為什麼我們長大的時候就不能這麼做呢？我們顯然可以。

她的癌症是我們從未談及的事。好幾年前她就被告知活不了多久，但她還是活著。當然接下來的幾年還是會繼續活著。

∫

《有海景的房子》表演結束後幾個月，我和保羅、阿蕾莎、蘿瑞‧安德森與路‧瑞德（Lou Reed）到了斯里蘭卡南部，去見證佛教僧人表演一些非常特別的儀式，包括走在火上、用刀劍刺自己，還有把釘子釘進自己的手裡——卻能夠毫髮無傷。儀式在凌晨四點開始，那時候會聚集一大群人。當我看著這些師父與和尚悠閒地走過四十呎長的熱煤炭，溫度高到要是我太靠近就可能會融掉我的相機，我真的不敢相信自己的雙眼。而就在那，在這個場景的中間，是打著太極拳的路，絲毫不受影響。然而看著這些師父表演這些儀式提醒了我，西方文化對於身體和心靈真正極限的了解非常有限。

當我還在斯里蘭卡時，接到了一通尚‧凱利打來的電話，他轉達了一個奇怪的請求：《欲望城市》（Sex and the City）的製作人問我能不能在戲中扮演我自己——表演《有海景的房子》。那時候我從來沒看過《欲望城市》，而且我也不是演員，所以我拒絕了。不過我同意讓他們在戲中提到我的行為藝術，但要付一筆費用，他們也這麼做了。

後來當我回到阿姆斯特丹以後，我去了我最喜歡的蔬菜小舖，他們賣的草莓是全市最貴的——讓我驚訝的是，老闆給了我一盒免費的草莓。他們從沒對我這麼好過。當我感謝他們的慷慨時，他們向我解釋，給我禮物是因為我（或起碼說是扮演我的演員）出現在《欲望城市》裡。說來也怪，那是我第一次真的感受到大眾接受我了。我驚訝於我的行為藝術是如何迅速地被大眾傳媒所消費。但儘管我在《有海景的房子》當中以禁食和嚴肅的意圖試著改變意識，我和行為藝術卻都被嘲弄了。

284

阿蕾莎‧寶嘉莉與我，紐約，二〇〇九年。

285

二〇〇三年我回到了貝爾格勒——因為，在某種意義上，我總是會回到貝爾格勒。但我想見見我母親，她現在已經八十二歲了；而我也想重新製作過去的舊作品，想加上一個新轉折。

但首先，得面對達妮察。

她仍住在她的社會主義公寓建築裡；我則待在旅館。我去見她時帶了一束又大又美的玫瑰捧花。我親吻她，並面露微笑地將花束遞給她。她微微點了一下頭並接過花束——接著就迅速地將花放在報紙中間，並用厚重的書壓住花朵。

我嚇到了。「你幹嘛這樣？」我問。

「我當然只能這樣，」她說。「你能想像嗎，要是我把它們放進水裡，會生出多少細菌？」

一切都沒變。

某天早上我打電話給她說：「我們一起吃早餐吧。」我帶了食物並料理了一切。「別動；我來處理就好，」我這麼對她說。我到了廚房並拿出盤子和鍋子。

「不、不、不——你不行；你不

知道東西都放在哪，」她說。

「媽，所有廚房都是一樣的，」我說。「盤子在這上面；這個架子擺的是杯子。東西我都找得到。」

「不、不，你不能把它們從碗櫥裡拿出來。」

「我為什麼不能把它們從碗櫥裡拿出來？」

「因為它們很髒。」她說。

「不好意思，」我說。「你為什麼要把髒盤子放進碗櫥？」

「不、不、不──我放上去的時候它們還是乾淨的，但它們放在那裡一會後就又變髒了。」

我只能搖搖我的頭。

除了潔淨強迫症之外，我母親還對塑膠袋非常偏執──她拒絕丟掉任何一個垃圾袋。她會洗過塑膠袋並重複使用，用過了再洗，不斷重複，直到上面的印刷字都模糊了為止。要是她出門時外面下著雨，她會拿她的雨傘──雨傘本身已經有傘套了──然後固定放兩個塑膠袋：一個非常薄、透明的塑膠袋罩在雨傘的傘套上，再拿一個比較厚的袋子套起來。這樣她才肯出門。這是個沒人改變得了的慣例。

我拜訪她的那陣子，有一次剛好要出門的時候下雨。我想起了她的慣例，決定不再和她爭了。我放棄。我進去廚房拿了兩個塑膠袋，一薄一厚，然後把袋子遞給她──結果她開始笑了起來。那是她唯一一次理解到這一切有多諷刺，而那也是唯一一次我們兩個真的一起笑了。

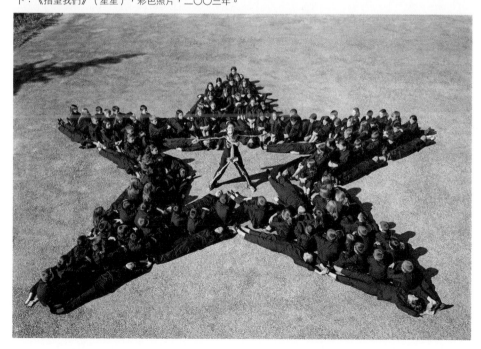

上：《指望我們》（合唱），彩色照片，二〇〇三年。
下：《指望我們》（星星），彩色照片，二〇〇三年。

新作品是一個多重影像的螢幕投影，說的是我對於我母國的希望與恐懼（主要是恐懼）。我回到貝爾格勒不久後就認識了一名小學音樂老師，還發現他寫了一首關於聯合國的歌。我的意圖，說實在，是諷刺性的——我認為聯合國在科索沃戰爭時的救援都是狗屁。但這名老師的歌卻是真誠的讚揚，而在我拍攝的第一支影片中，我指揮由八十六名學童組成的合唱團演唱這首歌曲，他們全身都穿黑色，彷彿要去參加喪禮一樣。當他們唱著充滿希望的歌詞：「聯合國，我們愛你；聯合國，你幫助我們；聯合國，你帶給我們未來，」我站在他們前面，穿著兩副骷髏拼成的外衣，一前一後。

下一支影片我參照了過去的作品——一九七四年在貝爾格勒表演的《節奏五》，其中我躺在燃燒的星星，即共產的南斯拉夫標誌之中，被煙燻得暈了過去。將近三十年後的二○○三年，在一切都大幅改變了的貝爾格勒，我又再度躺在星星當中——不過這次，我用的不是燃燒的木頭，而是由八十六個學童合唱團排列而成的星星，他們仍然全身黑色。而躺在星星中央的，是身穿另一件骷髏服裝的我。

好萊塢規格的預算成本每個鏡頭至多可以拍三十五次。我的成本只夠讓我拍一次。第一次完全是場災難：小朋友們就是靜不下來。第二次拍攝，他們終於整頓好——這時有個男孩子放屁，其他小孩全都笑到失控。感謝天，第三次拍攝時終於得到完美結果。

為了製造出純真與美的感覺，我挑了一個男孩和一個女孩來演唱我童年時期的兩首歌。我選了合唱團當中聲音最美的兩個孩子，用低角度拍攝他們，背景是紅色的簾幕，創造出一種英雄般的景象，勾起狄托時期的「年幼先驅者」記憶。男孩唱了一首關於愛的歌，而女孩唱了一首關於死亡的歌——歌裡敘述著一朵小黃花，現在還美麗地綻放著，但卻註定在春天一結束時就會凋零。

而最後一支影片提到了我對塞爾維亞科學天才尼克拉・特斯拉的偏執，我深愛著他作品中混合著的科

學與神祕主義。他在一九四三年過世時,正在研究一個不需用到電線就能遠距移轉電力的系統——移轉任何形式的能量,正是我一直以來都迷戀不已的概念。他也夢想著從地球吸取出不需花費的能量。我弟弟的太太瑪麗亞——如今已經因為肺癌垂死——憑著她特斯拉博物館館長的身分,讓我使用了一台巨大的靜電產生器,讓我使用了一支霓虹燈管,我雙手握著一支霓虹燈管,機器透過我的身體傳輸了三萬四千瓦特的電力來讓這支燈管亮起來。

我把這個作品取名為《指望我們》(*Count on Us*)。附帶文字說明寫道:

是的,我們經歷了戰爭。

是的,我們身處經濟災難中。

是的,我們的國家是一片廢墟。

《指望我們》(特斯拉),黑白照片,二〇〇三年。

但有能量的地方就有希望。

§

二○○四年我做出了我劇場作品《傳記》的新版本：《傳記混編》（The Biography Remix）。由麥可・勞勃導演，他創造出一種新的方法來表現我的作品與人生，而當時在布朗施維格參與原作表演的學生也出現在新作之中。還有另外一個驚人的新成員：烏雷的兒子尤里安（Jurriaan），如今他已經是個三十出頭的男人，而且長得非常像他父親，他在《靜止能量》、《聖殤》與《切割》之中扮演烏雷。「我想扮演父親，因為我從不認識他。」尤里安告訴我。這句話又哀傷又戲劇化。

這對我來說也很戲劇化。最後一場演出在羅馬，烏雷也第一次來看這件作品。我站在台上，在「掰掰戲」之中和烏雷道別，而他在觀眾席面接受我的最後告別；那是生活與劇場完美混合的例子。表演結束後他過來對我說：「我從沒看過我兒子不穿衣服的樣子。」烏雷告訴我。

「你連他出生的樣子都沒見過，」我說。

§

二○○四年的夏天，我和保羅前往我義大利藝廊經理人莉亞・盧馬（Lia Rumma）在斯通波利島（Stromboli）的家，歡喜地接受日光和朋友的款待。島上的火山爆發，營造出一種誇張又詭譎的自然美。

後來蘇珊・桑塔格打來說她要接受骨髓移植手術。「只有百分之三十的存活機率，」她告訴我：「但在我這個年齡層，機率更低。」

「噢，蘇珊，」我說。

「不過你猜怎麼著？要是我活下來了，我們就要辦個超級盛大的派對，」她說。

她沒有活下來。那年年末，在一個又濕又冷的雨天，她在紐約的一間醫院與世長辭。我們坐在飛機上幾乎不曾交談，兩個人都陷入了對於蘇珊的記憶之中。

當時正值嚴冬，還下著雨，那是一場在蒙帕納斯墓園（Montparnasse Cemetery）舉行的小型喪禮。只有二、三十人參加。派蒂・史密斯（Patti Smith）去了。麥爾坎・麥克勞倫（Malcolm McLaren）、薩爾曼・魯西迪（Salman Rushdie）也在，還有蘇珊的伴侶安妮・萊伯維茲（Annie Leibovitz）以及我和克勞斯。

實在悲哀。當然喪禮總是悲哀的，但這次還有另一種層面的悲哀。蘇珊的兒子大衛決定把她葬在那裡，葬在貝克特、波特萊爾、沙特、西蒙・波娃被埋葬的地方。但蘇珊和大衛的關係不佳，而我覺得，大衛最終還是沒公平對她。我認為她值得一場不同的喪禮，一場所有愛她和欣賞她的人都能輕易參加的喪禮。巴黎對任何人來說都太遠了。

看到蘇珊在世時的影響有多大，而葬禮卻這麼小，這讓我感到極度哀傷。而且還這麼死氣沉沉，我一直認為死亡應該是一場慶祝。因為你進入了一個新的地方，一個新的狀態。你正在創造重要的進程。蘇菲派說：「生命是一場夢，而死亡才是甦醒。」我覺得蘇珊經歷了一段美好的人生、令人稱羨的人生。她的喪禮應該要歌頌這點。

當我回到紐約，我撥了電話給我的律師，告訴他我想要籌劃自己的喪禮。這件事至關重要，我說，我的喪禮一定要和我計畫的一模一樣，因為，畢竟那會是我最後一件作品。

我第一次想到了三個瑪莉娜（The Three Marinas）這個點子。

我告訴律師我想要有三個墳墓，分別放在我住了最久的地方：貝爾格勒、阿姆斯特丹還有紐約。我的屍體會躺在這三個墓的其中之一──但不會有人知道是哪一個。

再來，我說，我希望參加喪禮的人都不要穿黑色。大家都要穿著鮮明的顏色，檸檬綠、紅色和紫色。

還有，關於我的所有笑話，好的、壞的、糟糕的，都應該被複誦一次。我的葬禮會是一場告別派對。我對我的律師說：一場歡慶我做過的一切的典禮，也慶祝我離開前往一個新的地方。

那幾年開始，無與倫比的安東尼‧賀加提（Antony Hegarty）──現在是安諾妮（Anohni）──成了我的好朋友，我的乾兒子，現在是我的乾女兒。而這段友誼讓我希望喪禮能有另一件事如我所願：我想要安諾妮用偉大的妮娜‧西蒙（Nina Simone）的方式演唱〈我的路〉（My Way）。她還沒答應，但我相信，等到我死掉時，她一定會傷心到願意為我這麼做。我是這麼指望的。

1　譯註：Tibet House，達賴喇嘛尊者的世界法教中心。

2　編註：萊布尼茲（Leibniz, 1646-1716）：德意志哲學家、數學家，被譽為十七世紀的亞里士多德。

3　編註：克里希納穆提（Jiddu Krishnamurti, 1895-1986）：印度哲學家，被譽為二十世紀最偉大的靈性導師。全球多國均設有克里希納穆提基金會和學校。

4　編註：亞歷山大・羅欽可（Alexander Rodchenko, 1891-1956）：蘇聯美術家、雕刻家和攝影家，結構主義和蘇聯設計學派的創建人之一。

5　譯註：Le Pain Quotidien，來自比利時的知名糕餅店。

兩條蟲住在一堆屎裡，一父一子。父親對兒子說：「看看我們的生活有多美好。我們有這麼多可以吃吃喝喝的，而且也不會受到外面敵人的攻擊。我們什麼都不用擔心。」兒子對父親說：「但是爸爸，我有個朋友住在蘋果裡面。他也有很多可以吃吃喝喝的，也不受敵人攻擊，而且，他聞起來很香。我們可以換去住在蘋果裡嗎？」

「不，我們不行，」父親這麼回答。

「為什麼？」兒子問。

「因為，我的兒子，這堆屎是我們的國家。」

294

演出《有海景的房子》這件困難又耗力的作品後，我決定要放慢腳步。於是當英國策展人奈維耶·維克費爾德（Neville Wakefield）告訴我，他想請十二位藝術家依色情為主題來創作時，我覺得那聽起來相對容易而且有趣──起初是這樣。之後我看了幾部色情電影，那完全澆熄了我的性趣。於是我決定研究巴爾幹民俗文化。

一開始我探究了情色的古老源頭。我讀到的每一則迷思和民間傳說，似乎都是關於人們是怎麼想要讓自己變得和天神同等。在神話裡，女人和太陽結婚，而男人和月亮結婚。為什麼呢？為了保存創意能量的祕密，並接觸無可摧毀的宇宙力量。

巴爾幹民俗傳統之中，男性和女性的生殖器官在療癒與農作儀式之中有著非常重要的功能。我了解到，在巴爾幹的生育儀式之中，女性會公然展露她們的陰部、臀部、胸部以及經血；男性則毫不拘束地展露他們的臀部與陰莖，公然自慰和射精。這個領域的資源非常豐富。我決定要替這些儀式做出一個分成兩部分的影片裝置，加上一則短片：我稱之為《巴爾幹情色史詩》（Balkan Erotic Epic）。二〇〇五年的夏天，我到了塞爾維亞開始這項計畫。我花了兩年來選角，那並不容易。不過，巴什切利克（Baš Čelik）製作公司與他們了不起的導演伊戈爾·凱茨曼（Igor Kecman），在前南斯拉夫當時那種貪腐與危險並具的環境之中，將一切的不可能都轉變為可能了。

我在片中擔當的是教授／旁白，描述著各種儀式，接著讓儀式在鏡頭前上演。其中有些儀式實在太詭異，詭異異到我沒辦法想像可以說服別人來做，於是我用卡通短片的方式呈現：例如，如果女人想要她的丈夫或愛人永遠不離開她，她會在晚上拿一條小魚，放進她的陰道，然後上床睡覺。到了早上，她將放進陰道中的死魚取出，磨成粉，再將粉攪入她男人的咖啡裡。

至於真人場面，我找來了幾乎從未站在鏡頭面前的人。當我要找年齡介於十八到八十六歲之間的女人，向神祇露出她們的陰部以祈求雨停時，我手指交叉祈求好運。要找到十五名男演員也是同等困難，他們必須願意穿著國家軍服、一動也不動地站著、露出勃起的陰莖，搭配塞爾維亞歌劇女伶奧莉維拉‧卡塔利娜（Olivera Katarina）唱著：「噢，主啊，救救你的子民……戰爭是我們背負的永恆十字架……真實的斯拉夫命運萬歲……」的背景音樂。

我也演出了幾個場景。其中一段我坦露胸膛，把全部頭髮往前梳……我的正面看起來就像背面。我雙手捧著一個骷髏，一次一次又一次地用骷髏打擊我的腹部，加速加速再加速，像陷入某種狂暴狀態一樣。骷髏拍擊我肉體是唯一的聲音。

性與死亡在巴爾幹文化之中總是相當接近。

我在貝爾格勒執行這項計畫時，陪著我的保羅也在拍他自己的影片……一段簡單但力量強大的影像作品，在科索沃戰爭時被轟炸的南斯拉夫國防部廢墟中，男孩用骷髏頭當作足球玩著。令我們高興的是，保羅的影像被二〇〇七年威尼斯雙年展挑中──接著紐約現代藝術博物館宣布要將這件作品納入其永久收藏之中。

為了慶祝達到這樣的里程碑，我和收藏家艾拉‧方坦諾斯－希斯涅洛斯（Ella Fontanals-Cisneros）做了場交易：我給了她一張我在《節奏〇》的初版照片，作為交換，她租了一艘遊艇，我在威尼斯的潟湖替保羅舉辦了一場大型驚喜派對，邀請了我們全部的朋友，還有我歷年參與雙年展所認識的人。他被大家的注意力以及對他作品的眾多讚揚給淹沒。他真的覺得自己達到高峰了。而我認為──但我並沒有說──單憑一件成功的作品是不能達到高峰的。

我在為古根漢博物館（Guggenheim Museum）準備一件龐大複雜的表演，作品名稱很諷刺的叫作《七

件簡單的作品》（Seven Easy Pieces），在此同時《巴爾幹情欲史詩》是我用來探索全新領域的一種方式。好

長一段時間以來，我覺得有必要重新創造過去重要的行為藝術作品，並不是只有我自己的，其他藝術家的

也是，這樣才能讓從未看過這些作品的大眾看見它們。繼《巴爾幹的巴洛克》後不久，我最初在一九九七

年向古根漢博物館的館長湯瑪斯・克萊恩斯（Thomas Krens）提出了這樣的概念。我希望能開啟相關討論，

了解是否能夠以作曲或編舞的方式來探討行為藝術的處理手法──也找出能保存行為藝術的最佳方法。超

過三十年的表演生涯，為了表示對過去的一種尊重，我覺得我有責任去講述行為藝術的故事，及留下空間

讓作品重新演繹。我告訴克萊恩斯，藉由重新表演七件重要的作品，我希望建立一個未來重演其他藝術家

作品的模型。他很喜歡這個想法，並指定了優秀的南西・斯佩克特（Nancy Spector）來策展。

我替演出列下了幾個條件：首先要獲得藝術家（或是，如果藝術家已經死了，則改而徵求他／她的基

金會或是代表）首肯；支付藝術家版權費用；再者，重新詮釋該作品，而且一定要說明來源；第四點，同

時展出原作表演的影片和使用物。

就特定程度而言，我會有這個想法是出於憤慨。表演素材和影像經常被竊取，並運用在時尚、廣告、

MTV、好萊塢電影、劇場等等之中；行為藝術是個未受保護的領域。我強烈認為當任何人使用其他人具

有智慧或是藝術價值的點子時，都必須要先獲得允許。若未經允許就等於是盜版。

此外，一九七〇年代時曾有一組特定的社群從事表演；但到了二〇〇〇年代，卻什麼都沒留下。我想

要振興這種社群，而我最具野心的想法，便是隻手弄出一場耗時七日的表演，其中包括一些我從未看過的

六、七〇年代其他藝術家的作品，還有我本人的一件作品。我也希望為展覽創作出一件新作品。我和蘇珊・

桑塔格就這件作品討論了許久：她很想要為作品寫些東西。遺憾的是，《七件簡單的作品》完成前她就過

世了。我將七件作品全都獻給她。

我原先選擇的是布魯斯・瑙曼的《身體壓迫》（Body Pressure）、維托・阿肯錫的《種子床》（Seedbed）、

瓦莉・艾可斯柏特的《褲子行動》（Action Pants）、吉娜・潘恩的《狀態中》（The Conditioning）、《自畫

像的第一行動》（First Action of Self-Portraits）、克里斯・博登的《穿刺／固定》（Trans-fixed）、我的《節奏〇》

和新作品《進入另一界》（Entering the Other Side）。

結果表演這些作品居然是容易的那一塊。真正難如登天的是得到其中幾位藝術家的同意。例如，我真

的很想要表演克里斯・博登一九七五年的作品《穿刺／固定》，他被穿刺在一台福斯金龜車的引擎蓋上——

金色的釘子穿刺過他的雙手。但不管我問幾次，博頓都不肯。他不告訴我原因。過了一段時間後，我又碰

到他，便問：「你為什麼不肯答應我？」他說：「你為什麼需要允許呢？你為什麼不直接做就好了？」這

一席話讓我意識到他完全放錯重點了。

作為替代，我選擇了約瑟夫・波伊斯的巨作《如何向死兔子解釋圖畫》（How to Explain Pictures to a Dead

Hare），他在裡面彷彿是二十世紀的聖殤一般坐著，他的頭上覆蓋了蜂蜜和黃金葉子，並輕柔地對著他抱

在懷中的死兔子的耳朵低喃。但儘管古根漢博物館寄了好幾封信給波伊斯的遺孀（他在一九八六年過世），

她仍不答應。

我飛到杜塞道夫，在一場暴雪之中按了伊娃・波伊斯（Eva Beuys）的門鈴。她打開門並說：「阿布拉

莫維奇小姐，我的答案是不，但外面實在太冷了，你得進來喝杯咖啡。」

「波伊斯太太，我不喝咖啡，但我很想來點茶，」我說。我在她家待了五個小時。起初她一直推辭——

298

左：《如何向死兔子解釋圖畫》，約瑟夫·波伊斯，施梅拉畫廊（Galerie Schmela），杜塞道夫，一九六五年。
右：重新表演《如何向死兔子解釋圖畫》的我，《七件簡單的作品》之中的一段（行為藝術，七小時），古根漢博物館，紐約，二〇〇五年。

她告訴我，當時她正處理著三十六件竊用她丈夫作品的官司，但當我對她說我也遇到相同的問題時——我的個人作品，以及和烏雷共同創作的一些內容都被藝術家、時尚雜誌以及其他媒體佔用——她開始理解我的用意。最後她不只改變了心意，還給我看了這件作品其他人從未看過的舊影片。這些影片對我後來重建這件作品的幫助非常大。

當我們開始要找一隻可以用在表演中的死兔子時，困難來了。動物保護分子對這件作品相當關注。我和博物館必須證明兔子是在表演的前一夜因為自然因素死亡而被送來的。最後就在演出開始前五分鐘，到我手上的，是一隻前一晚在德州高速公路上被撞死的冷凍兔子。因為表演持續七個小時，在我懷裡的兔子開始解凍，屍體變得越來越軟，感覺好像還活著一樣。有一刻，當我用牙齒咬住兔子耳朵時，因為牠太重了，我不小心

咬掉了一小塊兔耳。接下來的整場表演我喉嚨裡都卡著兔毛。

當我在徵求每個藝術家同意時，最重要的是要向他們解釋我重演作品並不是為了獲利。我說，重演當中唯一能被拿來買賣的，只有我的作品。如此，我不只得到了伊娃・波伊斯的同意，維托・阿肯錫、瓦莉・艾可斯柏特、布魯斯・瑙曼與吉娜・潘恩的代理人全都點頭了。但因為沒有律師同意讓我使用《節奏○》當中需要用到的手槍，我自己給了自己重新表演《湯馬士之唇》的允許。

這件作品後來變得更加複雜，而且更具自傳性質。我加入了幾項在我生命中具有重要性的物件：我穿的鞋子、我在長城行時使用的手杖（整趟長城走完之後手杖磨短了十五公分）；我母親在二戰時代的游擊隊帽子，上面有一顆共產黨標誌的紅星、我在獻給父親的《英雄》當中舉的白旗、《巴爾幹情慾史詩》當中奧莉維拉・卡塔利娜唱的歌曲。

最初《湯馬士之唇》的演出只有一小時；現在我要表演七小時。每個小時我都得用刀在腹部劃出一顆星星，每個小時我都得躺在冰塊排列的十字架上。那是一件困難又大量消耗體力的作品，而我第一次表演時是在一九七五年，當時我才二十幾歲。但現在，雖然我即將步入耳順之年，我發現自己的意志力和專注力比將近四十年前要強得多。

我完成重演《湯馬士之唇》的那夜，博物館的警衛把表演時用的冰塊丟到街上。後來我發現布魯克林有些藝術家收集了沾有我的血汗的冰塊，把它們融掉，並試著把那當成阿布拉莫維奇香水販賣。我得到一瓶免費的。

那年十一月的那七天，我渴望出現的那個社群又聚集在古根漢博物館了。每晚，從下午五點到午夜，人群會前往博物館、觀賞表演、看完後吃晚餐、和友人一同回家。而保羅每天晚上都到場，給我極大的支

300

持。觀眾一天比一天多。陌生人站在圓形建築之中看著我表演，並跟身旁的人討論自己看見的一切。連結由此而生。

表演期間也有一些好笑的時刻。阿肯錫的《種子床》——其中我必須躲在一個平台之下大聲說出我的性幻想並自慰，而觀眾會走在平台的上方——是接續布魯斯·瑙曼作品之後的表演。我達到了八次高潮，那實在太累了，耗盡了我每一分精力，而隔天要表演瓦莉·艾可斯柏特的《褲子行動：生殖器恐慌》，還要耗掉更多力氣。

我表演艾可斯柏特作品的那天碰巧是榮民節，當時古根漢博物館剛好也有俄羅斯的偉人展覽。在《生殖器恐慌》中，我穿著暴露鼠蹊部的皮褲，露出我的生殖器，並拿著一把機關槍指著觀眾。這是一件非常有煽動性的作品，艾可斯柏特表演的時候是七〇年代早期：我從沒看過，但我深深為表演這件作品所需的勇氣折服，而且也覺得在二〇〇五年的榮民節重演這件作品有著很特別的意義——歷史上有許多作品都變得過時了，但這件作

左：《褲子行動：生殖器恐慌》，瓦莉·艾可斯柏特，一九六八年，行為藝術照片，慕尼黑，一九六九年。
右：重新詮釋《褲子行動：生殖器恐慌》的我，《七件簡單的作品》之中的一段（行為藝術，七小時），古根漢博物館，紐約，二〇〇五年。

品並沒有。

那剛好是個週末，許多俄羅斯的家庭帶著小孩來看偉人展。他們到了以後，有人打電話叫了警察。他們抱怨的不是我外露的陰部，而是因為我的機關槍指著他們的偉人。

至於吉娜‧潘恩的《狀態中》，她在表演時躺在下方擺設燃燒著的蠟燭的金屬床框之上，原始作品長度是十八分鐘。由於我想要在所有作品中都注入我的個人詮釋，我將《狀態中》變成了一件長時延作品，表演長度不是十八分鐘，而是七個小時。而，又因為我從未對這些重新詮釋的作品進行彩排（我只憑著概念和作品紀錄資料進行），我不知道躺在燭火之上七個小時有多困難。有那麼一刻，我的頭髮幾乎都快燒起來了。

第七件作品，也是表演的第七天，就是《進入另一界》。我站在圓形建築裡搭起的二十呎高平台之上，穿著一件有著巨大、像馬戲團帳篷一樣裙襬的藍色禮服（古根漢博物館給我的靈感），裙子蓋住了支撐的支架並垂落至地板。荷蘭設計師阿茲（Aziz）用了一百八十碼的布料打造了這件禮服，而且非常慷慨地把它捐給了我。我站在那裡的同時，用緩慢而重複的姿勢來揮動我的手臂。整個空間靜默了七個小時。為了趕在開演前把我及時放上高台，根本沒人想到要給我個安全帶──而連續七天每天表演七小時的我已經筋疲力盡，我很可能站著就睡著了──而且會真的掉下來──所以那個時候保持清醒是最重要的事。最後，將近午夜時，我開口說話了。

「拜託，就只要現在，各位，請傾聽，」我說。「此刻我在這裡，而你們也在此刻與我同在。時間不存在了。」

這時，十二點整，一聲鑼聲響起，而我向下爬鑽出了巨大禮服之下，出現在觀眾面前向他們致意。掌

聲沒有中斷；許多人的眼中泛著淚水，我的也是。我覺得和那裡的所有人都緊緊相繫，也和這個偉大的城市緊緊相繫。

§

保羅和我在一起快十年了，那是個很不錯的十年。最美好的就是我們休閒的時光：旅遊（我們去了印度、斯里蘭卡還有泰國，參觀了佛寺並研究不同文化）、看電影、做愛、到我們在斯通波利島的家度假。

我們關係的一開始，是我在威尼斯贏得金獅獎不久後，保羅對我說：「你已經到達高峰了──你不需要再證明什麼了。現在你可以放鬆！我們何不就好好生活呢？」但我不知道他說的好好生活是什麼意思──對我來說，好好生活就是工作，還有創作。

他的節拍不同。我們剛搬到紐約時，我滿腦子只想著要成功，於是我非常努力。我會在早上五點半起床，而我的教練東尼會到我們的公寓來，接著我就會出門工作。保羅會在八點鐘起床，接著吃早餐、看報紙、到跳蚤市場尋找他喜歡的東西。最初兩年他純粹是在探索這座城市──而我都在工作。

接著到了晚上──那是很重性愛的一段感情。他是真的每天晚上都要做愛，而有的時候我就是不想做。做愛變成了一種義務，我受不了。我只感到**疲累**。

我愛保羅，我也知道他愛我。但同時，我知道要是我停止工作，整個家就會崩解。我維繫著所有家計──付房租、照料我們的生活起居、讓一切正常運作。而一切都很順利……我覺得很完美。但有一天他對

我說：「我們完全不需要這些。我們可以簡單的活。」

而我知道我辦不到。因為對我而言，每個來到地球上的人都有一個目標，而我們必須完成那個目標。

是，我在五十歲的時候贏得了金獅獎——在五十五歲時創作出了《有海景的房子》，五十九歲時做出了《七件簡單的作品》。我很快就要邁入六十歲了，但我知道我還有很多工作要做。

當你是一對生活在紐約、想要出人頭地的藝術家情侶時，簡單生活根本不是選項之一。我們會在公寓裡舉辦許多派對，邀請藝術家、作家、還有各類有趣的人參加。而當我們出了名，我們開始受邀參加許多派對。我們第一次走在紅毯之上。

雖然保羅和我對於工作抱持不同見解，我們還是很相愛。有天我們在梅瑟街的美食車庫（Gourmet Garage）採買生活用品，我們踏出店裡，走到下著雨的街道時，保羅放下了他的提袋，在人行道上單膝跪下向我求婚。而在我六十歲那年的春天，答案來得毫不費力：我說了我願意。我真心覺得要是我再年輕一些，真的可以和他生個孩子。

我們婚禮不久前有那麼一天，他去外面吃午餐，一直到晚上才回來。他臉上掛著一抹神祕的笑容，並打開了音樂。隨著法蘭克・辛納屈（Frank Sinatra）的〈我將你繫在我的肌膚之下〉（I've Got You Under My Skin）在房裡流瀉，保羅捲起了他的衣袖。讓我看了他剛剛刺好的刺青……「瑪莉娜」，環繞在他的左手腕上。他擁我入懷，輕聲地說：「現在你也在我的肌膚之下了。」

那是場小型的婚禮，有個法官，就在大都會藝術博物館對面的一間屋子舉行，那是皮膚科醫師凱瑟琳・歐倫翠（Catherine Orentreich）的家，她的父親是倩碧（Clinique）的創辦人。尚・凱利是伴郎，而當時介紹我倆認識的藝術經理人史黛芬妮亞・米謝堤則是伴娘。到場的只有少數幾個朋友：凱利家、克莉絲・伊

右：保羅的手腕上刺了我的名字。
左：與蘿瑞・安德森在舞蹈空間計畫（Danspace Project）的春季酒會，聖馬克教堂，紐約，二〇一一年。

勒斯、克勞斯・比森巴赫；阿蕾莎・寶嘉莉，參加的人不多（幾個月後夏季結束時，保羅的父母因為當時沒能飛到美國，但他們又非常愛我，所以替我們在翁布里亞〔Umbria〕一間美麗的屋子裡又辦了一場盛大的婚禮）。那是個美好的四月早晨，而那就像是一個全新的開始。

相對之下，我的六十歲生日，場面就絕對不能小了。因為古根漢博物館沒有支付我《七件簡單的作品》的演出費用，新館長麗莎・丹尼森（Lisa Dennison）答應讓我使用博物館的圓形大廳舉辦派對。我邀請了三百五十個人：全世界各地的同事和朋友，當然包括凱利一家；意利（illy）咖啡的卡洛・巴赫（Carlo Bach）（也是派對的贊助商，還生產了一款上面印有我的圖案的「Miss 60」馬克杯，送給幸運的賓客！）、克莉絲・伊勒斯、克勞斯、碧玉、馬修・巴尼、蘿瑞・安德森、路・瑞德、

辛蒂・謝曼（Cindy Sherman）、大衛・拜恩（David Byrne）、格倫・勞瑞（Glenn Lowry）和他的妻子蘇珊（Susan）、大衛與瑪莉娜・歐倫翠，我的新朋友：紀梵希（Givenchy）的里卡托・提西（Riccardo Tisci）（替我設計了派對上穿的衣服）、還有安東尼・賀加提（現在的安諾妮）──而且，又一次的，跟我同一天生日的烏雷。現在簽訂了合約，我們之間的一切看來都相安無事了。

那夜實在是驚喜連連。艾克朵拉・畢尼科斯（Ektoras Binikos）設計了一種特別的雞尾酒，每一杯裡都有一滴我的眼淚，還有許多人給了很棒的致詞。碧玉和安東尼對我獻唱生日快樂歌，接著安東尼又獨自唱了 Kotoko 1 的〈雪天使〉（Snow Angel），一首穿刺我內心的歌，至今依然不變。

∫

我的母親，如今已經八十五歲，她的身心狀況持續走下坡了好幾年，而現在，二〇〇七年的夏天，她住在貝爾格勒的醫院裡。我內心深處知道她就要死了，雖然我不想對自己承認這點。我上次在她的公寓見到她時，我有種她不是睡在床上，而是睡在扶手椅子上的感覺。為什麼呢？我想她是害怕躺平──她怕她躺平睡覺，就會一覺不醒了。

而現在她總是躺著，動彈不得，陷入了衰老之中。醫院是個糟糕萬分、毫無紀律的地方，那裡會把人逼瘋。她把我替她聘的按摩師喚作「韋利米爾」──我確定，有一部分原因是出於我那就住在醫院附近的弟弟，他幾乎不曾來探望過她。我阿姨克塞妮婭每天都照顧她；而我每個月從紐約飛來看她一次。

達妮察的神智越來越不清楚了，但她仍秉持著堅強解放軍的樣子。我看得出來當護士替她翻身時，她

的褥瘡真的很嚴重：她身上的肉已經腐爛；傷口大到脊椎都露出來了。但當我問她感覺如何時，她的答案永遠都一樣：「我很好。」

「媽，你會痛嗎？」

「沒什麼傷得了我。」

「你需要什麼嗎？」

「我什麼都不需要。」

這已經遠遠超過了堅忍：她這一生（還有她的其他家人）都避免說到任何不愉快的話題。要是我提到政治——我經常提到——她就會馬上改變話題。「噢，今天天氣很暖和，」她會這麼說。我們從不討論任何壞事。當她的弟弟、我的舅舅喬科（Djoko）在一九九七年一場嚴重車禍身亡時，我母親從未打電話告知我（她也沒告訴我的外祖母，她還以為——而且直到死前一直都相信——她的兒子是去中國長期出差。）接著六個月後，我在威尼斯雙年展時有個朋友說：「我看到你母親；經歷這次慘劇之後，她看起來真的不太好。」我說：「什麼慘劇？」之後我打電話給她。那真的把我氣瘋了。

但想想，或許就是這樣的逃避讓她想要追求一個更深、更豐富的人生——在她悲慘婚姻以外的人生。那年七月我去醫院看她，那次她狀況特別糟糕，我只得飛回家。每天早上我都會打電話到醫院，雖然達妮察已經無法有條理地說話，我還是會請護士拿著話筒，讓我聽聽她到底在說些什麼。之後某一天，當我又照慣例打去醫院——「我能聽聽我母親說話嗎？」——護士說：「不行。她房裡沒人。」

那是二〇〇七年八月三日。不久後我就接到我阿姨的電話，說母親那天早上去世了。我問她韋利米爾

是否知情；克塞尼婭說不。於是保羅、克塞尼婭和我一起到了太平間認屍。她就躺在那，全身蓋著一件深灰色的布。禮儀師走進來說道：「我們還沒替你母親洗臉，也還沒將她的嘴闔上。」

要是你給我們一百歐元，我們就幫你做。」

噢，我的家國啊。

我們身上都沒有那麼多現金。於是這人就把布掀了起來。我可憐的母親全身都是體液和血，而她的嘴大大張開……這是死亡在對著我呼嘯。最糟的就是觸碰她的手——屍體的冰冷是無法形容的。我開始控制不了地大哭；保羅把我擁在懷裡。我好慶幸他那時陪在我身旁。

我安排了喪禮。我阿姨想要舉行教堂式的喪禮，但我母親不信神，還是個解放軍。於是我讓步了……我們會在一間東正教教堂舉行儀式，接著所有人都會到戶外看士兵進行鳴槍禮。那夜我輾轉難眠。我在半夜打了電話給韋利米爾，我已經好幾年沒和他說話了，我說：「我是你姊，我們的母親死了——來參加喪禮吧。」葬禮那天他遲到了一小時，而且還喝醉了。

有時死亡會讓我們知曉我們深愛的人活著時不為人知的一面。母親過世後，我到了她的公寓整理東西，發現了國家頒給她的各種英勇勳章。我還發現了她收藏的信件和日記，讓我認識到我從未看過的達妮察。

其中之一是，她有個愛人。我的母親！那大約是在一九七〇年代早期到中期，當她為聯合國教科文組織到巴黎出差時。這些信件內容充滿熱情，滿是情意。他叫她「我親愛又美麗的希臘女人」；她稱他「我的羅馬男人」。我讀這些信時驚訝得合不攏嘴，而且滿是淚水。

她的日記一樣令人心碎。同一時期的其中一段寫道：「想想：要是動物長時間相處，牠們會開始關愛彼此。但人們只會開始相互憎恨。」這句話深深地震撼了我，不只因為那說明了我父母的一生，也因為我

308

與保羅在我母親的葬禮，貝爾格勒，二〇〇七年八月。

的生命可能會如此。

而她詳盡收集了一九六〇年代末至七〇年代初，報章雜誌上提到我的每一則消息，這我又該作何解釋呢？這之中（也包括我送給她的一本關於我的書），她悉心剪下了我所有的裸體圖片——我可以確定，這樣她就能夠向朋友炫耀我的事而不感到羞恥。這讓我想到了我父親把狄托從他們的合照之中剪去這件事。

人心真是充滿奧祕。

達妮察去世後，她的朋友告訴我，每當他們一群人一同出去時，我母親總是最坦率、最有趣、而且最會講笑話的那個。這對我而言一點也說不通。我從來、從來沒有在母親身上看到一點幽默的蹤跡。我們從沒有過一刻是真的正常、自在，或是放鬆的——只有兩次例外：看到她臉上露出快樂的微笑。另外一次，當我去探訪她，我雨傘和塑膠袋事件那次。「你在笑什麼？」我問她。「因為那女人死了。」她說。她說的是我父親的妻子，維斯娜。

我在達妮察的葬禮上說了這些話：

我親愛、誠實、驕傲、英雄般的母親。我從小就不懂你。學生時期不懂你。從我成年到現在，我仍然不懂你。在我六十歲的這年，你開始像是雨後的太陽一樣，突然出現在灰雲後面閃耀著強烈的光芒。整整十個月，你動也不動地躺在醫院裡，痛苦不堪。每當我問你感覺如何，你總說：

「我很好。」當我問你是不是很痛，你說：「沒什麼傷得了我。」當我問你有沒有什麼需要，你說：

「我什麼都不需要。」你從來、從來就沒有抱怨過，不論是孤獨或痛苦。你強勁地拉拔我長大，讓我堅忍、獨立，教導我紀律，從不停止，直到事情完成前絕不休息。小時候，我以為你殘忍，以為你不愛我。我至今才真的懂你，當我發現你的日記、筆記、信件，以及戰爭留下的紀念物。你從未向我提過戰爭。我不知道你有的那些獎章，那是我在你房裡的箱子底下找到的。

在此，站在你打開的墓前，我想要分享你生命中諸多事蹟的其中一件。那是貝爾格勒被解放的第七天，每條街上、每棟建築物都有人在打仗。你和五名護士、一名司機，和四十五位嚴重受傷的游擊隊員在一輛卡車上。你開車穿越槍火綿延的貝爾格勒，前往已經宣布獨立的德迪涅（Dedinje），要將這些傷患送進醫院。卡車上布滿了彈孔，司機已經中槍死亡，貨車冒火燃燒著。

你，第一無產階級旅的護士長，跳下了貨車，和另外五名護士發揮了驚人的力量，將四十五名傷患從燃燒的貨車上搬到路旁的人行道。你帶著無線電電話，要求基地派送另一台貨車。戰爭的烈焰在你周圍燃燒。另一台貨車來了。你們六人把受傷的人搬上去，而其中四名護士在過程中也遭槍擊斃命，她們的屍體上都是四處飛竄的子彈。你和剩下的那名護士設法將所有傷兵都搬上新的貨車，突破戰火開往醫院，拯救了四十五條性命。你的榮耀勳章是這個故事的證明。

311

正拿著自製的木槍假扮玩著打仗遊戲。我強烈感到戰爭與暴力所帶給人們的那種精神空虛感。但我也發現國丟得多，而至今還是有孩童因為炸彈突然爆發而受傷、殘廢、甚至喪命。而這群受傷和殘廢的孩童們，我在那裡時時拜訪了寮國兩位最重要的薩滿。我也發現原來越戰期間，美國在越南丟的炸彈還不及在寮尤其是越戰期間。

來跑去，在玩戰爭遊戲。這樣的對比讓我印象相當深刻，對我來說這反映了那個國家當中戰爭的沉重歷史，好在佛教慶典潑水節的時候到了那裡。所有人都聚集在河流旁，法師在誦經——所有小孩都拿著玩具槍跑Quiet in the Land）贊助下，我以客座藝術家的身分到訪寮國。當時我心中並沒有特別的作品想法，但我剛二〇〇六年，在由策展人法蘭斯·莫林（France Morin）創立的藝術與教育組織大地之寂靜（The

§

長久的旅途。

才是甦醒。我親愛的、唯一的母親，祝福你的身體得到永恆的安息，而你的靈魂獲得一場快樂、重的包袱。它沒有形體，在黑暗中微微發出光芒。曾有人說過生命是一場夢、一個幻象，而死亡今天我們要將你的身體放進墓裡，而非你的靈魂。你的靈魂在這趟旅程中已不再需要攜帶沉一刻。謝謝你，克塞尼婭。在你的墓前，我想感謝你的姊妹克塞尼婭，感謝她奉獻自己來照顧你。她為你的存活奮鬥到最後我親愛、誠實、勇敢、英雄般的母親。我對你的愛沒有止境，而我身為你的女兒感到十分榮耀。

寺廟裡，僧人們用了大的彈殼製作打坐時要敲的鐘，小的彈殼則拿來做花瓶。這讓我想到了達賴喇嘛，他說：「只有當你學會原諒時才會停止殺戮。而原諒朋友容易；原諒敵人就要難得多了。」

因此我將這個作品獻給朋友和敵人。

我在二○○八年初又和保羅一同回到寮國；還有我現在已經十八歲、第一次到遠東旅遊的姪女伊凡娜；加上來自塞爾維亞、了不起的巴什切利克製片團隊。又一次，導演伊戈爾・凱茨曼創造了奇蹟，儘管寮國政府諸多限制，但他又一次將不可能變成了可能。

我的概念是一個由小孩主演的大型影片裝置，叫作《有著幸福結局的八堂空虛課程》（8 Lessons on Emptiness with a Happy End）。我找來了一群年紀只有四到十歲的小朋友，讓他們穿上軍服，並給他們有雷射效果的昂貴中國製玩具槍。我叫他們假裝在打仗，就像他們用木製武器遊玩的時候一樣。儘管他們年紀還這麼小，我要他們做的一切他們都做得非常完美，因為他們太了解戰爭了。我永遠忘不了影片中的一個畫面：七個小女孩躺在床上，蓋著粉紅色的毛毯，而身邊就放著她們的武器。孩童無邪的睡容和槍枝暴力的組合令人無比痛心。

由孩童來表演、重新營造出戰爭的激烈，是我能做出最強烈的聲明。影片中關於空虛的課程就是戰爭的影像——打仗、協商、尋找地雷、扛著傷兵、處決——都由孩童來重新演出；幸福結局就是一場大火，我們在整座村莊的面前燒掉了孩子們的所有武器。孩子們不想要燒掉他們的武器，因為那是他們第一次拿到不是木頭做的玩具。但這是我教導他們割捨還有戰爭之可怕的一堂課。塑膠玩具槍燒得好驚人，燃起了一大片又厚又臭的黑雲，籠罩了整個村莊；那就像燒毀惡魔一樣。

我們在寮國時，里卡托・提西寄了一個偌大的箱子給我們，裡面放了兩件他設計的高級訂製禮服。他

正在巴黎為紀梵希打造一場大型時裝秀，而他希望保羅和我替他詮釋時裝──對禮服進行藝術改造。時裝秀結束後，我們會在晚宴上播放兩支影片，他的和我的，讓眾人看我們怎麼改造禮服。

我們兩人改造禮服的方式相去甚遠。保羅做了一個大型十字架，把他的禮服放在上面並燒掉它。我把我的禮服拿到瀑布之下，把它洗到破爛，使盡全力的搓洗，就像安娜‧馬格納尼（Anna Magnani）在《火山》（Volcano）當中刷洗禮服一樣。接著我們飛到巴黎，給里卡托看了我們的影片，他非常滿意。

在時裝秀結束後的紀梵希派對上，我注意到一名身材高躯、穿著黑色皮質洋裝的紅髮女子。火一般紅的頭髮搭上蒼白的皮膚，讓她看起來就像保羅從十六歲就在收集的貝蒂‧佩吉（Bettie Page）海報裡走出來的人物一樣。「很神奇，對吧？」我對他說。「很神奇，」他邊點頭邊回答。有人說她是個人類性學家。

正好，我想著。我們的朋友攝影師馬可‧安奈利（Marco Anelli）在我旁邊，我請他拍一張她的照片。她沒有微笑。

隔天，到了該飛回家的時間，但保羅說他想要在巴黎多留個幾天，並在回到紐約之前在義大利待個一週，以便回復元氣。我們親吻對方。「那再見了，」我說。

但當我回到紐約，怪事發生了。某天下午我正走在蘇活區的街上，突然感到一股難以招架的哀傷。我真的覺得我的心好像碎了，彷彿我全身的能量都被吸乾了，而我完全不曉得是什麼原因。**我工作太勞累了，**我想。**我真的應該多花點時間陪保羅──我給他的關注不夠多。**

接著他從米蘭回來，一切開始變得奇怪。

保羅一直以來都很憂鬱，但我從沒看過他像現在這麼哀傷。他就只是在公寓裡自怨自艾，盯著他的電腦好幾個小時。或是用義大利文講手機，或是傳簡訊。而每次我進到房間時，他就會掛掉手機或是關掉電

腦。他開始抱怨——我們的朋友讓他很煩；他在紐約找不到可以展示他的作品的藝廊。他好像總會被我惹惱，還有我所做的任何事情。一切徵兆都在那裡了，但我還是不知道該怎麼辦。

更糟的是，我們決定要重新整修我們的家，而這段期間我們要住在運河街（Canal Street）的一間出租屋裡。我們把所有東西都收進箱子並放進儲藏室；一切都亂了順序。

後來保羅滿臉愁容的對我說，他覺得自己活在我的陰影之下，他想要離開一陣子，並在義大利創作他自己的作品。

於是我們做了愛，之後他離開了，留下我獨自處理翻修的事。我自己一個人待在運河街的房子裡三個月，而他連通電話都沒有。某一天他又突然出現，看著我說：「我想離婚。」

「那是怎樣？」

他搖搖頭。「不，不，與那無關，」他說。

「你有了別的女人嗎？」我問。

他搖搖頭。

我想了一下。我腦中有股奇怪的小回音。然後我說：「你知道嗎？我無法接受。我想等一年。我會等你一年。」

「我得找回自我，」保羅對我說。「而我和你在一起時找不到自己。我和你在一起時已經失去了自我。」

同時，我對他說，我會賣掉我們在斯通波利島的度假小屋，並將一半的收入給他。我們在西西里以北的那座美麗小島上擁有這一間漂亮的房子；結婚時我曾將一半的房子送給他作為我的禮物。最後我會以一百萬歐元的數目賣掉這間房子，將一半的錢給保羅幫助他找回自己，但我那時並不知道他把錢花到了哪裡。

「過來，寶貝，」我說。我們一起躺在當時我什麼都不知道，因為我還愛著他，所以無法控制自己。

314

床上，衣服穿戴整齊。而這是最糟的部分：他對我說，「我不能碰你。」接著便再度起身離開。

最怪的是，當和保羅的一切都分崩離析，在我對於他即將離開毫不知情的時候，我拍了自己背著骷髏

走入未知的這張圖片（下圖）。

接下來的幾個月他回來了三次，但都沒有再留下。每一次都非常糟糕。有一次我們開始做愛，他突然

停了下來。「我做不到，」他說。

我看著他的眼睛。「你是不是有其他女人？」

我問。

他看著我的眼睛告訴我他沒有。

我相信他。或許我是個傻瓜。但我們的關

係親密到讓我盲目地相信他。他知道烏雷對我說

了多少的謊，而他總是說：「我絕不會那樣傷害

你。」他說了太多次──而他卻做得更絕。

∫

那年七月，曼徹斯特國際藝術節（Manchester International Festival）的藝術總監艾力克斯・普茲（Alex Poots），以及倫敦蛇形藝廊（Serpentine

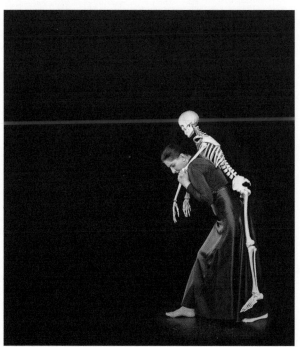

《背著骷髏》（*Carrying the Skeleton*），彩色照片，紐約，二〇〇八年。

Galleries）的藝術總監漢斯－烏爾里希‧奧布李斯特（Hans-Ulrich Obrist）邀我在曼徹斯特的惠特沃斯美術館（Whitworth Art Gallery）籌劃一場表演活動。活動名稱叫作《瑪莉娜‧阿布拉莫維奇的選擇》（*Marina Abramović Choices*）。活動概念是要結合國際間十四位藝術家的長時延表演，每天四小時，連續十七天──要以全新的方式來教育大眾觀賞這些作品。我邀請了我過去的幾個學生以及合作過的藝術家：伊凡‧西維克（Ivan Civic）、尼赫‧喬普拉（Nikhil Chopra）、亞曼達‧庫根（Amanda Coogan）、瑪莉‧庫爾（Marie Cool）與法比歐‧波度奇（Fabio Balducci）、段英梅、黃恩惠（Eunhye Hwang）、潔米‧伊森斯坦（Jamie Isentein）、許漢威、阿拉斯泰‧麥樂倫（Alastair MacLennan）、琪拉‧歐萊利（Kira O'Reilly）、馬拉蒂‧蘇優達莫（Melati Suryodarmo）、尼可‧瓦瑟拉利（Nico Vascellari）和喬丹‧沃夫森（Jordan Wolfson）。

艾力克斯和我去見了惠特沃斯的館長瑪利亞‧包夏（Maria Balshaw）。她問我需要多少空間。而我問她：「你想要做些稀鬆平常的展覽，還是想做些獨特又有開創性的？」她說她當然想要做些獨特的。

「那就清空整間博物館吧，」我說。「我們會用到所有空間。」

她驚訝地看著我──從來沒人向她提出這種要求。清空整間博物館要花上三個月，她說，並請我給她點時間想想。隔天，她說：「就這麼辦吧。」

要進到博物館裡，觀眾得先簽一紙證明書，保證他們會待在館內四小時不離開。他們得穿上實驗室的白袍，這會讓他們體會到從觀眾轉變為實驗參與者的感覺。進到館內的第一個小時，我會帶他們做一些簡單的練習：慢速行走、深呼吸、看入對方的雙眼。在我調適完他們以後，我會引領他們到博物館的其他地方，觀賞這些長時延的表演作品。

這是我第一次嘗試這種形式，後來會形成我的學院以及我的「方法」的基礎。

∫

在這期間，克勞斯・比森巴赫和我開始籌劃我生命中規模最大的表演，在現代藝術博物館（MoMA）的一場職業回顧展。克勞斯很直截地說出他想要的樣子。比起非表演類型的作品——我的水晶短暫物件——他對表演類型的作品比較感興趣。他告訴我，當他還只是個熱愛藝術、住在德國的孩子時，展覽邀請函都以明信片的方式寄來。而明信片上最讓他興奮的就是底下寫的：Der Kunstler ist anwesend——「藝術家在現場」。知道藝術家就在美術館或博物館的現場，比起單純去觀看畫作或雕塑，意義要來得深遠多了。

克勞斯說：「瑪莉娜，每場展覽都需要某些遊戲規則。我們何不訂下一條最嚴格的規定：你必須出現在每一件作品裡，不論是在影片、照片之中，又或是重新建構你的其中一件表演作品。」

起先我並不喜歡這個想法。我抱怨這樣一來我許多作品都不能列入其中了。但克勞斯還是堅持。自我們初次見面，如今他已經變成一個非常固執的人，這麼一算也已經快要二十年了！但他非常聰明，而且成就非凡。我信任他。而我開始接受了他的概念。

《藝術家在現場》（The Artist Is Present）。

我有個想法。上面的樓層要持續重演我的表演作品，但是在中庭，我會進行一場全新的同名表演，**我會在現場三個月**。這感覺是個展示給廣大群眾行為藝術潛力的重要機會：一種其他藝術不會有的轉化力量。

我又想到了小時候喜歡的里爾克那段：「噢大地：無形！／若非變形，何為你的急迫使命呢？」也想到偉大的台裔美籍藝術家謝德慶──對我來說，他一直以來都是真正的行為藝術大師，而且是真正可以代表轉變的一個角色。德慶的一生中有五件表演作品，每件長度都是一年。接著是他長達十三年的計畫，這之中他創作藝術，但完全不展示作品內容。如果你問他現在他在做什麼，他會說他在過生活。而這，對我來說，正是他之所以成為大師的終極證明。

新作品在我腦海中成形。我們說的是我五十年以來的藝術家生涯……我心中看到了層架，就像《有海景的房子》裡面用到的一樣，依年代排序的層架──上下交錯，而不是直線排列。每一層代表我職涯中的十年，而表演全程我會在層架之間游移。這個概念變得相當複雜，我甚至替觀眾設計了椅子，像是貴妃椅那種，並附給他們望遠鏡。我想，觀眾可以舒適地躺在中庭，然後選擇用望遠鏡看我的雙眼和我肌膚的毛孔。

一切都相當刺激──而複雜。要在中庭搭建層架會面臨一些結構上的問題，還有安全和責任歸咎問題。

克勞斯和我開始計畫……

一切如火如荼，這時保羅離開了。

我發了瘋。我在計程車上哭。我在超市哭。走在街上，我會突然在人行道上哭出來。我和我的朋友和他的家人講的都只有這件事──我聽我自己講這些事都聽到煩了，而我知道我所有朋友也受不了再繼續聽我說了。我吃不下，睡不著。全都是因為我想不透他到底為什麼離開我。

我整個人一團糟。但我能怎麼辦呢？我只能繼續。

那年夏天某一天，克勞斯和我去了迪亞藝術基金會（Dia Art Foundation），這是紐約北區一間美妙的現代藝術博物館，而我們正看著去年剛過世的索爾‧勒維特（Sol LeWitt）的壁畫作品。巨大、美麗而簡單

318

與謝德慶。

「麥可・海澤這件作品讓我想到了你和烏雷

我點點頭。

砰——害你悲痛欲絕。」

每一次當這條緊密連結被切斷，就會這樣——

烏雷交往了十二年，你也和保羅交往了十二年。

你。這是你生命中相同的悲劇又再次發生。你和

「瑪莉娜，」他說：「我懂你，而我很擔心

是很直截了當（他就是這樣）。

在邊緣，而克勞斯對我說著話。他說得輕柔，但

更小的方形，幾乎像是一個談話坑一樣。我們坐

一個在地板中央的方形洞口，裡頭還有一個尺寸

走到了麥可・海澤（Michael Heizer）的作品前：

要。克勞斯握著我的手，而我們繼續向前，直到

勒維特的去世……我真的無法確定。那根本不重

有很多因素。保羅、這些美麗極簡的線條、

哭泣。

念相當困難。而當我注視著這些畫作時，我開始

的幾何圖形表格，精緻極簡——這代表它們的概

在日本表演《穿越夜海》其中一張非常有名的影像，」克勞斯說。「記得嗎？地上有像這個方形洞窟一樣的空間，而桌子就在這個洞之中，你和烏雷面對面坐著。」

「瑪莉娜，你何不面對你現在真實的樣貌？」他說。「你的愛情生活沒了。但你還有你的觀眾、你的工作。你的工作是你生命中最重要的事。你何不就在MoMA的中庭重演你和烏雷在日本做的事——只不過這次坐在桌子另一端的不是烏雷，而是觀眾？現在只有你獨自一人：讓觀眾來完整這個作品。」

我挺起身子坐直，思考著他說的話。《藝術家在現場》有著嶄新的意義。但接著克勞斯搖了搖頭。「還是不要吧，」他說。「我們現在說的是連續三個月每天都要表演一整天。我不知道。我不知道這對你來說好不好，身理上或心靈上都是。我們還是用層架好了。」

但我越是想著那些層架，就越覺得整個概念很複雜。太複雜了。我想著索爾·勒維特美麗的極簡主義。回家的整趟路上，我都不斷地提起桌子這個想法——而克勞斯則不斷阻撓。「不、不、不，」他說。「你的身心可能會遭到損害的這些責任，我可不想承擔。」

「我想我做得到，」我說。

「不，不——我不要聽。我們改天再說吧。」

我隔天打了電話給他。「我想要做，」我說。

「絕對不行，」克勞斯說。但那時候我才意識到我們在玩一場遊戲，一場我們兩人從一開始就知道的遊戲。

〜

不久後我去朋友家吃晚餐，和幾個剛認識的朋友分享了對於《藝術家在現場》的計畫。其中一個人是傑夫·杜普瑞（Jeff Dupre），他有一間名叫展現勢力（Show of Force）的電影公司。他對於我要舉辦回顧展的計畫感到相當興奮，甚至說：「我們何不拍個電影記錄你的準備過程？」幾天後傑夫向我介紹了一位年輕導演，馬修·艾克斯（Matthew Akers）。馬修對於行為藝術一概不知——他其實對行為藝術抱持懷疑態度——但他對我和我的計畫還是非常有興趣。

剛好我正在準備一個叫作《清理房子》的工作坊，參與的是要在MoMA重新表演我的作品的三十六位行為藝術家。而雖然當時還沒有足夠時間找到拍攝電影的資金，馬修卻很迫切地決定要直接開始拍攝。他拍攝了工作坊，接著我們決定他和他的團隊要跟著我一整年，以記錄《藝術家在現場》的準備過程。

下一年，我過著身上貼著麥克風，而且無時無刻都有攝影團隊在拍攝我的生活。我給了馬修我家的鑰匙，這樣一來他的團隊就隨時都能進來，就算是早上六點鐘也一樣。有時我起床就會看見攝影師站在我的床尾。有幾次我都想親手殺了馬修和他的團隊。想要有隱私是一件難事，但這也是我覺得必須要做的事：我把這當作唯一的機會，我要告訴大眾，對那些完全不知道何謂行為藝術的人，行為藝術是多麼嚴肅的事，而它又會帶來多麼深遠的影響。

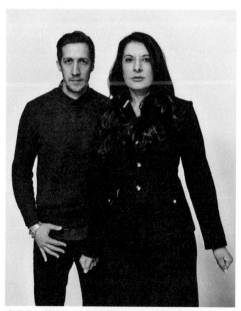

與馬修·艾克斯在日舞影展，二〇一二年。

而我也不知道馬修會以什麼樣的出發點來拍攝影片——我知道他甚至可能會用電影來嘲諷我。那不重要。我對自己在做的事有著強烈信念，而我想他也會開始相信。而最後，他也信了。

我開始訓練。話說清楚了，我們在說的是我每天坐在現代藝術博物館中庭的椅子上，一天八小時（星期五是十個小時），每一天連續三個月，完全不能動——不吃不喝，不上廁所，不能起來伸展我的腿或是甩動雙臂。我身體（和心理）的負擔會非常大：無法預測到底會有多大。

我的準備過程。琳達‧蘭卡斯特（Linda Lancaster）博士是自然療法與順勢療法的醫生，她替我打造了一個營養計畫。這真的就像NASA的計畫一樣。不能吃東西、不能上廁所是很不得了的事。胃在午餐時間會製造胃酸——藉由反覆發生的事情，身體會知道該是吃東西的時候了，所以如果你不吃午餐，你的血糖就會降低，而你會開始頭痛或是想吐。於是在二○一○年三月開展之前，我必須開始學習完全不吃午餐，我必須一大早就吃分量少、蛋白質高的早餐。我得學習只在晚上喝水，白天滴水不沾，因為白天完全不可能排尿。但為了預防萬一，我在椅子的椅座上鑿了一個小門，可以讓我坐著的時候尿尿。第二天表演結束後，我知道這個功能根本派不上用場——我在上面放了一個墊子。表演時有些人臆測我是否穿著成人紙尿褲。我並沒有，也根本不需要。我是解放軍的女兒，我的身體已經訓練完成。

我的心有另一個問題——至於心，就沒有NASA式的訓練了。我瘋狂地思念著保羅。我想要他回來，不管那有多丟臉，我只想要他回來。

這當然不光是因為他這個人。當你在四十歲時與某人分手是一回事，我和烏雷的關係結束是一回事。這一切混雜了變老、再加上沒人要的感覺。我覺得只剩自己一人，而那種痛苦更難以忍受。我開始看心理醫生。她開了抗憂鬱劑

但是當你六十歲了——你會以全然不同的方式面對孤獨這件事，這又是另一回事。

322

馬可・布萊畢拉與我在威尼斯，二〇一五年。

給我，而我從沒吃下那些藥。

二〇〇九年，我完全沒見保羅一面。就和我們約定的一樣，我會等到六月一號，再決定我們是否要繼續下去。那年過了一半，我從一個米蘭的朋友那裡發現了事實：他有別的女人，而且**那個女人**，就是我們在紀梵希時裝秀場遇到的人類性學家。他們從那天活動結束後就在一起了，也就是保羅決定待在巴黎以後。我花了太久才意識到，他為了另一個女人離開我的方式，跟他當初為了我而離開莫拉的一模一樣。他作弄我的方式與他作弄她的一樣。懷著這種心死的感覺，我申請了離婚。那個夏天一切都定案了。沒多久，我和藝術家馬可・布萊畢拉（Marco Brambilla）共進晚餐，我和他才剛認識不久，但很快就變成了好朋友。那天晚上我們向對方傾訴自己心碎的故事，兩人關係變得更為親近。我們哀嘆著，他很顯然地想逗我開心，而雖然我不喝酒，那天晚上我還是喝了一大杯伏特加，想要沖去痛苦。我需要那麼做。

里卡托‧提西知道我的處境有多糟，他邀我和他的男友一同到愛琴海的聖托里尼島（Santorini）上度假。當我到了雅典的港口準備搭船時，只看到里卡托一人。「發生什麼事？」我問。「他剛剛離開我了，」里卡托說。

那是世上最悲傷的一次假期了──我們兩人只是一直哭一直哭。那時我和里卡托才真的變成了推心置腹的朋友。但他回到巴黎工作後，我覺得我還得多療傷一會兒。於是，在尼可拉斯‧羅格斯戴爾的邀請下，我到了位於印度洋海岸之外、肯亞的拉穆島（Lamu）。

拉穆島是一處古老的斯瓦希里（Swahili）聚落，沒有道路，但四處都有許多驢子。那裡有種後海明威時代的氛圍。島上的警長叫作香蕉（Banana）；咖啡店的咖啡師叫作撒旦（Satan）。尼可拉斯的廚師叫作魯賓遜（Robinson）。我問他是不是姓克魯索（Crusoe），而他當然說是了。另一位藝術家克利斯欽‧揚可夫斯基（Christian Jankowski）也和他的女朋友一起來找尼可拉斯。他們都試著說笑話逗我開心；而我卻只能用我所想到最悲哀的巴爾幹式笑話來回報他們。某天，克利斯欽和我決定，我們要一起出一本笑話集。

後來，有一天，我決定要回去工作了。

島上的驢子讓我印象深刻。牠們是我所見過最鎮定的動物──牠們能夠在烈日之下站立好幾個小時，幾乎完全不動。我把一頭驢子帶到尼可拉斯家的後院，並拍攝了一隻叫作《告解》（Confession）的影片。其中，我先試著用我的凝視催眠站在我面前的驢子，牠的視線完全定格，而且眼神裡有一種虛假的同情感。接著我開始對驢子告解我一生中的所有缺陷和失誤，從我的童年開始到那天為止。過了大約一小時，驢子決定走開，一切就那樣了。我感覺好過一些。

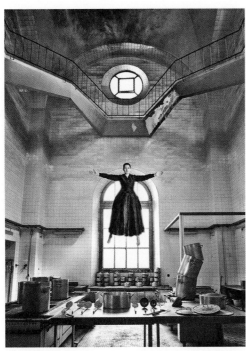

上：《廚房I》（*The Kitchen I*），彩色美術墨水印刷，取自《廚房，向大德蘭致敬》（*The Kitchen, Homage to Saint Teresa*）系列，二○○九年）
下：《告解》，（影片表演，六十分鐘），二○一○年。

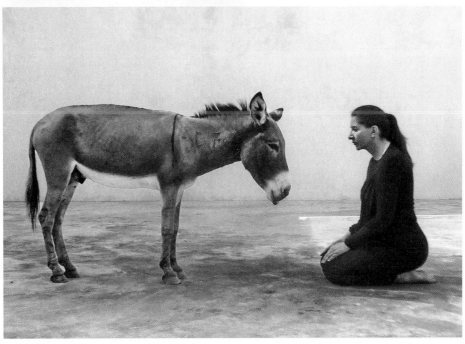

那年秋天我和馬可・安奈利一起去了西班牙的希洪（Gijón），執行一組由影片與照片構成的新作品《廚房》（The Kitchen）。作品在某個宏偉建築內的廚房實地拍攝，那是一處廢棄的加爾都西會（Carthusian）修道院，修道院還正常運作時，那裡的修女曾經養育了數千名孤兒。雖然作品原是向阿維拉的大德蘭修女（Saint Teresa of Ávila）致敬——她在著作中提到她某次在廚房時神祕地飄浮在空中的經驗——但卻變成了自傳性質的作品，一段關於我童年的冥想，當我外祖母的廚房是我世界的中心時：所有的故事都是在廚房裡訴說的，所有關於人生的建議，所有可以預見未來的黑咖啡，一切都在那裡發生。

我覺得大德蘭修女飄浮的故事非常神奇，這件事蹟還有許多人目睹證明。有一天（其中一名當事人說），當她已經在教堂中飄浮了好長一段時間後，因為肚子餓決定回家幫自己煮點湯。她回到自己的廚房並開始料理，但突然間，抵抗不了神聖力量的她又開始飄在空中了。於是，煮湯煮到一半的她，就這麼盤旋在沸騰的湯鍋之上，毫無讓自己降落並飽餐一頓的能力，她又餓又氣。我非常喜歡她對讓自己變得神聖的這股力量感到生氣的想法。

我回到紐約，但我無法一個人度過耶誕節和新年，我也沒辦法想像自己要在假期之中被成雙成對快樂伴侶圍繞的樣子。於是我再度踏上旅程，這次到了印度南部接受一個月的五業療程（panchakarma）。朵本土庫和我的摯友塞吉・勒包爾涅（Serge Le Borgne）陪在我身邊，還有馬修・艾克斯和他的攝影團隊。

五業療程是阿育吠陀療法的一種，是印度梵文系統之中非常古老的醫學，要進行為期二十一天的全面排毒，搭配每天按摩和打坐。每天早上你都要喝酥油來滋潤體內的細胞。我在那裡待了一個月，覺得自己全身都清淨了，彷彿細菌脫離了我全身，包括保羅。接著好笑的事發生了。

我花了將近三十六個小時才從印度回到我家：先是長途車程到印度當地的機場；接著從當地機場轉到

另一個機場；到了倫敦再轉機；在候機室等待；讀雜誌；打瞌睡。最後我終於回到紐約，結果隔天——本來要去看電影的——我病得慘不忍睹。嘔吐、發高燒，很可怕。在此同時，馬修·艾克斯和他忠心的團隊持續拍攝我。我意識到我心裡還是有個保羅造成的洞。但在這一切之中，我想起了外祖母曾經說過的話：「壞的開始總會有好的結尾。」於是我想，**好吧，或許就是得這樣——從完全的健康和清淨變成全然的病態。**

後來某天早上我感覺好了點，接著就是表演《藝術家在現場》[1]的時候了。

1　編註：石田琴子（1980-），日本女歌手，演唱過《加速世界》、《灼眼的夏娜》、《旋風管家》等多部動畫的主題曲。

12

疼痛是一道我穿越了的牆｜瑪莉娜・阿布拉莫維奇自傳

一名藝術家生命中的準則：

一名藝術家不該對自己或他人說謊

一名藝術家不該竊取其他藝術家的想法

一名藝術家不該向自己或藝術市場妥協

一名藝術家不該殺害其他人類

一名藝術家不該將自己形塑成偶像……

一名藝術家應該避免愛上另一名藝術家

一名藝術家與寂靜的關係：

一名藝術家應該理解寂靜

一名藝術家應該創造自己作品之中寂靜的空間

寂靜就像洶湧海洋之中的一座島

一名藝術家與孤獨的關係：

一名藝術家必須挪出長時間保持孤獨

孤獨至關重要

遠離家鄉、遠離工作室、遠離家人、遠離朋友

一名藝術家應該長時間待在瀑布旁

328

從二○一○年三月十四日演出的第一天開始，大群觀眾就在MoMA外面排隊。規則很簡單：每個人都能坐在我對面，想待多長多短都可以。我們要維持眼神接觸。觀眾不能碰我或對我說話。

於是就這麼開始了。

在《有海景的屋子》裡，我和觀眾有一種關係，但《藝術家在現場》是個截然不同的故事，因為現在關係是一對一的。我在那裡，百分之百──百分之三百──的為每一個人存在。而我變成全然接收的那一方。就像我在《穿越夜海》當中注意到的一樣，我的嗅覺能力提升了。我覺得自己好像理解了梵谷作畫時達到的那種心神境界。當他畫出了空氣的輕盈感，我覺得自己可以看見，看見他所看見的那種能量小粒子，

一名藝術家應該長時間待在爆發的火山旁
一名藝術家應該長時間看著湍急的河流
一名藝術家應該長時間看著海天交界的海平線
一名藝術家應該長時間看著夜空中的星星

──一名藝術家的生命宣言：瑪莉娜·阿布拉莫維奇

散發在每一個坐在我對面的人的周圍。我最初就發現了最神奇的事：每個坐在我對面椅子上的人會留下一種特別的能量。人離開了，能量則留下來。

後來，美國和俄羅斯的幾位科學家開始關注《藝術家在現場》。他們想要測試這種相互注視所觸發的腦波路徑，這段兩個陌生人之間非言語的交流。而他們發現，在那種情況下，兩人的腦波會同步，且發展出相同的路徑。

而我當下就發現的是，每個坐在我對面的人都變得非常感動。一開始，人們的眼眶就充滿淚水，而我也是。我是一面鏡子嗎？感覺好像不只那樣。我可以看見、也可以感受到人們的痛苦。

我想大家對自己湧上心頭的痛苦感到訝異。首先，我想人們從沒真正好好觀看過自己。我們都盡力嘗試避免衝突。但這個狀況卻徹底不同。你必須先等上數個小時才能坐在我面前。現在，你坐在我面前。其他觀眾都在看著你。旁邊有人拍照和錄影。我也在觀察著你。除了你自己的內心以外，你根本無處可逃。

而這就是重點。人們有著諸多痛苦，而我們總是試著壓抑這些痛苦。而如果壓抑了太多情緒上的痛苦，久而久之，那就成了身體上的痛苦。

第一天上午，有個亞裔女子抱著寶寶坐在我面前。寶寶的頭上戴了個小帽子。我一生中從未看過內心蘊含這麼多痛苦的人。哇。她壓抑著這麼多的痛，我無法呼吸。她看著我看了好長、好長一段時間，然後緩慢地她拿掉了孩子頭上的帽子，孩子頭上有一道大型的疤痕。接著她就抱著孩子離開了。

攝影師馬可・安奈利在《藝術家在現場》的整整七百三十六個小時都在中庭裡，拍下坐在我對面超過一千五百人的照片，他拍下一張那女人和她的孩子令人驚嘆的照片。他後來出了一本這些相片的照相集，而這張照片的渲染力實在太強，他給了它一整個頁面。

330

上：女人與她生病的孩子坐著，《瑪莉娜・阿布拉莫維奇在現場攝影肖像》（*Portraits in the Presence of Marina Abramović*），馬可・安奈利攝，現代藝術博物館，紐約，二〇一〇年。
下：馬可・安奈利拍攝我的傷疤，羅馬，二〇〇七年。

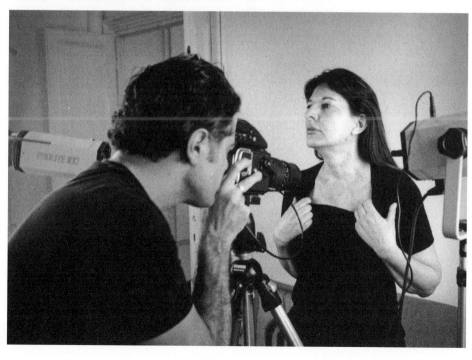

怪的是，這張照片讓我回想到我和馬可友誼的開始，我們第一次見面是在二〇〇七年的羅馬。我只知道他是保羅的朋友，而他一直問我能不能幫我拍一張肖像。最後我說：「好吧，我給你十分鐘。」他在約定時間準時出現，帶了一名助理和一大堆攝影器材。當我問他要擺什麼姿勢時，他說：「我對你的臉沒興趣——我想拍的是你的疤痕。」他說的是《節奏〇》留在我脖子上的傷疤、《節奏十》留在我手上的、還有《湯瑪士之唇》留在我腹部的傷痕。我實在太欣賞這個概念——甚至到有點嫉妒的程度，因為我自己居然沒想到——於是我和馬可當下就成了朋友。而當我開始準備《藝術家在現場》時，他是我認為唯一能夠把所有時間都奉獻在這個作品上的攝影師。

一年後，這位亞裔女子看到了照片集裡的肖像，寫了一封信給我和馬可，她說：「我看到了，我想說的是，我的孩子一出生就有了腦癌，而她當時在接受化療。就在那天早上，我去MoMA之前，先去了醫生那裡，而他對我說：『已經沒有希望了。』於是我停止了化療。某種層面來說，孩子不需要再接受化療讓我鬆了一口氣，因為化療實在太可怕了，但同時我也知道我的寶寶就只能活到這裡了。所以我到了你面前坐下，而那張照片捕捉到的就是那個畫面。」

這哀傷到令人難以置信。我回信給她。一年後，她又寄了另一封信給我。「我又懷孕了。」我們還保持聯絡，而她剛出生的孩子安然無事。生活繼續往下過。

∫

我特別為作品設計了長度垂至地面、由喀什米爾羊毛織成的洋裝好讓自己保暖。表演在初春開始，而

《瑪莉娜·阿布拉莫維奇在現場攝影肖像》，馬可·安奈利攝，現代藝術博物館，紐約，二〇一〇年。

中庭的冷風不斷。洋裝就像我居住的房子一樣。我做了三個顏色：藍色，讓我冷靜；紅色，給我能量；白色：象徵純淨。開幕那天，我穿了紅色。結果發現我確實需要能量。

筋疲力盡的第一天尾聲，面對了五十名坐在我對面的觀眾，接收他們傳遞給我的所有痛苦之後，又來了一個——烏雷。

MoMA 依我照的請求，邀請並招待了他和他的新女友來到紐約——他當時又要再婚了——因為，畢竟樓上展示的十二年作品有一半都是他的。我知道他在場。他是我的榮譽嘉賓。但我沒有預料他會來坐在我面前。

那是令人震撼的一刻。我的腦海裡瞬間閃過了那十二年的人生。他對我而言不只是一個觀眾。於是，就那麼一次，我打破了規則。我將我的手放在他的上面，我們看入對方的雙眼，而在我意識到這究竟代表著什麼之前，我們兩人都落下了眼淚。

在這之後沒多久，他回到了阿姆斯特丹，而那年八月他發現自己得了癌症。而也在這不久之後，他決定為了作品的盈利和我對簿公堂。我們需要法官來幫助我們解決過去二十六年來一直無法談妥的決策。於是生活就這麼繼續過——有時也會出現亂子。

我在桌子另一端持續目睹那深刻的情緒痛苦，讓我能夠好好觀看自己的心碎。但我承受的肢體疼痛卻是很驚人的。我在籌備《藝術家在現場》時，犯了一個很簡單卻要命的錯誤：我的椅子上面沒有扶手。椅子的美感簡直完美：我喜歡一切保持極簡。但這完全不合人體工學，我因此大為所苦，因為一個小時接著下一個，我的肋骨和背都痛得要命。如果椅子上有扶手，我就能一次坐上好幾個小時；沒有扶手就根本不可能。

334

我從沒想過導正這個錯誤，一秒都沒想過。我太驕傲了。這就是行為藝術的規則：一旦進入了你所預設的身心構造之中，規則就定了，就這樣——你不可能去更改規則。而我同時（很矛盾地）相當看重作品呈現的謙遜氣息。椅子上有扶手的話會全然改變我表現出來的感覺，看上去可能會很華麗。

但現在就跟過去的每場行為藝術一樣。我承受著人體似乎無法承受的痛苦。但在我告訴自己：**好吧，我就要失去意識了——我再也受不了了——**的那一刻，所有痛苦都消失了。

∫

還有一件令我非常驕傲的事：我精熟地掌握了不打噴嚏的技巧。

是這樣的。如大家所知，當空氣中有灰塵時，你會無法控制地想要打噴嚏。祕訣在於專注在你的呼吸上，到幾乎沒有在呼吸的程度——但你還是得吸入一些空氣，因為要是完全憋氣，你就會使出所有力氣來打出噴嚏。這是意志力的問題：你必須保持在這個邊緣。這樣的副作用是你的眼睛會開始變得很痛，真的很痛。但接著打噴嚏的衝動就過去了——你就不會打噴嚏了。挺神奇的。

尿尿的衝動也是很有趣——我一點想要尿尿的感覺都沒有，完全沒有。飢餓也是同一回事：我壓根沒想到食物。我的NASA訓練奏效了。我的身體就像是一台精準的機器，而你可以訓練一台機器做特定的事。

有些人只在我面前坐了一分鐘；有些人坐了一個小時或更久。有個男人來了二十一次，第一次就坐了七個小時。我在這期間一秒都沒有出神嗎？當然不，那是不可能的。心靈是一個變化多端的生物體——一

只是我們從來沒這麼做過。

眨眼就可能飄到任何所在。而你總是得拉回自己的心神。你以為你專注在當下，而突然間你會意識到不知

道自己心在何方——可能已經到了亞馬遜的叢林深處也說不定。

但回神是很重要的。因為作品的重點在於我和觀眾的連結。而連結越強烈，我就越沒有出神的空間。

名人也來坐了。路‧瑞德、碧玉、詹姆斯‧法蘭柯（James Franco）、莎朗‧史東（Sharon Stone）、

伊莎貝拉‧羅塞里尼（Isabella Rossellini）、克莉絲汀‧阿嫚普（Christiane Amanpour）、女神卡卡（Lady

Gaga）也來到現場，雖然沒有來坐在我對面。當在場的年輕人看到她之後，開始在推特上面發文，接著就

有更多的年輕人來到現場。她離開之後，他們留下。就這樣，我有了一群年輕的新觀眾。這件中庭作品的

名聲變得瘋狂地高：人們開始徹夜排隊，拿睡袋在博物館前排隊睡覺。我很確定，後續來看演出的許多人，

甚至對於藝術作品一點興趣都沒有⋯是一些可能連博物館都沒去過的人。

兩個月後的一天，一個坐著輪椅的男人來到了隊伍前面。警衛將另一張椅子移開，好讓他坐著輪椅坐

在桌子的另一頭。而我看著這個男人，發現我根本不知道他的雙腿是否健在——因為被中間的桌子擋住了。

那天晚上我說：「我不需要這張桌子了⋯我們把它移走吧。」那是我唯一一次在表演期間做出重要變動。

現在這樣就只有我和另一個人，坐在兩張椅子上，面對著對方。我想起了一個古老的印度民俗故事：有名

國王瘋狂地愛上了一名公主，而公主也瘋狂地愛著他。他們結了婚，成為世界上最幸福的一對佳偶。後來

公主早逝。國王悲痛欲絕，他停止了一切事務，並開始裝飾她的木頭小棺材。他在棺材上裝飾了滿滿的金

子，接著又加上滿滿的鑽石、紅寶石、綠寶石。棺材變得越來越大，有各種各層不同的裝飾。接著國王又

以棺木為中心蓋了一間廟。

這還不夠。他甚至圍繞著廟宇建了一座城。結果整個國家都成了這個年輕女子的墳墓。後來國王就只

336

是坐在那裡，因為他已經不能再做些什麼了。於是他對僕人說：「你們能不能把這些牆、這些柱子、這些屋頂全都拆掉，拆了這座廟，把所有珠寶都移走？」最後終於又只剩下那口木棺，而他說：「把木棺也拿走吧。」

我一直都記得這個故事。你的生命中會出現那麼一刻，你會意識到你其實什麼都不需要。生命中重要的不是物質。把桌子移開對我來說相當重要。保鑣功力無邊的博物館保全隊長——通吉・阿德尼吉（Tunji Adenji）不喜歡這樣——桌子算是一種介於我和觀眾之間的緩衝，而在場還有不少瘋子。但我知道那才是對的事：保持簡單。增加接觸。移除障礙。

移掉桌子的第一天，最出奇的事發生了：正當我坐在那裡時，我感到左側肩膀的正面有一股穿刺的疼痛感，令人難以忍受。那天結束後，當我問琳達醫生該怎麼辦時，她說：「你有察覺到兩張椅子的位置有什麼不對嗎？」

結果原來是桌子被移走時，為了避免反光，馬可也移動了他的照明裝置——而不知怎地，這麼一移了以後，另一張椅子椅腳的影子就聚成一道陰影，像箭一樣直射向我的左肩。我們稍微移動了椅子以後，這個痛感就消失了。我沒辦法用邏輯來解釋這件事。但反正許多重要的事情都沒有合理的解釋。

我在《藝術家在現場》的這三個月經歷了許多不同體驗——每天都像是某種奇蹟。但最後一個月卻是這場體驗的絕對高潮，大部分是因為我把桌子移開了。桌子一消失，我就感覺到和對面的人產生了強大的連結。我感到每個觀眾的能量都一層一層地停留在我面前，儘管他們離開了也沒有消失。

而且大家都會再回來，一次又一次——有些人甚至回來了十幾次或更多。我開始認出曾經坐在我對面的人。我甚至注意到隊伍裡面的人。有個男人每天都來排隊，等了好幾個小時，而每次要輪到他的時候，

他就會讓位給其他人。他從沒有真正坐到我面前過。

這件作品以新的方式將大家聚集在一起。後來我聽說有一群人在排隊的時候認識了，於是就開始每個月或兩個月定期聚餐，因為他們覺得這場經歷改變了他們的生活。而那個坐在我面前二十一次的男人還為我出了一本書：《七五》。序言寫道：

在《七五》當中，有七十五個人分享了他們參與瑪莉娜・阿布拉莫維奇《藝術家在現場》的故事，她的作品在紐約現代藝術博物館演出了七十五天。每個人都安靜地、面對面坐在阿布拉莫維奇面前至少一次。有些人一次又一次的回來了。我邀請他們以七十五個詞來描述這次經歷，書的內容以我收到回覆的順序排列。我藉由這本書來向瑪莉娜・阿布拉莫維奇致敬，稱頌她在藝術界的非凡成就。

<div align="right">

——帕可・布蘭科斯（Paco Blancas），紐約市，二○一○年五月

</div>

而帕可在他的手上刺下了21這個數字，代表著他參與了二十一次。博物館裡有八十六名警衛，而他們全都在我對面坐過。其中一人寫了一封信給我：

瑪莉娜——首先恭喜你在MoMA的精采演出。和你合作非常愉快。當我坐在你對面的椅子時，和我在工作時所觀察到的你差異非常大。我不知道為什麼，但我感到害怕，我的心跳加速，快速地跳動了一分鐘之後又回歸正常。你是個偉大的人。願天保佑你。

曾經消失在行為藝術裡的那個社群回來了，而回歸的陣容比過去更龐大，而且更多元。

——路易・E・卡拉斯科（Luis E. Carrasco），MoMA 警衛

∫

最後一個月，我坐在中庭這件事有所轉變。不只是因為我知道作品即將結束——一切已經不再和結束相關。而是表演持續了好久，久到已經成為生活的一部分。我的生活似乎從我那天早上坐在椅子的那一刻，延伸成每天最後會播放的錄音聲：「博物館營業時間已結束；請離開場館。」接著我會看著警衛把大眾請走，燈光會變暗，而我的助理大衛・貝理恩諾（Davide Balliano）會走過來，輕輕碰一下我的肩膀。最後我會站起身，或是躺在地上伸展我的背。我會在兩名警衛的陪同下搭電梯走到更衣室。我會用我

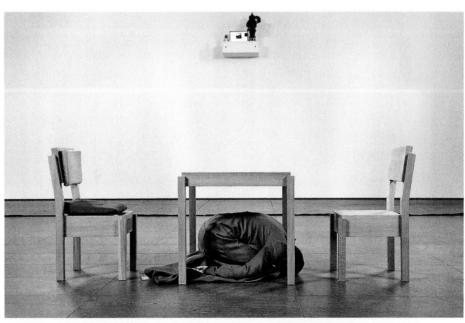

《藝術家在現場》結束後跪在桌子底下（行為藝術，三個月），現代藝術博物館，紐約，二〇一〇年。

已經痛到幾乎動不了的手，試著脫下我的衣服。

最後一個月，隨著作品變成了生活本身，我開始深思關於我存在的目的。總共有八十五萬名觀眾站在這個中庭，光是最後一天就有一萬七千人。而我為了所有在場的人存在，不管他們有沒有和我一起坐下來。

突然間，不知從何而來，這種令人難以招架的需求出現了。這個責任無比龐大。

我為了所有在場的人而存在。我被賦予了一種強烈的信任——一種我不敢濫用的信任，任何方面都不敢。大眾向我敞開心扉，而我也向他們敞開我的，一次接著一次。我為每個人開啟我的心，接著閉上雙眼——而總是會有下一個。我身體的疼痛是一回事。但是我心裡的疼，純粹因為愛而產生的痛，卻更為強烈。

克莉絲‧伊勒斯寫道：「我走進行為藝術的競技場之中。瑪莉娜低著頭。我在她面前坐下。她抬起她的頭。她就像我的姊妹一樣。我微笑。她輕輕地微笑。我們望進彼此的雙眼。她開始哭泣。我哭泣。我不去想我的人生、還有所有坐在她面前的人如何影響她的人生。我想向她傳遞愛。我發現她傳遞給我的是無條件的愛。」

這種純粹大量的愛、毫不相識的人的無條件的愛，是我所經歷過最驚奇的體驗。**我不知道這是不是藝術**，我對自己說。**我不知道這是什麼，或者藝術是什麼**。我一直認為藝術需要藉由某種工具來表達：繪畫、雕塑、攝影、寫作、電影、音樂、建築。對，還有行為藝術。但這場行為藝術已經超越行為藝術了。這是生命。藝術能夠、藝術應該與生命分離嗎？我開始越來越強烈地感到藝術必須**等同於**生活——藝術必須屬於所有人。我覺得——從沒這麼強烈地感覺到——我所創造的東西是有用途的。

最後一天終於在五月三十一日到來了，而克勞斯‧比森巴赫是最後一個坐在我對面的人。為了向這個

上：與克勞斯·比森巴赫，《藝術家在現場》（行為藝術，三個月），現代藝術博物館，紐約，二〇一〇年。
下：《藝術家在現場》的落幕（行為藝術，三個月），現代藝術博物館，紐約，二〇一〇年。

場合致敬，我們預先錄製了一段不同的訊息：「博物館即將關閉，本次共計七百三十六個小時半的行為藝術即將落幕。」而克勞斯本該在廣播播放前都坐在那裡，但他又緊張、自我意識又強烈，所以在正式結束的八分鐘前他站起身，走向我的椅子，並親吻了我——而大家都以為**那就是**結局。中庭冒出震耳欲聾的掌聲；一直沒有結束。我該怎麼辦？我站起來。而又因為我們原先安排在我站起來的那一刻，警衛會來把兩張椅子移走——而那才是落幕。

這要了我的命。我內心那個忍耐力強大的藝術家、有著穿牆意志的解放軍之子，是多麼想要撐到最後一秒，直到終點。從最初博物館在三月十四日開館的那一刻，直到五月三十一日閉館的那一瞬間。結果卻是結局到來前八分鐘的詭異空白。

但如同我一直以來所說的，一旦你進到了行為藝術的空間，不論發生什麼事你都必須接受。你必須接受在你身後、底下、周圍的那股能量流。因此我也接受了。

那時保羅從我身旁出現。

我知道——也聽說——表演最後一個月的時候他人在中庭裡；我從來沒看到他。他不像烏雷有勇氣在我面前坐下。但現在他在這裡，站在我面前，而我無法控制自己。時間又靜止了。我們親吻，並維持擁抱的姿勢，接著他在我的耳邊低喃，先是用義大利語，接著用英語，他說了我一輩子都不會忘記的話：「你太棒了；你是個偉大的藝術家。」

不是「我愛你」。**你太棒了；你是個偉大的藝術家。**

我知道——也聽說——表演最後一個

我需要更多。我在那刻向他吻別——而，我想，那是最後一次。

隔天，MoMA和紀梵希舉辦了一場盛會來慶祝我的表演落幕。我從一個完全孤僻的人成了鎂光燈之下

的焦點，這種感覺實在太不真實了。里卡托為了這個場合特別為我做了一件黑色的蛇皮長洋裝和長大衣，用了一百零一條蛇——我希望那些蛇是自然死的！

我和里卡托一同抵達MoMA並走上紅毯。我覺得好開心——我覺得自己完成了生命中真正重要的一件事。上百個人圍繞著我：我的朋友、藝術家、電影明星、時尚界先驅、社交名流。那就像踏入另一個宇宙一樣。所有人都在向我道賀。我當時沒注意到的是在那一刻，已經喝了幾杯酒的克勞斯非常鬱悶。在那一刻的興奮之中，我太注重里卡托而不夠關心他。而對克勞斯來說，慶祝他所命名並策劃的展覽、並和我一同擁抱這一刻，是相當重要的。

晚餐時有幾則演說：MoMA的館長格倫・勞瑞（Glenn Lowry）、尚・凱利與克勞斯都起身發表了演說。這個時候，克勞斯顯然已經醉了：他的演說缺乏連貫性，而且內容重複。我不知道該怎麼辦（後來我發現派蒂・史密斯那天寫了張小字條送到克勞斯那桌——演說太棒了——充滿龐克精神）。最終，現場迎來一陣為時頗久的沉默；我覺得自己得說些什麼，於是我站了起來，試著用一個長時間表演的玩笑來緩和氣氛：換一個燈泡要幾個行為藝術家？答案：我不知道——我才剛來這裡六個小時而已。接著我說了這場行為藝術的產生有多麼困難，說我和克勞斯花了多少心力才達成目標。而在這段感言之中，我完全忘記提到尚・凱利和他對我職業的重大貢獻。當我回到位子上時，尚說：「感謝你都沒提到我」——然後就起身離開了。

我的天。

派對結束後，我獨自回家。這本該是我生命中最快樂的一刻，但我卻覺得好悲哀。我傷害了兩個我在乎的人，克勞斯與尚，而他們也讓我難堪。某種層面來說這是出於他們的自尊心——他們沒意會到我有多累，而我需要他們為我感到開心。但我也難辭其咎：我真的搞砸了。

隔天早上七點，電話響了。是克勞斯。他完全清醒了，而他為自己的行為感到太羞恥了，甚至考慮要辭職。我叫他別傻了，事情發生就發生了，我們都該忘掉它繼續生活。我打給尚向他道歉，但他不願意和我說話。那天後來我和格倫·勞瑞聊了一下。他說他叫克勞斯先休息一下，一切都會沒事的。

那天以後，我和幾個朋友阿蕾莎、史黛芬尼亞、大衛、克莉絲、馬可和塞吉——到我郊外的家一起放鬆、游泳、享受鄉村景色。回歸正常之前我需要一些時間。十天後，我又打給尚。這次他接了我的電話。我告訴他我有多抱歉，而他接受了我的道歉。

∫

我花了一大筆錢裝修我們在格蘭德街的公寓。但當保羅離開我時，我就把房子賣了，還丟掉了我們過去一起用的所有東西——床單、毛巾甚至餐具。我只留下幾樣東西，幾樣我們在一起之前就有的東西。我知道，應付這種痛苦的唯一方法，就是徹底大掃除。

賣掉格蘭德街的房子讓我小賺了一筆，加上賣掉阿姆斯特丹的房子（歐元對美金走高），財務方面都還順利。我在蘇活區的國王街買了一棟新房子。而我也在紐約哈德遜的郊外置產，是一棟老舊的磚砌屋、一間棄置的老戲院，剛付了頭期款。我不確定會怎麼用它，但我聽從自己的直覺就買下去了。我彷彿有買房地產的天分！而在幾里之外，我在肯德胡克溪（Kinderhook Creek）的某個彎流處找到了一間特別的房子，很神奇的，房子的形狀就像一顆六芒星。建築師丹尼斯·衛德里克（Dennis Wedlick）在一九九○年代替一位孟加拉心臟外科醫生設計了這座

房子，醫生希望他每個家人在家都能有一樣大的空間，所以才會出現六芒星這個概念。不過房子蓋好不久，醫生的老婆生了病，腿不良於行，但那時候已經難以將房子調整成適合輪椅出入的樣子，醫生只好把房子賣掉。但房子在市場上喊價四年都還沒售出──這奇怪的房子就是不對美國人的味。

但我不同。我只花了三十秒就決定買下那裡，尤其當我發現附近有溪流穿過的時候。水是一種生命力，流過河床上的石頭時，河水被分割成小小的湍流，這種急流的規律聲響讓人感到無比放鬆。我後來決定要在河岸之上搭建一間小屋，作為短期靜修的空間，一個不用到印度也能讓我找到祥和的地方。當我在星星屋（Star House）時，我從不覺得紐約只在兩個半小時車程以外的地方。我知道我在這裡可以思考，可以創作。

於是我也學了怎麼開車。六十三歲才學！我一生都是個乘客：烏雷開著小貨車載我們環行了歐洲；有一次，當他試著在撒哈拉沙漠教我開車，我偏離了道路，害得車子卡在沙子裡一整天。在那之後他就放棄了。住在城市裡，我總是搭計程車和地鐵。但如果我要住在鄉村，就算不是長期居住，我也得學會自己打理交通往來。

我在電話簿裡找到了一個教殘障人士開車的老師。我打電話過去時，問了接電話的人：「你的專長是什麼？」

「我會教坐在輪椅上的人，」他說。「只有一條腿、只有一隻手的人；沒辦法轉動他們脖子的人。」

「我可以預約嗎？」我問。

當我到了那裡，他看著我問：「你哪裡有問題？」

「全身都是問題，」我說。

他的車子有著雙油門控制，還有可照到三百六十度的鏡子，就像一艘太空船一樣。但最重要的是，這個人有著能夠教我開車的耐心。

然後保羅打電話來了。

那是《藝術家在現場》結束後的夏天——而我很確定，我們有共同朋友——他已經和那個女人分手六個月了。他打來，搭上了往哈德遜的火車，我開著全新閃亮亮的吉普車到火車站與他碰面。我很驕傲：他從沒看過我開車。我們吃了午餐，接著回到了星星屋，連續做愛做了三天，投注了和我們剛開始一樣的那股熱情。那三天就是天堂。之後我們又繼續在一起。我覺得最糟的已經過去了。

九月我到巴黎參加紀梵希的秀。馬修・艾克斯的紀錄片還在拍攝一些後期的鏡頭：馬修想要記錄下我和里卡托・提西的關係，以及我除了藝術家以外的那一面，一個對於自己想要穿高端時尚衣服而感到羞恥的女人，一個永遠忘不了自己母親沒買襯裙給她的女人。

於是我去了紀梵希的秀。而就在那，那個人類性學家，就坐在我對面的觀眾席。接近一百八十公分的身高、死白的肌膚、紅髮、冷酷的臉，你絕對不可能錯過她。

後來我走向她——我們並沒有被正式介紹過——自信滿滿地自我介紹了一下。雖然我們離婚了，但保羅現在回到了我身邊。有了愛情，我的心感到無比輕盈。我很快樂；我想原諒所有人。我想要和每個人做朋友。而當她說：「我們喝杯咖啡吧，」我微笑著說：「當然。」

但當我告訴保羅，他嚇壞了。「拜託不要去見她，」他說。「拜託，那會毀了我們重新建立的一切。」

「別傻了，」我對他說。然後我就去見她了。

她有好多事情要告訴我。她說起二〇〇八年的那場紀梵希秀，當我去上洗手間時，保羅就直接跑去找

她並對她說：「你是全世界最美的女人；可以給我你的電話嗎？」她給了他電話。而當我完全信任保羅地回到紐約時，他和她在巴黎待了幾天。她告訴我，好幾天以來，他們嘗試了各種奇怪的性愛；他們只吃生蠔配香檳。保羅對她完全著迷，她說。她對我說她在探索他的身體，利用特定工具找出可以延長他高潮的方法。

我不相信地聽著。我想到了他回到紐約時告訴我他沒有別的女人。想到好幾次他看著我的雙眼，悲傷地說：「我一定是哪裡壞掉了。」

她繼續說。「他從不曾真的愛過你。他只想要你的錢。這個男人從未真正努力工作過，」她輕蔑地說。

好像我跟保羅沒有復合，彷彿我完全不存在一樣。

我看得出來她很生氣，但現在我也生氣了。「他現在和我復合了，」我說。

「他已經對我上癮了，」她冷冷地對我說。「他一定會回來的。」

現在回想起來，那還真是一個準確不已的殘酷預言。

她種下了惡因，而那惡果也開始壯大腐壞。

保羅的話沒錯。我回到他身邊，但我們吵架吵得像瘋了一樣。我們去了羅馬一陣子，試著解決問題。他們真的很愛我——尤其是他父親安傑羅——而他們不願見她。他們去了羅馬南部的山，拍攝一個叫作《回歸簡單》（*Back to Simplicity*）的攝影和錄像作品。我實在太心痛了，所以想要與純真的生活有某種接觸，於是馬可拍下了我與新生羔羊的照片。這讓我感覺好受了一些，但也只是暫時的。

他曾試著把那女人介紹給他的父母，但他們不願見她。

他想要盡力讓我們復合。我們還是繼續吵。

我休息了幾天，然後和馬可·安奈利去了羅馬南部的山，拍攝一個叫作

當我和保羅回到紐約，他待在另一間公寓裡——是他做的決定。儘管兩人還是有甜蜜的時刻、有希望的時刻，但我們還是在吵。我們一起去心理諮商，而那毫無幫助——事情只是不斷惡化再惡化。

我覺得諮商師在祖護保羅。我覺得她好像認為保羅做的一切都是對的，而我做的一切都不對。她說我一開始就因為把他阻擋在外而感到罪惡。說我工作太多，不夠關心他，說這是他背叛我和離開我的原因。

這一切也不全然是杜撰，而這讓我很心痛。

他在這段期間還有和那女人見面嗎？我確定他沒有。我聽朋友說她快崩潰了，她非常想念他。雖然我

跟保羅的關係很差，但我聽到後還是很滿足。

那年耶誕節我請了幾個朋友到星星屋來慶祝；那是個溫暖又美好的聚會。而在聚會中，保羅走向我，他看起來就像隻迷路的老狗一樣。「我又想她了，」他告訴我。

我覺得他彷彿是朝我肚子踹了一腳一樣。最初離開我已經夠糟了。現在回來了卻還不是真心的，這是他對我做過最殘忍的事。

說來你可能不信，在那之後我們還繼續在一起九個月。

∫

我最初在一九九七年十二月的巴黎認識了塞吉・勒包爾涅，他寄了一封電子郵件告訴我，他正在開設一間新藝廊，而且想要和我合作。那時我和保羅在巴黎，我們去看了他的藝廊空間，而塞吉和我幾乎是立刻就成了朋友。我們一碰面，不需開口就能理解對方。我一生中只能和少數幾個人安靜地坐著，一句話都

348

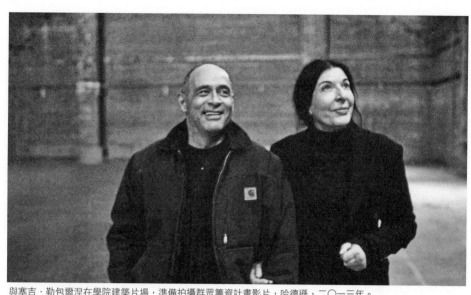

與塞吉・勒包爾涅在學院建築片場，準備拍攝群眾籌資計畫影片，哈德遜，二〇一三年。

349

不用說的，他就是其中之一。而且（挺神奇的）在我生命最低潮的時刻，他幾乎都在我身邊。

《藝術家在現場》結束的那個九月，我去了塞吉在巴黎的藝廊，告訴了他我想要開設學院的夢想。他看著我的眼睛，對我說了我永遠不會忘記的話：「你所要做的事非常重要——比起我在巴黎開藝廊來得重要多了。我要收起我的藝廊，與你合作。」

而他也真的這麼做了。六個月後他到了紐約，成了瑪莉娜阿布拉莫維奇學院（Marina Abramović Institute, MAI）的藝術總監。現在我們要做的就是創立學院。

我們和律師開了好多會，為了設立這個機構並聲明其非營利性質簽了好多文件，接著我們寫下了學院的使命。我們寫道，瑪莉娜阿布拉莫維奇學院將是我留下的遺產，是我對時間為主與非物質性藝術的致敬。MAI的使命是透過有成效地結合教育、文化、心靈、科學與科技來改變人類的意識。學院將涵蓋行為藝術、舞蹈、劇場、電影、錄像、歌劇、音樂以及任何其他未來可能會發展出的藝術形式。

二〇一一年九月，我和克勞斯把《藝術家在現場》的回顧展帶到了莫斯科車庫當代藝術博物館（Garage Museum of Contemporary Art）。這是我一生中舉辦過規模最大型的展覽。博物館過去是製造火車引擎的舊工廠；展覽的建築師真的把我的每一件作品搭建了一個空間。當我看到自己的作品，以如此龐大的數量呈現在眼前，我覺得很憂鬱。我想：「就這樣了，我現在可以去死了。」

和保羅的分手深深影響我的心情。我打給克莉絲‧伊勒斯，他們會定期見面，我問她保羅過得怎麼樣。

「他很好，」克莉絲對我說。「說實在的，他沒有你過得好。」

她這麼說是想傷害我嗎？「要是我死了，他可能會過得更好，」我說，然後就掛掉電話了。

克莉絲馬上打電話給尚（他正準備要到莫斯科幫我布展），告訴他我計畫要自殺。隔天晚上，我大概在十一點回到了飯店，發現尚一臉嚴肅的坐在大廳。「你剛到嗎？」我問他。

「對，而且我在等你，」他說。「我們去你房間，馬上。」

「為什麼？」我問？

「走，」尚說。「現在就去。」

於是我們去了我房間，他開始翻找我所有的東西，找了藥櫃、抽屜、衣櫥，顯然是在找我可能用來自殺的工具。但我告訴尚，而且關於這點大家都應該知道：我鄙視自殺。我認為那是擺脫生活最糟的方式。

我強烈相信如果你具有創造的天賦，你就無權自殺，因為與其他人分享這個天賦是你的責任。

我和克莉絲的關係因此、也因為其他理由，再也無法回到從前了。

350

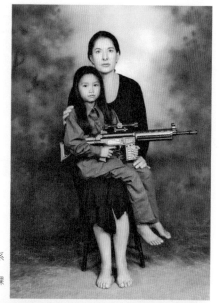

上：家庭A（*Family A*，《有著幸福結局的八堂空虛課程》系
列，彩色照片），二○○八年。
下：家庭三（*The Family III*，《有著幸福結局的八堂空虛課
程》系列，彩色照片），二○○八年。

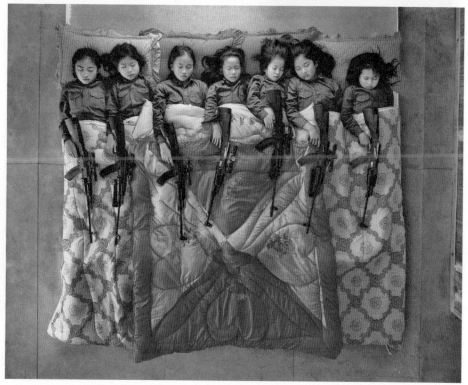

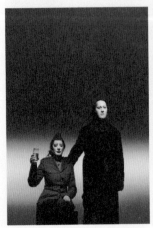
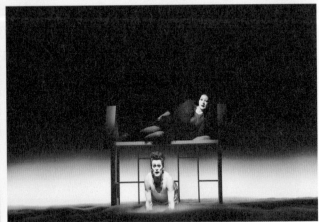

《瑪莉娜・阿布拉莫維奇的生與死》，巴布・威爾森導演作品（戲劇表演），巴塞爾劇院，瑞士，二〇一二年。

上：（從左至右）克里斯多福·尼爾（Christopher Nell）、安諾妮·巴布·威爾森、荷蘭女王碧翠絲（Queen Beatrix of the Netherlands）、我、威廉·達佛和斯維特拉娜·斯帕吉克，攝於《瑪莉娜·阿布拉莫維奇的生與死》演出後，阿姆斯特丹，二〇一二年。

下：（從左至右）湯馬士·凱利（Thomas Kelly）、瑪麗·凱利（Mary Kelly）、我、蘿倫·凱利（Lauren Kelly）和尚·凱利，攝於《發動器》（Generator）開幕禮，紐約，二〇一四年。

上：阿布拉莫維奇有限公司和MAI二〇一三年新年賀卡。
下：阿布拉莫維奇有限公司二〇一四年新年賀卡。

《澳洲人報》（*The Australian*）頭版，二〇一五年六月十二日。

我和漢斯‧烏爾里希‧奧布李斯特攝於《五一二小時》計畫會議上，紐約，二〇一三年。

我和琳賽‧佩辛格在《五一二小時》的表演現場（表演，五百一十二個小時），蛇形藝廊，倫敦，二〇一四年。

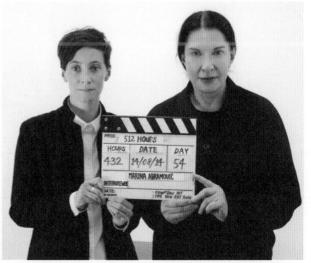

Photograph © Marco Anelli

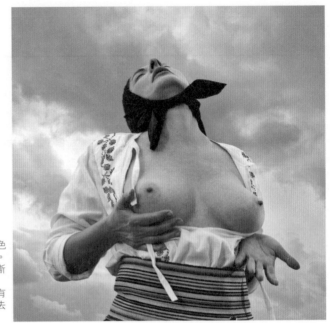

上：按摩著乳房的女人II（*Woman Massaging Breasts II*，《巴爾幹情色史詩》系列彩色照片），二〇〇五年。

下：當我告訴安妮·萊伯維茲，前南斯拉夫首個《花花公子》雜誌的中間插頁，焦點是以一台紅色拖拉機，但沒有女人。她說：「那就把一個女人放上去好了。」二〇一五年。

上：我與詹姆斯‧法蘭柯於《反崇拜者》（Iconoclasts），二〇一二年。
下：二〇一三年，巴黎歌劇院芭蕾舞團總監碧姬‧勒法福爾（Brigitte Lefèvre）獲委任負責製作《波麗露》
（Boléro）。由我、西迪‧拉比（Sidi Larbi Cherkaoui）與達米安‧傑里特（Damien Jalet）共同合作負責概念和劇場
設計、烏爾斯‧雪納彭負責燈光設計、里卡托‧提西負責服裝設計。

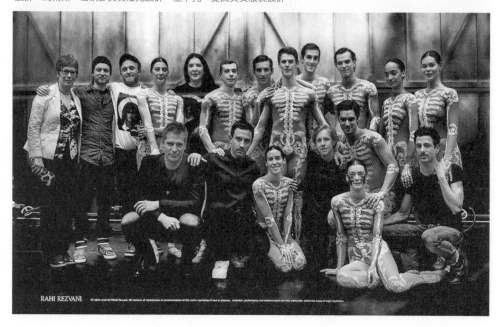

上：瑪利亞・斯塔門科維奇・賀蘭茲
（Maria Stamenkovic Herranz）在紀梵希
第一個紐約時裝週上演出，二〇一五年九
月十一日。
下：瑪莉娜・阿布拉莫維奇與伊格爾・列
維特，《郭德堡變奏曲》，公園大道軍械
庫，紐約，二〇一五年十二月。

當我回想烏雷和我之間的事，還有保羅與我的，我經常思索我是做了什麼才導致分手。而我無法控制自己不去相信，是因為我母親沒能滿足我被愛、被照顧的需求，而我將這個傷痛帶到了和我在一起的每個男人身上——這是他們無能修補的東西。

才剛日落。我獨自一人坐在海灘。旁邊一個人都沒有，我正在看著海平面，海天交界的地方。突然，一隻大黑狗從右邊走到我面前。當牠到了我旁邊，牠便轉身直往海裡走去，而牠開始走在水面上，往地平線的方向前進。當牠碰到了地平線，牠開始平行地走在上面，往右邊走去。一切在我眼裡是如此自然而平常，狗走在水上。接著，一陣從天而降的白色強光照到了狗身上。牠就這樣在我眼前隨著白光消失。我覺得自己正在目睹一件神奇的事。這時我從夢境中醒來，回到了現實，而那天的夢比我當天的一切都還要真實。

——印度，二〇一六年一月十日

我的職業生活繼《藝術家在現場》之後有了三百六十度的大轉變。四年以來我的助理都是同一個人——大衛・貝理恩諾，他是一名年輕又非常有才華的藝術家。大衛說他會陪我直到完成 MoMA 的表演：他說，他從我身上學到了很多，但他想要離開，去開創自己的作品。大衛離開前，他為接下來的三年帶了另一個達妮察進入我的生活，一個截然不同的達妮察。我的新助理雖然與我母親同名，但那是唯一的相同點——她其實是在德州長大的，不是南斯拉夫。達妮察在《藝術家在現場》期間在 MoMA 實習，所以自然也很適合在我踏進職業的另一階段時加入。

自那場表演結束後的幾年，我發現我每天都會收到超過一百封電子郵件，寄來各式各樣的請求：訪問、展覽、合作、演講和特別計畫。我自己一個人根本應付不過來。現在有了更多的資金——共有七個藝廊在販售我的作品，而且最近在尚・凱利的畫廊的秀成果也很不錯——我決定是時候該換一間更大的辦公室，聘請更多的員工。我在蘇活區的一棟商業建築內租下了一個空間，並開始面試員工。

大概也是那個時候，我的義大利藝廊經理莉亞・盧馬寄了一封電子郵件給我，說她覺得有個人能幫我。莉亞寫道，要是我喜歡他，他在我所剩的年歲都能幫助我。他的名字是朱利安諾・阿爾真齊亞諾（Giuliano Argenziano）；來自那

與我的助理，大衛・貝理恩諾於《藝術家在現場》期間，紐約，二〇一〇年。

不勒斯，而他從二〇〇八年開始就住在紐約，在下東區的一間藝廊裡工作。

朱利安諾非常有活力，而且很聰明——他的英文有著令人愉悅的腔調，但又很完美，他還有調皮的幽默感。他受過藝術史學的訓練，但後來對於藝術市場的那種自負和權力操弄嗤之以鼻，莉亞聯絡我的同時，他正處於想要完全脫離藝術世界的邊緣，他想開創自己的餐飲公司。我說：「我們彼此磨合個一個月吧。」

如今我們合作已經超過四年了。

過去我一直都和年輕的藝術家合作，但他最終都會自立門戶。我終於找到了一個像朱利安諾這樣不想成為藝術家，能夠永遠與我合作的人。我安排他擔任阿布拉莫維奇有限公司（Abramović LLC）的總裁，接著我們面試了更多人，最終選定了五個：席德尼（Sidney）、艾莉森（Allison）、波莉（Polly）、凱西（Cathy）和雨果（Hugo）。

隨著MAI持續發展，我和塞吉租了另一個辦公室，要讓MAI能夠完全獨立，不受阿布拉莫維奇有限公司的資助。我們也得找到一支新的團隊。塞吉希望能和非常年輕、有動力、而且相信學院使命的人一起工作，而我們在西恩納（Siena）、莉亞（Leah）、瑪麗亞（Maria）、克莉絲緹安娜（Christiana）和比利（Billy）身上找到了這些特質，還有其他輪值的團隊和協作夥伴。

我最先做的就是帶大家到鄉間參加工作坊，讓他們了解我的方法：作為介紹，我讓大家練習分類和數豆子及米粒。六個小時後我告訴他們可以停了，而所有人也都停止動作——除了朱利安諾，只有他不放棄挑完最後一粒米。那花了他七小時又三十分鐘。

我的辦公室比起辦公室來說更像一個家：所有替我工作的人是真的存在我的生活之中。當他們需要度假時就去；當他們完成工作時就回家。他們都為自己的工作負責。很幸運地，我忘了那些共產黨的獨裁課

右：與朱利安諾・阿爾真齊亞諾，在《查理・羅斯秀》（Charlie Rose）的後台，紐約，二〇一三年。
左：與艾莉森・布蘭納德（Allison Brainard）在我蘇活區的公寓，二〇一三年。

程嘗試教會我的一切。

∫

MoMA 演出後，馬修・艾克斯和傑夫・杜普瑞又花了一年來拍攝並剪輯《瑪莉娜・阿布拉莫維奇：藝術家在現場》（Marina Abramović: The Artist Is Present）1。我們去了巴黎和蒙地內哥羅，去了貝爾格勒，去了我母親的墳墓；他們訪問了我弟弟、我阿姨克塞尼婭、在巴黎的里卡托・提西。最後，我們有了超過七百個小時的素材：三名全職的剪輯師花了好幾個月進行後製。羅曼・波蘭斯基（Roman Polanski）曾說，為了在電影裡呈現故事，你必須剪輯出百分之七十的精采成分。馬修和傑夫的剪輯師剪出了那百分之七十一——接著電影完成了，可以送到影展去了。

我們在日舞影展播放了電影，後來又在蒙塔那（Montana）的遼闊天空電影節（Big Sky film festival）播放，然後是柏林影展。在柏林放映後，我就回家了。一週後我聽說電影獲得了那裡的最佳紀錄片獎。人在遼闊天空電影節的

馬修接到消息，只能急忙搭上飛機趕到柏林，連衣服都沒能來得及換。我的朋友法蘭西絲卡‧馮‧哈布斯堡（Francesca von Habsburg）替他買了一套西裝——馬修到了現場的洗手間才換好衣服上台領獎。

結果，電影總共獲得了六個獎項，包括獨立精神獎（Independent Spirit Award）、觀眾票選獎（Audience Award）——塞拉耶佛影展最佳劇情片（Best Feature Film），還有一座艾美獎（Emmy）。我對於電影和製片感到相當驕傲，更重要的是，原來對於行為藝術抱持懷疑的馬修現在成了狂熱粉絲，也成了我的朋友。

《藝術家在現場》演出結束後也改變了另一件事：我成了公眾人物。走在街上，人們開始認出我；當我到店裡買杯咖啡時，經常會出現掛著笑容的陌生人堅持替我付錢。而當然也有另一面——我開始遭到媒體大力抨擊，說我成了明星，還和明星一起活動。但這並非我的意願。大眾的認知是藝術家必須受苦。我這輩子已經受了夠多苦了。

∫

我最先是在一九七〇年代初遇見巴布‧威爾森（Bob Wilson），他在貝爾格勒的劇場演講和演示。他處理劇場的方式——對於時間和動作的處理，使用舞台燈光創造出迷人的影像——令我深深著迷。從我聽見他開口說話的那一刻起，我就想和他合作。而現在，過了三十七年，我想出了一個適合他的概念。

繼 MoMA《藝術家在現場》坐在我對面以後，巴布已經知道我了解存在，以及如何在空間中自處這個事實。至今，我已將我的人生搬上舞台，在《傳記》與《傳記混編》當中，五位導演以五種不同的方式呈現了我的生命。現在，我六十出頭，我想要創造出一件大型作品，不只是包含我的人生故事，更包含我的

356

死亡與喪禮。這感覺非常重要，因為我知道我已經要步入我人生的最後一個階段了。

我的作品之中經常出現死亡，而且我也閱讀許多關於死亡的事物。我認為死亡必須被納入生活之中，是應該要每天思考的一件事。永恆這個概念實在太不正確了。我們必須了解死亡可能隨時發生，所以我們必須做好準備。

這是我和巴布‧威爾森討論的概念。我告訴他我想不出比他更適合導演這件作品的人選了。

當巴布看了我早期自傳性質的作品，他說：「要是我來導演的話，我不會注重在你的藝術──我只想要呈現你的人生。」而他對我的觀點。「我喜歡你那些悲劇故事，」他告訴我。「某種層面看來它們實在很好笑。沒什麼比用悲劇的方式來呈現悲劇更膚淺了──我覺得我們應該要用喜劇的方式呈現你的人生，來接觸大眾的內心。」我立刻聯想到了達賴喇嘛也說過相似的智語。

我們決定把作品稱為《瑪莉娜‧阿布拉莫維奇的生與死》（*The Life and Death of Marina Abramović*）。

我給了巴布許多可以運用的素材──成堆的筆記本、照片、電影和影片。而當他在閱覽這些內容時，他看到了查爾斯‧阿特拉斯導演的《傳記》，其中我被懸吊在空中，而舞台之下有狗和生肉，他想我們可以把作品當中狗的元素除掉並放上舞台。

當然，我想要用真肉，就像威尼斯雙年展時《巴爾幹的巴洛克》裡的那種生肉，但巴布無法接受這個點子：「不、不、不。用塑膠肉！我會上亮紅色的漆，看起來更美味、更血腥，而且全都是人造的。」

巴布最初的想法之一是讓我在台上唱歌。這個想法可嚇死我了。我這輩子根本沒唱過歌──我一直以來都是個音痴。我上過幾次課，但根本沒望。巴布對我說：「去研究瑪琳‧黛德麗（Marlene Dietrich）。觀察她、仿效她。站在台上用目光殺死你的觀眾。」

我找了安諾妮替我寫歌。她猶豫了，因為她通常都以非常私人的角度來寫歌，不確定該怎麼替別人寫。她在考慮我的邀歌時和路・瑞德聊了聊……路告訴安諾妮，看我表演時受苦總讓他非常心痛，而她應該問我為什麼要傷害自己。而那點醒了她。「我發現那正是我的感受，」她告訴我。那改變了她著手這些素材的方式，讓一切變得非常個人。而從這個概念出發，她為這個作品寫了第一首歌〈切割世界〉（Cut the World）……

長久以來我屈服於女性的成規
我一直默許著你想要傷害我的欲望
但我何時會反過來切割世界？
我何時會反過來切割世界？
我的雙眼是珊瑚，吸收你的夢想
我的心是一張危險場景的收藏
我的肌膚是推向極端的表面
但我何時會反過來切割世界？
我何時會反過來切割世界？
但我何時會反過來切割世界？
我何時會反過來切割世界？
我一直默許著你想要傷害我的欲望
長久以來我屈服於女性的成規
但我何時會反過來切割世界？

我何時會反過來切割世界？

和巴布合作根本是一場噩夢。但同時，對我也是一場非常重要的體驗。彩排時他從不喜歡用想像的

方式——我們必須全身著裝完畢、化好妝、打好燈。其中有個

我必須懸吊在舞台上方十五呎的場景：我記得自己好像吊在上

面一輩子，而巴布就在下面，非常緩慢地和燈光師說話，調整

照明：「藍色調高百分之十、洋紅色百分之十二、紅色百分之

六十……」同時我吊在上面想著，**他大可以拿個該死的娃娃吊**

在上面調燈光，但他就是不，他就是要用巴布·威爾森那套來做。

這是他的版本的時延藝術！

所有彩排對我來說都非常刺激情緒。我必須在舞台上重訪

我父母親爭執時帶給我的恐懼、悲傷和恥辱：演到我父親砸爛

十二個香檳杯那段時，我忍不住哭了。

巴布立刻打斷我。「不要在舞台上給我狗屁胡亂地哭！」

他說。「該哭的不是你，是觀眾——不要鬧了！」那是對我來

說最好的解藥。

我也從共同演出者，令人驚艷的威廉·達佛（Willem

Dafoe）身上學到了豐富的一課，他在作品中扮演了六個不同的

與安諾妮在倫敦，二〇一〇年。

角色，包括我的父親、弟弟、一名失去記憶的老將軍，還有烏雷。我一直都認為行為藝術是真實的，而劇場是虛構的。行為藝術裡，刀是真的、血是真的。劇場裡，刀是假的、血只是番茄醬。我一直把這些假象與缺乏控制能力聯想在一起，但威廉教會了我，融入一個角色花費的心力還有其中的真實感，完全不亞於行為藝術。

有了巴布・威爾森的才華，加上共同製片艾力克斯・普茲與威廉的重要貢獻，還有安諾妮無可比擬的精采音樂，《瑪莉娜・阿布拉莫維奇的生與死》連續三年在全球各大戲院都獲得空前的成功，從曼徹斯特藝術節（Manchester Festival）開始（我將首演獻給保羅，但他並沒有出席），後來到了馬德里皇家歌劇院（Teatro Real）、安特衛普的單一劇院（Single Theatre）、荷蘭藝術節（Holland Festival）、多倫多文化藝術節（Luminato Festival），最後回到紐約的公園大道軍械庫（Park Avenue Armory）。結果巴布・威爾森說得一點都沒錯，用輕歌劇的方式來呈現我生命的悲劇：只有他能夠找出呈現我特殊人生的方法，而且還能讓作品產生普世共鳴。

§

之前我提到我的「三個瑪莉娜」的概念，但那是我死後的事。現在，我還活著時，也用三個瑪莉娜的想法來看我自己。

有戰士瑪莉娜。靈性瑪莉娜。還有狗屁一樣的瑪莉娜。

你們已經見過戰士和靈性瑪莉娜。狗屁一樣的那個是我想要隱藏的。這是那個覺得自己怎麼做怎麼錯

360

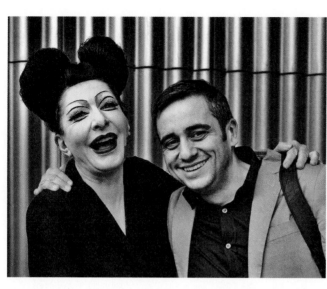

我與艾力克斯·普茲在曼徹斯特
藝術節，二〇一一年。

非常神奇的人——魯達·伊安德（Rudá Iandé）和丹妮絲·

助我克服我的心碎呢？她告訴我，她最近在巴西遇到了兩個

並問她：在你的旅程中，你覺得所遇到的哪個薩滿最能夠幫

二十五年還在世界各地拍攝薩滿和各種儀式。我見了瑪希，

（Maxi Cohen）。查理說，瑪希是個藝術家兼製片，過去

看到我如此哀傷，他說我應該要見見他的朋友瑪希·柯恩

我的照片印刷師和朋友查理·格莉芬（Charlie Griffin）

我整個人一團糟，還持續了很久。

滿著痛苦也是一樣。我把藥丟了。

持意識清醒對我來說是如此重要的一件事，就算我的意識充

她對我說，我真的應該吃藥。但這些藥讓我神智不清。而保

睡不著又吃不下。我回去找心理醫師，不受控制地哭泣。我告訴她我

被甩了。我覺得又老又醜，但主要是感到自己

極度畏縮，傷痕累累。我覺得又老又醜，但主要是感到自己

狗屁瑪莉娜尤其會在分手後凸顯出來。我的情感面變得

把自己的頭埋在枕頭底下，假裝一切問題都不存在的瑪莉娜。

個悲傷時會看爛電影來安慰自己、吃掉一盒一盒的巧克力、

的瑪莉娜，那個覺得自己又胖又醜又沒人要的瑪莉娜。是那

邁亞（Denise Maia）。

那是二〇一〇年的十一月，我正要到聖保羅的露西安娜布理托藝廊（Galeria Luciana Brito）展示我反思自然與動物的恬靜本質的作品——《回歸簡單》。展覽結束後，我決定要去古里提巴（Curitiba）見見那兩位薩滿，那剛好就在附近。我邀了另一位朋友、英國策展人馬克‧桑德斯（Mark Sanders）一同前往。

馬克最近剛經歷離婚，他也是，有著一顆破碎的心。

我先見了魯達。他告訴我身體的每一個部位都和你的內心生活有關——例如，和腿相關的，就是家庭——而所有情感上的痛都會轉變成身體上的。當我去找他時，我的左肩無法動彈——整個僵住。這，根據魯達所說，是和婚姻相關。幫助我的唯一方法，他說，就是先處理身體上的痛，再到心理上的痛，接著這些傷痛就會離開我的身體。他告訴我，我們身體的每一個細胞都存有特定記憶：把細胞裡舊的、不好的記憶釋放，並重新灌輸不同的記憶是有可能的，例如，愛你自己的記憶。

我躺在草蓆上時，他用兩個小時按摩了我其中一條腿，另一條腿又按了兩小時。他沒有觸碰我身體的其他部位，這並不是我所熟悉的按摩。反而比較像是指壓，對特定的點施力，而那種疼痛讓人受不了。那一刻我覺得自己好像從沒體驗過那樣的痛。他說：「叫出聲來吧」——而我叫得像是古里提巴叢林之中的一頭獅子。而每次我叫出來時，他會說：「噢，非常好、非常好；這次更好。」我一直叫到再也沒有力氣為止。

就這樣持續了四小時後，我回到當時住的小房間裡躺下，筋疲力盡。那天剩下的時間我根本動彈不得。隔天我回去，他又再一次按摩了我的雙腿。只不過這次，我的痛苦是心理層面而非生理的。我清晰地憶起我母親對我做過的那些毫不公平的事，一些我都不知道腦中還記得的事。那就像看著腦中播放的電影

362

一樣。我哭了又哭，無法克制。

隔天魯達按摩了我身體的其他部位。接著他按摩了我的左肩。

左肩的痛比雙腿的痛還要更強。我又再次叫得像頭母獅一樣；而魯達也一樣稱讚我的吼叫。那天結束

後我也再一次的整個人崩潰。

那天之後他又再次按摩我的左肩，如同之前雙腿的經驗一樣，這次的疼痛是心理上的。我的腦中浮現

了與保羅之間所有不好的記憶，而我哭到再也哭不出來為止。

魯達對著我的左肩唱歌，輕輕地用羽毛刷著，並用手握住肩膀直到肩膀放鬆。而我的肩膀輕輕地往內

摺，就像鳥的翅膀一樣。

接著是第五天。我想，**他現在會做什麼呢？**

於是他說：「現在開始療癒程序。因為你已經擺

脫了舊有記憶帶來的痛苦——你的細胞現在已經準

備好創造新的記憶了。現在你必須學會愛自己。」

「這點我無法為你做，」他說。「你得自己做。

你必須給你自己愛——你的細胞的記憶一定要用愛

填滿。你只需要做這件事。」

接著他叫我脫掉洋裝。

我全身赤裸，但這之中沒有任何情慾成分。

薩滿只是抱著我，大概抱了十到十五分鐘，非常

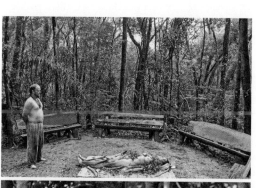

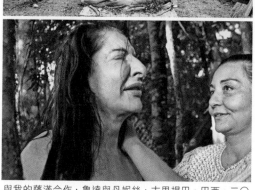

與我的薩滿合作，魯達與丹妮絲，古里提巴，巴西，二〇一三年。

安靜地呼吸著。接著他的太太——一個高大、豐腴、身穿花洋裝的女子——走進了小屋。

魯達做的是驅逐疼痛，而他的太太丹妮絲負責的是生命的喜悅。魯達告訴我，她的工作是要教我學會喜愛自己的身體，在做愛之中得到真正的歡娛。接著他就離開了小屋。

丹妮絲和我坐在泥土上，而我對她說了一切。接著他離開我時有多糟糕，有多不公平。而最後，最糟的一件事，就是他以外，我從沒想過任何人。我告訴她他離開我時有多糟糕，有多不公平。而最後，最糟的一件事，就是獨自一人老去的感覺。而我無法控制：當我再度說出這一切時，我又開始哭了。但我哭的同時，丹妮絲只是微笑著。她全身散發著幸福的光輝。

接著這個穿著花洋裝的豐腴女子一躍而起。「看看我！」她命令道。接著她將衣服脫掉，全身赤裸。「看看我有多美！」丹妮絲說。「我是個女神！」

她把她的巨乳撥到嘴前，並親吻了它，接著她又親了另一邊的乳房。她舉起她的一條腿，又舉起另一條，接著親吻了她左右腿的膝蓋。任何她親得到的身體部位她都親了。我出神地盯著她。這比心理治療還好得多，比任何一切都還要好。這是我在世界上見過最他媽的美麗的人類。而就在那一刻，我所有的憂愁都消逝了。

丹妮絲也是一個神諭。某天她坐在地上，面前擺了一個裝滿石頭和貝殼的盤子。我看著盤子時，她閉起了雙眼並告訴我一些事。「你知道，你並非來自這個星球。」她說。「你的基因是屬於銀河的。你來自非常遙遠的一個銀河，背負任務來到了地球。」

我全神貫注地聽她說著。我問她我的任務是什麼。她沉默了一會。

然後她說：「你的任務是幫助人類超越苦痛。」

364

我啞口無言。

離開前一天，魯達在森林裡生了一叢大火。他叫我脫掉衣服，趴在地上面向營火，並用我全身所有的力量對著營火咆哮。我這麼做了好長一段時間，然後我全身都充滿了能量。我身體的每一個分子都填滿了力量。當我完成以後，我覺得自己什麼都做得到，而且可以克服所有障礙。我自由了。

之後不久，我得到了一個吻。就在我確信自己再也不會體驗到身體因為被愛佔據而有電流竄過全身的感覺的那刻。就在那刻我知道自己錯了。

∫

二〇一二年，米蘭當代藝術展覽館（Padiglione di Arte Contemporanea, PAC Milan）──這是一個米蘭市展示當代藝術的巨大空間，邀請我創造一場秀，主題隨我挑。這個邀請來得時間點很有趣：我正籌劃創造一系列新作品，並初次向大眾介紹阿布拉莫維奇方法。新作品當中我想要用水晶創造更多的短暫物件，而我在聖保羅的藝廊經理露西安娜・布理托（Luciana Brito）則幫助我募集前往巴西水晶礦坑旅程的資金。

而同時，我也會到巴西探索具有能量的地方，找出邏輯無法解釋但卻具有特定能量的人，該筆資金也會運用在這方面。

我們決定請巴西的攝影團隊記錄這趟旅程，而我在露西安娜的藝廊認識的寶拉・蓋西亞（Paula Garcia），（她是一名才華洋溢的巴西行為藝術家），自願研究我應該要造訪的地方和人，並列出了一套行程。之後，這趟旅程的影像紀錄會變成一部電影，叫作《瑪莉娜：巴西幻之旅》（*The Space In Between:*

Marina Abramović and Brazil）。

我和我的團隊抵達了聖保羅——塞吉、行為藝術家既編舞家琳賽‧佩辛格（Lynsey Peisinger）、馬可‧安奈利，以及來自巴黎的年輕埃及裔藝術家尤瑟夫‧納比爾（Youssef Nabil）——並與由馬可‧迪費歐（Marco de Fiol）領軍的當地攝影團隊碰面，我一見面就立刻喜歡上他了。我們的第一站是阿巴迪亞尼亞（Abadiânia），我們希望能在那裡與世界知名的靈療師上帝的約翰（John of God）見面。

阿巴迪亞尼亞是個非常奇特的地方：一個只有三條街的小村莊，所有人都穿得一身白。村落的中心就是卡薩上帝（God Casa）的約翰。來自社會各個不同地位的人——你會看到從德州來的富婆，也有貧窮的哥倫比亞家庭——從世界各地來到這裡尋求靈療師的幫助。

拍攝上帝的約翰需要他的同意，而他告訴我們的製作人潔絲敏（Jasmin）和米農‧品托（Minom Pinto），他必須詢問聖靈之後才能給我們答案。我們等待聖靈說同意與否等了整整十天。接著某天上午我聽說聖靈覺得我沒問題，然後我們就開始拍攝了。

上帝的約翰施展了兩種手術，靈的與肢體的。前者，他派靈體進入你的夢中治療你。而肢體的手術上，在沒有施打任何麻醉劑的前提下，他將刀子切入身體——眼睛、胸部、腹部——流了很多血，但並不會痛。

我們拍了好幾場這樣的手術。上帝的約翰完全不收費，而他治癒的案例之中有些就像奇蹟一樣。

我們離開了阿巴迪亞尼亞，沿路持續拍攝。到了雷孔卡沃巴亞諾（Recôncavo Baiano）的上卡蘇厄拉（Cachoeira），我見了一位高齡一百零八歲但卻活力充沛的女人。我問她，生命中最重要的是什麼？「如何進入，以及如何離開，」她說。「並且要有愛你的朋友與家人。」

我經常待在雨林之中，在瀑布、在奔流的河川，以及宏偉的岩層旁。馬可為我拍下了一些美妙的照片：

上：與寶拉・蓋西亞與琳賽・佩辛格，紐約，二〇一四年。
下：瀑布，取自《能量之地》，巴西，二〇一三年。

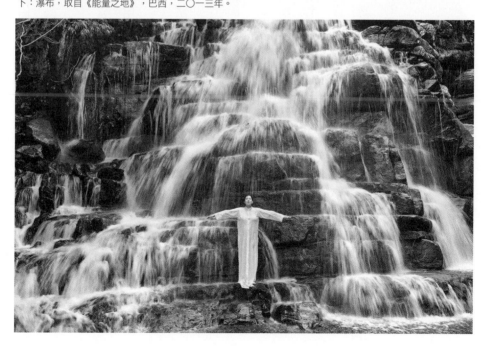

我們把這系列稱作《能量之地》（Places of Power）。我們去了聯邦區的曙光谷（Vale do Amanhecer），在那裡接觸了可以透過禱告和儀式進行一種複雜宗教融合的靈媒；我也參加了在查帕達・迪亞曼蒂那（Chapada Diamantina）的死藤水儀式。

其他人都回家以後，寶拉和我與攝影團隊去了礦坑，我在那裡買了要用在我的短暫物件裡的大型水晶。

目前我已經開發了兩種物件——給人類用的以及非人類用的。岡崎市美術博物館的兩張銅椅，一張可以供人坐的和另一張五十呎高的，就是這種概念的早期例子。我對於短暫物件的概念是要將看不見的變成看得見。當我推出了給人類和非人類用的椅子時，我全心希望坐在椅子上的人能夠看見他或她自身的靈魂。

為了PAC米蘭二○一二年三月的展覽，我創造了三種類型的短暫物件，分別可以坐著、站著與躺著使用。這是我第一次使用阿布拉莫維奇方法來替大眾參與展覽而做準備。我邀請琳賽・佩辛格與舞者暨編舞家蕾貝卡・戴維斯（Rebecca Davis）協助我。我們每兩個小時會帶二十五名參與者。一進到展場，參與者必須將他們所有隨身物品放進置物櫃，包括手機、手錶和電腦，他們必須穿上實驗室白袍並戴上防噪耳機。（這是我們第一次使用置物櫃，後來發現是方法的重要成分之一）。

接著，琳賽、蕾貝卡與我會帶領這群參與者進行暖身運動，藉由伸展肢體並按摩眼睛、耳朵和嘴巴來喚醒他們的感知，然後讓他們在每個物件上面坐、站、躺三十分鐘。於是參與者變成了演出者，而剩下的觀眾透過望遠鏡觀察，可以準確記錄下對參與者最細膩的觀察：臉部表情、兩個小時之間他們皮膚的質地。漸漸地，我越來越將自己從作品中去除。

觀眾同時參與並見證我們一同創造的行為藝術。

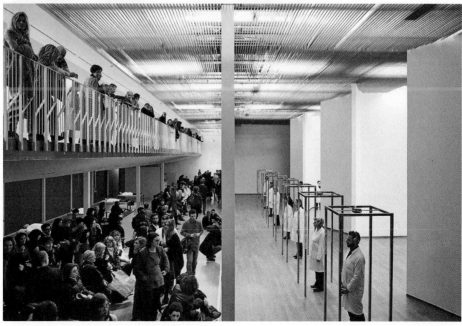

上、下：在 PAC 米蘭使用阿布
拉莫維奇方法，二〇一二年。

二○一三年初春的一天，我辦公室的電話響起，而朱利安諾接了起來。我看到他臉上浮現的驚訝。「是

女神卡卡，」他用唇語對我說。

他們從未見過面，但因為他們都是義大利裔，對話大概持續了半個小時，其中有很多尖叫聲和笑聲。朱利安諾掛斷電話後，他向我報告說她熱愛我的作品，希望能夠盡快參與我的工作坊。她想要我當她的老師。

我知道自從她來看過 MoMA 的秀之後，她就成了我的粉絲。我們決定先在我的公寓吃午餐，只有我們兩人，還有朱利安諾負責下廚。卡卡獨自來到我的家門口，看上去一點明星架子都沒有。當她擁抱我時，她眼眶泛著淚水。

朱利安諾做了很棒的一餐，而她幾乎什麼都沒碰。我們聊了聊她的生活，還有她覺得需要參與工作坊的原因。「我很年輕，我有三個想要學習的老師，」她告訴我。「巴布‧威爾森、傑夫‧昆恩斯（Jeff Koons）還有你。」

我們決定在我郊外的房子進行為期四天的工作坊，而我們也訂下了時間和日期。卡卡自願提出拍攝工作坊的提議，短片可以用在我為學院計畫的 Kickstarter 群眾募資活動上。我想要聘請見識卓越的建築師暨作家雷姆‧庫哈斯（Rem Koolhaas）來為我在哈德遜的房子進行改造設計，而這項計畫會花上超過美金五十萬元。任何幫忙我都用得上。

為了工作坊做準備，我去沃爾瑪（Walmart）超市買了一件護士服──白褲和白衣，質料很好的棉布──花了美金十四點九九元。接著我去了約翰‧迪爾（John Deere）的拖拉機店，花了美金二十九點九九元買一件連身褲裝。我也買了一罐有機的杏仁油、一大塊無香肥皂，還有一把木梳子。我在星星屋裡撥給她的那個房間擺出這些物品，並與寶拉一起等待女神卡卡的到來。

370

女神卡卡練習阿布拉莫維奇方法，紐約，二〇一三年。

在我們約定的那天，她在早上六點準時出現，一臉正經的樣子。沒有化妝，沒戴假髮。她直接進到她的房間，並且將她的手機和電腦都擺到一旁，穿上連身衣下樓，並且說：「我們開始吧。」

攝影師泰瑞‧理查森（Terry Richardson）的兩人團隊開始拍攝時，我告訴卡卡最基本的規則：接下來的四天不會有任何食物，也不能交談。她只能喝水。而她會盡她所能執行我指派給她的那些練習。

她的表現非常好，完成了我指派的每一項練習，由始（三小時的慢動作行走）至終（蒙上眼罩，在樹林裡找出回家的路）都全然精準認真對待。連續四天不開口說話、不吃飯、不用電腦對她來說根本不成問題。

最後一項練習讓我有點擔心。不只是因為她必須蒙著眼，也因為森林裡都是刺、毒藤蔓，以及帶有萊姆病病毒的昆蟲。而她不只找到了回來的路，而且，在練習的途中，就在灌木叢裡，她脫光了全身衣服，並赤裸地走完回頭路。

後來，當卡卡獲得邁阿密青年藝術家基金會（YoungArts Foundation）的獎項時，她說和我的工作坊是她參與過最棒的復原修鍊。

經過和女神卡卡的工作坊後，由西恩納‧奧莉塔麗歐（Siena Oristaglio）領頭，新組成的MAI辦公團隊全心投入在我們的Kickstarter活動上。當時Kickstarter也才剛開始不久，這對我、對全世界而言都是一件新鮮事。我記得在《時代》雜誌上讀到了它的起源：三名年輕的創辦人想要為生病的朋友籌得一筆救濟金，但他們一點錢都沒有。他們想要籌到美金一千元，當他們把請求公開到網路上時，幾個小時內，他們就籌得了美金五千元。

這對我來說太神奇了。我意識到，一切都在於將真誠展現給他人，而且意圖要清晰。所以我決定要拍一支Kickstarter影片，告訴大眾我需要資金成立MAI，我邀請了兩位巴西薩滿，魯達與丹妮絲到我郊外的房子，並詢問他們的建議。

他們告訴我，我所能做的就是將自己隔離在我河邊的小屋六天，只看著河流，不吃、不開口、不閱讀或寫作。他們說他們每天都會從我家帶水來給我喝。

完全沉默地坐著，並看著河流六天以後，我出了小屋，一次就成功完成了影片拍攝。訊息直接而明確。

我請求Kickstarter幫助我募資，以支付雷姆‧庫哈斯與重松象平與他們在紐約的事務所——都會建築事務所（Office for Metropolitan Architecture, OMA），請他們規劃我五年前在哈德遜購買的，並且要捐給非營利組織MAI的一棟建物。

我說最初在二○○八年購買這棟建築時，我本來是要找個地方存放我的短暫物件，因為這些東西放在紐約市的耗資龐大。在哈德遜，就離我郊區的房子不遠處，我找到了那一棟非常老舊的，建於一九二九

年的劇院建築，看起來是個理想的選擇。而哈德遜本身距離曼哈頓也只要兩小時車程，距離迪亞：比肯（Dia:Beacon）藝廊、麻省現代藝術博物館（MassMoca）、巴德學院（Bard College）、康乃爾大學（Cornell）、還有威廉斯大學（Williams College）都很近。

當我看到了這棟老舊棄置建物的室內，突然意識到我不想只拿它來存放東西。我反而浮現了一個願景，這裡可以成為長時延與非物質藝術的中心。我心中唯一想要合作的建築師只有雷姆和象平。庫哈斯不只是一名偉大的建築師，還同時是作家和哲學家。在他知名著作之一《狂譫紐約》（Delirious New York）當中，他寫道：「這座城市是一台沒有出口、令人上癮的機器。」

雷姆和象平對於創造特定空間都感到興趣，一個極簡、樸素，可供長時延藝術作品表演與大眾認識何為行為藝術所用的空間。當參觀者進到MAI，他們要做的第一件事就是簽下合約，承諾他們會在這裡待上六個小時，不提前離開干擾任何活動進行。這是個很簡單的交易：參觀者貢獻他們的時間，MAI提供經歷。

我們的Kickstarter募資活動開跑了。

進行的方式是你可以設定一段時間來籌募你所需的資金，最多三十天。大眾可以貢獻美金一元到一萬元，作為回報，你必須給他們獎賞。我決定，我們活動的獎賞應該要是比一般禮物價值更高的非物質獎賞。

例如，若捐獻美金一千元或以上，捐款人可以透過Skype看著我的雙眼一小時。若是捐款五千元或以上，我會透過網路攝影機替你進行任何形式的工作坊。或者，你可以選擇和我在我紐約的房子裡共度電影之夜，觀賞我最喜愛的電影之一，並在看完之後和我一起吃冰淇淋或喝咖啡討論劇情。

最大的獎賞，要是捐助一萬元或以上，就是完全沒有獎賞，而且名字完全不會被提及。

我們把目標定在六十萬：Kickstarter 的規則是，要是在三十天內籌得少於目標金額——就算是五十九萬九千——我們都得全數歸還。但要是我們募得更多，我們就能保留所有募款。最後我們募到了六十二萬——一大部分原因是因為女神卡卡把她進行工作坊的影片放上網路。她在社群媒體上面的四千五百萬名粉絲密切關注。當然大家最先注目到的是她的裸照。但關注她的年輕人對她接受練習的詭譎之美更有興趣。

行為藝術是什麼？他們想著。這個叫作阿布拉莫維奇的奇怪女人說的學院又是什麼？

影片吸引了上千名年輕人到我們的臉書頁面，同一群年輕人也因此被吸引來參觀我的博物館活動。這和絕不可能參觀博物館的是同一群孩子。我非常感謝女神卡卡將他們帶進了我的作品裡。

我們每天都和一群新的大眾接觸並尋求支持。整個活動下來，我們創造了好些線上活動、影片，還有內容來幫助提升矚目，例如，女神卡卡在練習方法、皮品‧巴爾（Pippin Barr）創建的數位學院、我在紅迪網（Reddit）上面「問者不拒」（Ask Me Anything）的欄目接受提問。隨著這些消息發布，我們向媒體詢問會對此感到興趣的其他團體，請他們幫忙推廣。我們將這些努力推到我們的社群網站平台：臉書、推特、Instagram 和 Tumblr。

同時，我的團隊寫信給我的聯絡人，尋求他們的個別支助，不論是透過捐款或是幫忙推廣消息的方式。

我們遭遇到許多失望——有些我認為會大額捐款的人只捐了一點點。反之，許多我根本不認識的人——從波蘭、紐西蘭、希臘、土耳其、中國、挪威，還有許多不同地方——卻給予良多。這一切都好刺激。對我來說，Kickstarter 是個溫度計，用來測試人們對於為非物質藝術創造一間學院具有多少熱誠，而最後，共有四千六百人願意為這個目標貢獻金錢。而我也決定一一犒賞這些人。

我有一年的時間來實踐我的獎賞，而這一年來，我非常非常努力地去實踐。一天內，我在倫敦蛇形藝

上：瑪莉娜阿布拉莫奇學院，數位上
色示意圖，二〇一二年。
中：我最後一場演說《共同點》（*Terra
Comunal*）的觀眾，SESC劇院，聖保羅，
二〇一五年。
下：《如一》（*As One*）（行為藝術，
七分鐘），雅典，二〇一六年。

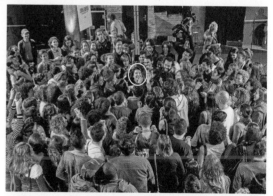

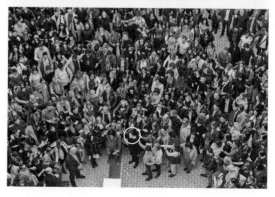

廊外擁抱了好幾百人，另一天，又在Kickstarter布魯克林的總部抱了好幾百人。

接著，當設計圖完成而我們也付了費用之後，我們發現建造學院得再花上美金三千一百萬元。這是個大問題。其一，我的作品所得並不高，而我很快也發現有錢人對於投資非物質藝術並沒有太大熱誠。二○一四年五月，MAI收到了來自理查・布蘭森（Richard Branson）與慈善機構「點燃改變」（Ignite Change）的邀請，到布蘭森在加勒比海的度假地內克島（Necker Island）上的一間學院演講。西恩納陪同我前往，而我們遇見了一群組成非常多元的人。最迷人的就是布蘭森、TED的策展人克里斯・安德森（Chris Anderson）和他的妻子賈克琳・諾佛葛瑞茲（Jacqueline Novogratz）。我的演講獲得熱烈迴響。其中，我說我有兩個願望：希望理查・布蘭森給我一張搭乘維珍銀河號通往外太空的單程車票，希望克里斯・安德森讓我參加TED演講。理查並沒有對太空之旅說些什麼，但克里斯過來告訴我，我可以在二○一五年參與TED演講，那年的主題是冒險。他認為我非常適合發表演說。

內克島之旅非常刺激，但我們沒有得到任何說要贊助學院的提議。我開始和億萬富翁共進午餐。我會帶著庫哈斯美麗的設計圖，極盡九牛二虎之力說服他們，但卻一直沒有成果。過沒多久我就累了，而且還很沮喪。

後來我遇見了薩諾斯・阿格魯布羅斯（Thanos Argyropoulos）。他在雅典的歐納西斯文化中心（Onassis Cultural Center），聽了關於我烏托邦一般的學院計畫演講以後，便非常熱中地想要幫助我。薩諾斯畢業於英國倫敦政經學院（London School of Economics），非常了解投資與理財，這對我和塞吉來說都是非常陌生的領域。我們非常歡迎他加入我們的團隊。

薩諾斯開始檢視數字，三小時內他就發現，要是我繼續以現在的速度把錢投注在設立學院上──我把

所有作品的盈利都貢獻給ＭＡＩ，我有五個員工負責Kickstarter，應付媒體和社群媒體、節目與開發——

我三個月以內就會破產。情勢危急。

同時間我們在哈德遜那棟房子發現了石綿。若日後要使用該建築，必須先全面清除石綿，而這會再花上美金七十萬。我們根本沒有那筆錢。薩諾斯建議我們先不使用房子，並找尋其他方案。

我感覺肩上的巨石被移開了。而就這樣，我的學院的整體概念成形了：何不（我們想）讓ＭＡＩ **本身**就是無形的——而且是遊牧式的呢？突然間我們有了新的座右銘：「別來找我們——我們會去找你」（Don't come to us--we'll come to you.）各種機構都可以聯絡我們，並支付我們去到該機構的費用。一瞬之間，我們所有的財政模型都改變了：開支消失了；帳上的紅字開始變成黑字。

我們研發了一項將阿布拉莫維奇方法帶到全世界的文化機構的計畫，同時也要策劃並安排本地與國際行為藝術家的時延藝術作品。為反映專注的焦點轉移，我們寫下了新的使命宣言：「ＭＡＩ探索、支持，並呈現行為藝術。ＭＡＩ鼓勵藝術、科學、人

與薩諾斯·阿格魯布羅斯於《七種死亡》（*Seven Deaths*）現場，二〇一六年。

文領域間的協作。MAI將作為瑪莉娜‧阿布拉莫維奇的遺產。」

我終於成立了我的學院，而我將它獻給：**全人類**。

§

二〇一三年夏天，正當我和尚在奧斯陸準備一場我的作品秀時，收藏家克里斯欽‧雷因斯（Christian Ringnes）請我幫他創造一件雕塑作品，作為他在市內贊助的新式大型雕塑公園展示之一。我告訴他我不喜歡公園裡的雕塑——我認為自然不需任何藝術裝飾，自然本身就是完美的。但我還是想要到場看看公園會不會給我一些新啟發。當尚、克里斯欽和我，以及我在奧斯陸的藝廊經理葛拉斯彼（Gillespie）和金‧布萊德斯特普（Kim Brandstrup）在公園裡散步時，我們走到了一座小山丘。克里斯欽說，我們相信愛德華‧孟克（Edvard Munch）就是從這個位置畫出了《吶喊》（The Scream）。當他說出這句話時，我立刻就想到了一件事。

那天稍早，我們去參觀了孟克博物館，我看到兩個人站在《吶喊》前面張著嘴自拍。但——畢竟那是在博物館裡——並沒有人真的在吶喊。現在我告訴克里斯欽我的主意：測量《吶喊》的畫框，並用鐵如實重製，將它放在公園的那個位置——那裡叫作艾克堡丘（Ekeberg Hill）——奧斯陸所有市民都可以用新的方式來體驗《吶喊》，可以站在空畫框前面，並對著面前一片空曠吶喊。

那天的奧斯陸又陰又雨。我邀請了一小群人和我一同吶喊，試試感覺如何。我們放聲吼叫之後，我開始去實踐這個想法。空的鐵畫框被架在山丘之上，而我拍了一支影片，也叫作《吶喊》，作品受孟克啟發，

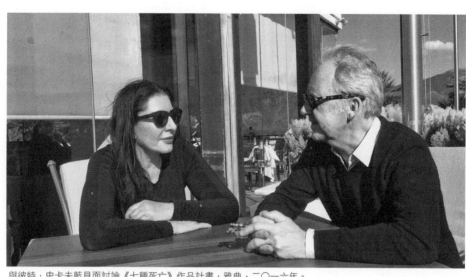

與彼特・史卡夫藍見面討論《七種死亡》作品計畫，雅典，二〇一六年。

也向孟克致敬。一個月之內，琳賽・佩辛格和我拍攝了兩百七十個人向著空畫框吶喊的影片。

在他們吶喊之前，琳賽要先替他們做好準備，在公園裡進行肢體運動和呼吸練習。挪威人可以十分堅忍克己：他們不會輕易流露情緒。有些人承認一輩子從沒放聲喊叫過。但琳賽帶他們練習以後，當他們站在畫框前，就像是情感火山爆發一樣。拍攝期間警方來了很多次，因為吶喊的回音穿透到了市內，害得人們以為有強暴案而報警。

空畫框仍留在公園內讓表演得以延續。

拍攝的最後一天，我們完成工作以後，克里斯欽邀請我們到他的船上共進晚餐，共賞峽灣的日落。那是個美麗的八月未傍晚──天空是一片鮮艷的橘紅。斯堪地那維亞的秋天氣氛已開始蔓延。

克里斯欽邀請了五名他想讓我認識的朋友：其中一名高䠷、氣度不凡的男人叫作彼特・史卡夫藍（Petter Skavlan）。當我問他從事什麼行業時，他說他為歐洲和好萊塢電影寫劇本。前一年，他所編劇的《康提基號：偉大航程》（Kon-Tiki），曾獲奧斯卡提名最佳外語片。

突然間我想起了放在心裡好幾年的一件事，在塞拉佩拉達的殘酷金礦想到的主意，《死亡的方式》。

那是一個非常強烈的概念，我想……我從未真的放下這個概念。我興致勃勃地告訴彼特我的想法，將七個歌劇女主角的死亡場景（當然，都是由瑪麗亞‧卡拉絲所唱）與真實的死亡鏡頭穿插。彼特的思路就像剃刀一般銳利，他一下就懂了。而他說：「你何不弄得簡單一些？就從七部歌劇的死亡之中編出劇本就行了。」

那次以後我們開始討論怎麼落實這個計畫。卡拉絲啟發了我。那時候我已經讀過她的所有自傳，也看過了所有她在電影裡的出色表演。我對她產生強烈的認同感。她也是射手座，像我一樣；她也有個糟糕的母親，像我一樣。我們的體態也有著相似度。而雖然我挨過了心碎，但她卻因心碎而死。多數歌劇裡，結局都是女主角因愛而死。而彼特就像我一樣知道這些歌劇之死：《卡門》，比首刺死、《托斯卡》，跳樓死、《奧賽羅》，勒斃、《諾瑪》，燒死、《阿依達》，窒息死、《蝴蝶夫人》，切腹死、《茶花女》，肺癆死。就在船上，我們想像著這件作品：攝影機拍攝我站著，沒有任何化妝，站在白色螢幕前，用十句以內的句子敘述每齣歌劇。每一段描述結束後，播放我重演歌劇中死亡的場景。在卡拉絲心中，舞台上殺死她的男人都會是亞里斯多德‧歐納西斯 2；在我心中，唯一能夠在七個場景中扮演殺死我的人只有威廉‧達佛。

我想像了七個影片裝置，一種死亡一個，而七個影片被依序播放。此外，彼特建議也為《七種死亡》拍攝主題紀錄片，叫作《體驗七種死亡》（Living Seven Deaths），依時程記錄《七種死亡》的創造過程，並加上這件作品和瑪麗亞‧卡拉絲的人生有何相關的故事。卡拉絲的美妙嗓音會貫穿每個死亡場景。

此後我們就努力去實踐這兩件巨作。我的理想中，會有七位不同的導演來拍攝影片，而里卡托‧提西會設計所有戲服。這會是個漫長過程，而最近我寫下了一段我希望不會是預言的話：**拍一部長度會大於你**

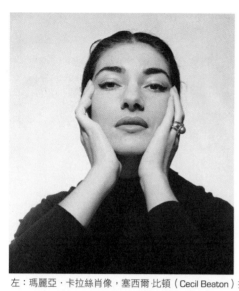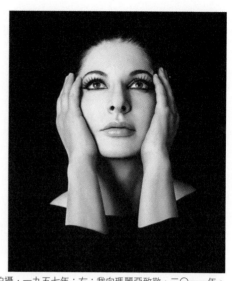

左：瑪麗亞‧卡拉絲肖像，塞西爾‧比頓（Cecil Beaton）拍攝，一九五七年；右：我向瑪麗亞致敬，二〇一一年。

所剩可活之日的電影。

∫

同一期間，我正考慮將我的新展覽搬上蛇形藝廊，我在前一年獲得邀請。展覽的整體概念是我未問世的作品，是我近年不為大眾所知的創作；策展人茱莉亞‧佩頓—瓊斯（Julia Peyton-Jones）與漢斯—烏爾里希‧奧布李斯特都對這個想法非常興奮，但我想要做出規模更大的。於是我又回去詢問我的薩滿，做好身心準備。

某天一大早，在巴西叢林之中，我決定要到美麗的瀑布之中游泳。游完我坐在石頭邊上讓日陽曬乾我——突然間，我腦海出現了一個非常明確的想法——比在米蘭PAC還要更極端——美術館應該完全清空。觀眾會進到美術館，而我會輕柔地握住他們的手，將他們引領到一面牆，讓他們看著眼前的一片空白。觀眾會代替我成為表演的主體。

抵達展覽時，觀眾會真的、也是譬喻性地將所有包

袂都放在置物櫃裡，包包、外套、電子用品、手表、相機、電話。展覽將會沒有規則，沒有公式——只有藝術家、觀眾，還有在空白空間之中的幾個簡單道具。這是我想到能夠體現非物質藝術的最佳方式。

我本人會從上午十點到下午六點出現在美術館裡，一週六天。計畫是展覽將持續六十四天，所以我總共會在那裡待上五百一十二個小時。而《五一二小時》（512 Hours）就成了展覽的名稱。

我知道這場非常耗力的作品會需要一個協作者，而這次我一樣認為最好的協作者會是琳賽‧佩辛格。過去三年以來琳賽和我都密切合作，作品包括《瑪莉娜‧阿布拉莫維奇的生與死》，還有米蘭PAC的展覽和《吶喊》。如今她已經相當熟悉阿布拉莫維奇方法，而她也在其中注入了許多她自己的想法。我知道琳賽是我所能找到完全信任，並延續我的遺產的人選。她本身也為新展覽挑選並訓練了八十四名協助者。

《五一二小時》在二〇一四年六月十一日開展，而準備工作實在是徹頭徹尾的累人。最開始，我們請參與者戴上防噪耳機；任何溝通都必須是非言語形式的。琳賽與協助者負責處理大眾可能發散出的能量，是一件複雜而艱難的任務。他們會帶領參觀者到美術館裡的不同空間，在裡頭進行各種訓練：純粹盯著牆、數米粒和豆子、慢動作行走、閉起雙眼躺在小床上、站在平台上。

琳賽和我在展覽期間都寫下日誌，我們彼此會記錄下其中一場，並在當天結束後將內容發布到社群媒體。對我來說，最強大的體驗就是看著大眾站在平台上。那只是一個簡單的木製平台，距離地面五吋高。

但當一個人和其他許多人一同站上去時，一切都改變了，他們自身和周圍都產生了變化。

展覽吸引了各大不同群組的人參觀，社經地位、種族、信仰都不同。許多都是基本上不會進入美術館的人，但他們為了這個體驗而來：你會看到科幻小說作家站在一名孟加拉主婦旁邊、有著好多小孩的一大家子站在英國農夫旁邊、再旁邊還有一名藝術批評家——全都靜止不動地站著，雙眼閉合，全然靜默。這

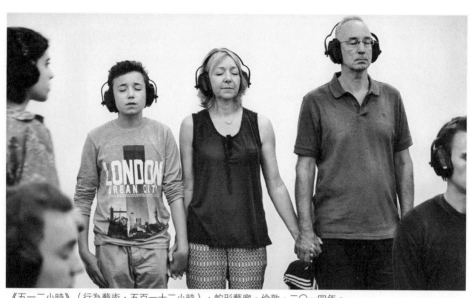

《五一二小時》（行為藝術，五百一十二小時），蛇形藝廊，倫敦，二〇一四年。

種時刻總會出現一些讓我一切努力的東西，我的整個職業生涯都有了價值。在《五一二小時》之中，我找到了行為藝術具有轉化能量的證據。我也理解將自己的經驗傳承給別人的時候到了——而要做到這點，唯一的方法就是讓其他人也親身體驗這一切。

展覽期間，我看到許多人經歷了各種體驗，但其中一個特別突出：一名十二歲的男孩，他每天下課後都會閉起雙眼站在平台上，站好長一段時間——他對展覽的其他東西都沒興趣。他的名字是奧斯卡（Oscar）。當我問他是什麼吸引他來做這個練習，他說：「我在學校表現不太好，但當我站在這個平台上，然後再回家閉著眼睛站在我房裡，一切都沒事了。」

以下是展覽中一些影像日誌的逐字稿：

第一天：我叫他們閉上雙眼並放慢呼吸。我告訴他們當雙眼閉上時，他們會看到、感覺到、體驗到、聽到更多。我也告訴他們去接觸祥和的感覺，去感受其他人和他們本身的能量。閉上雙眼站在平

台上並感受這個環境。

第八天：我今天注意到最重要的事就是，只有在靜止的狀態下我們才能感受到動作。

第十六天：這是目前為止最糟糕的一天。能量非常片面破碎。沒有中心可言。每當我營造出一個能量空間，沒過幾分鐘它就消失了。那是無窮無盡的工作──就像紙牌屋一樣，我們什麼都蓋不起來。

第三十二天：半途。起初這只是一個想法。當想法變成現實，我們就有了更多經驗。這讓我們能夠看清楚。觀眾站在觀察者的位置，同時也是參與者，然後又是觀察者。他們在一天中輪替這些角色。這和其他展覽都完全不同。

第四十天：我相信現實與蛇形藝廊之中的生活界線是模糊的。就算我離開了現場，也不會有任何差別。我的心仍存在同樣的空間裡。所以我決定不要抵抗。我、觀眾、作品之間沒有任何分別。

最後一天（第六十四天）：這是一場重要的旅程。我知道作品現在要結束了，但這也是一個重大而不同的起點。這是人性、謙虛、集合的組成。這很簡單。或許大家一起，我們就能改變意

384

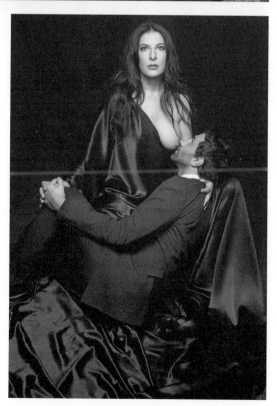

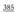

上：《郭德堡》宣傳照片，與鋼琴家伊格爾·
列維特，紐約，二〇一五年。
下：《合約》（The Contract）與里卡托·
提西，黑白相片，二〇一一年。

識並轉化世界。而不論在哪，我們都可以開始這麼做。

∫

《五一二小時》開啟了忙碌的一年。蛇形藝廊的活動結束後，我在倫敦里森畫廊有另外一場展覽——《白色空間》（White Space）。展覽的構成是一個身歷其境的音效環境，與我一九七二年的作品名稱相同，也設置了我早期的數項作品，有些從未對外展示過。我在倫敦時，艾力克斯‧普茲邀我一同晚餐，他說有個特別的人想讓我見見：二十七歲的俄德混血鋼琴家伊格爾‧列維特（Igor Levit）。他說確實很特別——不只琴藝精湛，還很有生命力（很會說猶太笑話）。那是個很棒的夜晚，笑聲綿延，但艾力克斯同時也請我為觀眾設計一套方法，讓他們聆聽古典樂之中難度最高的——也是伊格爾的拿手曲目——《郭德堡變奏曲》（Goldberg Variations）。用全新的方式呈現古典樂給當代觀眾，這個挑戰立刻就引起了我的興趣——我認為古典樂是非物質藝術的極致。

接下來的幾個月又刺激又累人。我開始為巴西的文化組織SESC準備一個結合作品回顧和MAI的展覽。琳賽、寶拉‧蓋西亞和我一同到了聖保羅挑選當地藝術家，並為他們指導一件新的長時延藝術作品。我帶他們到了巴西鄉間，並執行了《清理房子》的工作坊，幫助他們準備為期兩個月的時延行為藝術與展覽。最後，十八名巴西行為藝術家創造了多件精采的作品。這對他們來說是一大成就，也是MAI的一大步，因為這是我們第一次籌劃、並共同創造出這等規模的作品。展覽的名稱叫作《共同點》（Terra Comunal），以我在巴西的各種能量之地體驗命名，瀑布旁、樹木、河流、昆蟲、植物，以及有著特別能量

386

的人們。作品的主軸是時間和空間、新的互動形式，以及創造出社群感。

回顧暨籌劃新展覽耗時一年多，預計於三月中開幕，在這結束之後，我飛到溫哥華發表我的ＴＥＤ演講，「由信任、脆弱與連結創造出的藝術」（An art made of trust, vulnerability, and connection）。我分享了我作品的發展，還有將大眾帶入作品中是如何開啟了一條探索人類意識的新通道。演講所帶來的回響還有線上反應都讓我十分驚訝：至今我們已經有超過一百萬次的點閱率。

但，經過這些旅行和工作之後，我真的招架不住了。

接著的幾個月充滿了計畫。我為那年夏天威尼斯雙年展的《比例》（Proportio）展覽創造了一個場地限定的音效裝置，《一萬顆星星》（Ten Thousand Stars），由阿克賽・費爾伍德特（Axel Vervoordt）籌辦，其中是我的聲音數著我們銀河系當中的一萬顆星星。那花了我三十六個小時，但已經可供五月初的開幕使用。

在這同時，里卡托・提西也請我擔任紀梵希在紐約第一場秀的藝術總監──在九月十一日。要能夠為時裝秀打造出尊重九一一事件週年的莊嚴肅穆感，同時極力呈現里卡托的優雅設計，是個非常艱巨的挑戰。

我寫了一封信給他：

親愛的里卡托：

當你邀請我在時裝秀與你攜手合作時，我感到相當榮耀，但也感到責任重大。

九月十一日是美國近代歷史中最哀傷的一天。作為藝術總監，我想要創造出能夠表達敬意並

同時維持謙卑的感覺。地點選在二十六號碼頭是個重要的決定，因為那裡可以清楚看見自由塔（Freedom Tower）。使用回收材料和殘瓦搭造場景代表著建造和拆解都不會產生任何浪費。

我們所挑選的音樂則代表著六個不同的文化和宗教，具有不存歧視而能讓大眾心連心的力量。

我們共同打造的這個活動著重在原諒、包容、新生、希望，還有最重要的，愛。

愛你的，瑪莉娜

接著還有澳洲。我在六月飛往塔斯曼尼亞（Tasmania），要在荷巴特的古今藝術博物館（Museum of Old and New Art, Hobart）推出我的作品回顧暨阿布拉莫維奇方法展覽。我會出席開幕式，展覽的頭十日也會在場。緊接在那之後，琳賽和我會將十二天版本的方法帶到雪梨的約翰卡爾多（John Kaldor）基金會，在那裡利用一系列簡單的道具和練習（和我們在蛇形藝廊做的相似），會再次將大眾作為展覽主體。

早在三月時，在聖保羅SESC計畫期間，我開始產生心悸症狀，這會令人感到奇怪嗎？我開始恐慌，想像自己已有大腦腫瘤。我看見我自己中風痛苦的樣子，最後需要靠輪椅過活。我感覺糟透了——而從巴西飛往威尼斯雙年展時狀況更糟。接著又到塔斯曼尼亞。然後又到了雪梨。某天晚上我和朱利安諾共進晚餐，我知道我必須去看醫生。他量了我的血壓：低壓二一一，高壓二一六——已經是心臟病的等級。

醫生開的處方可以幫我降低血壓，但我卻覺得更不舒服。我的腳踝和身體其他部位都嚴重水腫。眼前還有紀梵希的時裝秀和伊格爾在公園大道軍械庫的《郭德堡變奏曲》。還要隔好一陣子我才能好好休息。

我不知怎地挺過了這一切，就算是在最忙碌的時候。我的團隊和我為紀梵希秀瘋狂工作，而我們的

努力也值回票價。九月十一號那天是個柔和、溫暖、無雲的夜晚，非常完美。為符合這個莊嚴的場合，二十六號碼頭以工業風的外棚、木箱，以及未加工的長凳簡易裝飾。當觀眾湧入現場，空氣中充滿了藏語誦經的聲音，而外棚之上的表演者莊嚴慢速地移動：一個揮動著樹枝、一個用手接著水龍頭流出的水、兩個擁抱著、一個爬著階梯。半個小時後一聲鐘響，穿著里卡托美妙、優雅設計的模特兒開始走秀，搭配來自世界不同文化的背景音樂：猶太與穆斯林聖歌、巴爾幹傳統喉音演唱，以及由斯維特拉娜·斯帕吉克（Svetlana Spajić）演唱、歌劇版本的〈聖母頌〉（Ave Maria）。

緊接著我就繼續發展《郭德堡》的概念，並延攬了傑出的燈光導演烏爾斯·雪納彭（Urs Schoenebaum）。觀眾將他們的手錶、手機和電腦放進置物櫃之後，會進入半暗的軍火庫，接過防噪耳機，並在草地躺椅上坐下。一聲鐘響後，觀眾要戴上耳機並放鬆。接下來的三十分鐘，隨著整個空間的燈光全暗（只有在側牆上面流瀉出一條水平的白色光線），載著伊格爾和一台大鋼琴的移動式平台宏偉而緩慢地出現，在全然的寂靜之中，平台會從軍火庫後方沿著軌道移動至前方靠近觀眾。當平台抵達正面，它會停下來——另一聲鐘響之後，觀眾會拿下他們的耳機，而伊格爾會開始演奏《郭德堡變奏曲》（鋼琴的鍵盤上會以一絲光線照明，讓伊格爾和觀眾都能看到他的手）。樂曲演奏的八十二分鐘期間，平台會緩慢無聲地迴轉，在曲終時完整繞完一圈。

一切都達到完美。而在後台的我全身都起了疹子。終於，在《郭德堡》結束後，我打給琳達醫生，她建議我去找心臟移植專家羅哈·戈帕蘭（Radha Gopalan）醫師，同時他也熟悉另類療法。來自斯里蘭卡的羅哈相信結合東西藥學的傳統：他研究針灸與其他形式的自然療法。他建議，我第一件事就是把我所有的藥都丟了，並且重新開始。

戈帕蘭醫師的第二個建議是讓我去印度南部一間阿育吠陀治療中心——卡拉利‧庫維拉空（Kalari Kovilakom），在那裡待一個月。我過去也嘗試過阿育吠陀，但自從《藝術家在現場》之後就再也沒有過了，而這是我所去過最極端的地方——一個介於寺院、療養院、還有低度安全管理監獄的地方。入口的一個指示寫道：「請從此離開你的世界。」

三十天以來，我幾乎沒有開口說話。我沒有打開行李箱——每天中心會給我三套剛洗好的睡衣。三十天來我喝酥油並打坐冥想，每天接受好幾個小時的密集按摩。我沒看一眼電腦或手機。電子郵件已經是過去的事了。三十天後，我痊癒了。

這次經歷之後我無法直接回歸文明世界：我如今已經全然放鬆的身體，還沒做好面對這種轉變的準備。於是我到了印度洋的一處海灘度假區，一個充滿幸福家庭的地方，一個我什麼人都不認識、而且可以沉浸在獨處的喜樂之中的地方。某天下午我沿著無人的沙灘散步，決定讓自己接受海浪的浸淫。

我脫掉了身上的衣服並步入水中。海浪是如此巨大，水是一片碧藍色，被陽光照得閃閃發亮，海洋是如此龐大無垠。有時我只是需要感受生命，用我每一個張開的毛孔去感受。當我從水中走出來以後，我感到全身充滿了力量，覺得自己閃耀著光輝。接著我又穿上衣服並走進海灘上方的森林。隨著我步入森林深處，海浪的聲音漸漸消失，突然間我可以感受到我周遭的所有存在：一切都充滿生命。

1　譯註：台灣上映片名為《凝視瑪莉娜》。

2　編註：亞里斯多德・歐納西斯（Aristotle Onassis, 1906-75），已故希臘船王、世界首富，曾與卡拉絲交往。

《手持蠟燭的藝術家肖像》（*Artist Portrait with a Candle*），取自《能量之地》系列，巴西，二〇一三年。

致謝

我無法獨自越過高牆。

首先我想對詹姆斯‧卡普蘭（James Kaplan）表達我最深的謝意。他聽我說了數不盡個小時的話，幫助我說出自己的故事。他想要了解我生命的渴求深深地感動著我。

我衷心感謝大衛‧孔恩（David Kuhn），說服我該是時候寫出回憶錄，並且在文學世界之中不厭其煩地引導我，也感謝妮可‧圖特洛（Nicole Tourtelot）。

謝謝我的出版商莫莉史登（Molly Stern），用開放的胸懷看見了我的故事的潛力。

我對我的編輯翠西亞‧博奇科夫斯基（Tricia Boczkowski）感激不盡，感謝她出色的見解、不斷地支持，還有對我斯拉夫式幽默的欣賞。

與高度專業且投入的皇冠原型出版（Crown Archetype）團隊合作是一件樂事：大衛‧德瑞克（David Drake）、佩妮‧賽門（Penny Simon）、傑西‧艾倫（Jesse Aylen）、茱莉‧瑟卜勒（Julie Cepler）、馬修‧馬丁（Matthew Martin）、克里斯托弗‧布蘭德（Christopher Brand）、伊莉莎白‧蘭德弗雷士（Elizabeth Rendfleisch）、羅伯特‧席克（Robert Siek）、凱文‧蓋西亞（Kevin Garcia）、亞倫‧布蘭克（Aaron Blank）以及韋德‧盧卡斯（Wade Lucas）。

與阿布拉莫維奇有限公司堅韌而熱情的團隊合作是個恩賜：朱利安諾‧阿爾真齊亞諾‧艾莉森‧布蘭納德‧凱西‧寇薩夫利斯（Cathy Koutsavlis）、波莉‧穆凱—海特（Polly Mukai-Heidt）與雨果‧赫爾塔（Hugo Huerta）；以及瑪莉娜阿布莫維奇學院的：塞吉‧勒包爾涅‧薩諾斯‧阿格魯布羅斯‧趙比利（Billy Zhao）、寶拉‧蓋西

亞與琳賽‧佩辛格。

我也感謝我的藝廊提供我所有在本書中提及的作品：紐約尚凱利藝廊（Sean Kelly Gallery）、倫敦里森畫廊、那不勒斯與米蘭的莉亞盧馬藝廊（Galleria Lia Rumma）、聖保羅的露西安娜布理托藝廊、日內瓦 Art Bärtschi & Cie、維也納克林辛格藝廊和奧斯陸布蘭德斯特普藝廊（Galleri Brandstrup）。

我希望在讀到這些內容之後，我的弟弟韋利米爾、他的女兒伊凡娜，以及我的三個教子弗拉德卡（Vladka）、安東尼奧（Antonio）與尼莫（Nemo），能夠更加理解我生命中做過的一些選擇與決定。

感謝戴維‧吉本斯（Dave Gibbons）對我私人與專業生活所有寶貴的精神建議，以及麗塔‧卡帕薩（Rita Capasa）的友誼與姊妹之情。

感謝讓我一直以來，還有製作本書過程中都能維持健康的人：大衛‧歐倫翠醫師、琳達‧蘭卡斯特醫師、羅哈‧戈帕蘭醫師，以及我的私人教練馬克‧珍金絲（Mark Jenkins）和我的按摩治療師莎拉‧福克納（Sarah Faulkner）。

還有許多在我生命中和我有所交集，而且對我很重要的人。我希望也能對他們每一個人傳遞感謝之意。

最後，我希望這本書具有鼓舞人心的效果，並教導大家只要熱愛自己做的事、下定決心，就絕對沒有克服不了的障礙。

——布爾本，法國，二〇一六

圖片來源

內頁

p.49 and 59: Nebojsa Cankovic; p.69: Dickenson V. Alley, Copyrighted work available under Creative Commons Attribution only license CC BY 4.0, Courtesy Wellcome Library, London; p.74, 75, 77 and 85: Courtesy Marina Abramović Archives and Sean Kelly Gallery, New York; p.94-95: Jaap de Graaf, Courtesy Marina Abramović Archives and Sean Kelly Gallery, New York; p.107, © Giovanna dal Magro, Courtesy Marina Abramović Archives and Giovanna Dal Magro; p.109: Jaap de Graaff; p.111: Elmar Thomas; p.115: Hans G. Haberl; p.127: Courtesy Marina Abramović Archives and Sean Kelly Gallery, New York; p.169: Gerard P. Pas, Courtesy Gerard P. Pas; p.227(*bottom*) and 233: Courtesy Marina Abramović Archives and Sean Kelly Gallery, New York; p.241: Courtesy Marina Abramović Archives and LIMA; p.245 and 252: Courtesy Marina Abramović Archives and Sean Kelly Gallery, New York; p.259: S. Anzaic; p.273: Courtesy Marina Abramović Archives and Sean Kelly Gallery, New York; p.275: Alessia Bulgari; p.281: Attilio Maranzano, Courtesy Marina Abramović Archives and Sean Kelly Gallery, New York; p.287 and 289: © Attilio Maranzano, Courtesy Marina Abramović Archives and Sean Kelly Gallery, New York; p.299: (*left*) Courtesy Bildarchiv; Preussischer Kulturbesitz/Walter Vogel, (*right*) Attilio Maranzano; p.301: (*left*) Peter Hassmann, Courtesy Valie Export, (*right*) Kathryn Carr; p.315: Courtesy Marina Abramović Archives and Sean Kelly Gallery, New York; p.321: Larry Busacca, Courtesy Larry Busacca/Getty Images; p.325: Courtesy Marina Abramović Archives and Sean Kelly Gallery, New York; p. 331(*top*): Marco Anelli © 2010; p. 331(*bottom*): Alessandro Natale; p.333, 339, 341, and 353: Marco Anelli © 2010; p.359: Martin Godwin; p.363: Courtesy Casa Redonda; p.369: (*top grid*) © 24 ORE Cultura S.r.l., © Fabrizio Vatieri, © Laura Ferrari, (*bottom*) © 24 ORE Cultura S.r.l., © Laura Ferrari; p.371: Courtesy Marina Abramović Archives and MAI; p.375(top): Courtesy OMA and MAI; p.375: (*bottom*) Panos Kokkinias, 2016, Courtesy NEON and MAI, (*middle*) Victor Takayama for FLAGCX, 2015, Courtesy MAI; p.381: (*left*) © The Cecil Beaton Studio Archive at Sotheby's, (*right*) René Habermacher; p.383: Marco Anelli © 2014, Courtesy Marina Abramović Archives and Serpentine Gallery, London; p.385(top): Marco Anelli © 2015, Courtesy The Park Avenue Armory; p.385(*bottom*): Courtesy Marina Abramović Archives and Sean Kelly Gallery, New York; p.391: Courtesy Marina Abramović Archives and Luciana Brito Gallery, São Paulo.

圖片來源

國家圖書館出版品預行編目（CIP）資料

疼痛是一道我穿越了的牆：瑪莉娜．阿布拉莫維奇自傳 / 瑪莉娜．阿布拉
莫維奇 (Marina Abramovic) 作；蘇文君譯 . -- 初版 . -- 臺北市：網路與書
出版：大塊文化發行 , 2017.01
416 面；17*23　公分 . -- (Spot；17)
譯自：Walk through walls : a memoir
ISBN 978-986-6841-82-8(平裝)

1. 阿布拉莫維奇 (Abramovic, Marina)　　2. 傳記　　3. 行為藝術

909.94931　　　　　　　　　　　　　　　　　105023548